U0005487

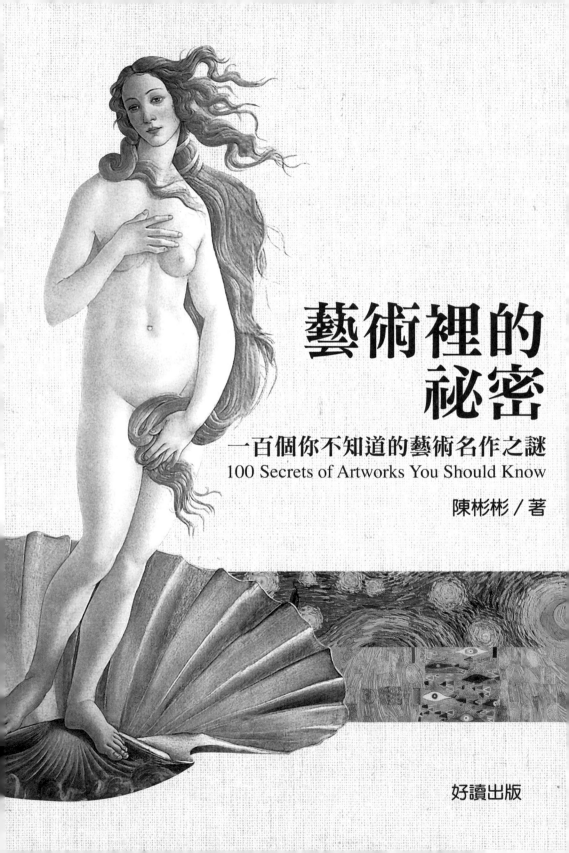

藝術裡的
祕密

一百個你不知道的藝術名作之謎

100 Secrets of Artworks You Should Know

陳彬彬 / 著

好讀出版

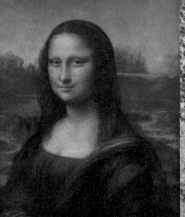
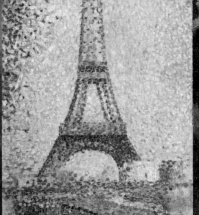
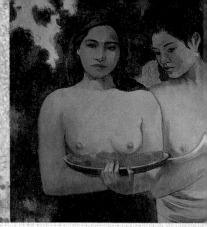

輕鬆看藝術

文／**陳景容**
資深畫家、國立台灣師範大學美術系所名譽教授

　　西洋藝術的歷史相當悠久，遠自幾萬年前的史前時代就有壁畫，而古文明的埃及、兩河流域壁畫與雕塑亦相當可觀；古希臘、羅馬的雕刻與建築，則成為西方藝術的搖籃；中古世紀的宗教建築更是讓人佩服讚嘆；到了十五世紀文藝復興以後，藝術更在不斷地演進、創新之下，各種畫派一個接一個蓬勃發展，藝術的形式也越來越多樣化，不同的材質、技法都有人嘗試……如今，浩瀚廣博的藝術世界，已經不是區區一本書就能講得完、說得透。

　　幸好，藝術作品之所以感動人心，和它出自於哪個年代，是蛋彩還是油彩，是蝕刻還是木刻並沒有絕對關係，反而是作品本身的情感讓人產生共鳴，心情隨著作品的張力時而澎湃激動，時而喜悅平靜。因此，不要怕不懂藝術，其實每個人都可以抱著愉快的心情欣賞美麗的事物。

　　當我們走進畫廊、美術館欣賞藝術品時，其實和走進戲院看電影沒什麼不一樣；藝術，從來不是高不可攀的神聖殿堂，不需要望之卻步。除了具備藝術要素，它其實也涵蓋了生活化的圖像記錄，例如中古世紀的人之所以喜歡在教堂畫耶穌和聖母，那是因為他們的生活以宗教為重心，而當時的人們大部分又是文盲，這些聖人等於是當時的明星偶像。還有，以前的人沒有照相機，於是利用繪畫、雕塑留下個人寫真，描繪婚喪喜慶活動，讓很多的歷史記憶除了有文字明載，也有直接而生動的畫面留下。也許，我們現在會以敬畏的心情稱這些名家大作為「藝術」，但這些繪畫、雕塑在當時除了記錄神話、宗教、國王、貴族等特殊目的，對平民來說，可能也只是再平常不過的生活描述罷了，就像我們現在會利用寫日記、拍照、錄影來留下生命中值得珍藏的美好回憶。

　　《藝術裡的祕密》這本書撇開了傳統艱深的理論分析，以比較輕鬆的角度切入藝術，帶領大家重新認識藝術的世界，單

純地欣賞一幅畫、一件雕塑品，甚至是一棟建築物。人的天性都是愛美的，大多數的人都懂得欣賞美女，喜歡天真可愛的小孩，對於美酒美食、美麗的大自然、美好的生活品質更是沒有抗拒力，那麼，藝術之美又怎會距離我們太遙遠？只要找到方法親近藝術，很容易就能喜歡上那些美麗動人的藝術作品，進而認識創造這些作品的藝術家。

畢卡索大概是最長壽、也最有成就的藝術家之一，但他剛出生的時候看起來是個死胎，不管接生婆怎麼拍打翻轉，畢卡索就是不發出哭聲，一動也不動。家人在接生婆的安慰下本來已經打算接受這個事實，幸好畢卡索的伯父本身也是一位醫生，他深吸了一口雪茄，再把煙輕輕吹到畢卡索的鼻頭裡，小嬰兒的哭聲才爆發了出來……像這段在美術史上似乎不曾提起過的小故事，其實就刊登在巴塞隆納的畢卡索美術館；想想看，一口雪茄煙霧竟然可以改變二十世紀的藝術發展，這是不是一件很奧妙的事情？

諸如此類的逸文軼事還有許多，這本書就是要介紹「藝術裡的祕密」，看看當時的畫家是用什麼樣的心情拿起畫筆？膾

炙人口的作品背後，又發生了哪些故事？藝術家成名過程中有著怎麼樣的奮鬥史？這本書總共有一百篇文章，涵蓋西洋藝術從古至今的重要作品，其中有很多在我們小時候上美術課或歷史課的時候就看過了，現在重讀這些作品背後的故事，應該會覺得更親切有趣才對。

彬彬是一位非常喜歡藝術的文字工作者，主修法國文學的她，對其他相關的歐洲文化也多所涉獵。熱愛繪畫、音樂的彬彬常年往來於歐陸之間，各大音樂廳和美術館是最讓她流連忘返的地方──她曾經中午從巴黎飛抵柏林，只為了在晚上聽一場歌劇，隔天清晨再從柏林飛回巴黎繼續工作；她也可以為了某畫家的特展或新開幕的美術館，大半年前就開始計畫一趟歐遊行程。

多年來從事電視編劇和小說創作的彬彬相當擅長說故事，由她來告訴大家藝術裡的小祕密，相信一定更加生動精彩。希望可以有更多人因為這本書更親近藝術，畢竟，美學教育應該落實在日常生活中。如果欣賞藝術也可以像看電視、逛書店一樣輕鬆自然，我們的心會更美，世界也會更和諧。

美麗的藝術，依舊不變

時間過得真快，轉眼間，《藝術裡的祕密》這本小書的出版已經邁入第十個年頭。回想十年前的我，憑著一股年輕的傻勁，恨不得把自己喜歡的藝術作品通通寫出來；當時全力以赴的熱情，至今仍記憶猶新。

但，要透過薄薄一本書介紹上百則藝術小故事，每件作品所能闡述的篇幅自然有限。我知道自己有些貪心，不過我的想法很單純——藝術可以很好玩。我只想帶領大家以輕鬆簡單的方式，一探藝術的花花世界。如果讀者因此對某件作品或某位藝術家有了更多的理解，獲得欣賞藝術的樂趣，那麼，當初書寫這本書的小小心願就算達成了。

不過，藝術的世界確實博大寬廣，不是三言兩語就能道盡的。正因為懷著這樣的「不足感」，十年來，我陸續寫了不少相關書籍——有依照類別區分的《藝術裡的地獄天堂》、《藝術裡的人體之美》；

也有針對單一畫家介紹撰寫的《從零開始圖解達文西》、《從零開始看莫內的光與影》、《從零開始圖解梵谷》等等。

原先，我只是一個愛玩、愛寫的業餘作家，但這一系列的寫作讓我得到了優良讀物獎，隨後又以簡體字和電子書的版本發行。我受邀到學校和機關團體演講，與更多人分享藝術的樂趣，甚至開始有人稱呼我為「陳老師」，讓我覺得既害羞又汗顏——這些都是始料未及的經驗。

《藝術裡的祕密》對我來說別具意義，它帶著我持續發展、進步，給我不一樣的人生體驗。

如今再次翻閱這本書，有些故事依然讓我感動，有些心得現在讀來不禁莞爾。十年之後，我對其中一些作品有了更深的共鳴。往事歷歷在目……我想起耐心排隊，等著進入羅浮宮的情景；我想起自己擠在人群中，仰著脖子觀看米開朗基羅的《創世紀》是什麼心情；我記得在維也納

文／**陳彬彬**

看到克林姆的《吻》，然後就呆呆站在畫作前方，久久無法移開目光；還有，我拿著列印出來的圖片，在布拉格街頭到處問路人，「跳舞的房子」要怎麼去？找到以後，幾乎開心地要跟著跳起舞來——十年了，我早已不是當年的我，但美麗的藝術依舊不變。只是，隨著人生歷練的不同，再次看這些作品的心境也不一樣。

　　如果你沒看過《藝術裡的祕密》，很歡迎你的加入，和我一起挖掘藝術可以多麼好玩。如果你已經看過，很歡迎你再把書拿出來翻一翻，或是收藏這個更為精緻的新版本，或許你也會和我一樣，不但找回往日美好的回憶，也會得到新的體會和收穫。

目次 Contents

女 人 的 祕 密　男 人 的 祕 密

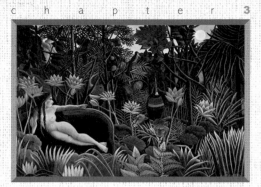

大 自 然 的 奧 妙

宗教與神話的傳奇

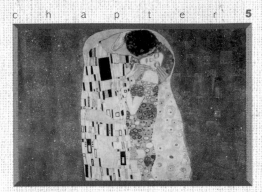

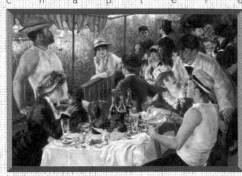

生 死 愛 恨 之 謎

奇 妙 的 眾 生 百 態

鋼筋水泥的祕密

當藝術走上街頭
公共藝術，進化中！

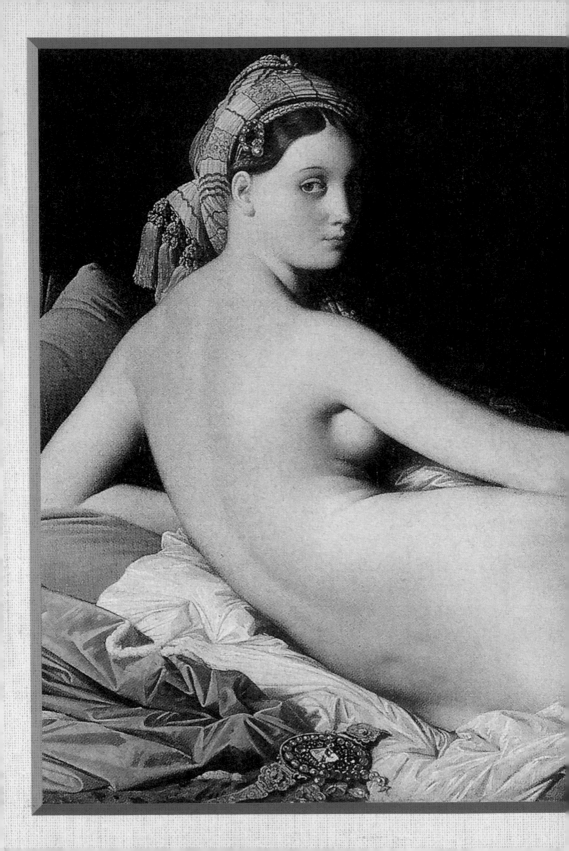

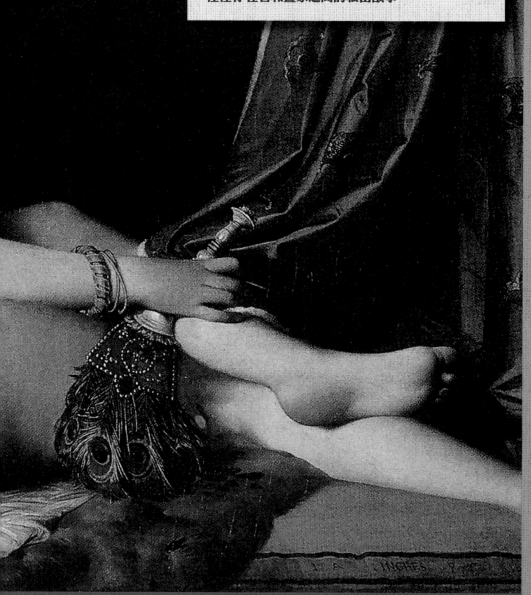

女人的祕密

女人本來就是難以理解的動物，但常常也是迷人可愛、讓藝術家靈感不斷的生物。畫家筆下的女人，往往存在著和畫家之間的私密故事。

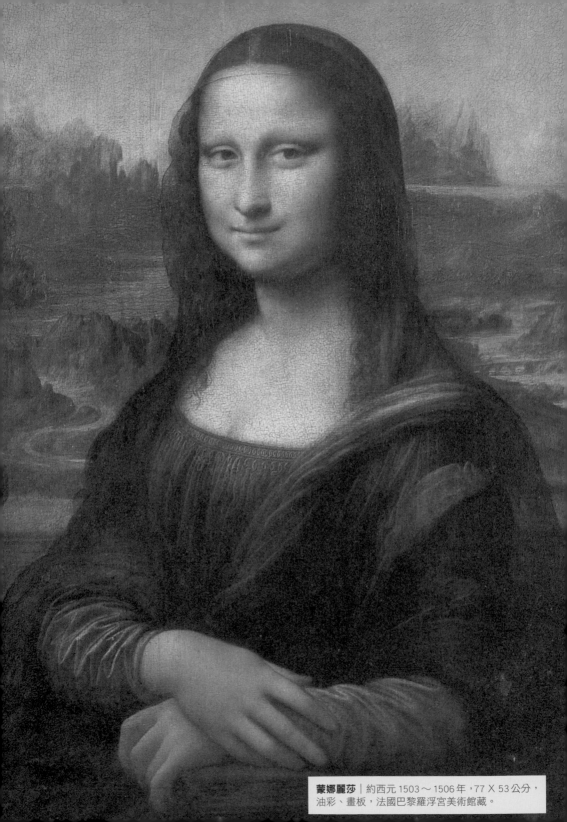

蒙娜麗莎 | 約西元 1503～1506 年，77 X 53 公分，油彩、畫板，法國巴黎羅浮宮美術館藏。

蒙娜麗莎，
你為什麼微笑？

達文西 (Leonardo da Vinci)
西元 1452 ～ 1519 年｜文藝復興盛期

> 蒙娜麗莎，應該是西洋藝術史上最出名的女人，也是一幅最神祕的作品。她究竟是誰？她為什麼微笑？這幅畫為什麼如此逼真？達文西和她有什麼關係？這恐怕是引起最多討論的世界名畫了！

　　達文西是義大利文藝復興時期的全能大師，他除了繪畫，更是一個才華洋溢的科學家，活在十五世紀的他已開始懂得分析人體結構、研究鳥類翅膀，滿腦子想著機械、武器和飛行器的發明。達文西似乎不以做為一名藝術家為榮，反而更熱中當個發明家。

　　可惜達文西遺留下來的作品並不多，或許是腦袋裡裝了太多創意，他常常接受委託，可是畫到一半又擱著，改去進行別的新創意，這種態度難免惹惱一些高官貴族；不過，你怎麼能要求一個真正的藝術家和工匠一樣，非準時交畫不可呢？晚年，達文西接受法蘭西斯一世的禮聘，定居在法國的羅亞爾河谷，還幫國王在美麗的香波堡（Chateaux de Chambord）設計了有名的雙迴旋樓梯。

「蒙娜麗莎」等於「達文西」？

　　達文西不習慣在畫作上簽名、寫年分，因此只能推測〈蒙娜麗莎〉大約是在西元 1503 ～ 1506 年畫的。據說，這是貴族吉奧孔達（Gioconda）請達文西幫他妻子作的畫像，詭異的是肖像畫完成之後，達文西卻告訴對方自己還沒有畫好，然後把這幅〈蒙娜麗莎〉據為己有，從此這幅畫一直陪在達文西身邊。究竟是達文西畫得太滿意而不忍割愛，還是另有含義？這個謎題引發後人諸多揣測。

　　畫中的蒙娜麗莎非常逼真，這是因為達文西採用一種暈塗法，讓整幅畫作沒有死板的線條輪廓，只用色彩和陰影一層層地疊上去，因此看起來特別自然，好像有個真人在畫中看著自己——無論從畫作正中央、偏左或偏右的角度看，都會發現她的眼睛在注視著自己並且微笑，這就是〈蒙娜麗莎〉這幅畫最神奇的地方。

　　據說，達文西作畫時曾用亞麻布蓋住窗戶，以營造暈柔的光線環境，作畫現場還有音樂演奏，使模特兒不自覺地綻放微笑。不過有另一種說法是，蒙娜麗莎懷孕

了，因此微笑中蘊藏著喜悅；也有人說，這位貴族夫人其實已經小產，因此微笑底下還藏著一抹哀傷；更有人覺得，這個微笑是達文西在嘲諷被矇蔽的世人，畫中人就是達文西自己！

他也許愛男人，但更愛藝術、發明

　　莉莉安·史瓦茲博士（Dr. Lillian Schwartz）在 1987 年證明了這項革命性的看法，她利用電腦繪圖將〈蒙娜麗莎〉和達文西的自畫像重疊，結果無論是眉骨鼻唇，兩者的結構位置居然一模一樣！這或許可以解釋達文西何以對這幅畫愛不釋手，一直把畫帶在身邊——因為〈蒙娜麗莎〉其實是達文西的一面明鏡，達文西在畫中看到了自己的陰柔面；身邊藏著這樣一個大祕密，也難怪這抹微笑讓人特別著迷。

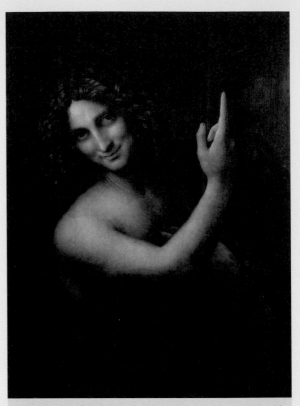

施洗者聖約翰｜約西元 1513 ～ 1516 年，69 X 57 公分，油彩、畫板，法國巴黎羅浮宮美術館藏。（畫中模特兒，即達文西的少年助理尚·喬克蒙·卡普洛。）

　　許多人因為這個新發現開始相信達文西有同性戀傾向。達文西沒有結婚，畫室總不乏俊美的男模特兒和學徒，其中一位少年助理尚·喬克蒙·卡普洛（Gian Giacomo Caprotti da Oreno）據說品行不佳，卻在達文西身邊一待就是三十年。達文西臨終前似乎慷慨地把〈蒙娜麗莎〉和其他幾幅畫都送給這位弟子，顯示師徒二人感情之深厚。但也不能就此斷言達文西的性向，與其說他愛男人不愛女人，倒不如說他太熱中藝術創作和科學發明，實在沒時間把重點放在個人情愛上。

　　1911 年，〈蒙娜麗莎〉被人從羅浮宮偷走，兩年後才從義大利又找了回來，讓這幅文藝復興時期的名畫如今更加聲名大噪，後人紛紛以此畫為題發揮創意——杜象（Marcel Duchamp）替畫中人加了鬍鬚，納京高（Nat King Cole）則以一曲〈蒙娜麗莎〉蟬聯排行榜冠軍，藉著演繹此幅畫作而生的電影、廣告、街頭表演更是不在少數。足見，蒙娜麗莎的這抹微笑雖然神祕，卻早已深入人們的生活，擄獲了眾人的心。

慢工出細活的維梅爾

維梅爾（Johannes Vermeer）
西元 1632 ～ 1675 年｜荷蘭畫家

〈倒牛奶的侍女〉和〈戴珍珠耳環的少女〉這兩幅畫是維梅爾最有名的作品，他是一位慢工出細活的畫家，四十三歲因心臟病過世，死後只留下三十五幅作品，可見維梅爾作畫是多麼嚴謹、講究。他總是不厭其煩、一筆一筆地慢慢往上面添加顏色，希望表現出光線的穿透感；他的畫作通常是一位女人向著光，讓人格外感到寧靜溫暖。

日常生活題材，較受荷蘭買家青睞？

維梅爾是十七世紀荷蘭黃金時期的畫家，他的一生並不特別亮眼，去世後有些作品甚至和其他藝術家的混在一起，直到近代才華和成就終於獲得認同，而後透過鑑定終於慢慢找回其生平和作品。維梅爾生前比較像是一名畫匠兼畫商，也許小有知名度，但無法達到像魯本斯那樣名利雙收的崇高地位。

維梅爾完成作品後，並不像南歐的義大利畫家那樣可以高價賣給貴族，在荷蘭通常只能賣給一般中產階級，因此繪畫主題就不能是宗教或神話英雄，而要貼近民眾生活，讓人覺得親切、有熟悉感。這便是為什麼，維梅爾通常畫一些日常所見的情景，像是〈倒牛奶的侍女〉這幅畫。他連牆上的釘子、牆下的踢腳磚都仔細正確地畫了出來，很少有畫家如此精細地忠實呈現眼中所見情景。

有時因維梅爾作畫實在太過度講究了，為了讓畫面構圖、人物比例，甚至連光線變化、陰影等細節無不精緻地和照片一般逼真，據說維梅爾會使用立體鏡和相機暗箱等器材來輔助作畫——古時候沒有照相機，但仍能透過相同原理取得作畫所需的畫面比例和明暗光線。有些評論家認為這樣的畫不算藝術，不過當時維梅爾所處的社會就是這樣，畫家其實不算是藝術家，反而比較像彩繪工匠，類似木工或編織，屬於手工業的一環。

〈倒牛奶的侍女〉，靜謐卻生動

這幅〈倒牛奶的侍女〉充滿寧靜祥和的氣氛，明亮的光線從窗戶透進來，食物靜靜地放置在桌上，穿著黃藍二色的侍女正專注地倒牛奶，而不像一般特地擺姿勢的模特兒肖像畫；整個畫面幾乎是凝結靜

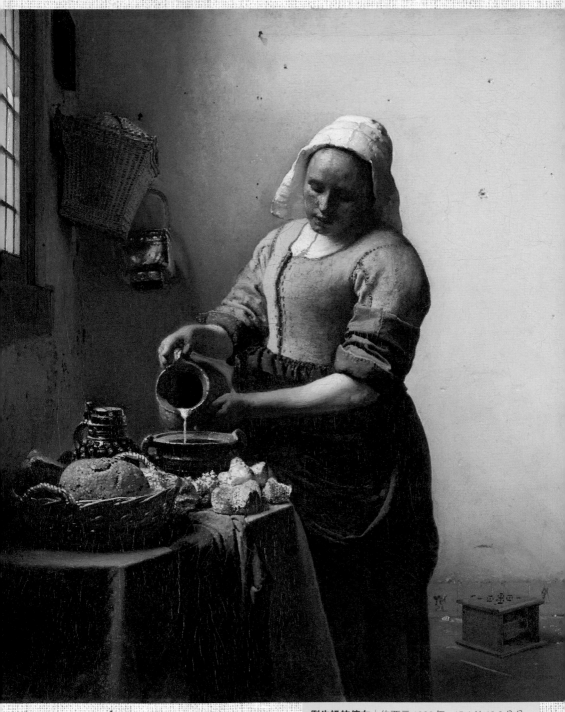

倒牛奶的侍女｜約西元 1660 年，45.4 X 40.6 公分，
油彩、畫布，荷蘭阿姆斯特丹國立美術館藏。

止的，唯一的動態就是涓涓流出的牛奶。

　　其實，維梅爾一開始不是要營造這麼寧靜祥和的氣氛，他可能只想呈現侍女的日常生活，因此牆上本來應該掛著一張地圖或是畫框之類的，後來卻被維梅爾整個拿掉，讓牆壁留白。女侍的腳邊本來有一個洗衣籃，當時的女侍除了準備早餐，還得負責洗衣工作；後來維梅爾也把洗衣籃拿掉，改畫了一個暖腳爐，這種爐子可以在裡面加炭，冬天時可用來溫暖冰冷的手腳，維梅爾改畫一個暖腳爐，象徵一種徐徐緩放的舒適溫暖。

　　如此不停地作畫修改，難怪維梅爾的速度很慢，不過，他倒是用了另一種方式「增產報國」。當時，天主教徒不能節育，維梅爾和妻子凱瑟琳一口氣生了十五個小孩，扣除早夭的四人，他還有十一個幼子嗷嗷待哺，只靠他慢工出細活地賣畫養家，想來便知生活其實非常辛苦。

〈戴珍珠耳環的少女〉，變成小說和電影

　　維梅爾遺世的三十五幅畫作當中，一半以上都是以女性為題材，如〈寫字的少女〉、〈讀信的少女〉、〈秤金的少婦〉以及〈戴珍珠耳環的少女〉等等。其中，尤以〈戴珍珠耳環的少女〉格外生

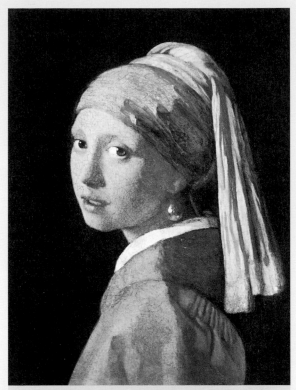

戴珍珠耳環的少女 | 約西元 1665 年，44.5 X 39 公分，油彩、畫布，荷蘭海牙莫瑞修斯博物館藏。

動，被譽為「北方的蒙娜麗莎」，後來還激發了美國小說家崔西・雪瓦莉（Tracy Chevalier）的靈感，寫下畫中人到維梅爾家中幫傭、當模特兒，卻愛上維梅爾的愛情故事。

　　維梅爾的作品雖然不多，但因畫中總流露出一股獨特的溫暖氛圍，而讓後人深深喜愛。他的一生平凡無奇，其有限的作品如今真是彌足珍貴，後人對他的背景和作品反倒產生一股想要一探究竟的莫大好奇心。西元 1996 年，荷蘭的海牙舉辦了維梅爾回顧展，光是預售票就賣出三十五萬張，這應該是維梅爾怎麼也料想不到的事吧？

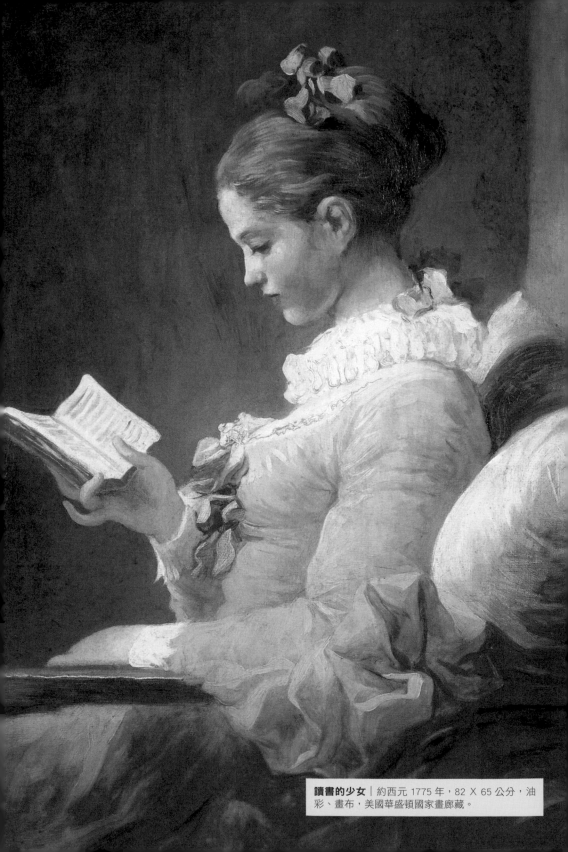

讀書的少女｜約西元 1775 年，82 X 65 公分，油彩、畫布，美國華盛頓國家畫廊藏。

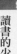
讀書的少女

福拉哥納爾 (Jean-Honor Fragonard)
西元 1732 ～ 1806 年｜洛可可藝術

乍看這幅〈讀書的少女〉，很容易誤認為是十九世紀印象派的雷諾瓦所作；不過，這幅畫可是足足比印象派早了一百年，出自於十八世紀洛可可時期的福拉哥納爾。

〈鞦韆〉看似柔美，暗藏不倫

有些畫家只擅長一、兩種主題，或人物，或風景，然而福拉哥納爾稱得上是一個全方位的畫家，除了肖像畫，他和華鐸（Jean-Antoine Watteau）一樣擅長田園雅宴，就連家庭親子主題也同樣拿手，氣勢恢宏的歷史畫更是讓他榮獲羅馬大獎，贏得政府的獎學金前往羅馬研習繪畫，這可是華鐸當年一直希望得到、卻屢次落空的最高榮耀。

不過，後來福拉哥納爾開始「自甘墮落」，畫了很多描寫閨房情趣、男女調情的作品，這類輕佻的情趣畫在市場上很討好，藝評家則是痛心疾首地批評福拉哥納爾有愧國家頒獎栽培，說他竟然悖離正道，為了誘人的酬勞終日畫著婦人的寢室。

福拉哥納爾的情色繪畫在〈鞦韆〉裡還算點到為止，一名美麗的女子愉快地盪著鞦韆，挑逗地把腳上的鞋踢向斜躺著的年輕男子，全然不顧背後正在幫自己推鞦韆的年老丈夫；天使們也全都在看這場隱約的調情，愛神邱彼特還舉起食指對眼前所見噤聲不語……如此活潑甜美的氣氛怎能不讓人怦然心動。

愛慾主題高手，淫而不蕩

到了〈偷吻〉、〈門閂〉等作品，福

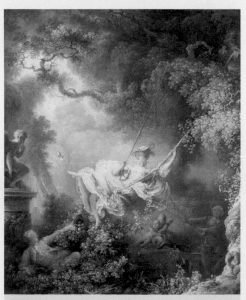

鞦韆｜約西元 1767 年，81 X 65 公分，油彩、畫布，英國倫敦華利斯收藏館藏。

19

拉哥納爾已然露骨表現出男女愛慾的掙扎矛盾。〈偷吻〉維持著福拉哥納爾一貫恬靜優雅的洛可可風，〈閂門〉出色的光線、動態掌控，則讓人看了不禁臉紅心跳——一張飾有紅色帷幔的大床，男人急急扣上閂門，女人試圖推開男人，光線落在掙扎的二人身上，桌上還放著一顆隱喻亞當和夏娃偷吃的蘋果，看來女方終究會受不了情慾的誘惑……撇開情慾場面不提，其實這些不甚莊重的畫作仍展現出福拉哥納爾高超的技巧。

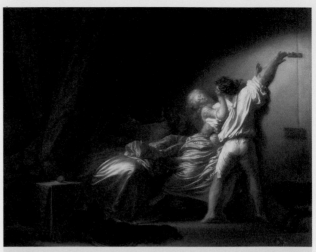

閂門 | 約西元 1777 年，74 X 94 公分，油彩、畫布，法國巴黎羅浮宮美術館藏。

比較引人遐思的是，這兩幅畫據說都是福拉哥納爾和他的小姨子瑪格莉特共同完成的；瑪格莉特年輕貌美，又非常有藝術天分，因此前來向姐夫福拉哥納爾學畫。兩人雖然相差近三十歲，後來卻成為絕佳的工作夥伴；謠傳瑪格莉特是福拉哥納爾的愛人，不過並沒有任何記錄支持這樣的說法，應該是這些男歡女愛的作品讓人忍不住想入非非吧。

〈讀書的少女〉，端莊思無邪

至於福拉哥納爾後來為何畫了一幅風格完全不同的〈讀書的少女〉，主要是長久以來的情愛主題作品顧客都看膩了，於是他轉換一種畫風想挽回頹勢。這幅畫充滿寧靜祥和的氣氛，少女專注地讀著書，絕妙的色彩搭配讓整個房間變得溫暖光亮，沒有半點曖昧，再次證明福拉哥納爾是個才華洋溢、什麼都能畫的藝術家。據說，福拉哥納爾輕快地下筆，深色的影子刷過一層薄彩，光線明亮的部位再上厚厚的油彩，他在短短一個小時內便完成畫作……能一氣呵成畫出如此完美的作品，實在讓人又敬又佩。

晚年，福拉哥納爾不再畫畫，主要由於法國大革命爆發，而描寫貴族安逸享樂的洛可可風格正是革命軍要推翻的奢靡，福拉哥納爾已追不上潮流，從此封筆退隱。正好，羅浮宮在法國大革命之後變成博物館，福拉哥納爾勉強在羅浮宮當個美術館館員，最後貧病交迫地在家中去世。

福拉哥納爾雖然為了重金酬勞主打情慾繪畫，沒想到最後竟是一幅風格完全不同的〈讀書的少女〉，讓他未被隱沒在短暫的洛可可時期。這幅不經意的畫作反而成為福拉哥納爾最受歡迎、最出名的作品，讓他永遠不被世人遺忘。

瑪哈究竟先裸體，
還是先穿衣？

哥雅 (Francisco Goya)
西元 1746 ～ 1828 年｜浪漫主義

〈裸體的瑪哈〉與〈穿衣的瑪哈〉是哥雅最有名的兩幅畫，畫中的模特兒是同一位，姿態和背景相似，引發眾人無限好奇。這位模特兒是誰？哥雅為什麼要畫兩種版本？哥雅當初先畫了哪一幅？

「瑪哈」是西班牙文裡頭淑女、仕女的通稱，西元 1800 年有一位雕刻家在大臣哥多爾（Manuel de Godoy）家中看到這幅〈穿衣的瑪哈〉，回家後把它寫在日記上，但日記中並未提到〈裸體的瑪哈〉，直到 1808 年才有文獻記載另一幅神祕萬分的裸體畫，畫名是〈吉普賽女郎〉，後來為了和〈穿衣的瑪哈〉相對照，就被稱為〈裸體的瑪哈〉。

一邊風雅作畫，一邊談情說愛？

哥雅為什麼會用畫筆「脫掉」女人的衣服？這很容易讓人想入非非哥雅和畫中人之間是不是有什麼浪漫情事？有人說畫裡是阿爾巴公爵夫人（13th Duchess of Alba），有人則說是哥多爾的寵妾佩皮塔（Pepita Tudó）。

哥多爾是皇后的情人兼寵臣，哥雅的

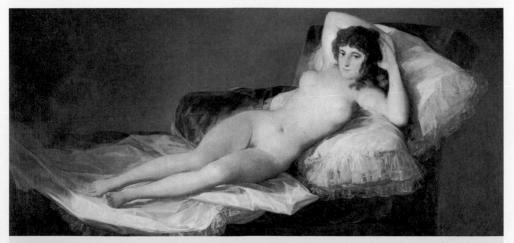

裸體的瑪哈｜約西元 1799 ～ 1800 年，97 X 190 公分，油彩、畫布，西班牙馬德里普拉多美術館藏。

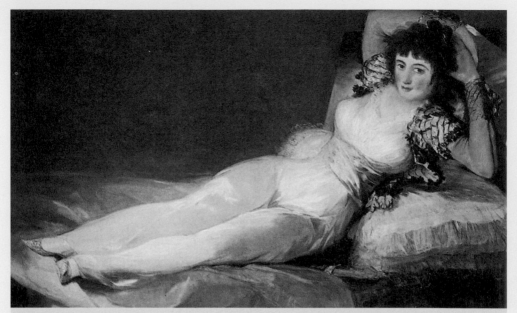

穿衣的瑪哈 | 約西元 1800 ～ 1803 年，95 X 190 公分，油彩、畫布，西班牙馬德里普拉多美術館藏。

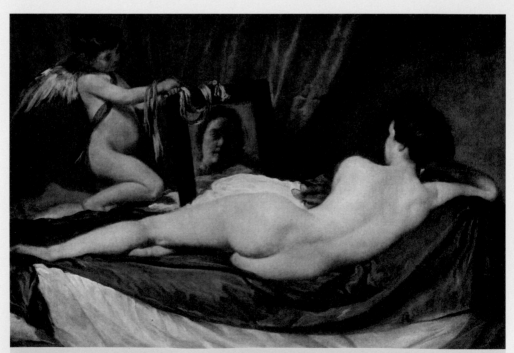

鏡中維納斯 | 委拉斯蓋茲繪，約西元 1644 ～ 1648 年，122.5 X 177 公分，油彩、畫布，英國倫敦國立美術館藏。

這兩幅畫也是在哥多爾家中找到的。哥多爾相當欣賞哥雅，不但把家中的亭臺樓閣交給哥雅作畫裝飾，還要哥雅幫他的情婦佩皮塔畫肖像。佩皮塔的嫵媚性感很可能連哥雅也不免心動，忍不住畫下佩皮塔引人遐思的裸體，兩人在畫室中自有一番旖旋纏綿。大概哥雅和佩皮塔消磨在畫室的時間太久，哥多爾開始起疑，要哥雅不管畫好沒有都先拿過來看看，哥雅深怕這段風流韻事被發現，便迅速畫了另外一幅穿著衣服的佩皮塔來搪塞哥多爾。

不過，近代的專家卻駁斥這種說法，根據他們最新的研究顯示，這兩幅畫的頭部和身體不搭，哥雅應該是先畫好身體的部分，頭部是後來才另外找模特兒畫上去的。只是，哥雅未曾留下作畫的記錄，也沒有人知道模特兒究竟是誰，真相如何一直眾說紛紜。

寫實、浪漫、印象派，
哥雅乃先驅一哥

哥雅是西班牙最重要的畫家之一，他十四歲開始學畫，長達六十多年的藝術創作生涯和多變的畫風，使他成為西洋藝術史上承先啟後的關鍵人物——十九世紀以後的寫實畫派、浪漫派以及印象派，無不受到哥雅很大的影響。

哥雅的才華深受西班牙貴族和國王的肯定，他畫的人物肖像不僅生動逼真，還將內在精神也表達了出來，難怪哥雅一路從宮廷畫師晉升到首席御用畫家。此外，他信手拈來的寫實作品亦自成一格，風景

畫、描繪市井小民的寫實畫絲毫不帶半點宮廷味，簡直就像個平民畫家。

1792 年，哥雅因生病導致失聰，他開始透過一系列蝕刻作品諷刺當時西班牙封閉的禮俗和教會；反正，他也聽不見反對批評的聲音，那就大膽地畫吧！

瑪哈她魅惑，瑪哈也能優雅

當時的西班牙相較於歐洲各國，是個相對保守的國家，有所謂的宗教審判——一向被視為淫穢的「裸體」成了禁忌，美術作品因而少有裸女圖。哥雅應該是受到西班牙十七世紀另一位國寶級畫家委拉斯蓋茲（Diego Velázquez）的影響，這位國寶級畫家曾經畫了一幅背部全裸的〈鏡中維納斯〉，算是西班牙破天荒的大膽創作。

哥雅可能是看到委拉斯蓋茲的作品，受到啟發，才創作了〈裸體的瑪哈〉；不過，委拉斯蓋茲可是國王面前的大紅人，人家畫的又是聖潔的女神，因此沒有人敢多加批評。哥雅就沒有這麼幸運了，當哥多爾的收藏被國王下令充公後，哥雅還出庭接受教會質詢，解釋他作畫的動機，這兩幅畫也因淫穢不雅而被沒收，直到 1901 年才在普拉多美術館重見天日。

〈裸體的瑪哈〉以灰綠色做背景，映出平滑柔美的女性胴體，細膩的筆觸讓瑪哈顯得性感迷人；〈穿衣的瑪哈〉則以紅棕色為背景，利用較重的筆觸和溫暖豐富的顏色，呈現瑪哈的優雅美麗。無論瑪哈是先裸體，還是先穿衣，這兩幅畫的巧妙各有不同，都是難得的傑作。

女人是水做的？

安格爾 (Jean-Auguste-Dominique Ingres)
西元 1780 ～ 1876 年 | 新古典主義

　　如果以女性主題來討論西洋藝術史，安格爾這位畫家一定不會被遺忘。他的女性肖像畫頗富造型美，服裝配飾都非常精緻細膩；而即便脫掉服裝，筆下的裸女依然迷人美麗，他以土耳其後宮為靈感繪製的一系列裸女畫，是他最有名的作品。

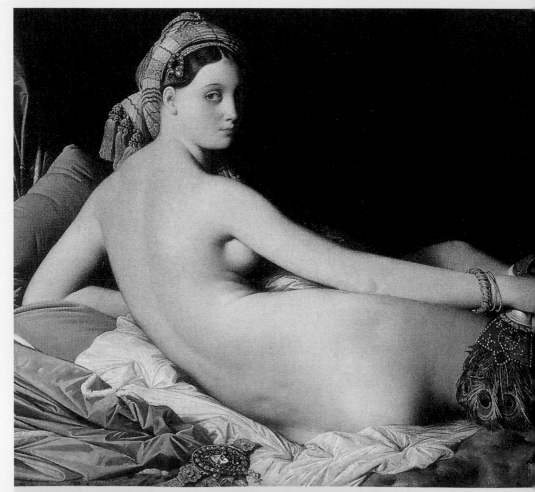

宮女 | 約西元 1814 年，91 X 162 公分，油彩、畫布，法國巴黎羅浮宮美術館藏。

土耳其後宮佳麗，東方神祕風

宮女（Odalisque），指的是土耳其後宮的嬪妃奴婢。當時，法國貴族對神祕的東方情調非常著迷，東方君主過著後宮佳麗三千人的生活，不免讓歐洲人心生嚮往，許多畫家為了滿足貴族的幻想，只好描繪土耳其的後宮生活以滿足其意淫的想像。

安格爾筆下的〈宮女〉除了擁有美麗的身體，身上的其他配件也相當精緻，像是頭上的絲巾珠寶、手中的孔雀羽扇、繡花的帷帳以及床上的珠帶等等，無不十分慎重講究；宮女的腳邊還有一盞精油燈，緩緩釋放著滿室芬芳，真是一幅活色生香的閨房畫啊！

不過，〈宮女〉在沙龍展出後卻飽受批評，說安格爾為了曲線美而犧牲人體的正確比例，感覺上宮女的脊椎骨好像比正常人多了三節，宮女的右手只有線條卻沒長骨頭，看起來也很怪；但這應該是安格爾吸收了義大利的美學手法，再融合新古典主義的一種嘗試。

學院派安格爾，將裸女變藝術

安格爾從小就受到畫家父親的嚴格訓練，希望他在藝術領域出人頭地。安格爾果然爭氣，他進入大衛（Jacques-Louis David）的門下後，很快就成為老師最鍾愛的學生和助手，並在隔年拿到羅馬大獎。安格爾傳承了大衛的新古典主義，因此很看不起德拉克洛瓦（Eugène Delacroix）的浪漫精神。

學院派自西元 1643 年成立後便以古典藝術為正道，安格爾身為院士更有理由獨斷專制地排除異己。法蘭西斯學院有點類似我們的中研院，是由政府成立、但立場必須超然於政治之上的學院機構，能當上院士的全是學有專長的精英，肩負提升國家整體藝術成就的重任。

安格爾利用院士身分打壓非學院派的德拉克洛瓦，讓他抱憾終身，進不了法蘭西斯學院，這是安格爾眼光狹隘、讓人詬

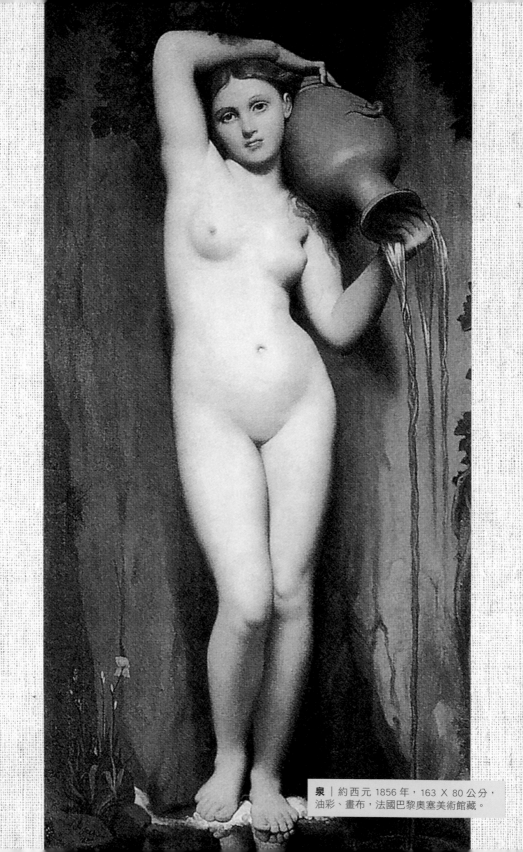

泉│約西元 1856 年，163 X 80 公分，
油彩、畫布，法國巴黎奧塞美術館藏。

病的地方；不過，也因他和德拉克洛瓦之間的相互較勁，反而刺激雙方在創作上更加努力精進。

　　安格爾拿到羅馬大獎，可以領六年的獎學金前往義大利學習，結果他在義大利一待就是十八年，除了醉心義大利文化，也和拿破崙下臺造成法國動盪不安有關。安格爾在羅馬結婚，和妻子瑪德蓮（Madeleine Chapelle）過著如膠似漆的生活，他筆下的女性也越來越出色。

　　〈泉〉是安格爾最傑出的裸女作品，安格爾在羅馬的時候就開始畫，歷經三十年歲月才滿意地完稿。畫中的少女純潔恬靜，散發出年輕的活力，像流水般生生不息。這幅畫很受歡迎，各方買主紛紛詢價搶購。這是一幅平靜幸福的畫，讓人感覺心靈和情感都得到了慰藉，人們不再用有色眼光看裸女，安格爾將裸體落實成為藝術。

裸女姿態萬千，恬靜而美好

　　晚年，安格爾畫了〈土耳其浴〉，似乎把多年來的裸女練習做了一個總整理，交出最後的成績。他融合了對東方淫樂的想像，再加上自己擅長的古典技法，描繪出土耳其後宮的集體蒸氣浴；土耳其浴，是先在一個房間蒸熱身體，再到另一個房間按摩，最後再以冷水泡澡或淋浴。

　　安格爾是從瑪麗・蒙太居（Lady Mary Wortley Montagu）女士的書信，了解掌握中東浴池的風俗，加上自己的想像後，而完成這幅作品。

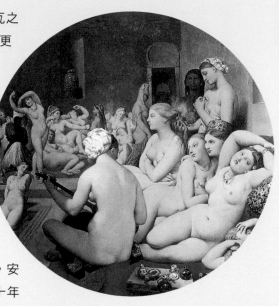

土耳其浴 ｜ 約西元 1862 年，110 X 110 公分，油彩、畫布，法國巴黎羅浮宮美術館藏。

　　這幅畫原本是方形，拿破崙三世買了這幅畫，他的夫人不滿意，退回給安格爾。安格爾親自操刀把畫作裁剪成圓形，最後再將這幅圓形的畫賣給土耳其大使，雖有幾名浴女的身體因此被裁切掉，卻無損這幅畫的美麗──畫面中，玉體橫陳的肉慾美，隱隱散發出氤氳彌漫的香氛，安格爾對人物、情境的掌握有其獨到的細膩刻畫，如此熱情旖旎的異色作品，讓人很難相信當時安格爾已經八十二歲了。

　　安格爾筆下的裸女宛如粉妝玉琢的瓷器。女人還真是水做的，無論是踩在水裡的捧泉少女，或是集體沐浴的後宮佳麗，經安格爾洗滌後的女子總是臉如羞花、膚似凝脂，彷彿能保有永恆的恬靜、青春與美麗。

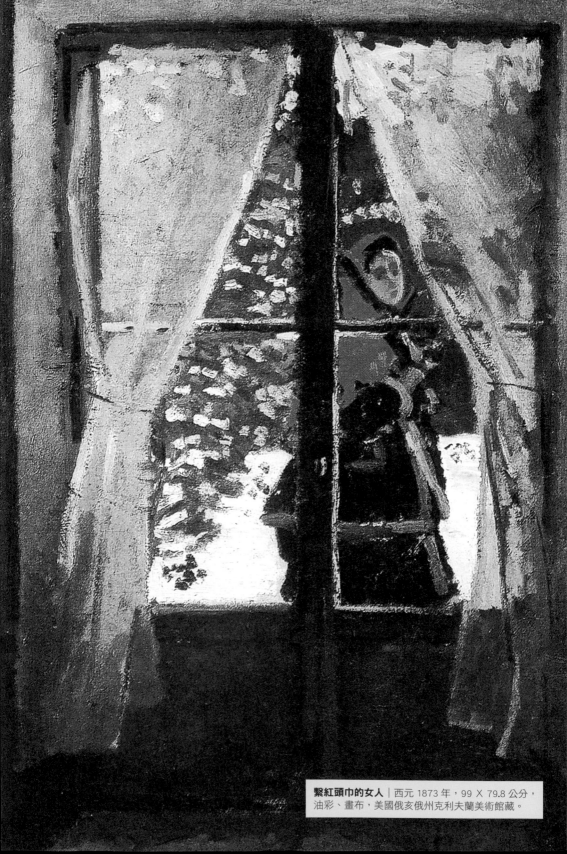

繫紅頭巾的女人｜西元 1873 年，99 X 79.8 公分，油彩、畫布，美國俄亥俄州克利夫蘭美術館藏。

永遠的模特兒

莫內 (Claude Monet)
西元 1840 ～ 1926 年｜印象派

> 提起印象派大師莫內，最容易聯想到的是他的戶外寫生，海邊港口、麥草堆、盧昂教堂、睡蓮等等。但是莫內早期其實畫了不少人物畫，他最常用的模特兒就是自己的太太──卡蜜兒（Camille Doncieux）。

卡蜜兒從西元 1866 年開始擔任莫內的模特兒，兩人隨即同居，他們因莫內的父親反對，遲遲無法結婚。當時，卡蜜兒才十九歲，莫內不肯好好學畫卻和模特兒談起戀愛，父親氣得拒付生活費，因而早期的莫內和卡蜜兒過著相當清苦的生活。

心靈知己卡蜜兒，一生難忘

莫內的確有些叛逆，他不去唸傳統的藝術學校，堅持靠自修創作。當時，一個畫家能否成功全受巴黎沙龍的操控，而沙龍並不看好當時「不入流」的印象派作品，莫內乾脆和朋友一起合作開畫展，年年以印象派畫展和沙龍畫展互別苗頭。

儘管莫內如此挑釁藝術家賴以成名的管道，卡蜜兒卻非常支持莫內，兩人生了一個兒子約翰，莫內的父親終於讓步，讓他們在 1870 年結婚。

婚後，卡蜜兒依然擔任莫內的模特兒，這幅繫著紅頭巾的女人就是卡蜜兒。它的

構圖很特殊，莫內把主要人物安排在窗戶外面，莫內從室內看窗外的大雪紛飛，畫面中最醒目也最溫暖的就是紅頭巾，其他則是銀色世界的冷色調。可憐的卡蜜兒被關在戶外，只能緊緊地抓住大衣和紅頭巾，忍受著寒冷，等莫內畫完。卡蜜兒的手肘

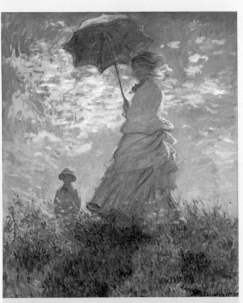

撐陽傘散步的女人｜西元 1875 年，100 X 81公分，油彩、畫布，美國華盛頓國家畫廊藏。

29

幾乎貼在玻璃上，她似乎很想推開窗門，求莫內快點讓她進屋取暖。莫內和卡蜜兒在這幅畫中的關係顯得特別微妙，他們彷彿分處於兩個世界。據說，莫內在 1876 年認識了贊助人歐希德（Ernest Hoschedé）和他太太艾麗絲，還和艾麗絲發生一段祕密戀情。

1871 年，莫內帶著妻兒搬到離巴黎不遠的亞尚特伊（Argenteuil），這裡是度假聖地，有涼爽的散步道，一幅〈撐陽傘散步的女人〉證明莫內對人物畫也相當專精。他捨棄造作擺姿勢的人物，要卡蜜兒隨意地走，以便鮮活畫出散步時的律動感，卡蜜兒身旁就是他們的兒子約翰，感覺很像一家人出外郊遊，畫面非常自然。這幅畫於 1876 年的印象派畫展大受好評，這種生動不造作的流暢畫面大家都很喜歡。

臨終的卡蜜兒｜西元 1879 年，90 X 68 公分，油彩、畫布，法國巴黎奧塞美術館藏。

在自家日式庭園，
畫出許多〈睡蓮〉名作

1878 年，莫內的生活起了重大變化，一來他交不出房租，只好搬離亞尚特伊；二來卡蜜兒生了第二個兒子後，身體狀況變得更糟了，一家四口搬到更遠的維特尼（Vétheuil）。正好莫內的顧客歐希德宣告破產，也帶著太太艾麗絲和六個孩子來和莫內一起住。

翌年，卡蜜兒因癌症過世，莫內傷心異常，艾麗絲幫忙照顧失去母親的孩子，艾麗絲的女兒也幫忙擔任莫內的模特兒。不過，卡蜜兒過世後，莫內幾乎不再畫以人物為主題的肖像畫，因為沒有人可取代

卡蜜兒在莫內心中的地位。艾麗絲的先生於 1891 年過世，隔年她就嫁給莫內成為第二任莫內夫人，這也解除了兩人之間微妙尷尬的關係。

莫內再婚後心情漸漸平靜，又開始了精力旺盛的創作，陸續完成一系列〈乾草堆〉和〈盧昂教堂〉。他的作品逐漸受到肯定，生活也日漸寬裕，終於有能力買一棟屬於自己的房子，還延請日本設計師建造一座日式花園，晚年更創作了不少以花園中睡蓮、日本橋為主題的作品。

然而，功成名就的莫內一直沒有賣掉〈繫紅頭巾的女人〉，他似乎將這幅畫當成對亡妻的紀念而帶在身邊。畫中的卡蜜兒就像從另一個世界凝視著莫內，對於這位一生支持自己的紅顏知己，莫內無法那麼輕易或忘吧！

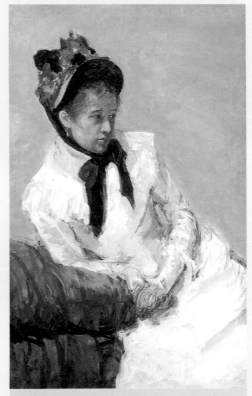

友情還是愛情？

瑪麗・卡莎特（Mary Cassatt）
西元 1844 ～ 1926 年｜印象派

　　十九世紀的美國仍處於非常保守的維多利亞時代，卻出了一位個性堅毅的瑪麗・卡莎特，無論外在環境如何困難重重，她就是想當一名畫家。她跑到歐洲加入印象派，認識了竇加（Edgar Degas）；兩人都是長相平凡、成果不凡的藝術家，他倆互相支持鼓勵，保持著終身的友誼，而且都沒有結婚，這不免讓人懷疑他們的關係究竟是友情還是愛情？

前輩竇加，不吝鼓勵、提攜

　　西元 1877 年，有人拿卡莎特的畫給已經成名的竇加看，竇加覺得這幅畫好像自己畫的一樣，畫風和理念都和自己非常接近，因而對卡莎特有了很好的印象。因此，當後來見到卡莎特本人時，他立刻邀請她加入印象畫派，年輕的卡莎特欣喜若狂地答應了。

　　竇加對卡莎特而言是亦師亦友的角色，卡莎特自己也承認，看過竇加的畫作後，整個視野開闊了起來。

　　竇加除了帶著卡莎特走向自然主義風格，也教她銅版畫、粉彩畫的技巧，竇加還出主意要卡莎特鑽研母愛主題加以發揮，親子系列的畫作讓卡莎特獲得了空前的勝利。卡莎特也大力推薦竇加的作品給美國的朋友與畫商，讓竇加的畫作永遠不缺買主；由於卡莎特的緣故，現在要看竇

自畫像｜西元 1878 年，58.4 X 43 公分，油彩、畫布，美國紐約大都會美術館藏。

加的作品，反而得去美國才能欣賞到更多。

卡莎特一開始是畫女子肖像居多，但她很少畫自己，這幅自畫像大概是卡莎特絕無僅有的一幅。倒是好友竇加畫過幾次卡莎特的身影，一幅是卡莎特手裡拿著紙牌，正出神地不知在想些什麼；另

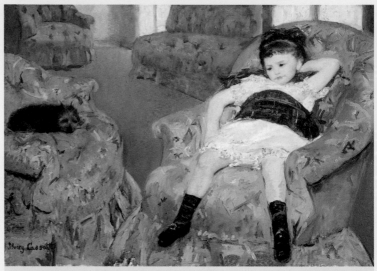

小女孩的畫像｜西元 1878 年，89.5 X 129.8 公分，油彩、畫布，美國華盛頓國家畫廊藏。

一幅是畫卡莎特和妹妹在羅浮宮欣賞畫作的情景，卡莎特一直聚精會神地觀看畫展，反倒是一旁看書的妹妹分心，不時從書中抬起頭來看姊姊。

男女之間，最單純的友情

卡莎特認識竇加以後便一直追隨他的腳步前進，她應竇加的邀請加入印象畫派，也隨竇加抵制巴黎沙龍的年展，並忙進忙出地幫竇加策畫《日與夜》期刊。儘管這份期刊後來無疾而終，但卡莎特、畢沙羅（Camille Pissarro）、竇加等幾位志同道合的朋友卻因此建立起革命般的情感。竇加去世之後，卡莎特非常傷心難過，她把手邊珍藏的竇加作品全部轉賣出去，免得看了觸景傷情。

兩人的交情這麼好，怎麼可能沒有談戀愛？不過，從他們各自留下的文獻記載來看，竟然從未提到一絲一毫的男女情感；奇怪的是，竇加去世後留下的上千封往來信件，也沒有一封是卡莎特寫來的，兩人交情如此深厚，卻從未有過書信往返，實在令人費解。

當竇加看到卡莎特畫下這幅躺在藍椅中、姿態自然不造作的小女孩，就肯定卡莎特是一位才華洋溢的畫家；而當卡莎特第一眼看到竇加的作品，便覺得自己已經找到繪畫的新方向。

這兩位畫家的家庭背景相似，都是經濟優渥的中上階層；兩人在繪畫上相互提攜；同時，兩人也都終身未婚，寧願把一生奉獻給熱愛的藝術天地，或許就是這份惺惺相惜的情感，讓兩人維持了一輩子的友誼。由於歷史上找不到他們二人之間有愛情火花的證據，我們也只能這樣感嘆——原來，男女之間真有如此單純知心的友情。

大溪地的女人

高更 (Paul Gauguin)
西元 1848 ～ 1903 年 ｜ 後印象派、原始藝術

> 一提到畫家高更，最容易聯想到他筆下的大溪地風光，尤其是大溪地的女人。高更曾兩度前往大溪地，那是他心目中熱情又歡樂的天堂，因此將所見所聞的異國風光全記錄在畫布上。

　　西元 1891 年高更第一次踏上大溪地，當時他對印象派美學痛恨不已，覺得過度文明的社會早已喪失美感，他要前往更純樸天然的地方找尋原始動人的力量。於是他來到大溪地，這個異國風情的島嶼處處透露著新奇，讓高更著迷不已。

從土著女人身上，思索生命奧義

　　這幅畫中的塔哈瑪娜（Tehamana），是高更在大溪地娶的妻子。他剛抵達大溪地時依舊是個「文明人」，不會說土語，不會爬樹採水果，一些最基本的求生技能對他來說都是問題，高更覺得需要有個女人來照顧自己，於是請求當地土著把女兒塔哈瑪娜嫁給他。塔哈瑪娜嫁給高更的時候才十三歲，但熱帶女郎很早熟，很快便成了高更生活上的好幫手。高更為塔哈瑪娜畫了不少畫，他喜歡聽塔哈瑪娜講述玻里尼西亞文化，有關土著的迷信、習俗全是歐洲聽不到的新鮮事。高更有著無窮的

想像力，他開始從非歐洲本位主義的角度出發，探討生命的起源和意義，思考人類從哪裡來，又將往哪裡去。

　　高更聽了塔哈瑪娜講述祖先的故事，

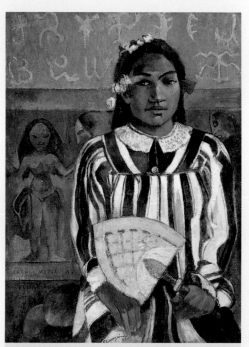

塔哈瑪娜的祖先 ｜ 西元 1893 年，76.3 X 54.3 公分，油彩、畫布，美國芝加哥藝術中心藏。

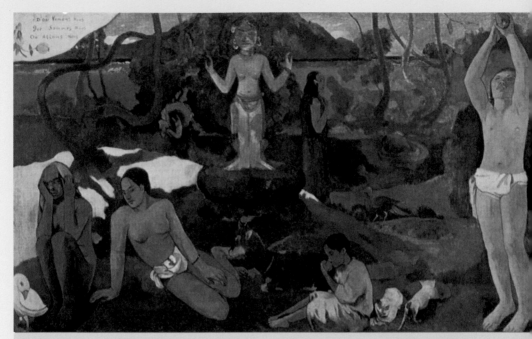

我們來自何方，我們是誰，我們往何處去 | 西元 1897 年，139.1 X 374.6 公分，油彩、畫布，美國波士頓美術館藏

便用想像力完成了這幅作品。塔哈瑪娜在畫中穿上文明的服裝，手裡還拿著當地象徵權威的搖扇，這是高更所處的時代；而背景的古楔形文字和裸身土著則代表古時候的祖先，是遠古的傳奇；左下角則畫上飽熟的芒果，象徵未來豐富繁衍的生命力；塔哈瑪娜在畫中顯得莊嚴美麗，好像正專注傾聽古人的教誨，似乎對先人的啟示深信不疑。高更不只是在替情人畫肖像，更想藉繪畫記錄當地的神話傳奇。

多虧塔哈瑪娜的照顧，水土不服的高更漸漸習慣原始的大溪地──他也可以和土著一樣光著腳走路。高更很享受這種自然簡單的生活態度，什麼事都不用想，不用擔心其他藝術家批評的眼光，成天就是作畫、睡覺，和情人歡愛。可惜，他的畫布用完了，身上也沒有錢，只好將他在大溪地的六十多件畫作帶回法國，希望藉著賣畫改善拮据的狀況。1893 年，高更回到文明社會想辦法去。

厭惡文明，重回大溪地懷抱

高更於 1895 年回到大溪地。他在巴黎待了兩年，只賣掉少數幾件畫作，懷才不遇讓他對文明社會益發厭煩，對大溪地更加念念不忘，於是他又籌錢回到大溪地的懷抱。不過，兩年前的妻子塔哈瑪娜已改嫁他人，高更很快又找到一名年輕的土著女孩帕胡拉，據說就是〈兩個大溪地女人〉中，那位手捧紅果的少女。

這幅畫大概是高更最有名的畫作，也是歐洲市場最能接受的一幅畫──畫中女子顯得恬靜古典，頗有巴黎沙龍鍾愛的肖

高更追尋著原始的文明，也追求原始的女人，他在大溪地不只一次要求土著把年輕的女兒嫁給他當妻子——塔哈瑪娜十三歲，帕胡拉十四歲，還有好幾個也都是這個年紀的女人來來去去。高更也許因為在年輕的軀體上找到原始的能量，留下了數量驚人的創作，但他也莫名其妙地染上梅毒，加上腿傷復發，眼睛、心臟也都有問題。

高更後來疾病纏身，在大溪地過著困苦的生活，他服用嗎啡止住身體的痛苦，靠著毅力拚命作畫，最後因嗎啡使用過量導致心臟病發，於 1903 年病逝大溪地。大溪地的女人給予高更青春的靈魂，卻也埋下死亡的陰影。

像畫風格，又不失大溪地純樸不造作的本質。只見帕胡拉的裸胸緊貼著一盤紅透的水果，帶有強烈的性暗示，卻又渾然天成；右邊手握鮮花的女子常在高更的畫作中出現，她的姿勢是參考爪哇名寺的婆羅浮屠而來。

站在世界邊緣，
畫出古文明的想像

第二次來到大溪地的高更，不光想探究玻里尼西亞的古文明，還事前搜集了各國土著文化的資料，想以世界觀的原始文化為題材，展開下一階段的創作。除了準備澳洲、紐西蘭土著的資料，他還帶了印尼爪哇的婆羅浮屠照片當作參考，這些神祕的遠古圖騰全都融入了高更的畫作。

兩個大溪地女人｜西元 1899 年，94 X 72.4 公分，油彩、畫布，美國紐約大都會美術館藏。

耶誕節的奇蹟

慕夏（Alphonse Mucha）
西元 1860 ～ 1939 年｜新藝術運動

法國知名劇作家薩都（Victorien Sardou）寫過不少膾炙人口的故事，其中最有名的大概是《托斯卡》（La Tosca），這部盪氣迴腸的悲劇經由普契尼改成歌劇，如今仍在傳唱。薩都還寫過一齣《吉思夢妲》（Gismonda），這齣戲不像《托斯卡》那麼紅，卻紅了一位默默無聞的插畫家──慕夏。幫這齣戲繪製宣傳海報的慕夏由此一炮而紅，不僅成為「新藝術」（Art Nouveau）風格的創始大師，還和劇中名伶莎拉・貝娜（Sarah Bernhardt）展開一段深厚的友誼。

慕夏出生於捷克的鄉下小鎮，十八歲時報考布拉格美術學院，卻被批評沒有天分，建議往其他領域發展比較實在。幸好慕夏並未因此灰心，他轉而尋找和藝術相關的工作──先是到維也納當舞臺布置的工人，後來到慕尼黑一邊學畫一邊幫雜誌畫插圖，總算和自己的興趣沾上邊。

西元 1887 年，慕夏來到巴黎，仍舊以繪製插畫為生，美其名為「插畫家」，可是在名流輩出的巴黎藝術界根本登不上檯面。不想，他卻因為畫了劇作《吉思夢妲》的海報而聲名大噪，一舉從巴黎紅遍歐美，連當初認為慕夏沒有天分的祖國都漸漸認同他的創作。

歌劇天后慧眼賞識，海報成藝術

這個故事得從 1894 年的耶誕節開始講起。據說，慕夏正在印刷廠忙著校稿，正好當紅的歌劇天后莎拉・貝娜打電話來抱怨海報不理想。眼看新戲就要上檔，莎拉要求印刷廠立刻張羅出新海報以配合宣傳，可是所有的人都去過耶誕節了，上哪兒找最好的畫家操刀呢？這個千載難逢的機會讓慕夏撿到了，也多虧慕夏動作很快，兩、三天便畫好這幅比人還高的巨型海報。印刷廠經理看了慕夏的作品並不喜歡，但時間緊迫也只好硬著頭皮交給莎拉，沒想到莎拉竟然相當滿意，對慕夏的作品讚不絕口，還和慕夏簽訂六年的合約，將自己的服裝、海報、舞臺布置都交給慕夏打理。

莎拉的眼光果然精準，《吉思夢妲》的海報一在巴黎張貼出來，馬上引起巴黎人議論紛紛，大家都在討論這位名叫慕夏的插畫家──慕夏因此一夕成名。過去，海報只是宣傳用的商業圖像，這還是頭一次被當成藝術形式討論，心高氣傲的藝評家們首度降貴紆尊地品評慕夏的畫風、技巧。慕夏的作品於是變得炙手可熱，不少人買通貼海報的工人偷要了幾張海報，或者趁半夜街上沒人把海報撕回家收藏。

慕夏的成功除了他本身的才華，莎拉・貝娜的影響力也是其中一個很大的原因。她在 1870 年代已經紅遍歐美，稱得上是

十九世紀最著名的女演員，《托斯卡》、《吉思夢妲》都是薩都為她量身打造的劇作，莎拉成功詮釋了托斯卡、吉思夢妲、茶花女等女性角色，甚至還反串過難度極高的哈姆雷特。到了電影問世，她也主演過幾部黑白默片，豐富的表演生涯也讓莎拉‧貝娜的名字被嵌入好萊塢星光大道以茲紀念。除了演戲，莎拉還擅長繪畫、雕塑、寫作等等，算是一位全方位的藝人；普魯斯特的小說《追憶似水年華》裡面有位杜撰的女演員貝瑪，據說就是從莎拉‧貝娜身上得來的靈感。

慕夏操刀，歌劇女伶變身聖潔女神

這樣一位超級巨星即便在耶誕節堅決要更換海報，也沒人敢忤逆她的意思。而能被戲劇女神賞識的藝術家，勢必挑起眾人的好奇心，特別注意他的作品。難怪慕夏提起莎拉‧貝娜的知遇之恩總是充滿感激和尊敬——當年如果沒有莎拉‧貝娜的慧眼，可能就沒有大師級的慕夏。

而海報中的人物正是莎拉‧貝娜的肖像。慕夏筆下的女人無不優雅萬分，他用了很多流動的裙襬線條以及拜占庭的裝飾風格，讓莎拉‧貝娜散發出聖母般的美麗光芒，很有希臘女神的威儀，難怪她如此喜愛這張海報。莎拉的出身不高，母親是妓女，當時妓女和女演員的社會地位都很低，慕夏等於用畫筆替莎拉‧貝娜加冕——他選擇以《吉思夢妲》第三幕的場景，畫出女主角手持棕櫚葉、身披拜占庭式華貴長袍，參加聖棕櫚節儀式的模樣。莎拉在海報中有著女神般的光輝，彷彿生來便高高在上要接受世人崇敬似的。

一張海報畫作，讓慕夏和莎拉‧貝娜結緣，也從此改變慕夏的一生，這種際遇真是前無古人後無來者的好運氣。信仰相當虔誠的慕夏，每每想起自己成名的契機，不知會不會覺得這是耶誕節的奇蹟？

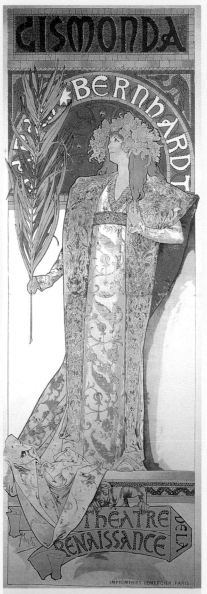

吉思夢妲｜西元 1894 年，216 X 74公分，石版畫海報。

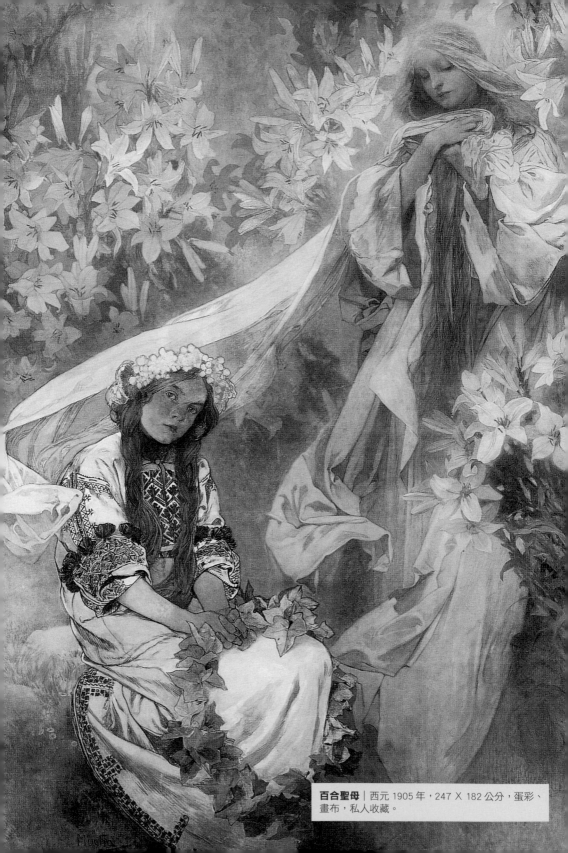

百合聖母 | 西元 1905 年，247 X 182 公分，蛋彩、畫布，私人收藏。

靈異油畫，
消失的另一半

慕夏（Alphonse Mucha）
西元 1860 ～ 1939 年｜新藝術運動

繪製《吉思夢妲》歌劇海報讓慕夏一舉成名，也讓他成為「新藝術」（Art Nouveau）之父。藝術從此不再只是畫框裡的東西，它走入群眾的生活，放眼所及都可以是藝術。十九世紀末～二十世紀初，經歷工業革命的歐洲正值蓬勃富裕，日常用品也開始講究美學設計，廠商紛紛請慕夏設計產品包裝。經過慕夏的巧手，舉凡香檳、餅乾、香菸、錢幣等日常用品的海報、包裝，無不蛻變成美麗的藝術品。

八十年後，
赫見左半邊的捷克女孩

不過，慕夏的作品並不僅止於商業美術的裝飾，他仍然創作了不少純藝術作品，像是花了十八年才完成的〈斯拉夫史詩〉，以及另外一幅神祕難解的〈百合聖母〉。〈百合聖母〉原先只有右邊站立的聖母像，她雙手交叉，兩眼閉闔像是在冥想或禱告，長髮和衣飾隨風飄揚，周圍環繞著純潔高雅的白色百合花，真是畫如其名完美無瑕。

慕夏的後人一直以為這幅畫就是這般如夢如幻的畫面。西元 1980 年，慕夏的畫作外借至日本展覽，日本方面提出免費為慕夏的畫進行保養維護，慕夏基金會欣然同意。當日本專家小心翼翼地取下油畫準備進行修補時，赫然發現這幅畫還有左半邊，它竟是對摺成兩半才放到畫框中的！長久以來，這幅畫一直以右半邊和世人見面，畫的左半邊為什麼要隱藏起來呢？

畫的左半邊多出了一個畫風寫實的女孩，女孩穿著捷克的傳統服飾，眼睛明亮有神，朝前方大無畏地凝視，這和右邊光輝聖潔的百合聖母肖像形成強烈的對比，兩人一左一右，代表俗與聖兩個世界。

更不可思議的事還在後面，這位被隱藏了將近八十年的畫中女孩，據說和慕夏的女兒賈洛絲拉娃（Jaroslava）十二歲的時候長得一模一樣，但是慕夏畫這幅畫的時候根本還沒結婚，女兒當然也還沒出生。究竟是什麼樣的超能力，讓慕夏可以預知幾年後將誕下女兒，甚至絲毫不差地畫下她十二歲時的容貌呢？恐怕連慕夏本人都無法解釋這個謎團。

慕夏未卜先知，勾勒女兒容貌？

據慕夏的孫子約翰·慕夏（John Mucha）

藝術四聯作之「舞蹈」｜西元 1898 年，60 X 38
公分，石版彩色印刷。

藝術四聯作之「繪畫」｜西元 1898 年，60 X 38
公分，石版彩色印刷。

表示，他小時候看到的這幅畫一直只有右
半邊，從沒看過左半邊的小女孩。有可能
是因為他們家的空間太小，因此他父親只
好將這幅巨型油畫對摺，以便掛在屋裡；
但也有可能是，父親和姑姑賈洛絲拉娃不
睦，故意把長得很像姑姑的畫中女孩隱藏
起來，不想看到她。

　　約翰・慕夏並無機會見到祖父，這張
畫為何被對摺，原因已不可考。也許慕夏
作畫的時候想到了年輕美麗的馬爾斯卡・
西蒂諾（Maruska Chytilova），兩人在油畫
完成的次年結婚，並在 1909 年生下長女
賈洛絲拉娃。是否因賈洛絲拉娃的容貌酷
似母親，因此慕夏揣摩著愛人的巧貌倩影，

無形中勾勒出了女兒未來的容顏？

　　慕夏一向擅於掌握女性神韻，以女性
柔美特質詮釋各種主題是他最拿手的。女
性可以代表春、夏、秋、冬四季，也可以
是清晨、白晝、黃昏、黑夜時序；女性還
可以用來表達舞蹈、詩歌、繪畫、音樂等
藝術形式。在慕夏眼中，花卉、星辰、四
季之美，宛如一個個身姿優雅美麗的女人。

　　如果慕夏可以未卜先知畫下女兒的容
顏，那麼慕夏終其一生能創作那麼多栩栩
如生、豐姿流轉的女性肖像又何足為奇？
這幅神奇的〈百合聖母〉畫作正好印證慕
夏的功力以及他與生俱來的美感，實在是
科學無法解釋的傳奇。

克林姆的女人

克林姆 (Gustav Klimt)
西元 1862～1918 年│新藝術運動

克林姆在二十世紀初被稱為「性愛畫家」，他對女體（尤其對蕩婦）特別著迷，
筆下許多女性肖像素描簡直像春宮畫，可是這樣的畫風居然沒有嚇壞那些名門淑女，
依然有許多女性慕名前來找克林姆畫肖像，只因他總能把女人畫得既嫵媚又華麗。克
林姆如此洞悉女性，能將女人的七情六慾表現得淋漓盡致，不免讓人懷疑他和模特兒
之間是否有非比尋常的情誼，否則怎有辦法抓住那春思蕩漾的瞬間表情？

名門仕女，搶當金光閃閃的蕩婦？

克林姆的父親是個金匠，他和兩個弟弟都
去唸工藝學校，在那裡可以學習如何將藝術應
用於日常工業，這讓克林姆畢業後得以從事和
劇院裝飾有關的工作。他很喜歡運用大量的金
黃色營造輝煌燦爛的美感，這些作品很成功，
委託克林姆繪製油畫或裝飾廳堂的工作也因此
越來越多。不過，克林姆後來替維也納大學裝
飾頂棚的畫作卻飽受批評，主要是他用了裸女
情慾來表現哲學主題——這種色情畫作如何登大
雅之堂？維也納保守的藝術家協會越來越無法
忍受克林姆的叛逆，於是克林姆和一群前衛藝
術家從協會出走，另創「分離派」，進行更無
拘無束的創作。

克林姆畫的〈朱蒂斯〉，原本應該是一名
貞潔烈婦色誘敵將、趁機砍下對方頭顱的故事，
然而畫面上的朱蒂斯卻一副情思誘人的朦朧醉
眼，朱唇半啟，手指搔弄著男人的頭髮，極盡

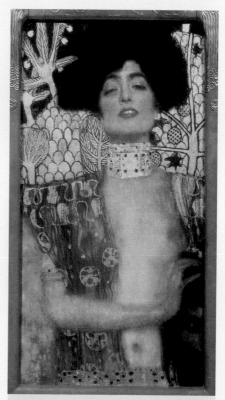

朱蒂斯 I│西元 1901 年，84 X 42 公分，
油彩、畫布，奧地利維也納國家美術畫廊藏。

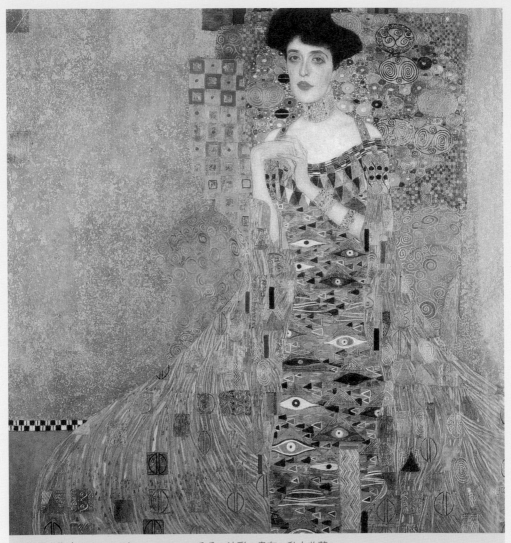

雅黛爾肖像｜西元 1907 年，138 X 138 公分，油彩、畫布，私人收藏。

挑逗之能事。像這樣的誘惑，有幾個男人能夠抵擋？性，果然是一種致命的吸引力。諧傳，畫中的朱蒂斯是銀行家的夫人雅黛爾（Adele Bloch-Bauer），她曾是克林姆的舊情人，後來雖然嫁給銀行家，仍舊找克林姆幫自己畫肖像。朱蒂斯臉上放蕩的神情據說就是雅黛爾在床上的表情，兩者模樣之相似，讓她的銀行家老公某次看到這幅畫時嚇了一大跳。

不過，看到〈雅黛爾肖像〉這幅作品，便不難理解克林姆何以深受名媛仕女的喜愛——他讓畫中女子穿著美麗的長袍，戴上名貴的珠寶，背景奢侈地以整片金黃色鋪陳，讓女主角擁有貴族般的氣息……諸如此類的肖像畫委託讓克林姆應接不暇，他算是少數沒有賣畫壓力的藝術家。

克林姆，
奧地利最後一道耀眼光芒

　　儘管不時傳出模特兒之間為了克林姆而爭風吃醋，克林姆最愛的始終是情婦艾蜜莉（Emilie Flöge）。艾蜜莉是個不爭也不吵的溫柔女性，克林姆覺得和她在一起最是舒服平靜，常常帶她到湖邊度假寫生。由於艾蜜莉在維也納經營時裝店，克林姆也替她設計服裝、珠寶；為了她，克林姆搖身一變而成時尚設計師。他替艾蜜莉畫的肖像，五官最為寫實，畫中的衣服、圍巾全是克林姆所設計。據說，〈雅黛爾肖像〉中人物所戴的珠寶手環同樣出自艾蜜莉的精品店，亦是由克林姆設計打造。

　　才華洋溢的克林姆造就了萬種風情的女人，他畫筆下的女人可以高貴，可以華麗，也可以非常肉慾。克林姆似乎有一種無法訴諸文字語言的天賦，必須透過畫作才得以縱情表現。

　　「女人與性」的主題，在克林姆的大膽揮灑下變得金光燦爛，這或許是維也納在世紀末的最後一道耀眼光芒——隨著克林姆於 1918 年去世，曾經榮耀富強的奧匈帝國也宣告瓦解。

　　當初保守強勢的奧地利曾經排斥克林姆那些無法端上檯面的情慾作品，但帝國分崩離析後，唯有克林姆的作品依舊燦爛奪目，反而最能象徵曾經繁華的奧地利，也讓克林姆成為十九世紀末奧地利最偉大的藝術家。

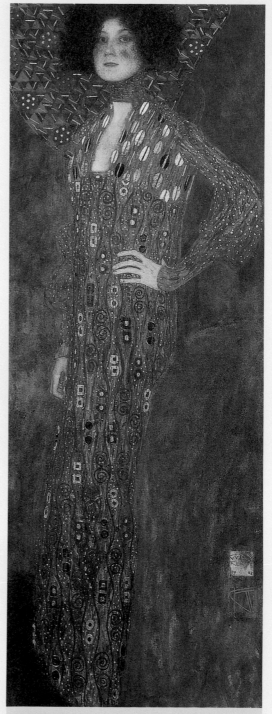

克林姆的女人

艾蜜莉肖像｜西元 1902 年，181 X 84 公分，油彩、畫布，奧地利維也納歷史博物館藏。

女人三階段

孟克 (Edvard Munch)
西元 1863〜1944 年｜表現主義

挪威畫家孟克最常畫兩個主題，一個是對死亡的恐懼與焦慮，一個就是女人與性，甚至還會將女性和生死主題合而為一——他對「性」有夢想和渴望，但又對「生命」有說不出的無力和絕望。女人之於孟克既代表生機，又導致滅亡，他對性和女人一直有種又愛又恨的矛盾衝突。

他真的想了解女人，弄懂自己

在〈女人三階段〉裡，孟克創造了三個女人做為象徵，畫面左邊是處女，代表純潔光明，獨自朝希望走去；中間是赤裸的妓女，張開的雙腿和手臂，代表性慾的享樂和生命力；右邊是僧尼，是看破愛慾、洞悉死亡的老嫗；而最右邊竟然還有一名黑衣男子在受苦，並明顯地和三個女人隔開，不知自己為何焦慮受苦。

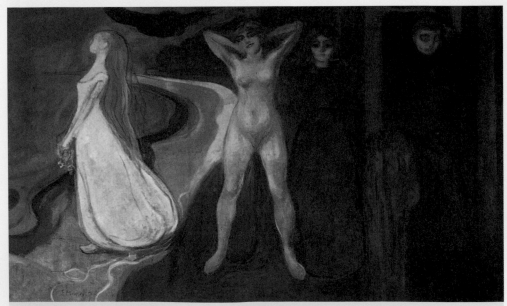

女人三階段｜西元 1894 年，164 X 250 公分，油彩、畫布，私人收藏。

熟女啟蒙愛與性，痛並渴望著

孟克在愛情上備受折磨，他的初戀對象是一名比自己年長的已婚少婦，成熟的少婦遇上了稚嫩的青年，很輕易便將孟克玩弄於股掌之間。

這段感情時冷時熱地維持了好幾年，孟克從愛情中得到的痛苦、懷疑、嫉妒，遠遠大過甜美浪漫的情愫，這些愛恨交織的情緒讓孟克創造出一幅幅和女人有關的作品。這些作品通常不是甜美愉快的畫面，反而充斥著對性的渴求、沮喪和絕望。

〈青春期〉也是孟克很有名的女性畫，一名年輕的少女在深夜初經來潮，不知所措地坐在床邊；背後出現了龐大的陰影，象徵少女即將步入成熟女性階段而感到不安，未來的生活即將有很大的改變——少女用雙手遮住代表女人的私處，望能掩飾內心的焦慮。

孟克將一個飽受驚嚇的少女放在紅黑色調的背景裡，讓人一看就覺得充滿危機感，邁入青春期原本該有的成長喜悅不見了，取而代之的是一種不祥的預感，似乎

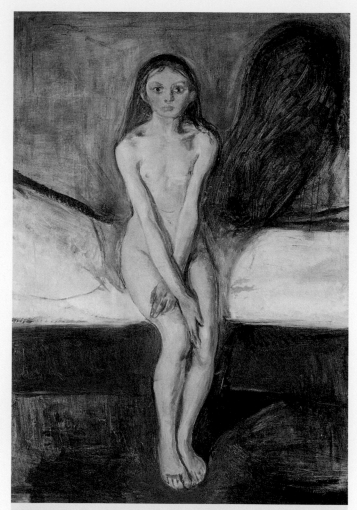

青春期｜西元 1894 ～ 1895 年，150 X 110 公分，油彩、畫布，挪威奧斯陸國家畫廊藏。

女人三階段

邁入成熟期就等於邁入遭受危險傷害的痛苦階段。

女性的繁衍力量，令孟克震懾

另一幅〈聖女〉則代表著成熟的性。孟克畫了一副美麗的女體，她似乎很享受歡愉，臉上散發一種銷魂的美麗，豐潤的嘴唇像成熟的果實，卻隱隱露出死亡般的

微笑，彷彿無言的呻吟；雙手正在進行生命和死亡的交替，這是自有人類以來不變的法則——成熟的女性繁衍下一代，上一代則漸漸步入死亡。這幅畫等於把〈女人三階段〉的概念集於一身，聖女頭上的神聖光環除了有宗教省思，也代表著愛和鮮血；畫中的美麗女子渾身散發著性暗示，她似乎沉浸在性的歡樂中，底下卻藏著隱隱的痛苦；女子披散的黑髮混入流轉的背景漩渦，彷彿愛過終究要被捲入黑暗的深淵……孟克面對女性時所產生的焦灼和無力感，在畫裡表露無遺。

　　稍後幾年，孟克又用版畫的方式重新詮釋這幅作品，畫面不安的感覺更具神祕的威脅性，而且左下角多了一個未成形的胎兒，邊框則有男性精子游動著。這些精子雖然圍繞聖女漂游，卻受限於木框的束縛，始終觸碰不到畫中的女體，象徵——女性主宰著生命和死亡，可賦與男人生機，也可以置男人於死地。

女人、性愛、生死，孟克對人生的提問

　　表現主義，通常強調作品要能夠呈現畫家內心的思維，孟克便是運用「女人和性」這個主題，來表達他對生命遞嬗、衰老凋零的無奈。孟克筆下的女性肖像，女人並不是主角，主角是孟克內心的孤獨、對愛情的渴望，以及對死亡的恐懼……孟克似乎認為生命注定無解，因此他終身未婚，享年八十歲。

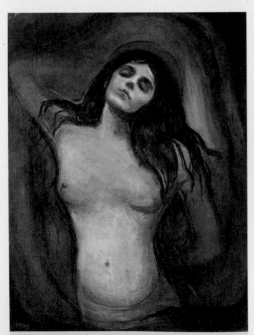

聖女｜西元 1894 ～ 1895 年，91 X 70.5 公分，油彩、畫布，挪威奧斯陸國家畫廊藏。

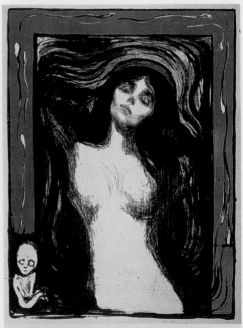

聖女｜西元 1895 ～ 1902 年，60.5 X 44.5 公分，石版畫，美國紐約現代美術館藏。

愛上畢卡索的女人

畢卡索 (Pablo Picasso)
西元 1881 ～ 1973 年｜表現主義、立體派

人們常說，一個成功男人的背後通常有個默默付出的女人，然而像畢卡索這樣光「成功」二字還無法形容的大師，他背後的女人可不只一個！這些女人大多身兼模特兒、情人或妻子的角色，她們是畢卡索創作的靈感，也是生活上的精神支柱。想要了解畢卡索的創作，可以先了解畢卡索的女人，因為他幾乎每換一個愛人就出現一種新畫風，他的靈感因這些女人而源源不絕。

第一任愛侶爆料他，
第一任妻子為他精神崩潰

菲南蒂・奧莉維（Fernande Olivier）號稱是畢卡索最早的固定愛侶，廿三歲的畢卡索瘋狂愛上這位蒙馬特的年輕模特兒，兩人過著放縱尋歡的生活。畢卡索的畫風開始轉變，他替菲南蒂畫下〈坐在椅子上的持扇女子〉，大膽地朝立體派前進。後來，菲南蒂發現畢卡索移情別戀地愛上艾娃（Eva Gouel），於是主動離開畢卡索；不過，畢卡索的新戀情沒維持幾年，艾娃就因肺結核過世了。

等到畢卡索變得大紅大紫，菲南蒂想大爆祕辛賺一筆，她在回憶錄中將畢卡索形容成一個工作狂，個性衝動又愛吃醋，有事外出還會把她鎖在家裡才安心。畢卡索簡直氣壞了，用盡一切人脈關係希望阻止這本書出版，甚至付了菲南蒂一大筆錢

安樂椅上的歐嘉｜西元 1917 年，130 X 88.8 公分，油彩、畫布，法國巴黎畢卡索美術館藏。

夢 | 西元 1932 年，
130 X 97公分，油彩、
畫布，私人收藏。

要她別出賣回憶。

歐嘉（Olga Khokhlova）則是畢卡索的第一任妻子。畢卡索於西元 1917 年認識這位氣質古典優雅的俄國舞者，兩人在翌年結婚。畢卡索替未婚妻畫下了相當古典的肖像，中分的頭髮，細緻的鵝蛋臉，一看就是清純秀麗的小女子。

歐嘉熱中上流社會的沙龍文化，於是畢卡索收起放浪形骸的生活方式，陪妻子出入社交場合，過著中規中矩的名流生活，畫風轉入了古典時期。不過，風流不羈的

畢卡索很快便厭倦這種生活，加上歐嘉對畢卡索的花心開始疑神疑鬼；此外，菲南蒂出版的回憶錄也讓歐嘉憤怒難堪……於是兩人漸行漸遠，畢卡索恢復放蕩尋愛的生活，抑鬱難歡的歐嘉最後精神崩潰，兩人在 1935 年離婚。

第二任愛侶在路上邂逅，夢一樣的美好

1927 年，四十六歲的畢卡索認識了

48

芳齡十七的瑪麗—特瑞莎（Marie-Thérèse Walter），兩人的邂逅改變了彼此的一生。據說，已經成名的畢卡索看見瑪麗—特瑞莎從地鐵站走出來，忍不住上前抓住她的手，自信地說：「我是畢卡索，你和我將共同創造一番偉大的作為。」

瑪麗—特瑞莎當然知道畢卡索已婚，而她自己又還沒成年（有一說是，其實瑪麗—特瑞莎當年才十五歲），那時對於和未成年少女的不倫關係刑責很重，於是兩人只能偷偷交往，沒有人真正見過瑪麗—特瑞莎本尊。畢卡索在她身上找到了青春活泉，一邊守著不能宣之於口的祕密，一邊忍不住在畫裡宣告自己的愛情，於是開始了另一階段的創作。他的想像力變得更豐富，大膽地將五官四肢分離再重組，因此被稱為「變形期」；後來，又轉變成有名的雙面複象階段，展現畢卡索獨樹一格的畫風。

從〈夢〉這幅畫可感受到畢卡索對瑪麗—特瑞莎的愛戀，反觀畢卡索幫歐嘉畫的〈海邊浴女〉，顏色則明顯單調、疏離；舊愛新歡全在畫布上，不辯自明。隨著畢卡索祕密戀情的加溫，歐嘉的精神壓力也越來越嚴重。腳踏兩條船的畢卡索過著天堂與地獄的生活，他一方面金屋藏嬌，和瑪麗—特瑞莎纏綿；一方面忍受多疑暴怒的歐嘉，難怪他的作品會出現〈夢〉的快樂抒情，和〈海邊浴女〉的焦慮不安。

夢終究會醒會碎，伊人如蒙娜麗莎

1932 年，簡直是「瑪麗—特瑞莎」

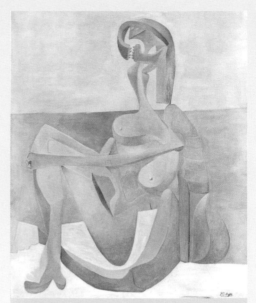

海邊浴女 │ 西元 1930 年，163.2 X 130 公分，油彩、畫布，美國紐約現代美術館藏。

年，兩人的戀情白熱化，畢卡索用畫布寫日記，畫下了為數可觀的作品，這幅〈夢〉更是廣為人知的佳作。他用鮮明的色彩描繪沉睡中的小愛人，金黃色的頭髮披掛著，半裸的曲線柔美圓潤，感覺和諧而恬美。1935 年，瑪麗—特瑞莎替畢卡索生了一個女兒；同年，畢卡索和歐嘉離婚。但他並沒有娶瑪麗—特瑞莎為妻，反而陸續愛上更年輕、更有才華的美麗女子，瑪麗—特瑞莎漸漸淡出畢卡索的畫布，也淡出畢卡索的愛情世界。

1941 年，更茲家族（Victor and Sally Ganz）以美金七千元買下〈夢〉，如今價值起碼超過三千萬美金。這幅〈夢〉有時被譽為二十世紀的〈蒙娜麗莎〉——儘管瑪麗—特瑞莎後來在自家車庫上吊自殺，但她的美麗身影也像蒙娜麗莎本人一樣，藉名畫而永垂不朽。

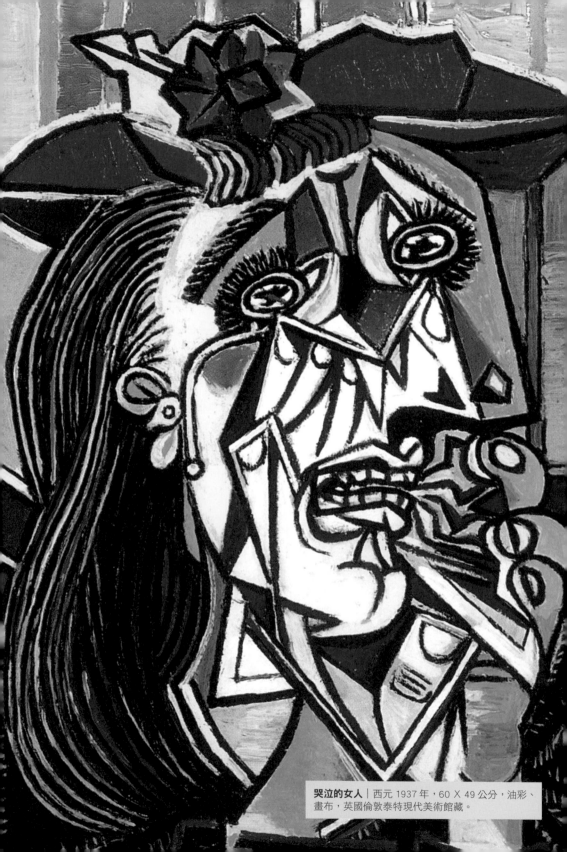

哭泣的女人｜西元 1937 年，60 X 49 公分，油彩、畫布，英國倫敦泰特現代美術館藏。

新人笑，舊人哭？

畢卡索 (Pablo Picasso)
西元 1881～1973 年 ｜ 表現主義、立體派

> 畢卡索雖然畫了不少肖像，但並不太注重筆下的女人是否和本人長得「像」，因為他不畫相機拍得出來的東西，他要畫從對方身上感受到的情緒；也因為這樣，畢卡索以愛人為題材的作品最動人。

第三任愛侶心靈之交，西班牙內戰同哀

在青春活力代表瑪麗—特瑞莎之後，畢卡索又找到了新的繆思女神——朵拉·瑪爾（Dora Maar）。

朵拉和畢卡索同樣來自西班牙，是一位年輕美麗又頗具名氣的攝影師，她和畢卡索相識於西元 1936 年，兩人立刻墜入情網，畢卡索從此周旋在兩個愛人之間——瑪麗—特瑞莎仍然當他的假日情人，是畢卡索珍藏的小女人；朵拉則在平日和畢卡索出雙入對，成為他的工作夥伴，替他拍照，偶爾也擔任畢卡索的模特兒。

1936 年，西班牙內戰爆發，畢卡索很自然地親近同樣關心故國的朵拉，在創作上也進入所謂的「戰爭期」。1937 年，德軍轟炸一座無辜的西班牙小鎮「格爾尼卡」，殘暴舉動震驚全世界，憤怒的畢卡索開始繪製大型壁畫控訴德軍的暴行，朵拉則隨侍在側，拍照記錄下整個繪製過程。

朵拉和畢卡索的戀情大概維持了七年，兩人的愛如火山般熾烈。遭逢格爾尼卡悲劇事件，畢卡索也以朵拉為模特兒畫了幾幅〈哭泣的女人〉，他從朵拉身上讀到傷心憤怒的情緒，而這也是畢卡索的心情。隨著戰事帶來的焦慮不安，畢卡索亟欲擁抱一個能相互了解、對時局感同身受的女人——朵拉本身也是一個敏銳的藝術家，兩人在心靈上契合無比。

〈哭泣的女人〉雖是〈格爾尼卡〉系列畫作的隨筆，但帶有強烈色彩的它和格爾尼卡系列全然不同——女孩悲憤地睜大眼睛、咬著手帕，衝破內心的壓抑哭了出來，畫面相當有戲劇性，這已是一幅獨立而完整的作品，朵拉也因此畫永垂不朽。

第四任愛侶堅強，愛得起放得下

1943 年，畢卡索又找到了新的靈感——芳索·姬羅（Francoise Gilot）。個性剛毅的朵拉大受打擊，翌年開始出現抑鬱

症症狀而精神崩潰。為了芳索，她和畢卡索多次口角；1945年第二次世界大戰結束，兩人在戰爭期間的惺惺相惜也宣告結束，畢卡索買了一棟房子給朵拉，結束兩人長達七、八年的關係。朵拉之後在療養院住了好幾年，再度成為哭泣的女人，而在兩人關係最壞的那三年裡，畢卡索對朵拉的評價竟然是——除了哭泣，他對她實在沒有別的記憶。

年方廿三歲的芳索是一個美麗而自信的學生，畢卡索替她開啟一扇藝術創作的大門，他則為芳索創造了〈女人花〉系列；他認為芳索的個性適合站著走動，而不是一個坐在椅子上的女人。同時，畢卡索也開始研究製陶藝術，製作出大量的陶藝作品，芳索也在這段時期裡為他生下一兒一女。

芳索和畢卡索一塊兒生活了十年，她的地位甚至比朵拉、瑪麗—特瑞莎加起來還重要。不過，芳索在這十年過得很辛苦，她渴望擁有自我，想在權威下活出自己的天空，卻必須面對盛氣凌人、跋扈苛求、花心不專情的畢卡索；他倆的關係在1952年轉冷惡化。

不過，芳索是畢卡索眾多情人之中最有勇氣的一位，她發現自己無法改變一個七十二歲的頑固老人，因此沒等到畢卡索變心就自己離開，她不想再和一塊歷史紀念碑生活下去，她要找一個年紀相當的愛人共創未來。芳索不像畢卡索以前的情人那樣，一旦和畢卡索分開非死即瘋，她就像野地裡的花，不靠畢卡索，一樣能堅強地活下來。

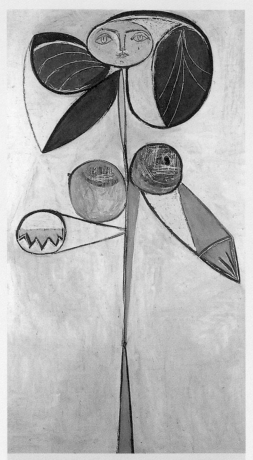

女人花 | 西元 1946 年，146 X 89 公分，油彩、畫布，私人收藏。

最後的寡婦情人，相繫相守到終了

接著，賈桂琳（Jacqueline Roque）出現了，她是畢卡索的最後一個情人，也是他的第二任妻子。兩人在 1961 年結婚，當時，畢卡索已經八十歲了。

賈桂琳和芳索不同，她是個三十五歲的寡婦，了解男人，卻不想改造男人。賈桂琳成為畢卡索不可缺少的伴侶，她身兼模特兒、祕書、廚師、護士、經紀等角色，照顧畢卡索的生活起居，陪他隱居在法國

南部。畢卡索開始雕刻、發表〈色情〉系列，他的創作力並未因年事已高而有任何停頓。

1973 年，畢卡索去世，賈桂琳失去生命中唯一的愛，生活似乎變得孤單空洞。1985 年，巴黎成立畢卡索美術館，賈桂琳於 1986 年自殺，所留下的五十多件畢卡索作品全數捐給這座美術館。

女人向來是畢卡索的靈感泉源，能讓他重燃旺盛的生命力。但畢卡索其實像個能量極大的太陽，任誰遇上了就想靠近他，但靠得太近又遍體鱗傷。他的魅力無人能擋，歐嘉、朵拉因他而精神崩潰；瑪麗－特瑞莎、賈桂琳選擇自殺，結束沒有太陽照耀的生活……如今想緬懷她們青春美好的形象，只有從畢卡索的作品中尋找了。

雙手交握的賈桂琳｜西元 1954 年，116 X 88.5 公分，油彩、畫布，法國巴黎畢卡索美術館藏。

長脖子的女人

莫迪利亞尼 (Amedeo Modigliani)
西元 1884～1920 年｜表現主義

> 來自義大利的莫迪利亞尼不畫風景、生活，他專攻人物肖像，尤其是裸女創作；他所畫的人像脖子特別長，而且眼睛通常不畫瞳孔，這成了莫迪利亞尼的註冊商標。他利用拉長變形使人物的身體線條更形圓潤流暢，〈珍妮‧艾比坦肖像〉中的人物，是莫迪利亞尼最喜愛的模特兒，也是他摯愛的情人，兩人淒美的愛情故事就像發生在巴黎的「梁山伯與祝英臺」。

莫迪利亞尼從故鄉來到巴黎的蒙馬特，和其他藝術家相互切磋學習。年輕英俊的莫迪利亞尼被稱作「蒙馬特王子」，他很有人緣，大家都喜歡這個英俊隨和的年輕人。莫迪利亞尼漸漸融入蒙馬特的文化，過著浪漫不羈的生活，從小身體就不好的莫迪利亞尼，在這裡染上了喝酒、服麻藥等不良習慣，健康情形更讓人憂慮。

簡化、變形後的女體，現代感十足

1917 年春天，莫迪利亞尼認識了十九歲的珍妮‧艾比坦（Jeanne Hébuterne）。珍妮是莫迪利亞尼創作上的繆思女神，也是愛情上的真命天女，他再也不放浪形骸，從此和珍妮過著正常幸福的生活。然而，珍妮的家人不願讓女兒嫁給一個義大利裔猶太人，於是珍妮毅然離家和莫迪利亞尼

珍妮‧艾比坦肖像｜西元 1918 年，100 X 65 公分，油彩、畫布，美國加州巴莎迪那諾頓西蒙美術館藏。

戴項鍊的裸女｜西元 1917 年，73 X 116 公分，油彩、畫布，美國紐約古根漢美術館藏。

同居。莫迪利亞尼替珍妮畫了很多肖像，也以她為模特兒畫了很多裸女圖，這些裸女呈現出了優美的 S 形曲線，加上獨特的簡化、變形，風格相當具有現代感。

同年十二月，莫迪利亞尼在貝絲・威爾（Berthe Weill）的畫廊舉辦個人畫展。貝絲的畫廊剛好位在警察局對面，警察很快便發現在畫廊前探頭探腦的人潮，一看才知畫廊窗口掛了一幅裸女畫，警察進入畫廊查看後更是大吃一驚，要畫廊馬上停止展覽——儘管貝絲試圖抗議，但警察表示這些裸女連恥毛都畫了出來，實在太傷風敗俗。於是畫展在開幕當天就被迫關閉，莫迪利亞尼只賣出一幅畫，這是他生平第一次辦個人畫展，也是最後一次。

1918 年，莫迪利亞尼的肺結核病情加重，於是和珍妮到南法的尼斯養病。他戒掉菸酒，在尼斯創作了此生最豐富成熟的作品，而珍妮也產下一女。儘管兩人沒有正式結婚，但莫迪利亞尼還是讓女兒跟自己姓，女兒和母親一樣叫做珍妮，於是「珍妮・莫迪利亞尼」（Jeanne Modigliani）這個名字讓這對不被祝福的戀人，以另一種方式結合在一起，向世人宣告他們的愛情。

短短三年幸福，殉情成就愛情

1919 年 5 月，病情轉好的莫迪利亞尼又回到巴黎。經歷警察局強制關閉個展的風波，現在的他已小有知名度，好幾件送到倫敦參加「現代法國美術展」的作品在當地大受讚賞。眼看成名在即，莫迪利亞尼卻又病倒，他在巴黎拼命喝酒，拼命創

55

作，似乎知道自己來日無多，想把他對藝術的狂熱一古腦兒宣洩出來。

1920 年 1 月，莫迪利亞尼因腎臟炎併發結核性腦膜炎去世，結束他短短三十六歲的一生。當時珍妮懷著八個月的身孕，朋友們把她送回父母家，但莫迪利亞尼一死，悲慟欲絕的珍妮隔天就從娘家的五樓一躍而下，來不及等第二個孩子出世便追隨莫迪利亞尼而去。

珍妮的深情讓人又鼻酸又感動，莫迪利亞尼的友人找珍妮的父母商量，想把兩人合葬在一起，但珍妮的父母仍然不同意。直到過了近十年以後，珍妮的父母才較能接受女兒對莫迪利亞尼的無悔深情，將她遷葬到拉榭斯神父墓地（Père Lachaise Cemetery），跟莫迪利亞尼合葬在一起。

畫像中，珍妮的脖子總是長長的，展現出優美的弧度，但她和莫迪利亞尼卻只有短短三年的幸福時光。這對才子佳人就像夜空中的煙火，燦爛光亮卻異常短暫，幸好畫作恆長地保留了美麗的光芒，讓世人永不將他們遺忘。

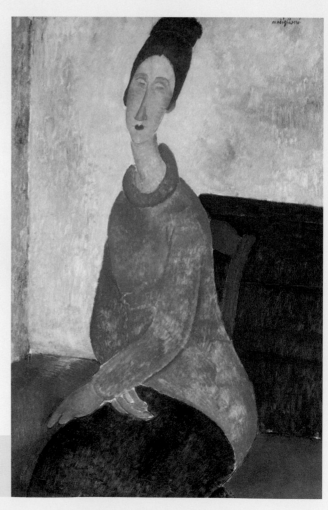

穿黃色毛衣的珍妮‧艾比坦｜西元 1918～1919 年，100 X 64.7 公分，油彩、畫布，美國紐約古根漢美術館藏。

細肩帶的祕密

約翰·沙金 (John Singer Sargent)
西元 1856 ～ 1925 年｜美國肖像畫大師

西元 1916 年，紐約大都會美術館向當時六十歲的約翰·沙金買下一幅風姿綽約的仕女肖像，這是他在 1884 年畫的作品，沙金簡單地將這幅畫命名為〈X夫人〉，並未對畫中女子多加著墨。後來，美術學者崔佛·費勃勒（Trevor Fairbrother）無意中發現了一張舊照片，證明該幅畫作於 1884 年入選巴黎沙龍的時候，X夫人的右肩帶是滑落在手臂上的，而且畫作當初名為〈歌朵夫人〉（Madame Pierre Gautreau）。為什麼肩帶會改變位置？歌朵夫人又為什麼隱姓埋名？這是一樁耐人尋味的故事。

沙金，是十九世紀末擅長風景寫生和人物肖像的水彩畫家，雙親雖是美國人，他卻在義大利出生。早年隨著父母在歐洲東飄西蕩，沒有受過正式的教育，直到十八歲在巴黎拜名畫家杜蘭（Carolus Duran）為師，才漸漸嶄露頭角。

沙金畫人像，說不出的優雅貴氣

沙金開始參加巴黎沙龍的展覽，藉此在巴黎藝術界奠定基礎，很多社交名流在沙龍看到沙金的作品便主動上門請他畫肖像；漸漸地，大家都知道有一位沙金可以把人物畫得栩栩如生。許多達官富豪紛紛找上他，要求這位才二十歲出頭的年輕人幫自己畫肖像。

然而美麗的歌朵夫人卻讓沙金驚為天人，主動要求替她作畫。歌朵夫人也是美國人，她嫁給法國一位有錢的銀行家，在巴黎社交圈非常活躍。她的氣質高貴，臉孔身形皆美，沙金很想將她畫下來。因此，當歌朵夫人同意擔任沙金的模特兒時，沙金就已決定要拿這幅畫去參加下一屆的沙龍選拔。

沙金來到夫人的別墅，先速寫幾張坐姿、立姿的草圖，他發現歌朵夫人不耐煩擺姿勢，決定讓她扶著桌邊比較不費力。歌朵夫人特意在身上塗抹蜜粉，希望讓皮膚看起來更加白皙美麗，只是晚禮服的細肩帶不知有意或無意地垂了下來，沙金也就讓它自然入畫，完成了一幅和傳統肖像不太一樣的作品。這幅畫如願入選了巴黎沙龍，藝術界給予相當的肯定，沒想到隨之而來的卻是另一場風暴。

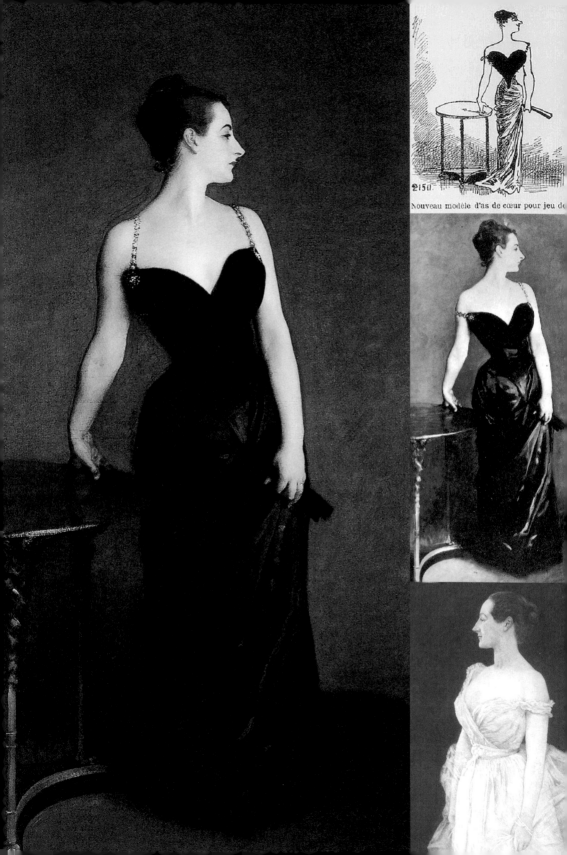

Nouveau modèle d'as de cœur pour jeu de

滑落的肩帶，引來淫穢負評

巴黎的群眾看到這幅作品時，生氣地批評下滑的肩帶簡直淫穢不堪、畫中的膚色太不自然。歌朵夫人原是高雅從容的銀行家夫人，如今卻變成巴黎人茶餘飯後的笑柄，人們認為她品行不端，丟人現眼，還有人將她的八卦羅曼史都挖了出來。當時，有一張諷刺這幅肖像的漫畫諷喻表示，這幅畫完全可以拿來代替撲克牌的紅心A供人玩樂，絲毫不留情面地嘲笑歌朵夫人。

沒想到一張畫竟會引起如此軒然大波，歌朵夫人原本很喜歡這幅畫，現在她看到就討厭；她的銀行家老公更是生氣，拒絕買下這幅不名譽的畫作。歌朵夫人在母親的陪同下哭著去找沙金，要他把畫從沙龍拿回，不要展覽了。她母親更是傷心地說：「我的女兒迷失了，所有的巴黎人都在嘲笑她，整個家族也因此蒙羞，她快

要傷心而死了。」

沙金沒有答應歌朵的要求取回畫作，這畢竟違反沙龍參展的規定。沙金怎麼也沒想到一幅創新的人物肖像居然引發如此不堪的輿論，他開始對巴黎感到心灰意冷，因而三個星期內突然跑到英國散心，一方面想避避風頭，一方面考慮在倫敦重新發展事業的可行性。

歌朵夫人試圖扳回淑女形象

可憐的歌朵夫人後來又找了幾位知名畫家幫自己作畫，企圖利用一些比較傳統的畫像來扭轉眾人對她的不良印象。不過，一切的努力似乎都沒有用，沙金的畫太讓人印象深刻了，其他的肖像畫很難覆蓋它。美麗成為一種錯誤——一條不經意滑落的肩帶竟毀了一個女人的名聲，否決了一個畫家的創意巧思。

這件事在沙金心裡留下不可抹去的陰影，善良敏感的沙金面對巴黎人的尖酸刻薄，內心一定覺得不好受，他最後還是擦掉了下垂的肩帶，重新「穿好」肩帶。沙金一直將這幅畫帶在身邊，直到晚年才替畫作換個名字拿出來展覽，最後被紐約大都會美術館納入館藏。

〈X夫人〉是沙金生平最好的肖像作品，他後來的肖像畫很難再超越這幅畫的境界。從現今的角度來看，滑落的肩帶剛好襯托了歌朵夫人的嬌媚慵懶，可惜當時的巴黎人竟認為這樣帶有色情遐想。歌朵夫人若早知道群眾會有這種反應，一定很後悔沒把肩帶固定好吧？

（左頁左圖）**X夫人**｜西元1884年，209 X 110公分，油彩、畫布，美國紐約大都會美術館藏。

（左頁右上圖）彼時，報端刊載的漫畫以「紅心A」意象揶揄X夫人的形象。

（左頁右中圖）X夫人「原版」畫作之翻攝照。

（左頁右下圖）法國畫家古斯塔・古端（Gustave Courtois），西元1891年為歌朵夫人畫的肖像。

（左圖）法國畫家安東尼・崗達拉（Antonio de La Gándara），西元1898年為歌朵夫人畫的肖像。

法國的魔女琪琪

莫依斯 · 奇斯林（Moise Kisling）
西元 1891～1953 年│巴黎畫派

魔女 Kiki 這號人物並不只在宮崎駿的動畫裡，早在西元 1920 年代，法國就出了一位很有名的魔女琪琪（Kiki de Montparnasse）。她的一生比戲劇還戲劇，充滿魔力地吸引著許多藝術家──攝影家找她拍照，畫家幫她作畫，雕刻家請她當模特兒，文學家和她做朋友，導演還找她拍電影⋯⋯是的，法國在二十世紀初誕生了這樣一位傳奇妖姬。

琪琪的本名是艾莉斯 · 潘（Alice Prin），1901 年出生於勃艮第。她是個可憐的私生女，從小跟著外婆有一餐沒一餐地過，便和其他的小朋友一起去偷鄰居種的菜，想辦法餵飽自己，這是她小小年紀所想得到的生存方式。十二歲的時候，母親終於把琪琪接到巴黎唸書，希望琪琪學會認字，將來可以和媽媽一樣做鉛字排版的女工。不過，琪琪十四歲就離家出走，有個雕刻家找琪琪當模特兒，琪琪從此展開模特兒生涯，認識了許多聚集在巴黎的藝術家。

離家出走，誤打誤撞闖進藝文圈

離家的琪琪先是到圓頂餐廳當駐唱歌手，每當她穿上黑色吊襪帶，唱一些毫無禁忌卻又不傷大雅的歌曲時，總會吸引群眾擠滿整個酒吧，她也因此認識了酒吧的一些常客，像是作家海明威（Ernest Hemingway）、日本畫家藤田嗣治（Tsugouharu Foujita）、法國詩人導演科克多（Jean Cocteau）、時尚藝術家孟瑞（Man Ray），以及幫她畫下美麗裸畫的奇斯林。

奇斯林是巴黎畫派的一名窮畫家，在法國俗稱「瘋狂年代」的二○、三○年代，一群對藝術情有獨鍾的畫家不約而同地聚集在蒙帕拿斯，即便生活清貧，他們依舊熱情地創作，蒙帕拿斯遂取代蒙馬特成為新的藝術中心。而備受矚目的歌手模特兒琪琪，則因她的放蕩不羈和才華洋溢被海明威讚為「蒙帕拿斯之后」，由此可見琪琪在這群波西米亞藝術家之中是多麼受歡迎了，她很可能是二十世紀初被畫得最多的一個模特兒。

奇斯林用色鮮豔，構圖精細，是一個很有特色的青年畫家。他為琪琪臨摹了上

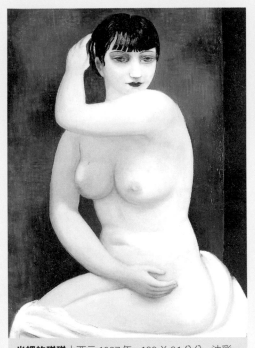

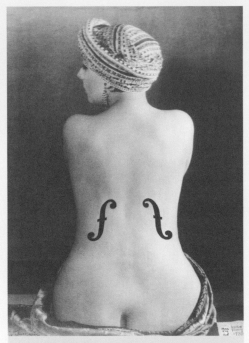

半裸的琪琪｜西元 1927 年，100 X 81公分，油彩、畫布，瑞士日內瓦小皇宮美術館藏。

安格爾的小提琴｜孟瑞攝影，西元 1924 年。(c) MRT / ADAGP, Paris, 2004

百張素描，而這張坐姿裸女是最傳神、最有韻味的一幅作品，將琪琪的表情、慵懶的眼神、齊額的瀏海表現得相當傳神。

超現實派藝術家孟瑞也很喜歡琪琪，為琪琪拍攝了各種不同的照片。孟瑞是美國人，但他的前衛藝術在美國不被接受，因而在 1921 年來到巴黎。他很快便加入達達主義和超現實主義，結交志趣相投的藝術家，琪琪後來更成了孟瑞的情婦。孟瑞以琪琪為模特兒，拍攝了一幅媲美安格爾筆下裸女的照片，成為攝影藝術的經典，畫名就叫做〈安格爾的小提琴〉。

二十世紀首位獨立自主的女性

琪琪不只是歌手、模特兒，她也是個頗具天分的畫家。她的畫有些幼稚、天真，畫中經常出現琪琪式的率性樂觀。1927年，琪琪曾在巴黎舉辦過一次畫展，所有畫作銷售一空，這是多少畫家希望擁有的成就啊！

琪琪甚至拍過幾部電影，包括立體派畫家勒澤（Fernand Léger）於 1924 年導演的《機械芭蕾》（Ballet Mécanique），說起來，琪琪還是個電影明星呢！

她曾在 1928 年出版自傳，大膽剖白自己獨特的一生，並請來藝文界朋友海明威、藤田幫忙寫序介紹新書。不過，作風大膽的琪琪並不被美國接受，這本書在當時保守的美國被列為禁書，即便到了 1970年代都沒有解禁；直至 1996 年，美國才著手將琪琪的自傳翻譯成英文出版，這時

距離琪琪死去已經過了四十多年了。

供應我這些東西不是太簡單了嗎？」

美麗的琪琪，隨性而自信

出身貧困，周旋於文人、藝術家之間
的琪琪，永遠有她美麗的生活方式。她總
是樂觀地說：「我的生活只要有一個洋蔥、
一點麵包、一瓶紅酒就夠了，而要找個人

琪琪大無畏的前衛風格，加上她個人
的魅力和才智，難怪有人說她是二十世紀
第一位獨立自主的女性。

琪琪於 1953 年過世，很多琪琪迷和
藝術家朋友都參加了她的喪禮，畫家好友
藤田甚至感傷地說，蒙帕拿斯的榮耀歲月
也跟著琪琪一起被埋葬了。

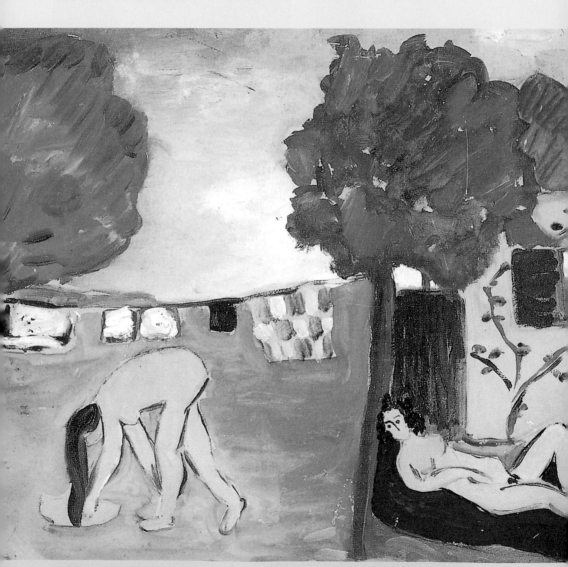

兩裸婦｜琪琪繪，西元 1924 年，38 X 46 公分，油彩、厚紙，法國巴黎馬里翁馬耶畫廊藏。

眼神迷濛的現代美女

藍碧嘉 (Tamara de Lempicka)
西元 1898 ～ 1980 年｜裝飾藝術

藍碧嘉最有名的創作就是裝飾風格強烈的女性肖像，她筆下的女性通常打扮得時髦亮麗，擺出撩人性感的姿勢，張著一雙性感迷濛的大眼睛。藍碧嘉使用強烈的色彩對比，讓人物線條和稜角非常分明，營造出一種冷冽的現代感，隱隱帶著性愛挑逗暗示。不僅畫作讓人印象深刻，她本人也是如此，人們對這位冷豔美麗的異國美女同樣充滿好奇心。藝術潮流一向是男性畫家領軍，這次卻由神祕嫵媚的女畫家獨領風騷，將 1920 年代興起的裝飾藝術推向了最高峰。

女性肖像，濃濃裝飾藝術風格

藍碧嘉出生在華沙一個富裕的家庭，之後嫁給門當戶對的有錢律師搬到俄國，又因躲避蘇聯的十月革命逃至巴黎定居，兩人在巴黎生下他們的女兒姬潔（Kizette）。藍碧嘉開始上繪畫課，希望可以在巴黎以繪畫為生。

她的老師是塞尚的弟子德尼（Maurice Denis），德尼以嚴厲出名，奠定了藍碧嘉紮實的繪畫基礎；接著，藍碧嘉又向立體派的羅德（André Lhote）學畫。在兩位老師的指導下，藍碧嘉的裝飾藝術也趨向立體風格，通常被稱為「柔性立體派」。

嚴師出高徒，藍碧嘉很快就賣出生平第一幅畫作，還參加了巴黎於 1925 年所舉辦的現代工業裝飾藝術國際博覽會（L'Exposition internationale des arts decoratifs et industriels modernes）。「裝飾藝術」（Art Deco）這個名詞正是從這次展覽衍生而出，它講求簡潔的幾何線條、鮮明的色彩對比；此外，裝飾藝術不僅表現在繪畫上，也出現在建築、家具、服裝、珠寶設計等方面。

藝術，不再是為了開創一個全新的流派，而是為了裝飾的目的，利用現有的藝術流派美化日常起居，讓生活更富美感，更具人性。

波蘭美女畫家，巴黎發光發熱

藍碧嘉在藝術博覽會上相當引人注目，人們開始注意到這位藝術家，藍碧嘉不僅進入巴黎的藝術圈，更活躍於巴黎的社交圈。

面對令人眼睛一亮的異國美女，或多

伊拉肖像 ｜ 西元 1933 年，99 X 65 公分，油彩、畫板，私人收藏。

母與子 ｜ 西元 1928年，35 X 27公分，油彩、畫板，私人收藏。

或少會出現一些「醉翁之意不在畫」的仰慕者，藍碧嘉也因為與好幾位富有的「藝術贊助者」過從甚密，最後和她的律師丈夫離婚，靠自己的力量養活女兒姬潔。

藍碧嘉幫姬潔畫過幾張肖像畫，女兒是她最心愛的寶貝，是畫裡最甜美安定的靈魂，藍碧嘉也因女兒的肖像得到好幾個國際藝術大獎，她的名聲越來越響亮。

裝飾藝術風潮稍縱即逝，
藍碧嘉畫出一代風範

藍碧嘉後來和克福納（Baron Raoul Kuffner von Diószeg）結婚，1939 年移居美國德州，在美國辦過幾次相當成功的畫展。不過，藍碧嘉後來畫得少了，裝飾藝術經歷二〇、三〇年代的全盛期開始漸漸走下坡。1960 年，藍碧嘉曾經嘗試超現實的抽象派畫風，不過畫展卻乏人問津；1962 年，克福納去世以後，藍碧嘉就不再作畫。

她一共創作了近百幅肖像畫，絕大多數以女性為主，她的畫和她的人同樣風格突出。儘管裝飾藝術只是一時的潮流，但那種朦朧性感的美麗，曾經迷惑過多少讚嘆的眼睛。

揮灑烈愛的卡蘿

芙烈達・卡蘿 (Frida Kahlo)
西元 1907～1954 年｜原始藝術、超現實主義

> 芙烈達・卡蘿是當代最傳奇的一位女畫家，她身心所遭受的苦難折磨，恐怕不是一般人能忍受，但她仍努力地生活、勇敢地愛。卡蘿把她經歷過的愛恨痛苦、生死矛盾都轉化成色彩，盡情揮灑在畫布上，繪畫，讓她找到了生命的力量。卡蘿畫出自己的心情，替自己加油打氣，她的作品深具魅力，撼動人心。

十八歲遭逢嚴重交通意外，全身都要散了

卡蘿出生於墨西哥的一個小鎮，父親是來自匈牙利的猶太人，母親則是墨西哥人。卡蘿在六歲時染了小兒麻痺病毒，但在父親的鼓勵下努力運動，不讓腿疾影響生活；誰知，十八歲又遇上一場嚴重的電車意外。搭車上學的卡蘿被一根金屬扶手從臀部貫穿整個小腹，一名工人看到卡蘿的情況竟還猛力地幫她把鋼條拔出來，卡蘿的身體像被撕裂開來一般，她狂叫著，脊椎、肋骨、骨盆全部受傷碎裂，之前小兒麻痺的右腳也斷成十幾節，沒死於車禍真是奇蹟。不過，卡蘿的後半生注定要承受一連串的痛楚和矯正手術。這場車禍帶來了無窮無盡的折磨，卡蘿

開始認真作畫，她畫了很多自畫像；畫中的卡蘿有著一股堅毅的美麗，她自戀又自憐，繪畫，是她忘記病痛的精神慰藉。

在朋友的介紹下，卡蘿認識了當時墨西哥很有名氣的畫家迪亞哥（Diego Rivera），她把自己的作品給迪亞哥看，請大師給自己一點意見。迪亞哥為卡蘿的才氣和魅力吸引，兩人雖然相差二十幾歲，

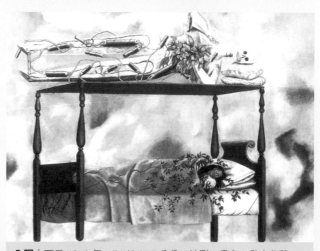

入眠｜西元 1940 年，74 X 98.5 公分，油彩、畫布，私人收藏。

卻很快陷入熱戀而結婚。

　　婚後，卡蘿懷了幾次孕，但不是流產就是被迫中止懷孕，原來她的生殖系統在車禍時遭受嚴重損害，無法孕育自己的小孩成為她心中永遠的痛；再加上迪亞哥風流成性，竟和卡蘿的妹妹也發生婚外情，令卡蘿可說身心俱痛。於是，她像豁出去似的接受他人的愛慕，追求卡蘿的人很多，甚至男女都有（因卡蘿有著敏感的雙性戀

傾向），其中一位愛人更是蘇聯的革命領袖托洛斯基（Leon Trotsky），世人於是開始注意到她的創作和她的傳奇。

只有畫畫撫慰她，兩個卡蘿都是她

　　〈兩個卡蘿〉這幅畫奠定了她在國際藝壇的地位；畫作中，一個卡蘿身穿墨西哥傳統服裝，另一個卡蘿則穿白色印花的

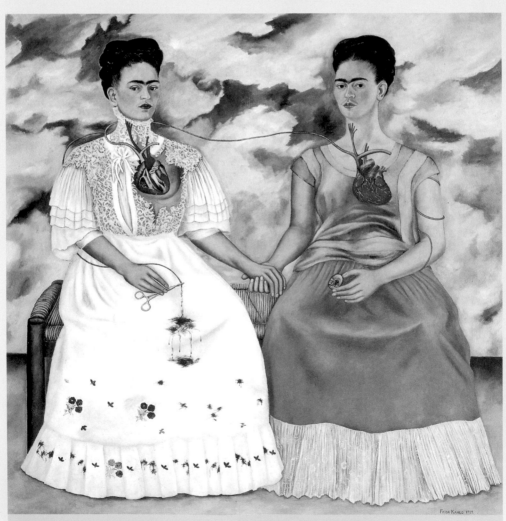

兩個卡蘿 | 西元 1939 年，173.5 X 173 公分，油彩、畫布，墨西哥現代美術館藏。

歐式維多利亞裝扮，卡蘿用這幅畫來尋找自我認同。西元 1939年，她應邀到法國舉辦畫展，但對當時混亂的歐洲非常反感，更對布烈東（André Breton）將她的畫歸類為「超現實主義」感到嗤之以鼻。

　　卡蘿畫的是真實的自己，從來不是夢境一類虛幻的東西，她只不過是在家裡擺了許多鏡子，然後畫出鏡子裡最真實的卡蘿而已。〈兩個卡蘿〉也像鏡子的一體兩面，呈現卡蘿赤裸裸的心——墨西哥卡蘿握著迪亞哥的照片，這一年她和迪亞哥協議離婚；歐洲的卡蘿拿著剪刀，想止住滴血的心情。她倆手牽著手，在親人、愛人都無法倚靠的時候，卡蘿永遠是自己最好的朋友。

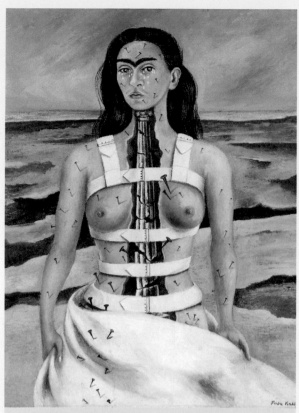

破碎的脊柱 | 西元 1944 年，40 X 30.7 公分，油彩、畫布、裱在纖維板上，私人收藏。

一身病痛，笑稱與死亡共寢

　　卡蘿至少動過三十幾次手術以挽救分崩離析的身體，幸好離婚後沒多久，迪亞哥便認清卡蘿是他最重要的人生伴侶，於是兩人又再結一次婚。迪亞哥陪伴卡蘿繼續和病痛奮鬥，卡蘿不懼怕死亡，甚至幽默地把骷髏畫在自己的床頂上，開玩笑地說自己和死亡共寢。在有限的生命裡，卡蘿寧可努力地笑、用力地活，盡情揮灑她的熱愛狂情。

　　卡蘿生前最後十年過得相當辛苦，身體無時不刻的痛楚讓她畫下了〈破碎的脊柱〉，病魔漸漸侵蝕她的光彩。1953 年，朋友們幫卡蘿在墨西哥舉辦了一次大規模畫展，身體已經疲憊不堪的卡蘿仍堅持出席；展場中央擺了一張病床，卡蘿躺在床上，被朋友、參觀民眾和自己的作品滿滿地包圍著，她的內心相當滿意欣慰。這一年，卡蘿的腿完全壞死，在不得已的情況下醫生只好替卡蘿截肢；翌年，卡蘿終於放下痛苦坎坷的肉體，在家中因肺炎病逝。

　　好萊塢曾將卡蘿的傳奇拍成電影《揮灑烈愛》（Frida），卡蘿就像忍受烈焰錘鍊的鎏金，忍受無數的冶煉搥鑿，才終於琢成一塊璀璨永恆的藝術瑰寶。

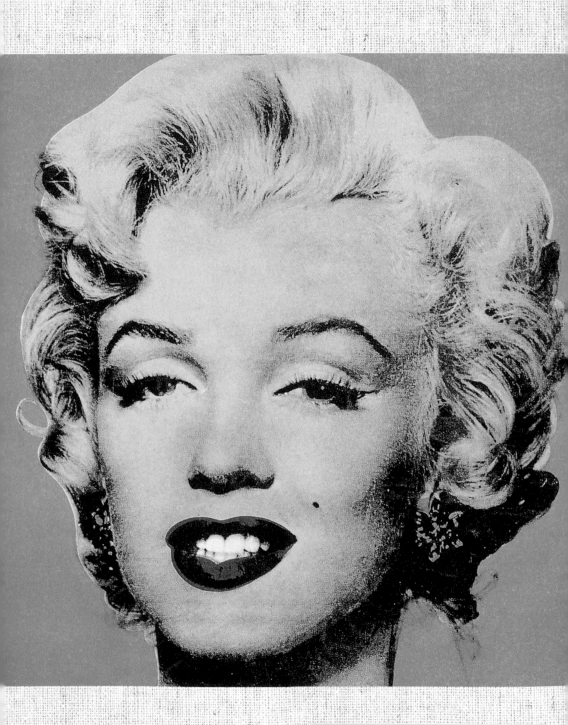

機器加工的繪畫

安迪·沃荷（Andy Warhol）
西元 1928 ～ 1987 年｜普普藝術

> 　　安迪·沃荷是完完全全屬於二十世紀的普普藝術家，這是一個電視電影、報章雜誌等資訊爆炸的時代，於是他選擇了我們最熟悉的影像，進行藝術創作。西元 1962 年瑪麗蓮夢露自殺，這個消息幾乎震驚了全世界，安迪·沃荷以瑪麗蓮夢露做為他的女性圖騰，開創出安迪·沃荷式的人物肖像。

安迪·沃荷
讓瑪麗蓮夢露復活了！

　　說起來，安迪·沃荷的肖像畫很容易畫——先利用相片當藍本，再用絹印法刷上美麗的顏色。他找來瑪麗蓮夢露的生前劇照，印製成各種不同顏色、尺寸的性感女神，其中又以這張綠色底、金黃色頭髮的夢露看起來最動人——長長的睫毛高高翹起，綠色的眼影和背景相輝映，火紅微啟的唇，性感的美人痣，實在是鮮豔活潑的搭配。

　　玩出心得來的安迪·沃荷，開始找尋其他人物進行複印著彩，他筆下的女性可以被五顏六色地一印再印，他要表達的，是日常生活隨處可見的影像，而不是嘔心瀝血畫一幅住在防彈玻璃中、掛在國家級博物館裡的〈蒙娜麗莎〉。當時，肖像權的觀念還沒有具體條文規範，安迪·沃荷想到什麼就拿來印著玩玩看，甚至連可樂瓶、湯罐頭、一元鈔等通俗商品都被他轉印成平面圖像——普普藝術，可說進入了全盛時期。

　　普普藝術是大眾的藝術，英文是 Popular Art，俗稱 POP，也就是流行文化。1960 年代，傳播媒體發達，普普藝術往往透過廣告插圖、連環漫畫等方式走進大眾生活，然而安迪·沃荷卻投機取巧地以照相機和影印機加工，利用機器「製造」影像，再加工上色，這種沒人想到過的創作方式讓普普藝術有了新鮮風貌。

湯罐頭，變身絕無僅有藝術罐頭

　　安迪·沃荷是捷克裔美國人，小時候家境不太好。他從小體弱多病，但非常乖巧聰明，母親特別地憐愛他，還讓他去唸大學。他在唸書期間便展現出藝術才華，畢業後儘管母親捨不得讓他離開，他還是決定和同學到紐約闖天下。安迪·沃荷先

後幫百貨公司設計櫥窗、幫雜誌畫稿，漸漸累積出知名度，經濟上也寬裕許多。

後來，他大膽地畫了一個湯罐頭，在藝術界造成不小的轟動，引起正反兩極的反應——有些人認為這是粗俗、廉價、模仿商品的騙人伎倆，根本不是藝術；有些人則大加讚賞，認為這種作風不只是大膽的叛離傳統，更大大嘲諷了消費生活，他被認為是解放藝術的英雄。

安迪‧沃荷繼續變本加厲，用絹印複製了兩百個湯罐頭排滿整面牆，引來一大堆人圍觀。那時候，買一罐真正的湯罐頭不到美金一塊錢，但安迪‧沃荷畫的罐頭畫卻要美金一百元！不過，他在 1962 年創作的第一批瑪麗蓮夢露頭部肖像確實全

都賣了出去，買家其實不知道這樣的畫會不會紅，便試買一張看看——當初，一幅才美金兩百五十元的瑪麗蓮夢露頭像，今日已經價值數十萬美金。

由於以絹印法繪製人像相當快速，因此安迪‧沃荷每年有幾百件肖像畫的委託案。同時，他也喜歡將自己崇拜的名人印成作品，包括伊麗莎白‧泰勒、賈桂琳‧甘迺迪、詹姆斯‧狄恩，以及足球明星O．J．辛普森等等——似乎，媒體上誰紅了，他就忍不住把對方的肖像拿來再創作。

普普藝術，挖掘日常生活的美

安迪‧沃荷的普普藝術從美國紅到歐

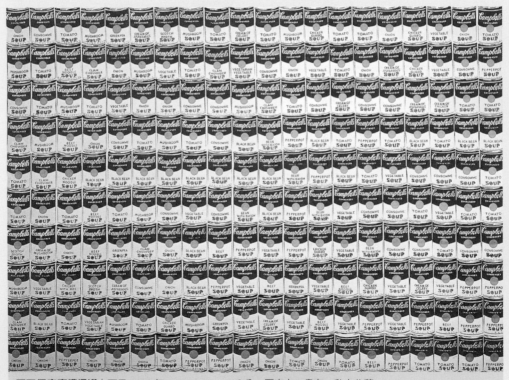

兩百個康寶濃湯罐 ｜ 西元 1962 年，182.9 X 254 公分，壓克力、畫布，私人收藏。

洲，一些題材富爭議的作品如死亡、災難、同志男孩等美國不能接受的尺度，在歐洲反而大受肯定。接著，安迪・沃荷還拍了電影短片、做唱片、辦雜誌，而只要和他名字扯上邊的商品似乎都能熱賣，他的事業王國越來越大，財富也迅速呈倍數累積。

　　四十歲那年，安迪・沃荷被女演員威樂莉（Valerie Solanas）開槍射殺，在醫院急救了好久，差點斷送性命。從此他很害怕上醫院，導致日後膽囊出現毛病卻一直不願就醫，直到五十九歲那年膽囊已經腐爛必須割除，他才住進醫院開刀，結果卻因藥物過敏而不治死亡。

　　安迪・沃荷曾經說過：「日常生活的一切都是美麗，而普普藝術就代表這一切。」是他讓大眾發現，原來日常生活也可以很藝術；因為他，通俗藝術風靡一時，他真算得上是流行文化的一代大師。

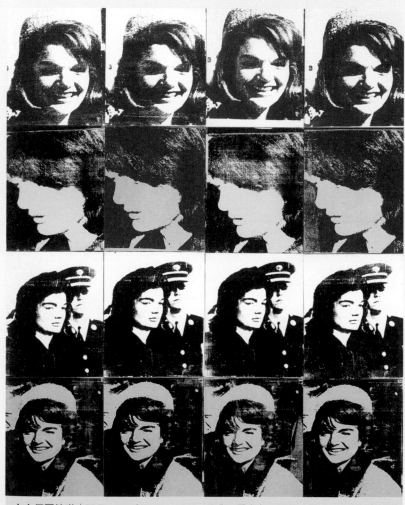

十六個賈桂琳｜西元 1964 年，203 X 163 公分，壓克力、絹印、光漆、畫布，美國明尼蘇達州明尼亞波利華克藝術中心藏。

男人的祕密

藝術家筆下的男子有的陽剛雄偉，有的深沉憂鬱，
更有一些根本是照見藝術家內心的明鏡。「畫如其
人」並非不可能，誰教藝術本來就是人類揮灑情思
最自然的表達。

運動員的力與美

邁隆 (Myron)
約西元前 485 ～ 425 年 | 古典希臘時期

　　歐洲從十四世紀的文藝復興運動到十八世紀的新古典主義，一直在追求古希臘、羅馬的古典美。而希臘早在西元前 1400 年就已經有米諾安文化、邁錫尼文化，到了西元前 500 年以後更是進入全盛古典時期，當時的建築、雕刻作品已經相當精美壯觀，像是來自希臘離島米羅（Melos / Milos）的維納斯、雕塑家邁隆（Myron）所創作的〈擲鐵餅者〉，大約都是這個時期的作品。

擲鐵餅者，參與奧林匹克運動會

　　〈米羅的維納斯〉為羅浮宮三大鎮館之寶其中一寶，是當今最美的女性雕像，對後世的女性裸體藝術有著深遠的影響。而邁隆的〈擲鐵餅者〉則充分表現出運動員的力與美，只可惜邁隆原作的青銅雕像因年代久遠已經流失，目前看到的是羅馬人以大理石重塑的複製品。

　　希臘除了是歐洲文化的發源地，也是「運動會」的創始國，早在西元前 776 年起，古希臘人每隔四年就會在奧林匹亞舉行運動會，如果連續三次在運動會中得到優勝，大會就會請雕塑家為這些運動健美的勇士塑像，邁隆的這座〈擲鐵餅者〉很可能也是這樣產生的。

　　擲鐵餅，於西元前 708 年列入奧林匹克運動會比賽項目。古希臘人往往藉由投擲石塊以獵取動物，或打下樹上的果實，

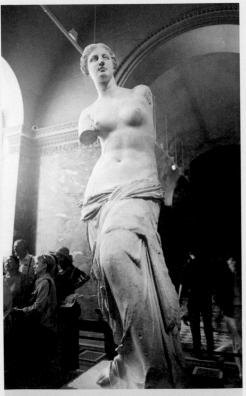

米羅的維納斯 | 約西元前 200 年，高 202 公分，大理石，法國巴黎羅浮宮美術館藏。（攝影／陳彬彬）

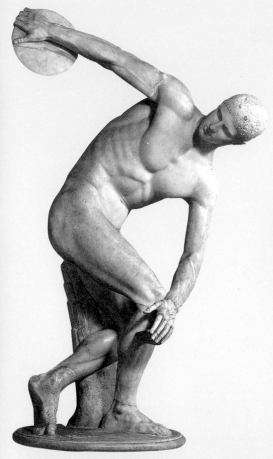

公牛。他一生大都在雅典活動，也曾接受體育訓練，因而由他雕塑丟擲鐵餅的動態自然特別傳神。他選擇刻畫運動員曲體扭轉的姿勢，緊繃的肌肉彷彿蓄滿力量，隨時會爆發出來。邁隆不但展現了男性的人體美，也抓住了這項運動的動能，整座雕塑雖呈現靜止的瞬間，卻充滿強而有力的律動感，難怪後人紛紛臨摹這件作品，學習描繪那股蓄勢待發的生命力──五世紀時，羅馬人以大理石複製了幾座〈擲鐵餅者〉，分別存放於羅馬博物館和梵諦岡博物館等處；就連二十世紀的超現實主義藝術家達利，也忍不住要重新詮釋這件作品。

擲鐵餅者 | 約西元前450年，高155公分，大理石，義大利羅馬梵諦岡博物館藏。

邁隆把這座雕像的平衡穩定處理得非常好，整個重心落在左腿，成為一個旋轉的軸心，手臂的姿態拉開動感，但又巧妙加強了雕像的平衡。不過，當羅馬人改用石材來雕這個姿勢時，便產生頭重腳輕的問題，於是在雕像左腿後方加了一段樹幹做為支撐，盡量讓它從正面看不至於太明顯，但如果從側面看就有點奇怪。

目前，擲鐵餅仍是國際奧運的比賽項目，但現在的比賽只是看誰丟得最遠，不像古希臘時期除了講究距離，還要評判丟擲姿勢的美感──當初比賽時，並未限制參賽者要用什麼姿勢丟鐵餅，因此只有丟得最遠、姿勢最優美的人才能獲得優勝。仔細端詳邁隆的雕塑，就能體會當時的運動會的確是展現力與美的最高境界。

因此丟擲的力道和準頭都相當重要，而漸漸發展成一項運動。不過，擲鐵餅運動進行之初還是偶有失手情形，曾有運動員被場內鐵餅擊中不幸傷亡，後來大會在進行這項運動時只好先清場以策安全。

雕塑家本身，
也是個體格健美的大力士

據說，雕塑家邁隆本人也是個體格健美、力大無窮的勇士，甚至能扛起一隻大

早逝的風華

拉斐爾 (Raphael)
西元 1483 ～ 1520 年 | 文藝復興盛期

達文西、米開朗基羅、拉斐爾號稱「義大利文藝復興三傑」，但達文西活了六十七歲，米開朗基羅活了八十九歲，拉斐爾卻只活了三十七歲──他的人生如此短暫，自然需要加倍地發光發亮，才能創造出質量俱佳的作品，以達到和其他兩位大師相同的成就。

成名要趁早，拉斐爾辦到了！

拉斐爾出生於義大利的烏比諾（Urbino），小時候家境還不錯，父親是詩人，也是畫家；拉斐爾很小就嶄露藝術天分，父親鼓勵他多學多畫。儘管雙親在他八歲和十一歲的時候分別去世，不過拉斐爾十七歲時便開始幫教堂作畫，二十一歲結婚，年紀輕輕的他已經是一位小有名氣的大師。

拉斐爾年輕英俊、才華洋溢，個性又明朗愉快，沒有人不喜歡這個親切討喜的年輕人。他在西元 1508 年搬到佛羅倫斯，這是他藝術生涯的一大發展──拉斐爾在這裡觀摩、學習達文西和米開朗基羅的作品，並開始繪製一系列的聖母像。當時的教皇非常喜歡拉斐爾，任命他為總工程師，替梵諦岡簽署廳製作許多壁畫，作品如〈三美神〉、〈聖母像〉、〈哲學〉、〈神學〉、〈詩學〉、〈法學〉等天井畫都相當精彩，

其畫風古典而調和，對後來的藝術發展影響深遠。

只可惜天才早逝，三十七歲的拉斐爾竟突然暴斃，據說死因是過度縱慾──他在某個激情歡愛的夜晚回家後高燒不退，

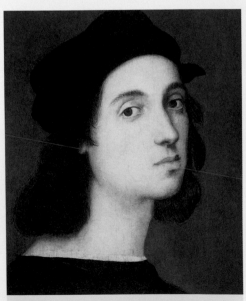

自畫像｜約西元 1506 年，45 X 33 公分，油彩、畫板，義大利佛羅倫斯烏菲茲美術館藏。

隔沒幾天便與世長辭。拉斐爾極愛女人，傳說他的情人是一位麵包師的女兒，拉斐爾曾幫她畫了一幅裸體肖像，但由於這幅畫是在拉斐爾死後才發現，究竟是不是拉斐爾畫的還引起一番爭議……這張肖像最特別的地方有二，一是該女子左臂上的手環竟寫著拉斐爾的名字，二是這名女性居然裸胸露點。

親密愛人的情趣肖像，多麼直白！

懷疑這幅畫是贗品的人，認為拉斐爾不可能明目張膽地在一眼神不正、服裝不整的肖像擺上自己的名字，這和敏感細心的拉斐爾根本不像，很可能是拉斐爾死後有人照著拉斐爾的素描草圖，仿照其畫風所完成。此畫一直等到拉斐爾逝世七十五年後才在世上出現，當時擁有這幅畫的主人還在畫上加了兩扇門，讓人們不會一眼就看見裸體而感到難堪，可見這幅畫的尺度在當時是絕無僅有的露骨。也有人認為，這幅美麗的畫作應是拉斐爾為親密愛人所作的情趣肖像，拉斐爾活著時應該會把畫作藏起來不公開，更何況，他根本不知道死神這麼快就降臨了；文獻上找不到此畫的記載，也是情有可原的事。

拉斐爾這位風流倜儻的青年畫家，在正值英年的三十七歲被劃下人生句點，於

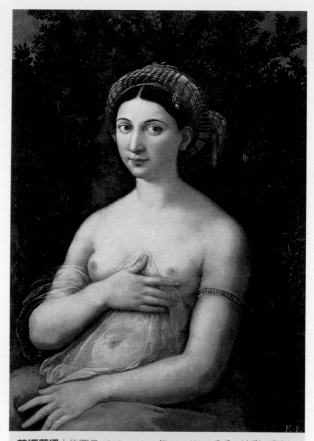

芙娜莉娜 | 約西元 1518～1519 年，85 X 60 公分，油彩、畫板，義大利羅馬國立巴爾貝里尼宮古代藝術美術館藏。

1520 年 4 月 6 日過世，而這一天正好也是他的生日。拉斐爾整整三十七年的人生雖短暫，但過程極其精采——他一生順遂，功名、財富、紅顏知己樣樣不缺。他死於聲名正盛的時候，他的死震驚了當時的羅馬，死後更被葬於羅馬的萬神殿，這是國家最高榮譽，是對拉斐爾短暫卻輝煌的一生最大的肯定。

拉斐爾死前正在畫一幅〈基督顯容〉，並於臨終前要弟子把畫像放在床前，他疲弱地將自己的頭湊近耶穌，在基督的庇護下安然死去。

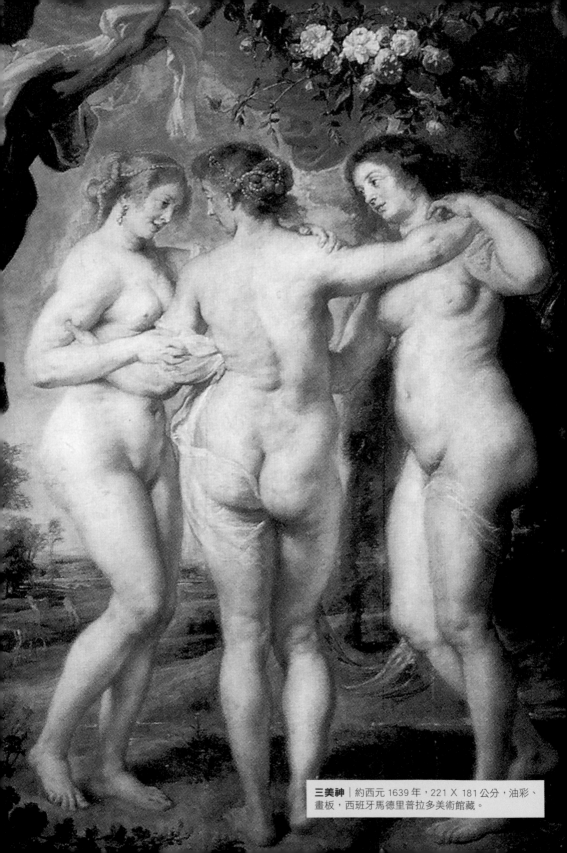

三美神 ｜約西元 1639 年，221 X 181 公分，油彩、畫板，西班牙馬德里普拉多美術館藏。

是繪畫大師，還是繪畫工廠？

魯本斯 (Peter Paul Rubens)
西元 1577～1640 年｜巴洛克藝術

魯本斯一生繪製了三千多件作品，這麼驚人的產量讓世界各地的美術館幾乎都有他的作品。除了本身的創作力驚人，也得歸功於魯本斯很懂得經營生涯——有些作品自己畫；有些作品和其他畫家共同執筆；還有一些作品是魯本斯先勾勒草圖，讓弟子、學生畫，自己再做最後修飾，難怪他的作品褒貶互聞，大概得視魯本斯對該畫作的參與有幾分吧！

活躍畫壇，亦具外交手腕

魯本斯來自安特衛普，因喀爾文教派的迫害而遠離家鄉，直到父親過世之後才隨母親回到安特衛普。他央求母親讓他學畫，二十一歲時便在安特衛普取得畫師身分，也可以自己招收學生了。

成名後，魯本斯在故鄉成立大型繪畫工作室，歐洲各國的皇室都喜歡委託魯本斯作畫，魯本斯不但活躍於十七世紀的歐洲畫壇，更參與當時的政壇活動。他博覽群書、廣交朋友、出使各國以斡旋歐洲的和平，是一位極具思想、才華的外交畫家。

首創肌肉明暗處理，驚為天作

魯本斯最擅長刻畫的是人體肌膚，筆下的裸體充滿肌肉美，有著類似雕刻的立體感。魯本斯早年曾至義大利遊歷觀摩，

學習提香、拉斐爾等大師的技法，再融合北方法蘭德斯派的精緻畫風，開創出充滿力與美的巴洛克畫派。試比較魯本斯和拉

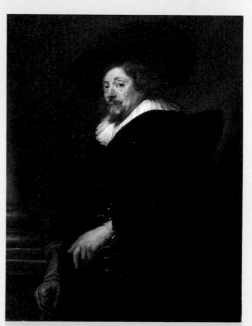

自畫像｜約西元 1638～1639 年，109.5 X 85 公分，油彩、畫布，奧地利維也納藝術史博物館藏。

79

斐爾、提香筆下相似題材的作品，便會發現魯本斯筆下的美神，總是擁有獨特的肌肉明暗處理。

這項技巧讓當時的歐洲畫壇為之驚豔，歐洲王公貴族紛紛延請魯本斯作畫。法國高級壁飾機構「高布林工廠」（Gobelins Manufactory）根據他的圖稿製作織錦壁毯，雕刻師參考他的畫作進行雕刻……可以說，整個歐洲彌漫著「魯本斯風格」，他的工作承接不暇，因此像個繪畫包工商，接下案子之後交給簽約的畫家或學生代筆，最後再加以審視修潤，完成魯本斯出品的創作。然而，這種近似繪畫工廠的作法並不影響魯本斯大師級的地位，幾個世紀之後的德拉克洛瓦、雷諾瓦等畫家依然受到魯本斯的啟蒙。

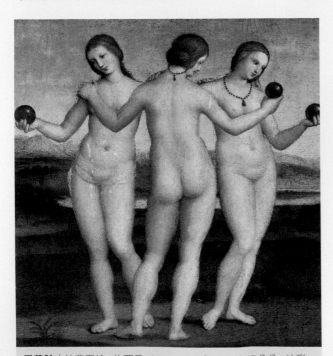

三美神｜拉斐爾繪，約西元 1504 ～ 1505 年，17 X 17 公分，油彩、畫板，法國尚蒂伊孔德博物館藏。

忙歸忙，畫作最後修飾不假他手

魯本斯見聞廣闊，一生過得多彩多姿，算得上是一位功成名就的大師，可惜晚年深受關節疾病所苦，他為自己畫下了最後的自畫像，似乎想以此畫替自己的一生做注解，留下完美的形象。

畫中，魯本斯一手戴著手套，保護他因痛風而特別脆弱的手部，另一隻手則放在一把劍上，寶劍象徵著國王賜予的榮譽，並戴上大羽帽和假髮遮蓋住自己的禿頭，整張畫作因而顯得莊嚴氣派，看起來很有精神；或者，魯本斯想用這幅畫掩飾自己的病容，這是他生前最後一次替自己畫像，隔年便過世了。

魯本斯是少數在有生之年即名利雙收的畫家，儘管部分作品由學生幫忙完成，有些專家因此批評這個「魯本斯工廠」只是產量多，但質量不夠精純。

然而在魯本斯之前，西方美術史還沒有人可跨足其他領域，並得到同樣輝煌的成就……龐雜的外交事務、承接不暇的肖像畫委託，魯本斯的確需要一些助理、幫手才能順利完成畫作。或許這些學生的天分及不上老師，卻也不能因此質疑魯本斯的偉大，他那明亮奔放的巴洛克風格，對往後的浪漫派、印象派影響深遠，魯本斯絕對是值得肯定的一代大師。

年齡成謎的提香

提香 (Titian)
西元 1484 ～ 1576 年｜威尼斯畫派

提香究竟在哪一年出生一直眾說紛紜，有人認為是西元 1477 年左右，但後來專家學者覺得應該再晚一點，大約 1488 年～ 1490 年左右。不過，無論提香在哪一年出生，他逝世的時候應該有九十多歲了，就連在醫學發達的今天都是罕見的高壽，何況是生活在十六世紀的歐洲？由此可見，提香一定過著舒適安樂、平安無憂的生活。

油畫之父，十分長袖善舞

提香是威尼斯畫派的大師，擅長宗教聖經、希臘神話主題，他筆下的裸體女性簡直就是完美女體的傳世典範；很多畫家都會參考提香的作品，然後自己畫畫看，難怪提香被認為是「油畫之父」。

提香在很小的時候即展現藝術天分，十二歲那年，父親送他去威尼斯名師貝里尼（Giovanni Bellini）學畫，在那邊認識了吉奧喬尼（Giorgione）這位畫風與他相當接近的學長。提香太喜歡和這位學長切磋畫藝了，對老師貝里尼反而不是很積極，導致後來他倆都被貝里尼趕出去，提香和吉奧喬尼只好自立門戶。不過，吉奧喬尼英年早逝，隔沒幾年貝里尼也去世，整個威尼斯便成了提香的天下。

提香取代貝里尼成為威尼斯共和國的國家畫師，他很受達官貴人喜愛，一來由於畫藝高超，二是因為他擅長交際應酬

——提香並不像一般藝術家那麼孤芳自賞，他是一個應對得體、談吐有禮的社交型藝術家，各國的皇室成員、教會長老都和提香有著不錯的交情。

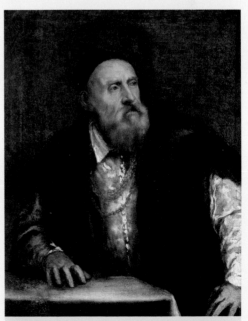

自畫像｜約西元 1560 年，75 X 96 公分，油彩、畫布，德國柏林國立繪畫美術館藏。

肖像畫出名了得，
能讓畫中人變年輕

很難想像，一個藝術家可以累積至富可敵國的錢財和地位，提香就是藝術史上這樣少之又少的天之驕子——他和兒子都擁有貴族的封號，法王亨利二世降貴紆尊地拜訪他的畫室；神聖羅馬帝國的查理五世願意騰出一座城堡請提香到德國去住；羅馬教皇、西班牙王室也紛紛向提香示好。

提香成為當時紅透半邊天的畫家，累積了數百萬元的財富，他的家和國王的宮殿一樣漂亮，他有幸福和樂的家庭，還購置了美麗的海邊花園別墅……十六世紀貿易興盛的威尼斯無疑是個富強的國家，提香因而過著養尊處優的生活，難怪他的畫作總是充滿美好歡樂的氣氛。

而提香會那麼受歡迎不是沒有原因的，他是一位很出色、很神奇的肖像畫家，很懂得抓住對方的神韻，他筆下的人物不但溫暖有生命，還能反映出他們的內心世界。

提香還有一項絕技，那就是他可以把畫中人物畫得很年輕，但個性特色完全不走味，也難怪政商名流、名門淑女要捧著大把金銀珠寶請提香幫自己作畫。現代人會藉由拍沙龍照留下美麗的倩影，十六世紀的人則是去找提香畫下自己青春光彩的肖像，歐洲各國國王更是希望藉提香的巧手讓自己的王者典範可以傳世不朽。

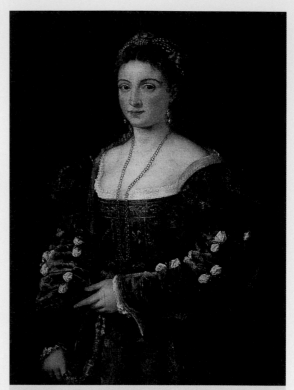

拉貝娜像 | 約西元 1536 年，89 X 75.5 公分，油彩、畫布，義大利佛羅倫斯彼蒂宮藏。

在世時名利雙收，家庭亦幸福

提香的藝術成就很高，個性卻不脫威尼斯商人的本質——儘管財富已經多到花不完，卻仍對金錢斤斤計較，十足守財奴的嘴臉，該收取的畫款、該討價還價的支出，提香可是認真地計算著一分一毫。從他自畫像中精緻的衣著、配飾，他那認真的表情，以及強而有力的手部姿勢，就可以想像他精明理財的模樣。只可惜，提香和兒子雙雙因鼠疫而死去，據說提香死後，豪宅立刻被強盜洗劫一空，計較那麼多金錢又有什麼用？

無論提香是活到八十歲、九十歲，或

一百歲，生前的他都過著貴族般的生活。家庭幸福美滿，事業又功成名就，擁有名利雙收、多金多壽的一生，這是多少藝術家夢寐以求的事！試想，拉斐爾雖然受到貴族喜愛，卻英年早逝，無福消受；梵谷的畫價雖然屢創新高，卻無法在生前享受世人的肯定與榮耀……有才華、但一生困頓的藝術家太多了，能像提香這般在有生之年便得以安享成功的藝術家真是太幸運了，只能說上天對提香似乎特別厚愛？提香不僅是國王最愛護的藝術家，也是上帝最眷顧的藝術家！

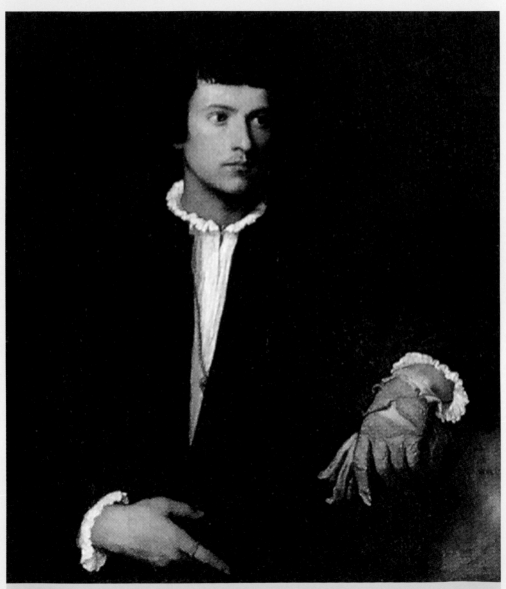

戴手套的男人 │ 約西元 1520 ～ 1523 年，100 X 89 公分，油彩、畫布，法國巴黎羅浮宮美術館藏。

畫室小童

委拉斯蓋茲 (Diego Velázquez)
西元 1599 ～ 1660 年｜巴洛克藝術

小學時，我曾讀過一本名為《畫室小童》的童書，得知了十七世紀的西班牙有一位偉大的宮廷畫家委拉斯蓋茲，他曾幫自己的畫室助理璜‧帕雷哈（Juan de Pareja）畫過一幅肖像，而這幅作品是委拉斯蓋茲最好的肖像畫作之一。

活生生的「財產」，
黑人助理很有才？

帕雷哈其實是一項「財產」，他是個黑奴，原先的主人過世後，財產由委拉斯蓋茲繼承，帕雷哈從此成為委拉斯蓋茲的畫室助手──他會在畫架上幫忙繃好畫布，按照大師的習慣在調色板中擠好各色顏料。書裡面描述，帕雷哈會先幫委拉斯蓋茲在畫布先上一些基礎底色，但根據史實，委拉斯蓋茲是絕不可能假手他人畫底色的。

當時，西班牙禁止奴隸從事和藝術有關的工作，儘管帕雷哈從小耳濡目染地看委拉斯蓋茲作畫，看到不少神奇的畫面漸漸成形而躍躍欲試，但根據法律他還是不被准許拿畫筆，因此帕雷哈只好私下偷偷作畫，他一方面喜歡作畫的樂趣，一方面又有欺瞞主人的罪惡感。

委拉斯蓋茲後來把自由還給帕雷拉，讓他可以做自己想做的事，有一說是帕雷

哈把自己畫的作品偷偷混在委拉斯蓋茲的畫作當中，等國王來賞畫時趁機自首，並提出爭取自由的要求。國王看到帕雷哈將自己心愛的獵狗畫得栩栩如生，也覺得這樣的人當奴隸太可惜，委拉斯蓋茲只好當著國王的面放帕雷哈自由。另一個版本是，

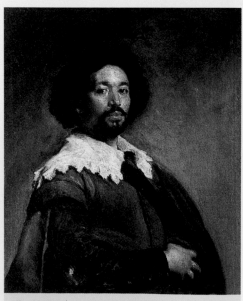

璜‧帕雷哈｜約西元 1650 年，81.3 X 69.9 公分，油彩、畫布，美國紐約大都會美術館藏。

委拉斯蓋茲主動把自由還給帕雷哈，藉此獲得他的忠誠和友誼，希望帕雷哈能在自己死後繼續照顧他的妻子和家人。

無論事實真相如何，帕雷哈在西元1654年獲得自由以後並沒有離開委拉斯蓋茲，他還是待在大師的畫室工作，顯然帕雷哈之所以想恢復自由身，只是希望能公開作畫而不觸法，委拉斯蓋茲和他之間的主僕友誼並沒有改變。

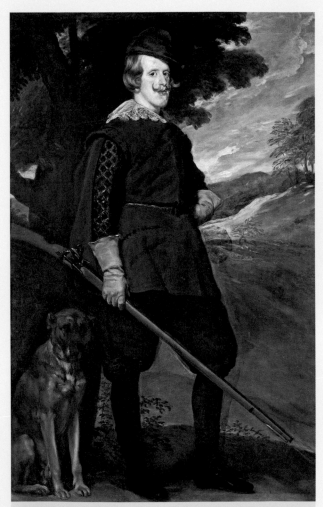

西班牙國王菲利普四世 │ 約西元 1633年，191 X 126公分，油彩、畫布，西班牙馬德里普拉多美術館藏。

主僕情誼深厚，成就傳世名畫

委拉斯蓋茲是在義大利旅行期間幫帕雷哈畫的肖像。原來，1649 年，他遵照菲利普四世（Philip IV of Spain）的命令，帶著侍從帕雷哈前往羅馬幫西班牙王室採購一些藝術品。委拉斯蓋茲當然也想讓義大利人知道自己的繪畫能力，因此在旅行中用了黑人侍從帕雷哈當模特兒，畫了一幅「樣本」在義大利展出。作畫當時，他甚至借給帕雷哈一副白色的蕾絲領用以襯托膚色，好讓畫面更搶眼，否則奴隸在當時是不准做這種打扮的。

這幅畫在羅馬公開展示後果然引起轟動，獲得一致好評，教宗和其他一些貴族爭相請託委拉斯蓋茲替自己作畫。有位義大利的藝術評論家曾如此讚賞此畫──其他的繪畫只是藝術，而這幅帕雷哈卻是「真理」。

畫中的帕雷哈正視前方，眼神和姿勢有一股說不出的神氣，一點也不像個卑微的奴隸。他知道主人即將拿自己的畫像在義大利打開知名度，於是他用眼神告訴義大利人，我們西班牙的委拉斯蓋茲大師是最棒的。帕雷哈對自家主人的才華能力深信不疑，他那與有榮焉的自信和自負完全表現在臉上。

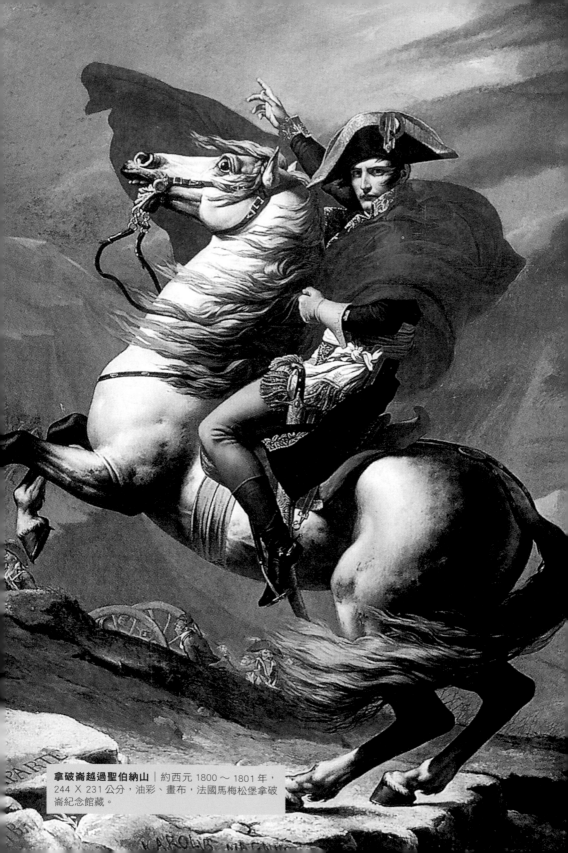

拿破崙越過聖伯納山｜約西元 1800～1801 年，
244 X 231 公分，油彩、畫布，法國馬梅松堡拿破
崙紀念館藏。

眞正的英雄？

大衛（Jacques-Louis David）
西元 1748 ～ 1825 年｜新古典主義

> 　　法國大革命在法國是一段關鍵性的歷史，就如同國父革命推翻滿清一樣重要。當時的拿破崙既有國父的理想熱血，也有袁世凱的軍事能力——他當上執政，進行修憲，更改幣制，後來又自己當皇帝，最後因兵敗滑鐵盧而結束傳奇的一生⋯⋯這一切盡在畫家大衛的筆下呈現。大衛是拿破崙熱烈的崇拜者，拿破崙掌政之後，大衛順理成章地成為御用畫家，他就像一名以繪畫記錄大革命和拿破崙的史官。

新古典主義的筆觸，真實動人

　　大衛十多歲便進入皇家藝術學院就讀，當時法國流行浮華的洛可可風，大衛卻覺得那種貴族氣的作品一味取巧，完全沒有靈魂。他經過好幾年的努力才拿到羅馬大賞，這是國家頒發的獎學金，贊助優秀藝術家到義大利臨摹古典美術作品。大衛從義大利回來後更加傾心希臘羅馬時期的英雄式主題，再加上法國進入大革命的紛亂期，人民唾棄腐敗的洛可可裝飾文化，大衛因而有機會以新古典主義感動人心。

　　大衛最有名的畫作〈馬哈之死〉也是革命時期的故事。馬哈（Jean-Paul Marat）是一位熱愛自由的醫生，也是當時站出來鼓吹自由民主的精神領袖，他在家中浴缸被一名狂熱的女性刺殺身亡。大衛用生動精彩的筆觸畫下這位壯志未酬的革命烈士，讓觀者無不為之動容。

拿破崙人短志氣高，謀略非常

　　西元 1797 年，大衛認識了拿破崙，當時拿破崙才二十七歲便已率領軍隊遠征義大利，同時打敗反對法國革命的奧地利，

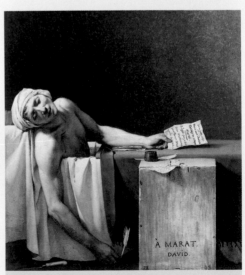

馬哈之死｜約西元 1793 年，165 X 128 公分，油彩、畫布，比利時皇家博物館藏。

帶回了可觀的金銀財寶，剛好替財政窘困的法國政府解危。大衛見到身材短小的拿破崙，卻覺得看到了心目中真正的大英雄，於是立刻動筆作畫──實際上拿破崙是騎著破驢，率領的軍隊也衣衫襤褸；但大衛卻把拿破崙畫得虎虎生風、華服駿馬，這是大衛心中的拿破崙，一個所向無敵的真英雄。

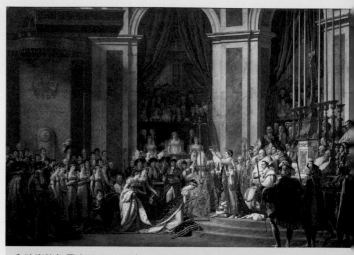

拿破崙的加冕｜西元 1807 年，621 X 979 公分，油彩、畫布，法國巴黎羅浮宮美術館藏。

　　拿破崙在歐洲打仗勢如破竹，這位位高權重的將軍最後終於總攬大權，議會被迫選拿破崙為第一執政，拿破崙掌握軍事、政治、外交大權，開始獨裁統治，接著加冕稱帝。幸好他的獨裁是英明而非殘暴的──頒布著名的法典，讓人民享有自由、平等、博愛的權利；把羅浮宮改成博物館，整理法國的文化寶藏；還發行新幣制，解決通貨膨脹；同時又征戰歐洲建立法國的威信。法國人民也許失去了民主，拿破崙卻帶來更好的經濟、外交生活，算是一位頗受愛戴的好皇帝。

用畫筆記錄帝國盛況的史家

　　大衛受託畫下拿破崙加冕稱帝的場面，他選擇以約瑟芬加冠封后的情景作畫，而後拿破崙站在這幅畫前久久不語，內心深受感動。大衛幾乎畫出了典禮上的每個細節，連當天沒有到場的一些貴賓如拿破崙的母親和紅衣主教等人，都被大衛善意

地安排在畫面中的貴賓席，這當然讓滿心皇帝夢的拿破崙龍心大悅，要求大衛繼續畫下記錄輝煌帝國的其他歷史畫，大衛於是成了有權又有錢的藝術家。

　　不過，政局是多變的，人生何嘗不是如此！畫中稱后的約瑟芬，後因久婚不孕成了下堂妻，拿破崙另娶奧地利公主生兒育女；戰無不克的拿破崙後來在俄國失利，幾次絕地大反攻依舊功敗垂成，滑鐵盧一役讓他從此失去舞臺，也讓大衛從藝術的雲端摔了下來。

　　大衛被新的波旁政府排擠，朋友雖想居中斡旋卻被大衛婉拒，他自願接受驅逐，搬離法國，到比利時定居，並拒絕其他國家的邀約禮聘，無心東山再起。晚年，大衛以看戲、作畫自娛，最後在比利時病逝。他雖客死異鄉，未能回歸從小生長的法國國土，但他那英雄史詩般的作品、筆下的拿破崙英姿，卻早已深深刻印在法國人心中，成了法國歷史的一部分。

鬥牛士之死

馬奈 (Edouard Manet)
西元 1832 ～ 1883 年｜寫實主義、印象派始祖

被視為「印象派始祖」的馬奈，對西班牙文化相當著迷，曾畫過不少帶有西班牙色彩的作品，而這幅〈鬥牛士之死〉只是其中的一小塊拼圖──馬奈因受到輿論的批評，便拿刀子將畫中死去的鬥牛士再肢解一次。

西元 1864 年，馬奈展出一幅〈鬥牛場的意外〉，結果被批評得很慘，報端甚至刊出取笑他的諷刺性漫畫。有位記者尖酸刻薄地說：「這幅畫就像一隻長著犄角的老鼠，戳死一個木頭做的鬥牛士。」馬奈默默忍受無情的評論，待沙龍畫展結束，取回失敗作品，拿起刀子將畫作一切兩半，可憐的鬥牛士在畫裡死了一次，後來又被劃上一刀。原畫面貌已無法拼湊，如今只能從當時反對的報導想像一二。馬奈割開畫布，僅保留兩大塊，一塊是〈鬥牛士之死〉，另一塊是後來才發現的鬥牛場景。

鬥牛場外再創造，成就真榮耀

世人原以為馬奈只留下〈鬥牛士之死〉這個片段，但收藏家弗立克（Henry Clay Frick）在 1914 年得到一幅奇怪的鬥牛場

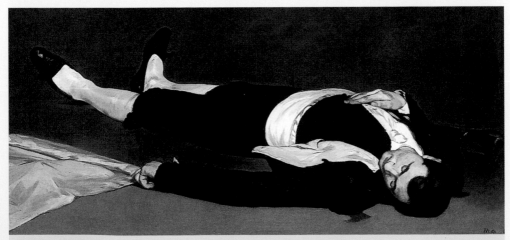

鬥牛士之死｜西元 1864 年，75 X 155 公分，油彩、畫布，美國華盛頓國家畫廊藏。

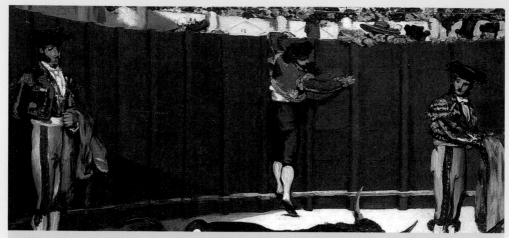

鬥牛 | 西元 1864 年，48 X 109 公分，油彩、畫布，美國華盛頓國家畫廊藏。

景，畫面相當不完整——鬥牛士的腳被切掉了，牛也只能看見一點點的背部，因此專家懷疑這會不會就是失傳已久的其中一塊拼圖？不過，這兩個片段還是拼不起來，很難模擬出當初的完整構圖。後來，科學家利用 X 光研究每一層油彩，才證實這兩幅鬥牛作品都來自當初的〈鬥牛場的意外〉，倒下而死的鬥牛士是原畫左下半的構圖，而鬥牛場景則來自原畫的右上角。

馬奈將切開後的兩幅畫重新加工，去蕪存菁，保留了最佳部分。原本，鬥牛士之死的畫面應仍在鬥牛場內，右上角應有一部分牛的身體，左上角合該有木柵欄的延續。不過，馬奈改用棕色將整個背景單純化，讓焦點集中在鬥牛士的死亡——鬥牛士雖然倒下，卻不忘鬥牛精神，一隻手放在胸口，另一隻手還緊緊抓著旗幟，好似身軀雖倒，身為鬥士的榮耀依舊長存。

拒畫古希臘羅馬人物，決然拚勁自成一格

馬奈的繪畫精神不也是這樣？他覺得傳統的繪畫已經走入了死角，為什麼十九世紀的歐洲還要臨摹古希臘羅馬的人物？他選擇畫當代的生活，無論對象是政治犯、妓女，還是街頭頹廢的酒鬼⋯⋯馬奈百無禁忌地作畫，一心想開創全新的風格，他就像上場鬥牛的勇士一樣，以為可以聽到群眾如雷的歡呼聲。不過，要想扳倒根深蒂固的傳統思維談何容易？每一次的挑釁往往引來蠻牛更強大的攻擊，馬奈使用的敏感題材和非傳統手法常常讓保守的藝文界痛加抨擊，他獲得的噓聲其實比掌聲還多，不過他的鬥志不減，屢敗屢戰。

當時，年輕的藝術家如雷諾瓦、莫內等人都相當崇拜這位勇於創新的前輩；馬奈身先士卒地和傳統對抗，堅持自然主義道路，對後起的印象派產生深遠的影響。然而馬奈從不參加印象派畫展，他不將自己局限於任何派別，其作品雖然褒貶互聞，精神卻讓人敬佩；馬奈的現代改革，讓他在藝術史上留下不可抹滅的地位。

他在想什麼？

羅丹 (Auguste Rodin)
西元 1840 ～ 1917 年 | 寫實主義、現代雕塑始祖

〈沉思者〉大概是羅丹最有名的雕塑作品，這個滿臉凝重、托著下巴深思的男人是誰？他到底在想什麼？他若有所思的神情總讓人忍不住感到好奇。

原本的沉思者，其實暗指但丁

這件作品原本只是羅丹曠世鉅作〈地獄門〉的其中一座塑像，這扇門耗費了八噸重的青銅灌鑄而成，門上有一百八十六個表情、姿勢各異的人像，羅丹用盡一生還是沒能完成這件規模浩大的作品。〈地獄門〉，取材自詩人但丁的小說《神曲》，凡人進入地獄將不再有光明和希望，剩下的只是死後的審判和煉獄的苦難；「沉思者」的角色在這件作品中代表著但丁，他坐在門楣上，蹙眉看著在下方地獄裡翻騰受苦的人們，當下對人生的愛怨嗔癡自有一番長思。

後來，羅丹將「沉思者」放大，成為一件個別的作品——〈沉思者〉變成一個渾厚強壯的巨人，頹然坐在椅子上沉思，彷彿一名歷盡滄桑的中年人，對過去和未來有著不同的省思。而這位沉思的巨人正是羅丹自己，他的創作之路亦充滿苦悶和掙扎，沉思者正是他現實生活中的寫照。羅丹擅長寫實雕出逼真的人體，他似乎能

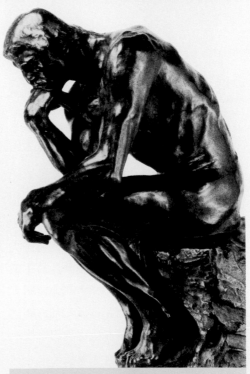

沉思者 | 西元 1887 年，青銅，法國巴黎羅丹美術館藏。

將人類的內在情感也一併雕刻進去。

羅丹出生於巴黎的一個平民家庭，十四歲時進入一所免費工匠學校開始接觸藝術，雖然很想唸鼎鼎大名的藝術學院，

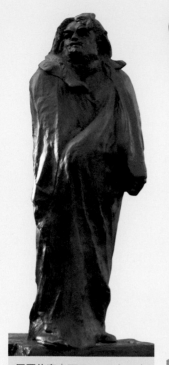

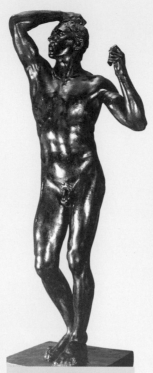

巴爾扎克｜西元 1898 年，青銅。（攝影／ Jeff Kubina，使用許可／ CC BY-SA 2.0）

青銅時代｜西元 1876 年，青銅，私人收藏。

一開始先擔任助理，後來自己創作，早期的作品如〈傷鼻的人〉、〈青銅時代〉已隱隱透露出羅丹的潛力。不過，羅丹得到的批評和鼓勵同樣多，像是〈青銅時代〉便因結構和線條太完美，簡直就像真實的人體，而遭沙龍評審的退件，理由是——懷疑羅丹很可能直接拿屍體加以翻模，作品才會那麼逼真寫實，但經過其他雕刻家的陳情抗議，才還給羅丹應得的榮譽。

沙龍事件的確帶給羅丹更高的知名度，但其作品帶來的爭議一直大過於讚美。他興致勃勃地創造一系列文學家肖像，為了抓住雨果、巴爾扎克等人的精神，羅丹甚至在仔細讀過他們的著作後才進行雕刻。不過，這些塑像卻遭受嚴厲的批評和退件，甚至還引起一場軒然大波，氣得羅丹把作品拿回家自己擺設。他的內心想必充滿苦悶，不滿學院派的古典保守，他希望雕刻出來的作品必須有情感、有血肉靈魂，那樣才是偉大的藝術。經過一番痛苦掙扎的沉思，羅丹還是執意堅持自己的風格，當初〈巴爾扎克〉像被批評得體無完膚，如今卻被認為是法國的驕傲，是羅丹最好的作品之一。

不過三次申請都遭駁回。沒多久，羅丹的姊姊瑪麗因感情問題遁入修道院，鬱鬱寡歡地抱病而終，和姊姊感情甚篤的羅丹大受打擊，也跟著進入修道院，希望超脫人間悲苦。但當時年僅二十二歲的羅丹不單單情感豐富，更是個血氣方剛的年輕人，神父看出羅丹對俗世仍有放不下的熱情，便鼓勵他繼續雕刻，將內心的狂熱宣洩出來；神父也看出羅丹的確有雕刻天分，於是勸他還俗，要他以雕刻侍奉天主。

雕塑太完美，遭懷疑是翻模而成

羅丹從二十四歲開始從事雕刻工作，

每一刀都蘊藏深刻的哲思靈魂

〈沉思者〉是羅丹第一個被大眾接受、而得放置在公共場所的雕像。西元 1906 年，法國社會極度動盪不安，〈沉思者〉

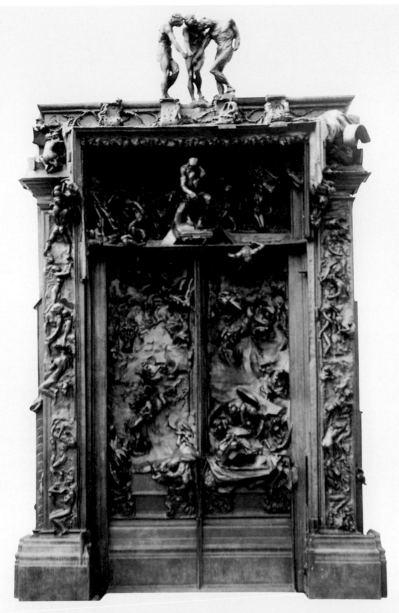

被放在巴黎萬神殿前方，做為社會主義的精神象徵。不過，到了 1922 年，政府又藉口雕像放在廣場會阻礙國家慶典進行，而把雕像搬走；放與不放之間，其實都證明了這座雕像對群眾的影響力。

最後，這件作品被移到羅丹美術館的花園，繼續展現它深刻的精神魅力，無論

地獄門 | 西元 1880 〜 1917 年，銅。

日曬雨淋都無損這尊巨人的沉著美麗。羅丹透過〈沉思者〉帶領人類不停地思考、超越，替人生尋找解答；與其說羅丹雕塑了一個〈沉思者〉，倒不如說他藉由雕刻手法創造出一個偉大的哲學家。

冷酷又熱情的高更

高更 (Paul Gauguin)
西元 1848 ～ 1903 年｜後印象派、原始藝術

高更在西元 1888 年～ 1889 年之間畫了不少自畫像，這一年是高更創作的轉捩點，他先是到亞爾（Arles）和梵谷一起作畫，後來又跑到布列塔尼（Brittany）尋找理想中的原始世界。他筆下的這些自畫像一方面是在尋找、定義自己，一方面又在向世人表白他渴望被了解，其中又以這張略帶漫畫風格的自畫像，最能突顯高更那嘲諷叛逆的性格──他使用熱情的紅、黃色，手裡卻玩著蛇一邊冷笑；他的一生似乎就是這樣，某些方面熱情執著，某些方面又冷酷無情。

高更的父親是記者，母親是祕魯名門之後，由於父親早逝，高更小時候曾隨母親在祕魯住過幾年。可能是童年過得印象深刻，高更似乎對神祕而原始的異國文化特別有興趣，這和一般活躍於歐洲的畫家大不相同。

心性高傲，失去家庭與朋友

高更原本很有錢，母親死的時候留了一筆遺產，外加擔任股票經紀人亦做得有聲有色，二十五歲娶妻生子，美滿安康的生活讓人豔羨；那時，高更充其量只是一個星期日畫家，平常忙於操作股票，只有假日才有空作畫。1878 年，巴黎沙龍接受了高更的一幅畫，讓他學畫的信心大增，別人將他歸類於後印象派，但他看不起印象派畫家只會研究光線變化，覺得那樣的

作品沒有思想靈魂，他深信自己可以畫出更有意義的作品，而且覺得自己一定能揚名歐洲。

三十七歲那年，高更毅然辭去高薪的股票經紀工作，也沒事先和家人、朋友商量，便決定以後天天都要作畫。結果，高更的畫展並沒有想像中轟動，畫作賣不出去，第四個兒子又接著出生，全家的生活立刻陷入窘境。高更的妻子難免對生活的劇變有些抱怨，高更卻從此出走流浪，自己去追求藝術的世界，把家庭重擔全部丟給妻子傷腦筋。

高更不但對家人無情，對朋友的選擇似乎也很孤傲──只因秀拉（Georges Seurat）的「點描法」在畫展異軍突起，他自己的畫卻乏人問津，便因此和秀拉拒絕往來，也和印象派的其他畫家畢沙羅（Camille Pissarro）、雷諾瓦、莫內交惡，

一副道不同不相為謀的姿態。儘管高更的畫作尚無法讓大眾認同，他仍固執要走自己的路，不在乎這條道路注定要特別孤獨。

走訪偏遠地帶，
追尋原始又神祕的人類力量

　　高更先去了法國西北部的布列塔尼作畫，又興致勃勃地遠赴巴拿馬、馬丁尼克（Martinique）等熱帶島嶼；他尤其喜歡馬

丁尼克那些黝黑的土著，覺得自己深受啟發，找到了作畫靈感。可是幾次的旅行已經花光了身上的錢，高更最後只好在船上當水手以換取船資，狼狽地從馬丁尼克回到法國。

　　很可惜，高更筆下馬丁尼克那些異國風光在市場上依舊不叫座，之前做股票經紀的同事暫時收留高更，他才不至於流離失所。接著，梵谷熱情邀請他前往南法，還請弟弟幫高更籌路費，只可惜他倆空有相同的熱情，理念卻完全相異，還導致梵谷發生割耳慘劇。高更便把梵谷交還他弟弟西奧，自己趕忙又朝下一個目的地前進，最後，才在大溪地找到家的感覺。晚年，高更便在大溪地繪畫、寫作，結束他叛逆、反傳統的一生。

　　自畫像中的高更還替自己加上了聖人的光環，他相信自己即是真理，背後則垂掛著象徵亞當和夏娃的蘋果，手上玩弄著魔鬼幻化而成的蛇。高更臉上的表情滿是嘲諷，像在嘲諷自己矛盾的形象，也像在嘲笑世人那副驚訝不解的表情。

桀驁不群，
只為追求藝術的「真」

　　高更對家庭沒有什麼責任感，對朋友也不見深厚的友誼，他可以因為一點小事就和

自畫像│西元 1889 年，79.2 X 51.3 公分，油彩、畫布，美國華盛頓國家畫廊藏。

對方斷交；怎麼看，他都像是一個自私無情的人。然而，他卻無怨無悔地追求藝術——放棄了工作、家庭只為追求理想，也為藝術忍受著貧窮、困苦的生活；他原本可以不用這麼辛苦的，這份執著豈非一般人所能及。

可以說，高更對藝術充滿了熱情，他的眼裡只看得到藝術，其餘的人情世故似乎無暇兼顧；他的一生就如同他的作品，全然拋開了文明的矯飾虛情，只想追求他眼中原始純樸的美麗。

當年的高更可能會讓親友大搖其頭，覺得他是個不切實際、過於浪漫的幻想家，然而他留下的風格獨特作品卻讓後人印象深刻，從而肯定他的藝術成就。

高更似乎也在自畫像裡自我解嘲著——無論外人看待我是冷酷或熱情，我就是我，自大也好，狂傲也罷，這些都無所謂，我就是「真」，這份「真」不需要掩飾，我就是這樣的人。

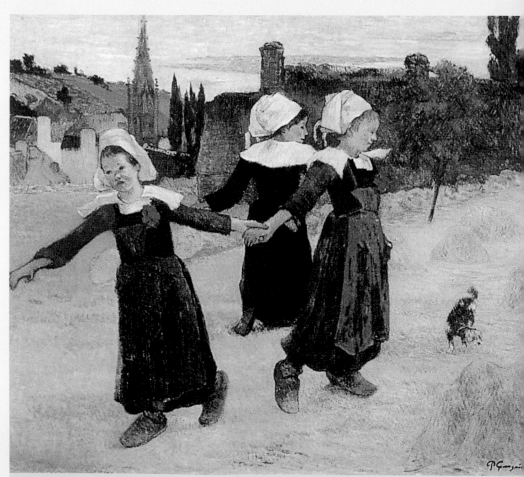

布列塔尼跳舞的女孩｜西元 1888 年，73 X 92.8 公分，油彩、畫布，美國華盛頓國家畫廊藏。

梵谷和他的心理醫生

梵谷 (Vincent van Gogh)
西元 1853～1890 年｜後印象派

> 梵谷身上最駭人聽聞的事，莫過於他把自己的耳朵割了下來。之後，他兩度進出精神病院，精神狀況極不穩定，一向關心他的弟弟西奧便拜託嘉舍醫生幫忙照顧哥哥，於是梵谷搬到了離巴黎頗近的奧維（Auvers-sur-Oise），由嘉舍醫生輔導照料。他倆之間短短兩個月的醫病關係似乎有著難解的謎，畫完嘉舍醫生（Dr. Paul Gachet）的肖像後沒幾個星期，梵谷就舉槍自盡了。

與高更理念不合，割耳自殘

梵谷的割耳事件和高更有關。西元1888 年，他邀請高更到亞爾（Arles）一塊兒作畫，滿心想著要創辦一個藝術家互相合作、一起工作的機構。不過，這兩個人個性南轅北轍，梵谷急躁熱情，高更孤傲冷靜，對繪畫的理念不同而大吵特吵。梵谷無法忍受高更輕視他的作品，一時激動，拿著剃刀追殺高更，嚇得高更連忙躲起來；稍後，梵谷可能覺得自己先前的舉動太丟臉，在又激動又沮喪的情況下竟把自己的一隻耳朵割下來，還送給當地的一個妓女伊凡娜。伊凡娜本來和梵谷關係不錯，但英俊的高更來到亞爾後，她就對梵谷冷淡了下來，令梵谷耿耿於懷。

割耳後的梵谷被鄰居當成神經病，於是叫警察把梵谷關到精神療養院，過

沒多久，發現梵谷其實沒瘋，便把他放了出來；沒想到，精神狀態不穩的梵谷竟在隔年自行要求住進精神病院。梵谷一直有癲癇症和憂鬱症的問題，或許就是這樣才

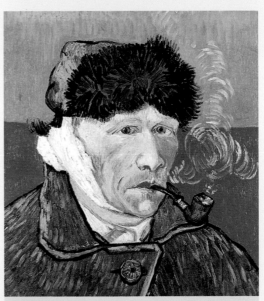

割耳自畫像｜西元 1888～1889 年，51 X 45 公分，油彩、畫布，私人收藏。

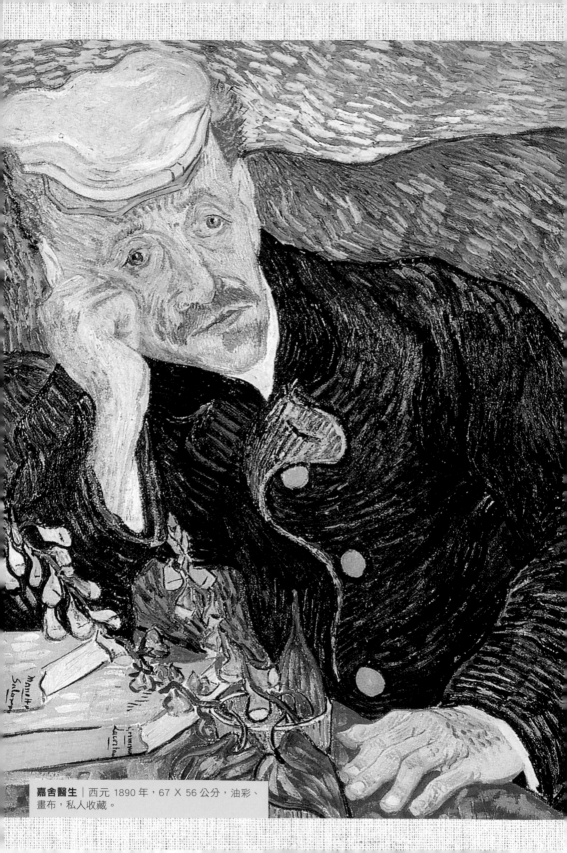

嘉舍醫生 ｜ 西元 1890 年，67 X 56 公分，油彩、
畫布，私人收藏。

讓人覺得他精神有問題，但他在這段時間裡創作的畫作也最豐富精彩。1890 年 5 月，梵谷的弟弟西奧把哥哥接到奧維，讓嘉舍醫生（Dr. Gachet）幫忙看顧治療。

不太信任嘉舍醫生，上演絕交記

嘉舍醫生對藝術極為熱愛，他似乎很喜歡梵谷的作品，便鼓勵他繼續作畫以轉移精神的紊亂。可是梵谷似乎不相信嘉舍醫生，他在 5 月 24 日寫信告訴弟弟西奧，表示嘉舍醫生比自己還要像瘋子；梵谷還比喻，要一個盲人牽著另一個盲人走路，那豈不是要一起跌到水溝裡去？

很可能是因為梵谷對嘉舍醫生不信任，兩人沒多久便絕交了。但也有人說，梵谷愛上了嘉舍醫生的女兒，才讓醫生氣得不想和梵谷往來。不過到了 6 月，梵谷似乎又與嘉舍醫生和好，兩人有一些書信往來，梵谷還畫下兩幅嘉舍醫生肖像，可能是想和醫生恢復友誼。畫中，醫生手裡拿著毛地黃（用來萃取強心劑的植物），表情沉重哀傷，這多少反應出畫家本身情緒低落又力圖振作的心態。

內心實在太混亂，
舉槍了結一切

7 月初，梵谷還曾前去拜訪嘉舍醫生，傾訴自己不安的心情，希望嘉舍醫生能同情他、幫助他。不過，嘉舍醫生似乎仍避開這個問題，只是極力讚美梵谷的才華，要他努力作畫而不要胡思亂想；可惜這個方法不管用，梵谷還是在 7 月 27 日舉槍自盡，結束混亂無解的一生。

幾年後，西奧的太太將這幅〈嘉舍醫生〉以三百法郎（大約美金五十三元）賣出；但到了 1990 年，這幅畫在「佳士得拍賣會」才開賣三分鐘，就被日本收藏家齊藤了英（Ryoei Saito）買走，價格已飆升至八千兩百五十萬美元，成為歷史上最貴的畫作。不過，齊藤也踢到了鐵板，幾年後他想賣掉這幅畫時，佳士得拍賣公司卻只願以一千萬美金買回，整個過程實在很戲劇化。梵谷生前只賣出一幅畫和兩張素描，價錢只有區區幾百塊、甚至幾分錢。一百年後，梵谷的畫成了世界上最昂貴的藝術品，其驚人的增值力，和梵谷驚人的創造力，同樣讓世人嘆為觀止。

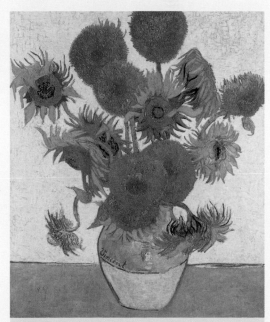

向日葵｜西元 1889 年，95 X 73 公分，油彩、畫布，荷蘭阿姆斯特丹梵谷美術館藏。

梵谷和他的心理醫生

七根手指的夏卡爾

夏卡爾 (Marc Chagall)
西元 1887～1985 年｜超現實主義

> 右手拿調色盤、左手寫字作畫的藝術家不稀奇；但左撇子，再加上七根手指，這真是天下奇觀了！不知道天底下有沒有這樣的人？但夏卡爾的確畫過這樣的自畫像。

夏卡爾是個出生在俄國鄉間的猶太人，七指自畫像是夏卡爾離開俄國故鄉，剛到巴黎展開創作生涯所畫的。夏卡爾原本希望考取俄國聖彼得堡的工藝學校，無奈他的作品風格對於保守的帝俄而言實在太過前衛，名落孫山的夏卡爾決定前往更自由奔放的巴黎，希望在這個兼容並蓄的舞臺能有一番作為。

神蹟不來，他自己畫出來

西元 1910 年，夏卡爾在巴黎的蒙帕拿斯落腳；二十世紀初，巴黎的藝術圈已經從蒙馬特移到新興的蒙帕拿斯一帶，夏卡爾和勒澤（Fernand Léger）、莫迪利亞尼（Amedeo Modigliani）等藝術家合租了一個畫室，開始在巴黎尋找自己的舞臺。翌年，他開始創作〈七指自畫像〉，他先用鉛筆、水彩試畫了幾次草圖，接著在 1912 年完成〈七指自畫像〉的大型油畫。

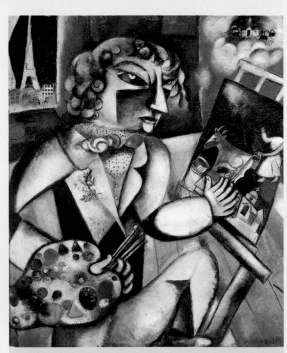

七根手指的自畫像｜西元 1912 年，128 X 107公分，油彩、蛋彩、壓克力畫，荷蘭阿姆斯特丹市立美術館藏。

夏卡爾是個很有想像力的畫家，小時候看到祖父要殺牛，小夏卡爾會拍拍眼神驚懼的牛，偷偷安慰牛，說他不會吃牠的肉；少年夏卡爾曾懷疑神的存在，他在教堂如此禱告：「神啊，如果祢真的存在，

就把我變成藍色的吧！或者把我變成月亮也可以……」但這些「神蹟」並沒有發生，於是這些想像力後來都在夏卡爾的畫作一一實現。

夏卡爾總是把內心想到的東西一古腦地排滿在畫布上，在自畫像中，畫室的窗外看得見艾菲爾鐵塔，這表示作畫中的夏卡爾身處巴黎；然而他也懷念著故鄉，因此畫室的另一面牆出現了俄國鄉間的羊群、農民和教堂；畫中的夏卡爾，有著一頭鬈曲的頭髮，一身宴會打扮，他穿起高領圓點襯衫、西裝背心和外套，別上花俏的領結，胸前還插著一朵玫瑰花，看起來華麗卻又不失輕鬆浪漫──他應該是抱持著正式慎重的心情，準備在巴黎展開一場繪畫盛宴。

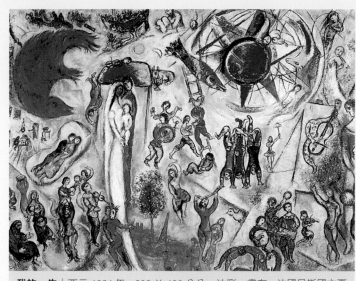

我的一生｜西元 1964 年，296 X 406 公分，油彩、畫布，法國尼斯國立夏卡爾博物館藏。

七根手指，創出充滿想像力的繪畫世界

畫中最奇怪的，應該是那有著七根手指的左手。七指左手撫著畫布，似乎在說「這是我創作出來的一切」。夏卡爾認為繪畫和詩詞一樣，都是想構築一個神聖和諧的世界，如果說上帝用七天來創世界，那麼他也應該要有七根指頭才能創造出畫裡的世界。或許夏卡爾希望在繪畫領域中如上帝那般創造出一個新天地，而他真的做到了──夏卡爾既不算立體派，更不是超現實主義，他的畫自成一格，天真純樸又可愛，經常讓人感覺到愛和希望在畫面上流動。

夏卡爾的前半生並不順遂，他先是回到俄國，遇上了蘇聯的十月革命，和共產黨格格不入的他只好帶著妻小避居法國；誰知，後來納粹開始迫害猶太人，看見同胞被殘忍殺害，夏卡爾的感受特別深刻；接著第二次世界大戰爆發，親德的維琪政府請夏卡爾離開法國，於是夏卡爾只好逃到美國，直至六十歲才回法國，夏卡爾這才平靜地定居下來。

然而，半生的波折並沒有讓夏卡爾對生命失去信心，他的畫內容有趣、色彩豐富，人物時而奔跑，時而飄浮，畫面充滿想像力與生命力，讓人忍不住要微笑。夏卡爾的繪畫世界令人深深著迷，世人對這位「七指之神」更是由衷地佩服。

倒立的小孩

米羅（Joan Miro）
西元 1893～1983 年｜超現實主義

沒有人會像米羅一樣，用變形蟲和觸鬚來構築出繪畫世界；或者應該說，沒有任何「大人」會像小孩子一樣亂塗亂畫，海闊天空地把想像力隨便畫出來——米羅〈倒立的小孩〉畫作中，有著大大的紅太陽，有長得像拐杖糖的雙腳，還有五顏六色的身體，以及簡單勾勒的臉譜，簡直像小朋友的創作般充滿天真無邪的樂趣……是什麼樣的藝術家會畫出這麼可愛的圖畫？

米羅出生於西班牙的巴塞隆納，父親是個製錶的金銀工匠。可能由於出身工藝家庭，米羅從小即展現繪畫天分，七歲便開始學畫。可是，父親後來卻不贊成米羅將繪畫當作職業，要他去商店當一名出納，收入比較穩定。但米羅實在不習慣那種單調的生活，沒多久，就病倒回鄉下農場休養，他在鄉間一邊休息一邊寫生，這次，他決定要當個畫家，追求理想。

意念到、畫筆隨，畫布有動態意志

米羅原本大致接觸了立體派和野獸派的作品，後來認識了馬松（André Masson），又大開眼界地了解所謂的超現實主義；米羅喜歡超現實主張「非眼見的自然」，他贊成畫家筆下的事物不需要和照片一樣逼真寫實。但米羅不喜歡超現實主義追求夢境，以及驚悚、怪異不合常規

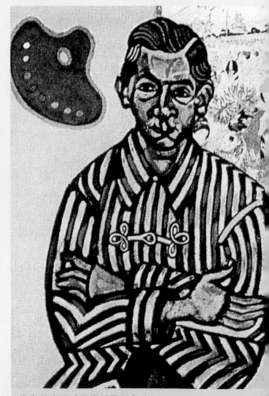

李卡特肖像（野獸派風格）｜西元 1917 年，81 X 65 公分，油彩、紙、畫布，美國紐約大都會美術館藏。

的表現方式，他要走自己的路，他以記號色彩將具體的事物進行抽象的表現，創立屬於米羅的符號圖騰。

米羅的作品倒也不是純粹抽象的點線面，他的世界裡有小孩、女人、星星、動物，他只是把看到的人事物經由自身的體驗、解讀，再將他們畫出來，米羅稱這種方法叫做「自動記述法」──心裡想到哪裡，筆下就像一部機器般畫到哪裡，由於筆隨意走，畫面自會呈現出跳躍變形的趣味，也因此，米羅的畫好像總有蟲在蠕動，或有小孩子在眨眼睛，感覺是動態而非靜止的畫面，娛樂感十足。

充滿詩意童趣，小孩一看就懂

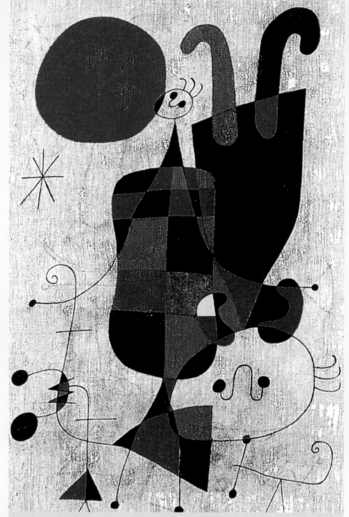

倒立的小孩｜西元 1949 年，81 X 41.5 公分，油彩、畫布，瑞士巴賽爾美術館藏。

〈倒立的小孩〉畫面單純簡潔，想像力卻很豐富──有一個人倒立著，他的身體和另一個直立的人相連接。站立者的頭很小，略仰著頭看太陽；倒立者的頭長得大大的，米羅巧妙地在頭的旁邊加上一些線條，馬上又組成一隻尾巴捲捲的小狗身體，果真是換個心情、換個角度看世界，就會發現當中有不同的樂趣。沒有看過這幅畫的「大人」，第一眼的直覺通常會懷疑這幅畫是不是掛反了？但天真無邪的小孩子很可能會拍著手大笑，覺得有個小孩正在頑皮地翻筋斗。

米羅的作品就是這般充滿詩意的童趣，只要釋放想像力，就可以進入米羅的奇幻世界，對畫中鮮豔的色彩和幽默的構圖發出會心一笑。

蘋果底下的祕密

馬格利特 (René Magritte)
西元 1898～1967 年｜超現實主義

皮爾斯布洛斯南演過一部電影《天羅地網》（The Thomas Crown Affair），故事描寫身為億萬富翁的他放著豪華生活不好好過，偏偏喜歡當雅賊追求刺激。當全市的警察在美術館布下天羅地網準備來個人贓俱獲之時，這名雅賊卻從一幅〈人子〉得到靈感，安排一群穿西裝、戴高帽的男人在美術館裡交錯穿梭；原本最明顯的目標因分身太多而失焦，到處都是相同打扮的人，讓警察搞不清到底要跟蹤誰才對，最後，男主角逃之夭夭。原本滴水不漏的捉賊記，竟然栽在一幅畫的奧妙之中。

影像＋文字，如此詮釋畫作才完整

〈人子〉這幅畫出自比利時畫家馬格利特的手筆。曾有朋友要馬格利特創作一幅自畫像，他便畫了這幅畫，畫中人沒有五官，一顆大蘋果將臉部整個遮住，眾人開始議論紛紛，馬格利特是什麼意思——人子，有宗教上的意義嗎？蘋果，象徵亞當和禁果的關係？馬格利特自己是這麼說的：「我們眼前看到的事物，底下通常隱藏著別的事物。人們對眼前清楚易見的事興趣不大，反而會想知道被蓋住的是什麼東西。」這樣一幅自畫像，的確讓人更想認識藏在蘋果後面的馬格利特究竟是怎麼樣的一個人？

馬格利特生於比利時的一座小鎮，西元 1927 年，他帶著太太搬到巴黎，進入超現實主義的文藝圈。不過，馬格利特不像超現實派的其他畫家那麼看重佛洛伊德的心理學——那些畫家很喜歡夢中扭曲、

抽象的東西，馬格利特卻喜歡日常可見的物品。但他會透過文字給予畫作不同的定義詮釋，藉此表現超現實手法，例如他畫

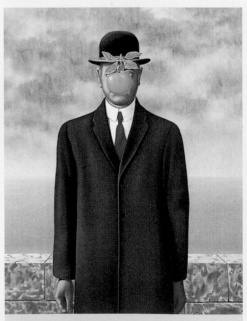

人子｜西元 1964 年，116 X 89 公分，油彩、畫布，美國紐約現代美術館藏。

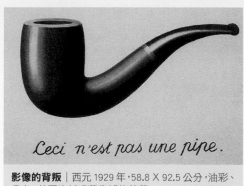

影像的背叛 | 西元 1929 年，58.8 X 92.5 公分，油彩、畫布，美國洛杉磯藝術博物館藏。

一根寫實的菸斗，卻在畫上故意標示「這不是一根菸斗」，再將這幅畫命名為〈影像的背叛〉；原本只是寫實的畫作，因為叛逃了眼見為實的外形具象，而成為超現實的作品，讓人苦思畫中的深意。

馬格利特喜歡用文字符號加以詮釋作品，他的作品不能光看畫的本身，要超越視覺上的直接接收，看看他為畫作所下的定義，進而發想背後的寓意。這種結合了哲學、文學表現手法的圖畫，直到現在還常被人拿來當做廣告創意發揮。

「循規蹈矩」的超現實主義畫家

除了常常畫蘋果，這位穿西服、戴高帽的紳士也不時在畫裡出現，要不是背影入畫，就是五官被蓋住，彷彿他只是一個說故事的人，要帶大家進入畫中世界，重要的是故事本身，而不是說書人的長相。在死板的都會制服之下，暗藏著各種情緒、動機，那些才是馬格利特想讓人們看到的世界。

巴黎的超現實派其實相當荒淫墮落，藝術家視反社會的犯罪為理所當然，他們強調幻覺與夢境，甚至藉著嗑藥達到虛幻的「超現實」世界。和這群人相比，馬格利特真是個循規蹈矩的「異類」，他一生只愛太太喬潔特（Georgette Berger），兩人住在巴黎郊區的小公寓，過著簡單平實的生活，一點也不「超現實」。後來，馬格利特非常不齒這群打著超現實旗幟而胡作非為的友人，他甚至燒掉自己的畫作以便和他們劃清界線，接著又帶太太搬回比利時。不過，馬格利特最受矚目的作品全是以超現實手法表現，其間他試過別種畫風，可惜不但太太不喜歡，連一般大眾也不能接受，馬格利特只好又回頭守著原來的「馬格利特風格」。

你我他真面目，都在更深之處

馬格利特不愛出風頭，只想過著平靜、不引人注意的生活，他常說自己只是個普通人，就像路上那些穿西裝、戴高帽的人一樣，那麼，拿顆蘋果遮住五官又如何？我們可以說他是個謙遜的畫家，或者也可以說他似乎畏懼世人的眼光，是個挺自閉的畫家。不過，馬格利特新開了一扇窗，帶領人們從平常的事物拓展無窮的想像。他的畫也許不是看上一眼就美麗地直達人心，卻有著更多思考、想像的空間，對心靈是一種更深層的刺激。

許多畫家都畫過自畫像，希望留下最傳神、最像自己的作品，但世人並不一定每看到一幅自畫像就叫得出該畫家的名字。而這位不想讓人看清他長相的馬格利特，反而因臉上有顆大蘋果而讓後人對他印象深刻；透過這種隱藏與顯現的超現實手法，相信看過〈人子〉，就會想起馬格利特這位從平凡創造奇思的畫家。

蘋果底下的祕密

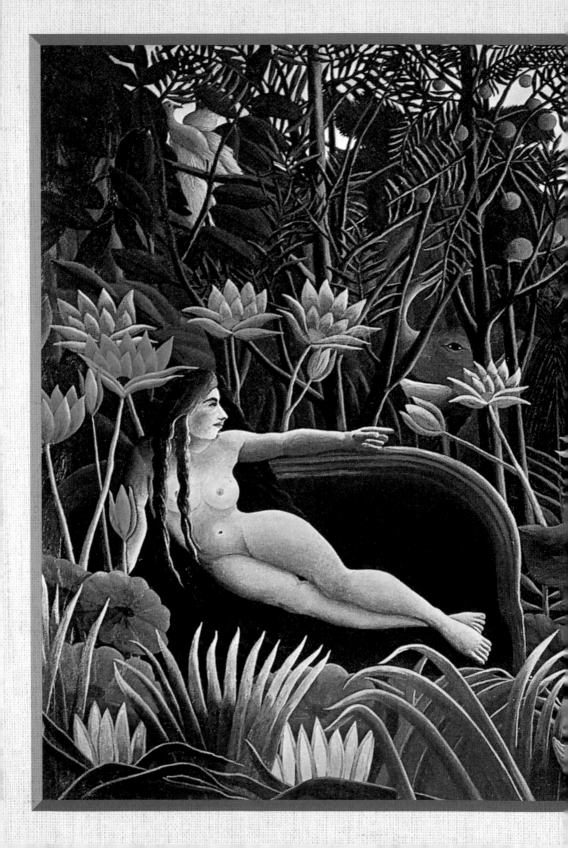

大自然的奧妙

藝術家以各式各樣的手法描繪大自然風光，有人擅
長寫實，有人表現抽象，有人以日月星辰、春夏秋
冬做隱喻，無不生動傳達出他們心中的風景。

春神來了怎知道？

波蒂切利 (Sandro Botticelli)
約西元 1445 ～ 1510 年｜文藝復興初期

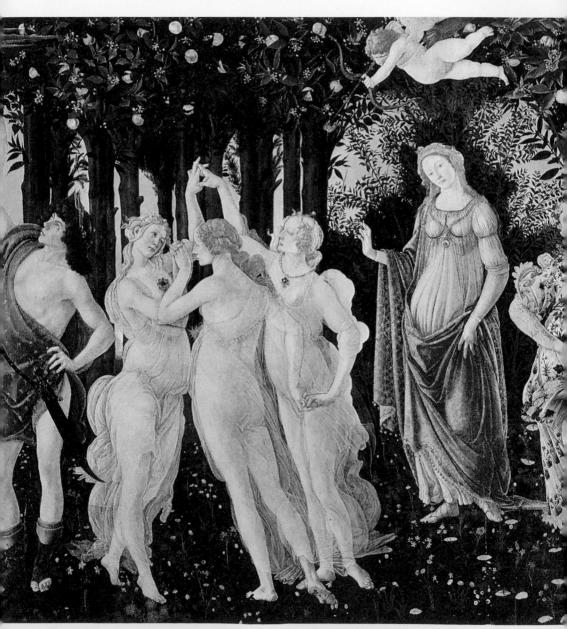

春｜約西元 1481 年，203 X 314 公分，蛋彩、畫板，義大利佛羅倫斯烏菲茲美術館藏。

要用文字描寫春天的細膩變化很容易，但用繪畫要如何表示呢？臺灣俗諺說「春天後母面」，就是形容春天的氣候多變，一下子冷如冬天，一下子暖如夏日。義大利的波蒂切利曾很貼切地描繪春天的景色，他利用希臘羅馬神話裡面的春神，以彷若抒情文學的方式詮釋春天這個季節。

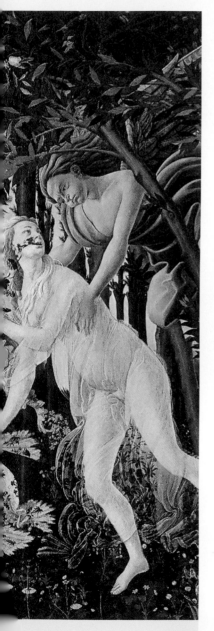

波蒂切利生於比達文西稍早幾年的義大利佛羅倫斯，他的名字在義大利文是「小桶子」之意，這個暱稱原屬於他哥哥，不知怎地，這個可愛的綽號又傳給了他這個家中么子。波蒂切利小時候，父親送他去向金匠學藝，後來又拜李皮（Fra Filippo Lippi）為師學畫畫，因此波蒂切利畫出來的線條特別柔美，不會有太尖銳的稜角，想來是扎根於雕金術基礎的緣故。

波蒂切利過世三百多年，突然在英國走紅

波蒂切利以〈春〉和〈維納斯的誕生〉聞名，被後人稱為「文藝復興前期」的大師。不過，「大師」這個封號來得很晚，波蒂切利的生平、死亡一直平淡無聞，畫作也不紅，後來是因為十九世紀末英國有些藝術家自稱「前拉斐爾派」（Pre-Raphaelite Brotherhood），他們推崇在拉斐爾之前的義大利美術，這才重新發現當時有波蒂切利這樣一位畫家。

早期的藝術家都需有貴族、教會的支持才能養家活口，許多偉大的藝術創作都在國家或城邦興盛之時，由國家或貴族贊助才得以產生。而波蒂切利的主要贊助者，正是佛羅倫斯的梅迪奇家族（House of Medici），這幅〈春〉亦是為了梅迪奇家族的某位成員而繪製，風格結合了當時流行的「新柏拉圖主義」，畫中全是羅馬神話中的神祇，他們好似飄浮在一個充滿花草樹木的背景之上。觀看這幅畫，其實可以從右至左當成連環漫畫來看，再搭配童謠〈春神來了〉——「春神來了怎知道／梅花黃鶯報到／梅花開頭先含笑／黃鶯接著唱新調／歡迎春神試身手／來把世界改造」，以一種愉快的心情欣賞春天。

由右至左欣賞春天，
羅馬神祇紛報到

　　春天剛來的時候，其實冬天的梅花綻放得正盛呢！這幅畫的最右邊明顯呈現灰藍色系，代表著冬天的尾巴。浮在半空中的西風之神塞佛羅斯，正鼓起腮幫子吹著風，把口裡咬著花的花神送過來，這正是春天要來的前兆。

　　再來就是全身飾以鮮花的春神波瑟芬，這位女神被冥王搶去當老婆，而當她每半年重返人間時就表示春天來了。畫中的波瑟芬非常嬌美，圍在她身上、地上的花朵開得最是茂盛，她和一旁拉著紅裙襬的美神維納斯看起來都像是懷孕了，這象徵大地正在孕育新生命；就連愛神邱比特也從空中飛來，正式宣告求偶季節來臨，難怪黃鶯也要宛轉賣力地啼唱。

　　再往左，則是「美惠三女神」，整幅畫的用色就數這裡最為明亮柔美。這三位女神都是宙斯的女兒，分別代表光輝、喜樂、繁榮。在春天的運作下，三位女神手拉著手跳起舞來，樹上結滿纍纍的果實，草地上有數不清的小花小草，世界被改造成一片欣欣向榮的景象。

蘊藏新柏拉圖主義精神，
人生問題大揭露

　　站在畫面最左邊，是宙斯的信差墨丘利，他的特徵是穿著一雙有翅膀的靴子，可以替宙斯快速傳遞消息；此刻，他在畫中一派悠閒地一手叉著腰，一手指著樹上

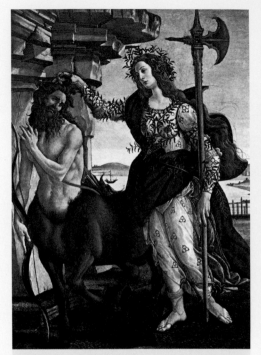

雅典娜與半人馬｜約西元 1482 年，205 X 147.5 公分、蛋彩、畫布，義大利佛羅倫斯烏菲茲美術館藏。（此作品亦是接受梅迪奇家族委託而畫。）

飽滿的果實，趕走天上的烏雲，正式宣布春天來了。

　　如果有機會到烏菲茲美術館看這幅〈春〉的原作，就會發現如此巨幅的連環故事可不是一眼就能看得完，波蒂切利將很多小細節都一一表現出來——草地上有各種不同的小花組合；維納斯竟和凡人一樣穿起了涼鞋；小愛神的眼睛矇了一條白布，好像在說春天裡的愛情非常盲目？

　　波蒂切利的畫總帶點美麗與哀愁，畫中隱藏了新柏拉圖式的哲理，四季的演變、萬物的興替、凡性與人性的交錯、愛情的理性與衝動⋯⋯一幅畫除了描述春天，還要讓人咀嚼那麼多奧妙的人生問題，也只有大師級的波蒂切利才有這樣的巧思。

和暴風雨搏鬥的畫家

泰納 (William Turner)
西元 1775 ～ 1851 年 | 浪漫主義

> 風景畫在西洋藝術史的起源較晚，一直要到十八世紀中葉以後，才開始出現專攻自然風景的畫家，英國的泰納也是其中一位。

西方藝術史上風景畫翹楚

泰納一開始先畫素描、水彩風景，他父親在科芬園附近開理髮廳，很得意地將泰納的作品掛在店裡，驕傲地展示給前來理髮的顧客看；透過親友這般相聞介紹，泰納獲得了一份地形繪圖工作，讓他可以一邊學畫一邊打工。頗具繪畫天分的泰納，十五歲就以水彩畫在皇家藝術學院進行發表；二十一歲的第一幅油畫作品〈海上漁家〉便深獲好評。泰納喜歡旅行，足跡踏遍英國，也多次前往歐洲各地體驗不一樣的民俗風情，異國風光讓泰納深深著迷，他的風景寫生總是充滿旅行的體驗和回憶。到了三、四十歲，他已是相當知名的風景畫家，許多王公貴族都支持他的創作。

有趣的是，泰納晚年的繪畫地位反而一落千丈。大概是他創新得太快，而當時的社會大眾完全跟不上泰納的腳步，不懂泰納的新風格，像是〈暴風雨——離開海口的蒸汽船〉這幅畫就讓藝評家看傻了眼，覺得畫面一片渾沌不明，沒有色彩也沒有形體，這種畫好像正著掛、倒著掛看起來都一樣；更惡毒一點的，還批評泰納根本是拿肥皂泡和石灰水打一打，潑到畫面上，這樣怎能稱為藝術？

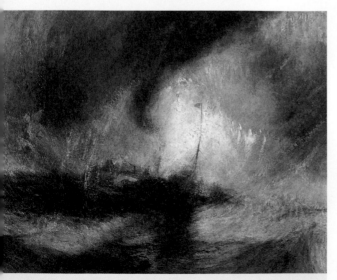

暴風雨——離開海口的蒸汽船 | 約西元 1842 年，91.5 X 122 公分，油彩、畫布，英國倫敦泰特不列顛美術館藏。

超越大自然實相，勾勒驚人氣氛

據說，泰納為了畫出真實的波濤洶湧，還特別選了一個暴風雨天，要水手將他綁在船桅上出海，如此不要命之舉只為親身體驗什麼叫做驚濤駭浪。泰納在海上待了四個小時，搏命演出的結果竟只獲得冷冷的噓聲，真是始料未及的事情。泰納擅長描繪海景，他在畫面中掀起一片狂風暴雨，讓一艘小船在暴風雨的漩渦中心打轉，人們由此見識到大自然的威力，同時也看到人類和大自然搏鬥的毅力。

泰納掌握大自然的氣氛自有其獨到功力，晨暮迷濛的光線、霧氣、水影波浪，任何季節、天候都難不倒他；他很能與大自然和諧相處，但在人際關係方面就沒這麼得心應手了。在常人眼裡，泰納是一個「有點怪」的藝術家，可能因為母親在他小時候就瘋了，後來病逝於精神病院，泰納和父親相依為命了三十年。

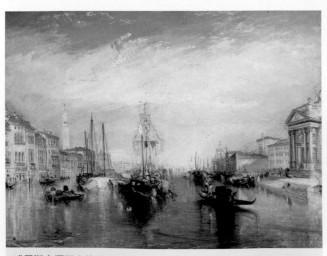

威尼斯大運河 │ 約西元 1835 年，91.4 X 122.2 公分，油彩、畫布，美國紐約大都會美術館藏。

一個不喜賣畫、不善人際的畫家

他偶有情婦，但一輩子沒有結婚，也沒有什麼知心好友，讓人感覺他是一個相當孤僻的人。泰納作畫的時候不准任何人觀看，旅行時也喜歡單槍匹馬走天涯。他很寶貝自己的畫作，其他畫家巴不得每幅作品都有人買，泰納卻捨不得賣畫，每賣出一幅就要沮喪好久，好像賣掉自己孩子似的。他還常常搞失蹤，有時好幾個月不見人影，沒人知道他跑去哪裡；泰納似乎比較懂得和大自然對話，唯有身處大自然他才感到比較自在。

泰納死前又上演了一次失蹤記。有一天，他的管家突然找不到這位七十六歲的老畫家，一連尋找了好幾個月，才在泰納位於雀兒喜（Chelsea）的宅子裡找到主人，那時泰納已經病得很嚴重，被管家找到的第二天就與世長辭了。

泰納立了遺囑，要把自己全部的作品都捐給國家，希望國家成立一個美術館展出這些畫作——生平最討厭賣畫的泰納，死後也不願讓遺作流落四處。後來，英國政府特別選在泰特不列顛美術館（Tate Britain）增建一處克羅爾藝廊（Clore Gallery）專門展出泰納一生的心血。儘管泰納的作品也許不太能為當代人所理解，但他對光線、戲劇張力的掌控早已成為後來現代藝術的楷模。

康斯塔伯的風景

康斯塔伯 (John Constable)
西元 1775 ～ 1851 年｜浪漫主義

> 在西洋藝術史中，最上等的藝術家總是承接宗教畫，因為只有第一流的畫家才有資格彩繪天神、聖人的榮光；退而求其次的畫家，則是替國王貴族、名流富商畫肖像畫；這兩者是畫家名利雙收的途徑。

選擇畫風俗畫的，都是比較次等、沒有地位的藝術家，他們以地方風俗、市井小民當作題材，為當時的社會留下歷史記錄。而所謂的風景寫生，幾乎是不入流的作品，直到十九世紀才漸漸出現獨立的風景畫派，像是英國便出了兩位成就不凡的風景畫家，一位是周遊列國的泰納，一位是愛鄉更愛家的康斯塔伯；泰納的風景畫有浪漫派的澎湃情感，而康斯塔伯的風景畫則自成一格，無法將他歸到當時任何一個流派。

一生從未離開英國，只畫鄉土風情

康斯塔伯打從年輕時就希望成為畫家，儘管家人沒反對他學藝術，母親卻希望他多幫人畫肖像，這樣收入才會比較穩定。不過，康斯塔伯一直鍾情於自然山水，覺得只要畫得好，即便是沒有宗教聖者和神話故事的風景也可以很高貴。他深信，好的寫生作品應該是直接向大自然取景，而非模仿成名的作品、依循前人公式地畫「二手風景」。康斯塔伯一生都在描繪自己熟悉的英國鄉間，筆下的史鐸河畔（River Stour）、玉米田、索爾斯堡（Salisbury）等，都是他曾停留的景點，他一生沒離開

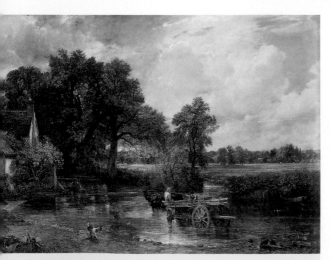

運乾草的馬車｜約西元 1821 年，130.5 X 185.5 公分，油彩、畫布，英國倫敦國立美術館藏。

過英國，作品全是最純正的英國風光。

　　康斯塔伯與泰納雖然年紀相仿，兩人的際遇卻完全不同。康斯塔伯不像泰納年紀輕輕便嶄露頭角，他算是大器晚成的藝術家——二十四歲才正式進入學校學畫；四十歲結婚；四十八歲以〈運乾草的馬車〉在巴黎沙龍展出，得到金牌獎；五十三歲才終於當選英國皇家學會的會員。康斯塔伯生前在英國實在沒有太大的名氣和地位，畢竟風景畫的評價本來就低，在市場上也不容易賣到好價錢，要不是父親，和妻子的祖父留了些遺產津貼給他們，要光靠康斯塔伯作畫養家活口恐怕都成問題。

〈運乾草的馬車〉在法國大受好評

　　〈運乾草的馬車〉在英國展出的反應平平，根本找不到買主；但幾年後，這幅畫送到法國參展卻引起熱烈反應，康斯塔伯得了金牌獎。德拉克洛瓦很喜歡這幅畫的光影，還因此調整了自己正在進行的〈西奧大屠殺〉，將遠方背景的用色明暗整個加亮。後來，法國出現了巴比松畫派（Barbizon School），柯洛（Jean-Baptiste-Camille Corot）、米勒（Jean-Francois Millet）等人也學習康斯塔伯，走向戶外到大自然汲取靈感。

　　康斯塔伯還試著以白色描繪樹上的光影，讓陽光照射到的葉面閃著點點白光，加大明暗對比；這種手法在十九世紀根本不足為奇，當時卻被英國藝評家譏笑不已，以「康斯塔伯的雪」來諷刺樹上的白點。不過，後來法國的印象

畫派也開始追求大自然的光影變化，他們對這位英國前輩可是讚譽有加。

畫布上的山林風景，畫家深深依戀

　　〈運乾草的馬車〉畫的依舊是康斯塔伯的故鄉沙佛克郡（Suffolk）一景，只是這幅畫最後是在倫敦的畫室完成。康斯塔伯先在沙佛克郡練習了好幾張素描習作，再以相同尺寸的畫布用油彩試畫一次，確定比例構圖正確無誤之後，才重新進行準備用來參展的正式畫作……這是康斯塔伯慣用的作畫模式。

　　他對作畫的理想是如此慎重其事。讓平凡的風景展現樸實的風華，故鄉的景色一畫再畫，美麗的山川林木不只在畫布上閃耀著波光樹影，更是康斯塔伯心底深深的眷戀。康斯塔伯成功融合了地方色彩和個人情感，只有真情流露的作品才能成為最動人的風景。

從原野遙望索爾斯堡大教堂｜約西元 1831 年，151.8 X 189.8 公分，油彩、畫布，英國倫敦國立美術館藏。

愛吃蘋果的塞尚

塞尚 (Paul Cézanne)
西元 1839 ～ 1906 年｜後印象派

> 提到塞尚，就會聯想到桌上一盤水果的靜物畫，一些白色花色的桌布，一堆看起來圓滾滾，像是要滾落下來的蘋果……除了亞當和夏娃的禁果，塞尚的蘋果大概是藝術史上最有名的水果了。

棄法律，來到了巴黎藝術大觀園

塞尚出生於法國南部的普羅旺斯，他原本應父親要求學習法律，但好友左拉（Émile Zola）已經來到巴黎發展，還建議塞尚到巴黎學畫，於是他開始期待加入巴黎的文藝生活。而後左拉成了小說家，他介紹塞尚認識雷諾瓦等人，領著塞尚接觸印象派的藝術圈。不過，塞尚雖同意印象派反抗傳統、走自己的路，但他本人的風格和印象派又不太一樣，他喜歡用自己的方式來表現人事物的質感。

塞尚的父親是一位成功的銀行家，並不贊成兒子從事藝術

創作，而是希望塞尚可以找有「錢途」一點的行業；儘管後來勉強同意塞尚前往巴黎，但他依然鄙視兒子這種不切實際的想法。塞尚向來懼怕父親的權威，以致於後來在巴黎認識了模特兒太太，還生了一個小塞尚，他都不敢把自組家庭的事情告訴

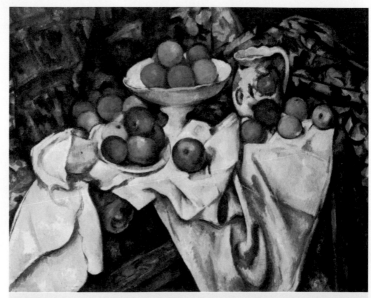

蘋果和橘子｜西元 1899 年，74 X 93 公分，油彩、畫布，法國巴黎羅浮宮美術館藏。

父親。直到父親病重，這才向雙親稟報自己的祕密家庭，也正式和太太辦理結婚登記；接著，父親過世了，留給塞尚一大筆遺產，他終於可以獨立自主地追求夢想，沒有賣畫求生存的壓力，可以畫自己想畫的東西。

不以光線、而以色彩對比主導畫面

塞尚的作品的確沒有多少知音，他的作品幾乎年年被沙龍畫展拒絕，甚至連印象派畫家都反對塞尚參加他們的獨立畫展。塞尚畫的東西被認為是笨拙幼稚的塗鴉，只有少數幾個朋友懂得欣賞，而畢沙羅就是其中一位——他不僅獨排眾議讓塞尚參加印象派畫展，還帶他到戶外寫生，教他光與影的奧妙；畢沙羅比塞尚大九歲，是塞尚亦師亦父的好朋友。

後來，塞尚也開始醉心於戶外寫生，他畫了不少「聖維克多山」的風景，利用不同的色塊表現立體的山林樹影；這種不以光線為主、而採用色彩對比主導畫面結構的方式，在當時的確是又怪異又前衛的作品。塞尚一生都在追求這種實在、不靠光影產生變化的永恆。

塞尚不但作品怪，個性也很古怪。有一次，畢沙羅介紹馬奈、竇加讓塞尚認識，塞尚竟拒絕和馬奈握手，理由是自己已經八天沒洗手了，讓人摸不著頭緒；不過，

馬奈也是少數欣賞塞尚畫作的人之一。塞尚直到晚年才開始受肯定，還被尊稱為「現代藝術之父」，二十世紀的立體派尤其深深受塞尚的影響。

立體派之父，著迷於畫蘋果橘子

塞尚很喜歡畫圓形，因此他常常畫蘋果或橘子。而如何在一個平面的圓之上畫出立體效果，正是擅長用顏色做對比的塞尚所呈現出的魔術，他自己是這麼說的：「藝術就是藝術，不代表其他東西，畫家畫出一個蘋果或一顆頭，都只是線條和顏色的構成，並不代表其他的東西。」

很多人覺得奇怪，塞尚為什麼那麼愛蘋果，並複雜地分析起塞尚的家庭、人格心理、性愛關係……其實這些都扯得太遠了，塞尚只是拿了一種隨手可得的東西，練習形體與結構的分析重組，進而創造出一個表現物體質感的藝術世界罷了。

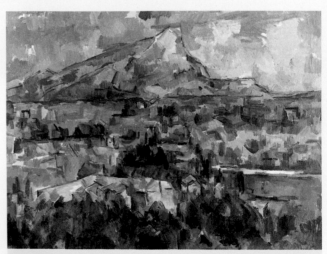

聖維克多山 ｜ 西元 1902～1904 年，69.8 X 89.5 公分，油彩、畫布，美國賓州費城美術館藏。

日 出 的 印 象

莫內 (Claude Monet)
西元 1840 ～ 1926 年｜印象派

「除了一顆圓圓的太陽，其他什麼都看不清楚。」──這是西元 1874 年，〈印象·日出〉這幅畫第一次公開展出時，評論家看得一頭霧水的意見。

其中有位評論家甚至在報端極盡尖酸刻薄地批評道：「如此粗糙的草圖怎麼可以叫做藝術？只是個模糊的『印象』嘛！」記者們也因這樣一句話，便把這群以莫內、雷諾瓦為首的寫生畫家統統稱為「印象派」──一件浮光掠影的作品，讓一個全新的畫派從此定名。

不受主流青睞，
自己辦「非沙龍」展

莫內從很小的時候便嶄露其藝術天分，一開始是畫諷刺性的漫畫，藉此賺點零用錢；直到風景畫家布丹（Eugène Boudin）鼓勵他朝戶外寫生發展，他才開始感受到大自然的變化萬千，很值得一畫再畫。後來，莫內到了巴黎，認識志同道合的雷諾瓦等人，便常常一塊兒到郊外寫生；他們喜歡捕捉陽光，喜歡在大自然裡作畫，莫內甚至沒有自己的畫室，他的畫室就是在蒼穹之下。

當時的藝術主流作風較為保守，儘管

莫內很有才華，但他的努力並非每次都能受到肯定，那時的藝術家只能透過巴黎每年舉辦的藝術沙龍來展出自己的作品，作品得入選沙龍才有機會增加知名度，引起買主的收藏興趣。非主流的莫內有好幾次都沒入選沙龍，不但生活拮据，也難免覺得沮喪，其他像是雷諾瓦、畢沙羅、西斯勒（Alfred Sisley）等人也有同感……

於是這群被傳統學院冷落的藝術家靈機一動，心想，既然官方的沙龍展不喜歡這類作品，為什麼他們不自己辦展覽呢？於是，第一次的「非沙龍」聯合展，於1874 年向學院派發出挑戰，整整在巴黎展出了一個月。

印象派畫作不能近看，
遠看才能見端倪

儘管第一次畫展被攻擊得體無完膚，莫內依舊堅持理念，畫自己想畫的東西。以前的寫實派畫家總要等到光線最好的時刻才開始作畫，好讓畫面明朗清晰；但莫

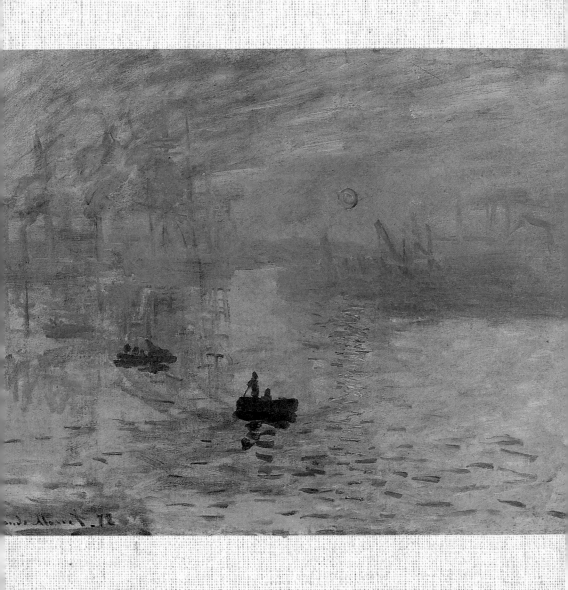

印象・日出｜西元 1873 年，48 X 63 公分，油彩、
畫布，法國巴黎瑪摩丹美術館藏。

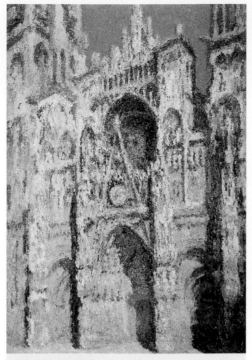

晴空下的盧昂教堂 | 西元 1894 年，107 X 73 公分，油彩、畫布，法國巴黎奧塞美術館藏。

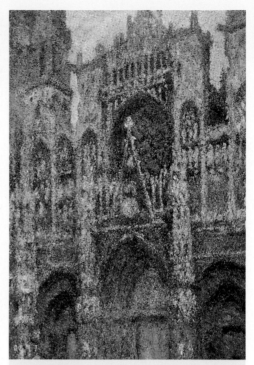

陰天的盧昂教堂 | 西元 1894 年，100 X 65 公分，油彩、畫布，法國巴黎奧塞美術館藏。

內卻喜歡在不同的光線變換下畫相同的事物，這樣才能感受晨昏晴雨等不同光線、水氣所產生的變化，像是他著名的〈盧昂教堂〉系列，起碼畫了二十張以上。

　　莫內喜歡將顏色分離，許多顏色都不是在調色板上事先調好，而是把好幾筆不同的顏色畫排在畫面上，讓觀者自己用眼睛「混合」這些顏色。因此，看印象派的作品要遠遠地看，才能看見色彩和光線透過眼睛的混和所產生的神奇效果。如果和畫作離得太近、想究其細節，往往只能看到一些雜亂無章的筆觸、色塊，反而看不出畫的是什麼。塞尚看過莫內的畫之後，

曾驚嘆地說：「莫內只剩一隻眼睛而已，但我的天啊，那是多麼不尋常的一隻眼睛。」能夠將顏色如此區分再重整，的確是非常不可思議的魔法。

　　要成為一個成功的藝術家已經很不容易，更何況還得領導藝術革新、創造一個新的派別，讓藝術史展開全新的一頁！

　　印象派原本是一個最不入流的弱勢團體，後來卻成為十九世紀後期大放光彩的一個主流；莫內置身其中，堅持理想的努力，就像這幅〈印象・日出〉一樣，當清晨的霧氣散去，就是光與熱的豔陽，其光芒銳不可擋。

森林為什麼會有沙發和裸女？

盧梭 (Henri Rousseau)
西元 1844～1910 年│素樸藝術

很少有藝術家畫樹木和小學生一樣，葉子一片片，如此紋理分明——可是，十九世紀的盧梭正是這麼處理筆下一系列的風景畫。儘管他也是在巴黎寫生、畫風景，可是畫出來的景色卻一點也不巴黎，分明就是熱帶森林，而且森林中為什麼會有貴妃椅？渾身脫得精光的裸女，會不會被潛伏一旁的野獸吃掉？又或許，獅子們已經被森林裡吹著樂器的巫師催眠，正瞪著茫然的大眼睛，不知所措。

好一幅帶著音樂的熱帶叢林夢！

但畫家本人盧梭是這麼解釋的——「這位女士正在長椅上聽音樂，迷迷糊糊地就睡著了，她正做著一個有音樂的熱帶叢林夢。」聽見這番解釋，同期的藝術家無不傻眼（耳），不知盧梭是故意裝可愛，還是本性就是這麼天真無邪？

盧梭和臺灣的洪通一樣，都是無師自通的素人畫家，他乃一介小小的關稅職員，只有假日才能揹著畫架去寫生，因此大家都叫他「關稅員」；若是朋友這麼稱呼他，自然是交情親密地開開他的玩笑，可是其他人如此稱呼盧梭，其實是諷刺他並非正統的畫家。

這也難怪，十九世紀下半葉正是現代藝術蓬勃發展的時候，畢卡索、康丁斯基（Wassily Kandinsky），立體派、達達主義隱隱匯成一股洪流，因此盧梭在這片藝術園地中真的很突兀，沒法將他歸到任何一個派別，只能說盧梭就是盧梭，他那種童趣的想法和畫風，是誰也學不來的。

小小關稅員，假日作畫畫出異國風

盧梭之所以會畫這麼多異國風情的熱帶森林，據說和他當兵時曾被拿破崙三世遠派墨西哥有關，他曾在中美洲待了一年多，年輕時的回憶便不知不覺地進入畫中的世界。

然而，盧梭其實只是拿著畫布來到巴黎的植物園寫生，他將植物園的闊葉木，加上水果攤的水果，再畫上動物園裡的獅子、大象，就構成了一幅宛如置身異國森林的幻想風景。

以另一幅同樣迷人的〈弄蛇女〉來說，那是盧梭聽到朋友的母親去印度旅遊，知道了印度玩蛇的故事，再加上自己曾到馬

戲團看過玩蛇的印象，於是便產生這幅神祕又迷人的叢林想像——幾條大蛇聽到樂音盤桓而至，綠色的森林配上詭譎的黑蛇，營造出神話般的奇幻世界。

畢卡索是少數幾個懂得欣賞盧梭的藝術家，他曾在自己的「洗滌船」畫室宴請盧梭，讓盧梭大受感動。而盧梭也會舉辦活動回請這些支持他的朋友，這些「朋友」有畢卡索、有會計師、有詩人，還有附近雜貨店的老闆。盧梭好像不知道什麼叫做藝術家，只是一派天真地將五湖四海之中對自己友善的人，全都湊在一塊兒吃飯喝酒，歡聚一堂。

他童心未泯，像小男孩的男人

盧梭還常常在一些宴會上不請自去，管你是大名鼎鼎的畫家竇加（Edgar Degas）還是詩人馬拉美（Stéphane Mallarmé），盧梭就是有辦法抽空前去攀談，還說要用自己在「藝術圈」的關係「幫助」竇加開創事業……諸如此類的「冷笑話」常讓人感到哭笑不得，但盧梭卻說得一派慎重其事。

人們永遠搞不清楚盧梭是在裝瘋賣傻，還是就像金庸筆下的老頑童「周伯通」一樣，早已超脫世俗地活在反璞歸真的境

森林為什麼會有沙發和裸女？

夢｜西元 1910 年，204.5 X 298.5 公分，油彩、畫布，美國紐約現代美術館藏。

界中？

盧梭就像一個有著男人外表的小男孩，個性天真單純，特別容易上當，朋友喜歡捉弄他，他也不以為意（有時他根本信以為真，不知道自己被耍了）；或許就是需要這樣一顆童稚無礙的心，才能將眾人眼中平凡無奇的風景，幻化成謎樣的奇幻世界。

觀看盧梭的畫，要拋開學院派觀點，不要去研究什麼明暗遠近，而是帶點童心地感受他的魅力——猜一猜，找一找，除了裸女和巫師，盧梭在這片〈夢〉一般的植物園中藏了幾種動物？有沒有看到大象、老虎、獅子、蛇和小鳥？

只有以輕鬆愉快的心情觀察欣賞，才能了解盧梭筆下的趣味性。

弄蛇女｜西元 1907 年，169 X 189 公分，油彩、畫布，法國巴黎奧塞美術館藏。

超級變變變的風景

康丁斯基 (Wassily Kandinsky)
西元 1866 ～ 1944 年 ｜ 表現主義、抽象藝術

> 康丁斯基是俄國人，母親是蒙古公主；他後來到德國學畫，又因世界大戰爆發只好四處流浪，晚年在法國定居。他一生旅行過許多地方，創作也像各地多變的風景；如果把康丁斯基每個時期的作品擺在一起看，有時很難想像是出於同一個人的手筆。

學術、藝術涵養深厚，他總在思考些什麼

康丁斯基在莫斯科出生，十幾歲的時候父母離異，他搬到奧德薩（Odessa）跟姑姑住，在那裡上了一些體育、音樂、美術等才藝課；大學的時候回到莫斯科，主修法律和經濟，並留在學校教書。康丁斯基在三十歲時面臨一生的轉捩點，他回絕了塔圖爾大學系主任的職位，決定要去學畫，當一個畫家。

康丁斯基帶著不太情願離開莫斯科的妻子，來到德國慕尼黑學畫，他最早期的作品偏向浪漫寫實。

二十世紀初，康丁斯基先後到荷蘭、瑞士、義大利、法國、北非等地旅行，也回了俄國老家幾次，他想看看進入新世紀的西方列國有沒有什麼不同。

進入二十世紀的康丁斯基，受到塞尚與後期野獸派的影響，筆下的風光更加多彩多姿，色彩極為鮮豔豐富。在〈巴伐利亞的秋天〉裡面，轉黃的樹林和遠方的屋舍看起來還很具體；到了兩年後的〈乳牛〉時，顏色和畫面更為大膽，乳牛的斑點變成最搶眼的黃，乳牛的身體輪廓已經快要消失，幾乎和後面的背景融為一體——康丁斯基開始超越具象的範圍，畫風更純熟，也更隨心所欲。

藍騎士，認為繪畫應突破具象

或許因為學法律造就了他的理性思維，康丁斯基不斷在作畫過程中思考著，他覺得繪畫應該可以突破具體的形象，就算只有彩色的圓圈或方塊都沒關係。西元 1911 年，康丁斯基和馬爾克（Franz Marc）成立了「藍騎士」（Blue Rider），開創新的藝術風格；這個名稱引用自康丁斯基的一幅畫，馬爾克和康丁斯基都喜歡馬，也喜歡藍色，於是決定用這個名字稱呼自己的小團體。

藍騎士可說將德國的表現主義帶到最

高點，許多年輕畫家紛紛擁戴康丁斯基。康丁斯基的作品開始出現非山非水的畫面，徹底粉碎唯物主義的包袱，他認為藝術家應該要表現內在的精神，而不是只畫眼睛看到的東西——他開始用觀念作畫，有時腦海裡哼著一首曲子，筆下就畫出一幅樂曲的構成。

音樂在畫布上流動，節奏幾何

1920 年以後，康丁斯基的風格全然開闊而抽象，他的畫面只剩下一些幾何圖形，並認為純抽象的點線面反而更能傳達內心的情緒，例如直角代表冷靜理智，銳角則是尖銳具侵略性。他想，音樂可以透過一些旋律、節奏讓人陶醉，並非逼真地模擬

鳥叫蟲鳴才叫美，那為什麼繪畫就必須畫出熟悉的人物山水，才能讓人感動呢？抽象幾何，應該比寫實形體更純真，更具原創性，這，才是他康丁斯基追求的世界。

康丁斯基能彈琴又能畫畫，或者這就是為什麼他會以這種角度看待藝術。有人說，色彩就是他的琴鍵，視覺就是他的和聲，而靈魂則由無數的琴弦構成。康丁斯基以畫筆觸動了多少色彩琴鍵，美麗的音樂就會在畫布上迴旋——他聲稱自己在創作〈構成〉時，是真的有音樂在心裡唱著。

康丁斯基直到去世前仍不停地創作，儘管晚年的他已不再畫山畫水，而將大自然的美都變成幾何圖形，但這些活潑跳躍的色彩與點線面，正是康丁斯基心裡最美的風景。

乳牛｜西元 1910年，95.5 X 105公分，油彩、畫布，德國慕尼黑連巴赫市立美術館藏。

巴伐利亞的秋天 ｜ 西元 1908 年，33 X 44.7 公分，油彩、紙板，法國巴黎龐畢度國家藝術和文化中心藏。

構成・第八號 ｜ 西元 1923 年，140 X 201 公分，油彩、畫布，美國紐約古根漢美術館藏。

直線與方框的祕密

蒙德利安 (Piet Mondrian)
西元 1872 ～ 1944 年｜新造型主義

出生於荷蘭的蒙德利安，小學時便立志當畫家。他的父親是小學校長，覺得當畫家收入不穩定，便建議兒子準備美術老師的考試，至少生活不會成問題。於是，蒙德利安年紀輕輕便考上教師資格，並追隨荷蘭畫派的老師修習藝術。

早年，蒙德利安大多從事風景寫生，將荷蘭的風車、鬱金香、運河一一收進畫面。可是承襲傳統荷蘭畫派的風格漸漸無法滿足蒙德利安，他開始將風景畫的線條化繁為簡，顏色也減少漸層明暗的搭配，追求一種單純簡約的風格，畫面簡化再簡化，最後竟只剩下縱橫的線條與色塊，開創了獨特的「新造型主義」（neoplasticism）。

從灰樹到蘋果樹，漸往立體抽象表現

從蒙德利安畫的樹木，最能看出他漸漸演變的風格——他的紅樹、灰樹還能辨識出樹幹和枝椏；到了蘋果樹，已經很像勃拉克（Georges Braque）的風景，屬於比較立體抽象的表現方式。接下來的〈構成〉系列，蒙德利安可說已經正式進入純粹抽象的點線面，風景的表象完全消失，無論是紐約市或協和廣場，他都能利用幾何形式表現——二十世紀蓬勃發展的藝術，讓創作有了無限可能。

蒙德利安的〈協和廣場〉是新造型運動的重要作品，乍看之下，很難想像這些黑線白框跟巴黎的協和廣場有什麼關係？這種四四方方的色塊好像連小學生都會畫！不過，蒙德利安筆下的色塊是經過精心設計的，那些垂直和水平的黑線畫出了一個力度平衡的系統，儘管上下左右色塊大小、顏色都不一樣，整體感卻非常均衡和諧——蒙德利安想藉此表現城市的律動、街道的秩序感、地形的幾何棋布……這些，都是協和廣場給他的印象。

協和廣場，黑線白框色塊不簡單

晚年，蒙德利安在紐約定居，同樣以這些元素創作了〈百老匯〉等音樂主題，線段的連接更活潑，顏色也更鮮明跳躍，讓人感受到愉快的音樂性。蒙德利安的新造型運動在新大陸發展得更加海闊天空，

灰樹｜西元 1912 年，78.4 X 108.9 公分，油彩、畫布，荷蘭海牙市立美術館藏。

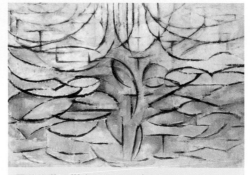

開花的蘋果樹｜西元 1912 年，78 X 106 公分，油彩、畫布，荷蘭海牙市立美術館藏。

似乎天地萬物都可以簡化成線條方矩。抽掉具體形象，蒙德利安帶給世人的，是最純粹的本質。

　　蒙德利安認為，藝術應脫離外在既定形式，丟掉表象才更容易找到藝術的精神。他畫出直線和原色的美麗，構築出一個簡單有規律、平衡又安定的視覺世界。他的新造型運動不但在繪畫上受到世人肯定，更影響了建築美學、服裝時尚等設計——線條和色塊的單純組合，反而讓人耳目一新。蒙德利安藉著視覺的釋放，讓人們也釋放了自己的心靈。

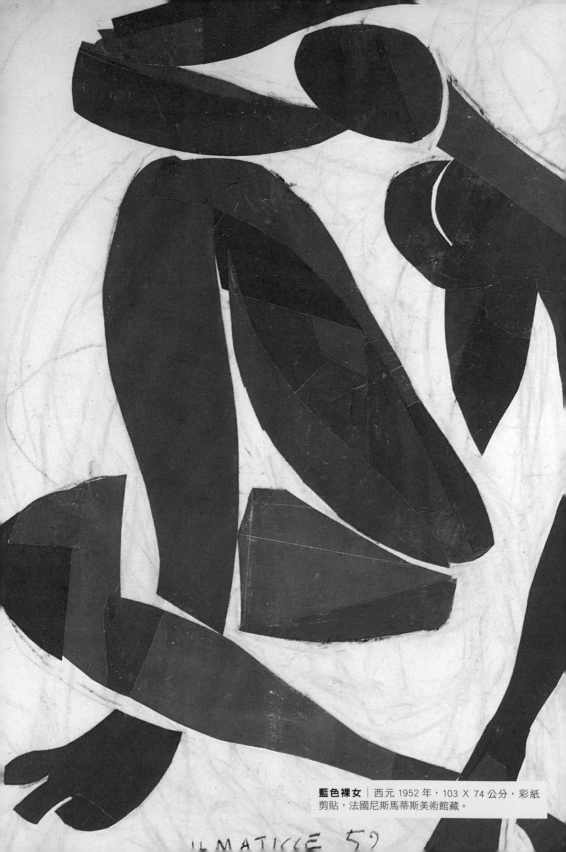

藍色裸女 ｜西元 1952 年，103 X 74 公分，彩紙剪貼，法國尼斯馬蒂斯美術館藏。

野獸的迷彩裝

馬蒂斯 (Henri Matisse)
西元 1869 ～ 1954 年｜野獸派

藝術史上有兩個派別都因藝文記者在報端寫了諷刺批評，反倒替新的藝術潮流命了名──一個是因為莫內而取名的「印象派」，另一個就是藝評家看到馬蒂斯〈科里塢的屋頂〉，忍不住稱這種前衛藝術為「野獸派」。

馬蒂斯在 1905 年的秋季沙龍展上展出了幾張大膽的作品，差點沒炸掉藝評家的眼珠子。這些爆炸性的作品有幾個特色，一是鮮豔的原色完全不和諧；二是作畫竟然不先打草稿；三是畫布上還留有多處白底，有的地方根本沒上色；馬蒂斯犯了繪畫的大忌，如此原始、醜陋又粗糙的東西，簡直就像蠻荒野獸一般。

怎麼可以裸露畫布？
馬蒂斯自有主張

馬蒂斯和塞尚一樣，原本都準備朝法律方面發展，後來之所以立志當畫家完全是意外──因盲腸炎住院，無聊之餘用畫畫消磨時間，沒想到竟畫出了興趣，決定放棄法律，擁抱藝術。開雜貨店的父親很勉強地答應馬蒂斯轉行，這才造就了一位屬於二十世紀的偉大畫家。

馬蒂斯也和畢卡索一樣，一生經歷多種繪畫風格的轉變，「野獸派時期」是他一舉成名天下知的關鍵──1905 年，馬蒂斯到南法的科里塢（Collioure）度假，他在這個色彩鮮豔的美麗漁港找到靈感，畫了不少寫生，畫風也變得色彩奔放，令人眼花撩亂。

科里塢的屋頂｜西元 1905 年，59.5 X 73 公分，油彩、畫布，俄羅斯列寧格勒俄米塔博物館藏。

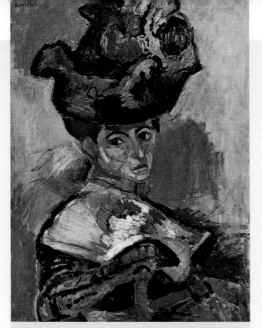

戴帽的婦人 | 西元 1905 年，80.6 X 59.7 公分，油彩、畫布，美國舊金山現代美術館藏。

三年，之後藝術家便紛紛改變作畫路線，只有馬蒂斯終其一生大致保持這種色彩鮮豔、自由奔放的作畫風格。

馬蒂斯的作品乍看粗獷草率，事實上並非隨便亂塗——幾筆山水，幾抹眼影，處處顯現馬蒂斯豐富的想像力和創造力；除了解放色彩，馬蒂斯也利用色彩堆砌出空間立體感，那些看起來好像隨便亂畫的線條色彩，其實都經過他深思熟慮的安排。馬蒂斯曾說：「直覺就好像樹枝一樣，也必須經過修剪，樹才會長得更好。」

科里塢有著蔚藍的海洋、橘紅色的屋頂，這個小鎮常被稱為「橘紅海岸的一顆寶石」，馬蒂斯於是利用彩虹原色，直接在畫布上畫出一片紅紅綠綠。他沒事先構圖也就算了，還故意在畫面上處處留白，說這樣會有不同的效果——這真是外行畫家才會做的事，怎麼可以讓人看到畫布的顏色呢？這就好像，一個人衣服沒穿好，不小心穿幫、露出肌膚般教人難堪。

解放色彩，以色彩堆砌空間感

不過，把戶外寫生塗成五顏六色還不夠稀奇，馬蒂斯甚至在自己太太臉上畫了比印第安人還誇張的彩色圖騰——馬蒂斯太太戴著一頂大花帽，臉上青一塊、紫一塊，鼻頭還沾了黃色顏料……如此強烈的色彩對比讓當時的藝評家看傻了眼，咒罵批評聲不斷。因此，野獸派只流行了短短

病榻上彩紙剪貼，
創造力與生命力過人

晚年，馬蒂斯又一次躺在病床上動彈不得，他的創作更行簡化，進而發展出有趣的彩紙剪貼。他請助手先在紙上畫上單色水彩，然後將這些「色紙」剪成不同的形狀大小，有花草樹木、海草魚類、動物蝸牛等等，這些作品充滿童趣，形體更自由，色彩更單一亮麗，是非常簡單卻極具藝術性的作品。

病床也許限制了馬蒂斯的行動力，卻沒能抑制他的創造力——無法起身作畫，反倒讓他的想像力完全解放，展現出更為簡樸原始、愉快又旺盛的生命力；直到去世當天，馬蒂斯仍在病床上剪著色紙。這位曾被批評咒罵的野獸之王，如今早已成為享譽國際、備受尊崇的大師，他的去世留給後人無限惋惜，畢卡索就曾感嘆地說：「從全方位來考量，只有馬蒂斯才是真正的藝術家。」

當房子變成了積木

勃拉克 (Georges Braque)
西元 1882～1963 年│立體派

> 塞尚曾經說過：「大自然就是由球體、圓錐體、圓柱體、六面體所構成的。」這樣的論調使塞尚成為立體派之父，但「立體派」這個名詞的出現，乃源於勃拉克在畫展上的一幅〈勒斯塔克之屋〉所致。

西元 1908 年，秋季沙龍展由馬蒂斯擔任評審選畫，當他看到勃拉克送來這幅畫，忍不住笑稱這簡直是立體方塊的畫法！結果被藝評家聽見了，便在雜誌上報導這位勃拉克將一切事物都變成了立方體，從此，這種追求幾何圖形美的藝術家就被定義成「立體派」。

棄建築裝潢本業，投向小尺幅畫布世界

二十世紀初，法國發展出兩種相反的流派，一個是以馬蒂斯為主的「野獸派」，另一個是以畢卡索為主的「立體派」；野獸派重視色彩，立體派重視形狀，二個流派各有擁護者，引導著二十世紀的藝術朝更多元的方向發展。勃拉克早先受到馬蒂斯、塞尚的影響，畫風明顯偏向色彩濃豔的野獸派；但後來認識了畢卡索，勃拉克眼界大開，整個畫風偏向立體派──他一直尋尋覓覓屬於自己的畫風，幾次嘗試之後，終於在立體派的幾何世界安定下來。

勃拉克出生於離巴黎不遠的亞尚特伊（Argenteuil），那裡是莫內等印象派畫家最喜愛的寫生地點。勃拉克的父親是建築裝潢業者，閒暇時也喜歡拿起畫筆寫生；勃拉克白天跟著父親做裝潢，晚上到美術學校夜間部進修。十七歲時前往巴黎之後，他依然繼續這種一邊工作一邊學習的模式；剛開始，勃拉克還沒有什麼作品，畢竟他到巴黎並不是為了要學畫，而是希望加強自己的裝潢美學。直到二十歲服完兵役，

勒斯塔克風景│西元 1906 年，60 X 73.5 公分，油彩、畫布，法國巴黎龐畢度國家藝術和文化中心藏。

旅館外的勒斯塔克風景 | 西元 1907 年，81 X 61 公分，油彩、畫布，私人收藏。

勃拉克才取得家人的諒解，不走建築裝潢路子，改和藝術學校的同學一樣，專心朝繪畫方面發展。

不斷摸索畫風，從野獸派到立體派

一開始，勃拉克試畫了兩、三張印象派風格的作品。1905 年，野獸派興起，勃拉克看了馬蒂斯、德朗（André Derain）等人的作品覺得很有興趣，翌年旅居勒斯塔克（L'Estaque）時，便試著以野獸派的手法描繪南法風光；1906 年，勃拉克畫了不少色彩鮮豔的戶外寫生。

但隔年，1907 年勃拉克認識了畢卡索，看到畢卡索剛完成的〈亞維儂姑娘〉深感震撼，他覺得自己好像找到了一個新的窗口，於是勃拉克開始收斂色彩，把焦點放在形狀的美感。畢卡索是從黑人的雕刻得到啟發，畫出這幅很有名的〈亞維儂姑娘〉，畫中的五個裸女就像非洲木雕一

般，身體渾圓的曲線不見了，改由簡化的切面表現，這幅畫可算是「立體派」的第一幅作品。

跟畢卡索有志一同，畫出鑽石般立體的世界

短短一年裡，勃拉克畫出風格迥然不同的勒斯塔克風光──樹木從五顏六色變成棕綠二色，房屋變成一根根的水晶柱；勃拉克打破畫面上的風景，成為許多不同的小平面，再整理排列砌出立體圖形，如此一來，畫面的構成反而有一種新鮮的趣味。勃拉克因與畢卡索志同道合，兩人成為很好的朋友，時常聚在一起討論交流，致力推展立體派的理念。

立體派有個特徵，那就是物體的正側面、內外部、前後方等都可以在同一個畫面排列組合出來，把影像還原成簡單的幾何圖形；就像透過冰塊去看世界萬物，看

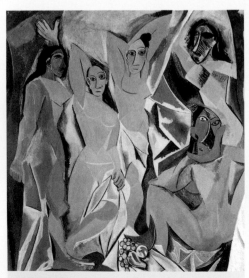

亞維儂姑娘 | 畢卡索繪，西元 1907 年，243.9 X 233.7 公分，油彩、畫布，美國紐約現代美術館藏。

似打亂了物體的形，其實是以另一種趣味看待不同層次和角度的事物。

儘管立體派並未流傳太久，不過在當時的確引起極大的共鳴。有人形容立體派的世界就是鑽石的世界，只要了解它們的切割面，就可以發現其中迷人的趣味。勃拉克等於是以畫筆為切割刀，將大自然雕琢成立體的水晶鑽石，從此，風景畫有了不一樣的面貌，世人得以用全新的角度來欣賞這個大千世界。

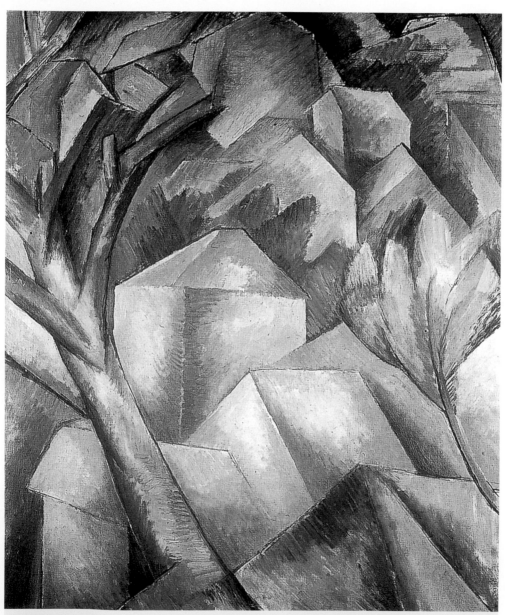

勒斯塔克之屋｜西元 1908 年，73 X 60 公分，油彩、畫布，瑞士伯恩美術館藏。

烏鴉麥田

梵谷 (Vincent van Gogh)
西元 1853 ～ 1890 年｜後印象派

「我看到一片廣闊的麥田，籠罩在極為不安的天空下，我不需要特別去表達這種沉重的悲傷和無盡的孤獨。」梵谷寫給弟弟西奧的信中如此描述著〈烏鴉麥田〉。這很可能是梵谷生前最後一幅作品，沒多久，梵谷便舉槍自盡，甚至來不及在畫作上簽名。如果梵谷沒有選擇繪畫這條路，他的人生會不會完全不一樣？

手足情深，
你畫畫，我精神金錢支持

　　梵谷是荷蘭人，父親是牧師，叔叔是藝術經紀商；長大以後，梵谷和弟弟西奧都到叔叔入股的美術店工作，幫忙推銷店內的畫給客人。不過，梵谷不喜歡當一個「睜眼說瞎話」的推銷員，因此他想改行，先是希望當老師，後來又想和父親一樣朝信仰發展，直到西元 1880 年梵谷才找到一生的方向——他決心成為一名畫家。弟弟西奧倒是一直從事著藝術經紀的工作，

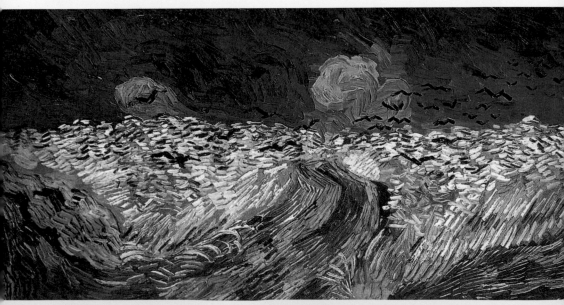

烏鴉麥田｜西元 1890 年，50 X 103 公分，油彩、畫布，荷蘭阿姆斯特丹梵谷美術館藏。

他也是唯一相信梵谷有天分並給予經濟支援、盡力幫助梵谷拓展事業的知音。

早期，梵谷的畫作線條生硬、顏色陰暗。1886 年，他去巴黎找弟弟，西奧幫他介紹了許多印象派畫家，他的畫風才整個明亮起來。梵谷在巴黎畫了很多畫，西奧雖嘗試推銷，但一幅都沒賣出去；梵谷深受打擊，只能貧困依舊地仰賴弟弟接濟。住在巴黎的日子越來越痛苦，梵谷決定離開，前往普羅旺斯的亞爾（Arles），在這個小鎮另起一片創作天地。

麥田裡的梵谷，燃燒最後的光熱

亞爾的風景優美，大自然的色彩非常鮮豔，這裡有金黃色的麥田、向日葵田，令梵谷很喜歡使用大量的黃色。梵谷在南法所畫的作品漸趨渾厚成熟，開創出獨一無二的梵谷風，可惜他的精神狀態每況愈下，甚至發生割耳事件，因而兩度到精神病院休養。但他在病中仍不停地創作，直到 1890 年才前往巴黎近郊的奧維（Auvers-sur-Oise）。奧維距離西奧住的地方比較近，這裡也有一望無際的麥田；秋天，田裡收割後會有許多烏鴉飛來找麥穗，梵谷於是畫下一幅色彩奇特、筆觸大膽的〈烏鴉麥田〉。

〈烏鴉麥田〉總是帶給觀者很不安的感覺，梵谷用畫刀厚厚地刮上濃彩，金黃

烏鴉麥田

栗樹花開｜西元 1890 年，58 X 70 公分，油彩、畫布，私人收藏。（梵谷住在奧維鎮期間所畫。）

色的麥田好像燃燒了起來；黑色的烏鴉彷彿地獄使者，隱隱帶來不祥的預感……整幅畫有種山雨欲來之勢。梵谷似乎在宣洩壓抑日久的狂情躁動，拚命地在麥田裡吶喊，所有的愛恨、善惡在畫面裡交織衝擊，麥田景觀也因此扭曲變形。這，不是奧維的田園風光，而是梵谷瀕臨崩潰的寫照，畫中沒有循規蹈矩、沒有詩情畫意，只有一種管不住的瘋狂動力，是臨死前的燃燒，是最後一次的光與熱。

梵谷終於獲得了平靜，弟弟西奧亦相伴

1890 年 7 月 27 日，梵谷在這片群鴉飛舞的田野舉槍自殺，不過沒有打中要害，

梵谷搖晃著身體走回家。醫生因梵谷傷得太重而不敢取出子彈，於是西奧待在梵谷身邊，陪他度過最後的時光。

西奧一直用荷蘭母語和梵谷說話，安慰哥哥一定會好起來，但梵谷似乎活夠了，他告訴弟弟：「悲痛的事會一直持續，怎麼也好不起來，我倒希望可以就這樣死去。」梵谷一直到 29 日的凌晨才過世，他終於平靜他沉沉睡去。

奧維鎮上的天主教堂不讓西奧把梵谷葬在教區墓地，因為自殺是有罪的；後來，鄰鎮同意讓梵谷葬在那兒。梵谷的小墳面對著整片麥田，那是梵谷最愛的景致。

半年後，西奧也去世了，他原本葬在荷蘭的烏德勒支（Utrecht），但西奧的遺孀於 1914 年將他移至法國和梵谷合葬。

她知道，西奧生前念茲在茲要幫助梵谷，死後應該讓兩人彼此相伴才不寂寞；她還從嘉舍醫生的花園要了一株常春藤，把它種在兩人的墓旁，這些常春藤到現在還長得很茂盛，像綠色地毯般覆蓋著墓地。

梵谷生前或許默默無聞，但如今，全世界都知道他。梵谷的作品就像那些欣欣向榮的常春藤，展現著無比堅韌的生命力，即便過了一百年，他的油畫仍讓人感動、讚嘆、驚奇。

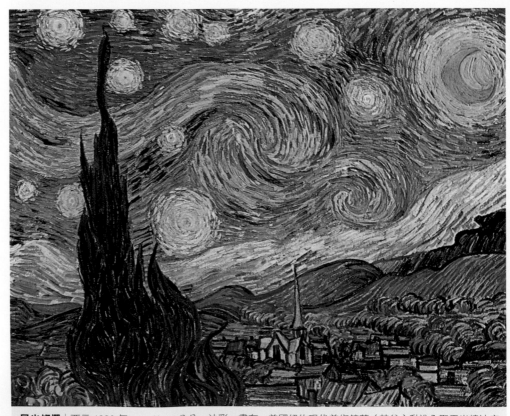

星光燦爛｜西元 1889 年，72 X 92 公分，油彩、畫布，美國紐約現代美術館藏（梵谷主動進入聖雷米精神病院療養期間所畫。）

沙漠之花

歐姬芙 (Georgia O'Keeffe)
西元 1887～1986 年 ｜ 現代主義

歐姬芙，是美國二十世紀最有名的女畫家，她喜歡畫沙漠，畫沙漠中曬得發白的動物骨頭；這些看起來毫無生命的東西，在她的巧手下竟出現生意盎然的瑰麗鮮活。歐姬芙也喜歡畫花，她自己也像一朵鮮豔芬芳的花朵，盛開在美國的藝術世界中。

不要有別人的影子，自己開路

歐姬芙在美國威斯康辛州出生，十一歲開始學畫，之後又到芝加哥藝術學院及紐約學生藝術聯盟繼續深造，這是美國培植藝術人才的兩大學術權威；看來，歐姬芙早已對自己未來的畫家生涯做好準備。

早年，歐姬芙曾把自己的作品全部排在房間裡面一一審視，但總覺得這些畫作有前人的影子，於是她把舊作丟掉，從頭開始全新的創作，她要畫出完全代表歐姬芙的作品風格。

歐姬芙很喜歡康丁斯基的理念，她相當認同繪畫和音樂的關聯性。歐姬芙自己也是熱愛音樂的藝術家，她說由於自己不能唱，因此只好把熱情畫出來──歐姬芙的抽象畫融入了充沛的音樂性，流暢的線條和鮮豔的畫面，就像歌頌自然的生命之花。

最愛畫花，眼中沒有不起眼的花

歐姬芙認識攝影家史泰格列茲（Alfred Stieglitz），是她創作生涯的一個里程碑。史泰格列茲相當欣賞歐姬芙的才華，兩人

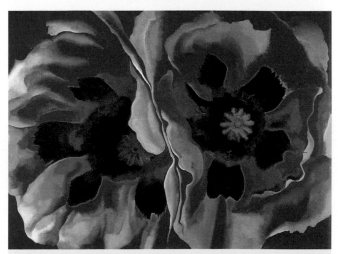

罌粟花 ｜ 西元 1928 年，76.2 X 101.9 公分，油彩、畫布，美國明尼蘇達大學韋斯曼美術館藏。

成為忘年之交，他鼓勵歐姬芙繼續創作，並在自己經營的畫廊幫歐姬芙開了一次個展。從此，他便成為歐姬芙專屬的藝術經紀，一手打造這位風格獨特的女畫家，幫助她將藝術事業推到最高峰。兩人之間惺惺相惜的情誼，促使了他們在西元 1924 年結婚。

1928 年，法國的收藏家花了兩萬五千美元買下歐姬芙的六幅〈海芋〉聯作；1934 年，紐約大都會美術館買進歐姬芙的〈黑蜀葵與藍燕草〉；歐姬芙的「花」名遠播，被稱為「最著名的花卉畫家」，奠定她在世界藝壇的地位。歐姬芙喜歡描繪一朵小花的特寫，清晰可見的花心、花蕊，一層又一層的鮮豔花瓣，整個畫面經常只是一朵微不足道的花。歐姬芙表示，花太平凡渺小，一般人很難注意到它，因此她寧可把花畫得大一點，讓大家正視那分自然天成的美麗。

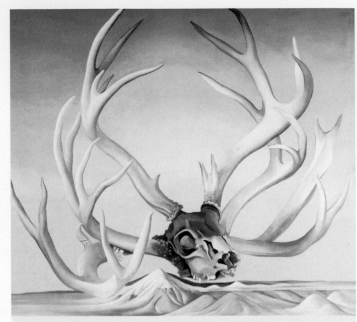

從古至今｜西元 1937 年，91.2 X 102 公分，油彩、畫布，美國紐約大都會美術館藏。

隱居沙漠，動物荒骨也入畫

除了彩繪花朵的生命，歐姬芙也喜歡一望無垠的沙漠，她甚至會從沙漠撿拾動物的荒骨，帶回家當作寶貝珍藏。她開始將瑰麗的色彩帶入單調的沙漠和牛骨，讓了無生趣的死亡獲得美麗的重生。史泰格列茲去世以後，歐姬芙甚至搬到新墨西哥州，離群索居地住在沙漠中的村莊。沙漠氣候變化無常，毒蛇蟲蠍處處可見，然而歐姬芙毫不在意，以她的身價早就可以住紐約的豪宅別墅享福，她卻寧願與黃沙為伍，自己捉蟲打蛇，只為畫下心目中最迷人的土地。

歐姬芙在八十四歲的時候幾近全盲，只能停止作畫；她的畫作早已飆漲到百萬美元身價，各種榮譽學位也紛湧而至。歐姬芙享年九十六歲，當時的雷根總統特頒「國家藝術獎」肯定她的成就。她熱愛生命，擁抱大自然，致力描繪美國的特殊風貌，這份堅毅與熱情贏得了全世界的敬愛與尊崇，歐姬芙堪稱沙漠中最出色珍貴的花朵。

時鐘軟掉了

達利 (Salvador Dali)
西元 1904 ～ 1989 年｜超現實主義

看不懂達利的畫沒有關係，天才本來就不容易被人理解。尤其像達利這種超現實的前衛大師，常常讓人瞠目結舌地凝視著他的作品──是什麼樣的人會畫出這麼奇怪的畫？是怎樣的思維讓達利將佛洛伊德的心理學和原子、核子攪在一起？達利究竟是瘋子，還是天才？或許兩者都是吧！達利自己也承認，他和瘋子唯一的差別就是，他沒瘋，他就是這樣一個瘋狂的天才。

達利從小就有點叛逆，對於很多「正常」的事物，他偏偏用很反常的角度思考。像是學習拼字的時候，他對 Revolución 這個西文單字就喜歡亂拼一通，畢竟這個字的意思是改革、革命，既然要革命，就不應該照「常規」來拼才對啊？這就是達利與眾不同的想法。

叛逆成性，愛上朋友妻卡拉

思想如此跳脫常規的學生，進了大學當然不會太安分，年輕的達利很快成為帶頭跟老師作對的學生──他領著一群崇拜者流連酒吧、咖啡館，過著放蕩不羈的學生生活，當然最後也只有被退學的分。不過，他的叛逆發揮在繪畫上卻變成全新的創意，他用行動證明自己的想法絕對有另一番道理。

達利所做過最叛逆的一件事莫過於愛上朋友的太太卡拉（Gala）──她原本是超現實派詩人艾呂雅（Paul Éluard）的太太，在一次超現實派的聚會與達利相識，達利

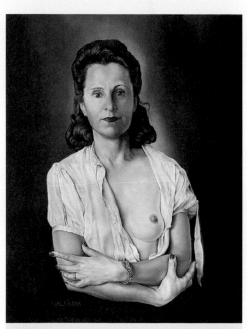

卡拉｜西元 1945 年，66.2 X 51 公分，油彩、畫布，西班牙費格拉斯達利戲劇美術館藏。

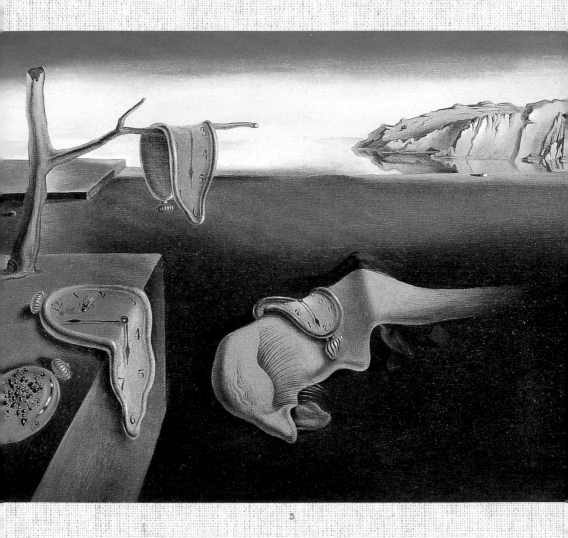

記憶的延續 ｜ 西元 1931 年，24 X 33 公分，油彩、畫布，美國紐約現代美術館藏。

立刻被這位大他十一歲的卡拉吸引，二人祕密陷入狂戀。艾呂雅知道以後倒是很有風度地成全他的倆愛情，並未讓這件事影響三人之間的友誼；但達利的父親簡直氣壞了，馬上寫信跟達利斷絕父子關係，從此不認這個兒子。不過，卡拉和達利倒真的成為相知相守的伴侶，卡拉既是達利的母親，又是他的妻子情人，更是他事業上的幫手，靈感上的繆思。

〈記憶的延續〉是達利最有名的其中一件作品，他和卡拉在那之前一年才買了房子安定下來，這一整年裡不外乎吃飯、作畫、睡覺、做愛……生活如此規律，幾乎感覺不到時間的流動。

就在一個非常炎熱的夏日午後，達利看見桌上的乳酪因室內高溫而變軟，他好奇地拿筆挑起一片乳酪，金黃色的卡門貝乳酪（Camembert cheese）就這麼軟軟地掛在筆上，達利馬上得到靈感，覺得自己看到的是軟掉的時鐘，畢竟，乳酪是經過一段時間才慢慢變軟的。

時間是流動的，達利深受乳酪啟發

於是達利以故鄉的克魯斯岬（Cap de Creus）做為背景（達利早期的畫作經常出現故鄉的景色，這或許是和家人斷了聯繫後對故鄉的一種懷念），他一共放了三面軟時鐘，一面在樹枝上，一面從桌沿垂下來，另一面就在達利自己身上；沒錯，地上那個有著長睫毛、完全不像人的形體就是達利的自畫像，好似達利也跟著時間的流動變軟了呢！

該如何貼切描述無形的時間？如果用文字敘述「時間宛如一條流動緩慢的長河」，相信大部分的人都可以理解這樣的比喻，但運用在繪畫上就比較抽象了。達利卻想到何不把代表時間的鐘變軟，讓這些鐘好像可以在人類的空間裡流動，而時間的流動是一種記憶的延續，這就是達利看似瘋狂、其實頗富創意的作品。

〈記憶的延續〉在畫展上得到空前的成功，這是達利藝術生涯一個很重要的里程碑。晚年，他還以青銅媒材將這著名的軟時鐘鑄成立體的作品——神奇的達利，不僅讓無形的時間可以看得見，現在也可以觸摸到了。

達利像 | 范韋克滕（Carl Van Vechten）攝影，西元1939年11月29日。

時鐘軟掉了

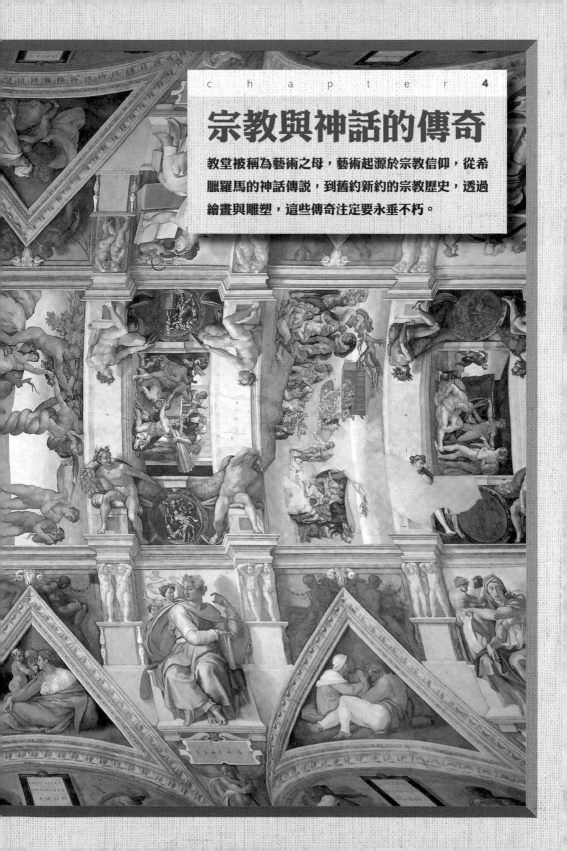

宗教與神話的傳奇

教堂被稱為藝術之母，藝術起源於宗教信仰，從希臘羅馬的神話傳說，到舊約新約的宗教歷史，透過繪畫與雕塑，這些傳奇注定要永垂不朽。

找找維納斯的碴

波蒂切利 **(Sandro Botticelli)**
約西元 1445～1510 年│文藝復興初期

〈維納斯的誕生〉早期出現在台灣的香皂包裝時，看起來真是典雅迷人；當時，該
浴皂在市場上頗有知名度，也讓這幅畫成為大家熟悉的作品。

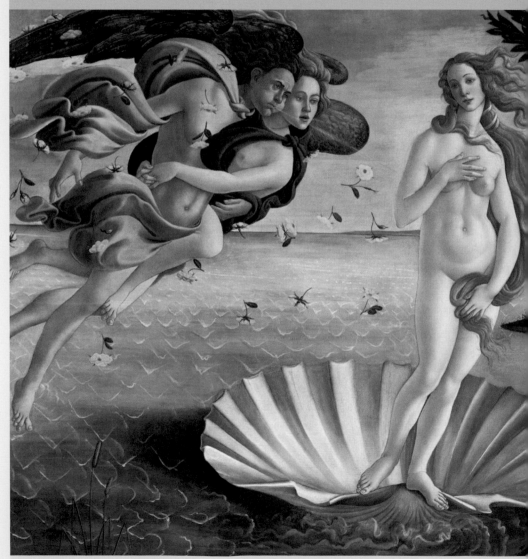

維納斯的誕生│約西元 1485～1486 年，172.5 X 278.5 公分，蛋彩、畫布，義大利佛羅倫斯烏菲茲美術館藏。

波蒂切利幫權貴作畫，
神話題材驚豔四座

波蒂切利由於畫了〈春〉，以及這幅〈維納斯的誕生〉，而被視為早期文藝復興的畫家。在義大利的文藝還沒有被「復興」以前，絕大多數的畫作都是宗教畫，以宗教聖人、聖母瑪麗亞為題材的各種畫作占了絕大多數。可是，波蒂切利卻選擇了更古老的題材，追溯至古希臘羅馬時代的神話傳奇，創造出另一派和基督教神蹟完全無關的藝術，由此喚醒了義大利人的新美學，他們開始瘋狂追尋古羅馬帝國時代的榮耀，義大利，進入了文藝復興的全盛時期。

波蒂切利為何選擇維納斯的誕生來作畫，是否因為剛出生的女神純潔無瑕，正好可拿來代替宗教裡的聖母瑪麗亞？又或者，當初是因為接到貴族梅迪奇的指示才這樣畫？總之，波蒂切利選擇了一個很好的題材。至於美神維納斯是如何誕生的，這是歐洲人眾所皆知的神話故事；任何人只要看了這幅畫，就會立刻知道，站在貝殼中央的美麗裸女正是維納斯女神。

關於維納斯的身世，其實神話中也出現好幾種說法——有人說，她是天王星烏拉諾斯的女兒，烏拉諾斯不小心割到生殖器官而流血，血液滴到海裡，因此誕生了維納斯；也有人說，是天王星被兒子肢解後丟到大海，維納斯便從海中泡沫誕生；甚至還有一說，將維納斯歸成宙斯的女兒……在這些眾說紛紜的故事中，有個畫面是大家比較熟悉的，那就是，維納斯是從海上一個大貝殼出生的，宙斯特命西風將她吹送到塞普路斯島，並請自己的女兒季節女神前去照料這個新生的女神。

擁有得天獨厚之美，
眾神寵愛維納斯

傳說，維納斯一出生就是個亭亭玉立

找找維納斯的礎

的少女,她有一身雪白的肌膚、金黃色的頭髮,根本不需打扮就美豔無比。季節女神幫維納斯簡單穿戴好衣服後,領著她去見奧林匹亞眾神,「美惠三女神」則領著白鴿拉的車迎接維納斯;維納斯的抵達引起轟動,所有的神祇都很喜歡她。

　　了解維納斯出生時的情景後,再來看這幅畫會覺得更加生動迷人——畫面的中心,就是白皮膚、金頭髮的維納斯。左邊是西風之神抱著花神,兩人從天界飛過來迎接她,西風徐徐吹了一口氣,將維納斯吹到岸上;花神則下起玫瑰雨,讓這位剛誕生的美神沐浴在愛情之花的氛圍下。

　　而等在一旁的季節女神已經張開一件紅袍,想趕緊幫維納斯穿好衣服,如此一來她就不需要用雙手和長髮辛苦遮掩自己的身體。季節女神的後方,是天后赫拉的金蘋果花園,除了樹上會長金蘋果,樹上小白花的尖瓣、樹葉的梗脈、樹幹的垂直紋等等全是黃金;波蒂切利也以金色勾勒樹木,用來加強維納斯的重要性。

比例不夠精確?
畫面生動和諧最重要

　　很多畫家都曾經畫過維納斯,強調其臉孔的柔美、身段的窈窕,而波蒂切利其實稍稍捨棄了人物的正確比例,他比較想營造自己所期待的故事性和整體流動的美感,他追求的是所有人物的對應都要和諧優美。這幅畫實在讓人驚豔,美得讓人沒注意到它是否有其他缺憾……

　　有沒有注意到,維納斯的脖子好像太

長了——仔細看她的脖子,其實不太自然;維納斯是斜肩嗎,肩膀怎麼好像被削到快沒有了似的?維納斯那拉著頭髮的左手,彎曲得有點奇怪?美神的身體構造,怎麼看起來不是很自然……事實上,波蒂切利希望讓她的整個身體線條更為圓滿和諧,因此不得不在某些線條上犧牲寫實性,以保有流暢的曲線;放眼看整張畫作,馬上就會覺得這是一幅很生動的神話故事。

　　透過波蒂切利半神話半幻想的畫作,傳說中的故事有了生動的影像。愛與美的女神,是天地間最不可思議的造物,當維納斯緩緩從海中泡沫誕生,也代表美麗從此降臨人間。

維納斯的誕生｜威廉‧布格羅（William Bouguereau）繪,西元 1879 年,300 X 218 公分,油彩、畫布,法國巴黎奧塞美術館藏。

消失中的壁畫

達文西 (Leonardo da Vinci)
西元 1452 ～ 1519 年｜文藝復興盛期

〈最後的晚餐〉是達文西最有名的壁畫，也是他最後一幅殘存至今的壁畫。當初，達文西接受米蘭聖瑪麗感恩修道院的委託，為修道院的餐廳繪製了這幅聖經故事。

〈最後的晚餐〉，訴說人性面目

最後的晚餐出自於〈馬可福音〉這一段話——「這是我的身體，為你們打破的，這是我的血，為你們流出的。」為了慶祝逾越節，耶穌在前夕和十二位門徒共享晚餐，這是十三個人聚在一起吃飯的最後場景，而耶穌已經哀傷地知道其中有人將背信而去。

達文西在這幅畫當中運用了前寬後窄的透視法，人物以三個為一組，讓視線落在中央的耶穌身上。晚餐上，耶穌宣告了「你們當中，有一個人將出賣我」這項驚人的事實，這句充滿爆炸性的話一出，十二個門徒的動作、表情各異，大夥都在議論紛紛，只有耶穌平和安詳地將兩手攤放在桌上，神情莊嚴鎮定中又帶著一抹憂傷……達文西生動地描繪出當時的氣氛，畫中人物的驚恐、震怒、懷疑、猜忌均很傳神地浮現出來；達文西刻畫的其實已經

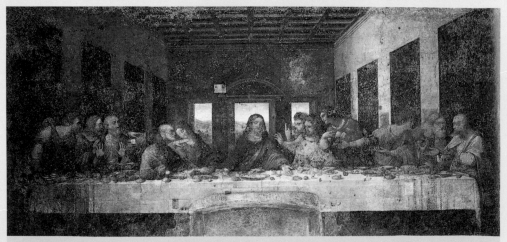

最後的晚餐｜約西元 1498 年，460 X 880 公分，油彩、蛋彩、壁畫，義大利米蘭聖瑪麗感恩修道院藏。

不是宗教，而是人性。

達文西的作畫速度比較慢，而傳統的濕壁畫卻需趁濕泥灰未乾之際，講究快狠準地上色作畫，否則一旦下筆就很難再修改。很愛創新發明的達文西於是突發奇想，決定利用混合了蛋白、牛奶的油彩畫在乾的灰泥上，想試試效果如何。結果，他在作畫過程中便發現這種顏料無法持久，不過他還是繼續畫，好似作畫只是一種實驗的過程，這分成果可以流傳多久他並不在意。達文西一向不把自己定位成畫家，他覺得自己比較像是一個發明家。真沒想到這幅畫會成為曠世鉅作，讓後人花費無數心血想把畫保存得久一點。

幸運躲過戰爭轟炸，後世悉心護守名畫

據說，此畫完成後五十年，畫面就已斑駁不堪。第二次世界大戰期間，這座聖母感恩教堂還曾遭受炸彈襲擊；幸好義大利人有先見之明，事先用沙袋裝沙土，密實地捆紮在這面牆四周，這才將達文西的名畫保存下來。不過，當時的屋頂徹底遭轟，這面牆仍經過好一陣子的日曬雨淋，待戰事結束後才依著這片牆整修，將原本的教堂蓋回來。

幾個世紀以來，許多專家都曾試圖修補這幅畫，卻也引發不少負面批評——認為這些專家越補越糟糕，實在不能算是修補原畫，根本就是重新畫成另一幅四不像的作品，這些修補反而破壞了達文西原有的畫面構圖。後來採用了更加現代的方法，透過年代鑑定科技，使用化學藥劑洗去非達文西時代的顏料，這才將壁畫還原至最接近原創的面貌。接著，義大利又花了十年歲月整修補強，這才小心翼翼地對外開放參觀。目前，若想到米蘭觀賞這幅達文西的真跡一定得事先訂門票，而且每一梯次最多只能讓二十個人入內參觀；這大概是全人類最努力搶救的一幅作品吧！

儘管這幅作品已殘破不全，很多細節也幾乎無法辨識，但都不足以影響它在藝術史上的重要地位。許多畫家都曾經畫過〈最後的晚餐〉，但後人只要想到這個主題，第一個想到的，還是達文西這幅日漸斑駁的壁畫。

最後的晚餐｜丁特列托（Tintoretto）繪，約西元 1594 年，366 X 570 公分，油彩、畫布，義大利威尼斯聖喬治教堂藏。

男性的典範

米開朗基羅 (Michelangelo)
西元 1475 ～ 1564 年 | 文藝復興盛期

米開朗基羅是義大利文藝復興三傑之一，也是全世界最傑出的藝術家之一，即便歷經了數個世紀，他在美術史上的地位依然無人能出其右，他是一位綜合了繪畫、雕刻、建築、詩詞長才的全方位藝術家。

大衛打敗巨人，堅毅且充滿力量

米開朗基羅的母親早逝，小時由奶媽照顧，在一個採石的小鎮長大；奶媽的丈夫就是採石工人，難怪米開朗基羅對雕刻的鑿捶如此駕輕就熟。他很早便嶄露出雕刻天分，十六歲時的浮雕作品就有不錯表現；二十五歲時創作〈聖母慟子像〉，作品已相當生動成熟；至於這座巨大的〈大衛像〉，則是他從羅馬回到佛羅倫斯後所接下的工作。

當時，佛羅倫斯教會有一塊巨大的大理石石材，米開朗基羅和政府簽約，花了三年雕刻這座〈大衛像〉，而大衛則出自《舊約聖經》中的一個故事。傳說，當時菲利士人侵略以色列，大衛以投石帶打退敵方哥利亞巨人，拯救了整個以色列民族，最後英雄式地受到人民歡呼愛戴，還娶了國王掃羅的女兒為妻。

由於佛羅倫斯政局很不穩定，人民隨時得準備迎戰。基於愛國熱忱，米開朗基羅於是刻意選擇這個題材，以〈大衛像〉當作保衛城邦的象徵。他想告訴佛羅倫斯的人民，務必和大衛一樣勇敢，對上帝要有信心，有了神的力量和保護，就可以像聖經中的大衛那樣打退敵人。

米開朗基羅以〈大衛像〉鼓舞人民要勇敢

此雕像原本要放在大教堂裡，可是這件鬼斧神工的作品實在氣勢磅礴，當局決定改放到維奇歐宮前庭，當成新共和國勇敢無畏的精神指標。不過，〈大衛像〉這件作品實在太難能可貴了，義大利於西元1873 年將它移到藝術學院美術館，讓它不再受日曬雨淋，而維奇歐宮前庭則以複製的〈大衛像〉代替。

〈大衛像〉渾身散發著男性的力與美，米開朗基羅熱愛人體，還曾經學習人體解剖加強自己對結構的了解；大衛像，幾乎成了米開朗基羅的標誌。但這座雕像的頭、

聖母慟子像 | 約西元 1499 年，174 X 195 公分，
大理石，義大利羅馬梵諦岡聖彼得大教堂藏。

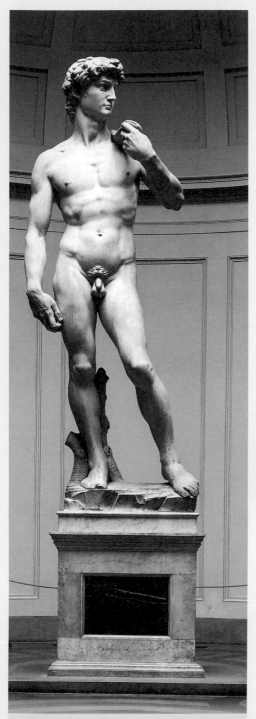

大衛像 | 約西元 1504 年，高 437 公分，大理石，義大利佛羅倫斯藝術學院美術館藏。

手、足其實並非依照真人的比例，米開朗基羅故意強調手腳，以展現大衛的力量——只見大衛的手上拿著一顆石頭，臉部表情凝重，體格和運動員一樣矯健，他就像個準備就緒、蓄勢待發的戰士。米開朗基羅以〈大衛像〉呼籲佛羅倫斯人民要善盡自己的力量，每個人都該為保衛城邦貢獻自己的力量。

大衛不僅果敢熱血，更充滿男性美

米開朗基羅曾在日記中記載——「當我回到佛羅倫斯的時候，我發現自己成名了，市議會要我在一塊十九呎高的石塊雕出一座〈大衛像〉，我因而將自己關在教堂前的工作室鑿捶了三年。不顧其他藝術家反對，我堅持要將這座雕像放在維奇歐宮前面，我希望〈大衛像〉可以成為共和國的象徵。而為了將它拉到廣場前，街道加寬了，拱門拆掉了，總共請了四十個男人花五天時間搬移。等到〈大衛像〉就定位，全體佛羅倫斯人無不深深受到震撼，一個新的城市英雄從此誕生。」

對米開朗基羅而言，〈大衛像〉是個供人警惕的精神指標——任何一個想保衛佛羅倫斯的人都應該和大衛一樣勇敢，要保持警戒的眼神，要有公牛般勢不低頭的頸部，要有戰士那雙強而有力的手，要有一副充滿力量的身體，一站出來，就是準備戰鬥的英姿。

然而對廣大的藝術愛好者而言，大衛更是雕塑史上最傑出的作品之一，他代表著男性美，成為後來藝術家臨摹學習的典範。

仰望上帝的日子

米開朗基羅 (Michelangelo)
西元 1475 ～ 1564 年｜文藝復興盛期

〈創世紀〉出自《舊約聖經》第一章，描寫天地萬物如何從無到有——第一天創造了光明與黑暗的晝夜；第二天創造了天空和海洋；第三天創造了有花草樹木的陸地；第四天創造時間季節的變化；第五天創造了飛鳥、游魚；第六天在陸地創造了「人」，希望有人來管理這個新開創的世界；到了第七天，檢視成果，看到生生不息的宇宙萬物，上帝這才放心地去休息。

米開朗基羅被擺道，
很不甘願畫壁畫

上帝花了七天創造世界，而米開朗基羅卻花了整整四年才創造出西斯汀禮拜堂的天花板壁畫。這四年的作畫過程非常辛苦，幾乎耗盡他的精神體力，讓當時才三十七歲的米開朗基羅一完成壁畫就累壞了，總覺得自己已經是個垂暮老人。

米開朗基羅之所以幫西斯汀禮拜堂畫壁畫，其實是被對手陷害的——他原本正興致勃勃地替教宗設計陵墓，教宗卻聽信讒言，覺得還沒死就蓋墳墓很不吉利，硬生生取消米開朗基羅的工作，而且沒付工資給他。嫉妒他的對手還故意建議讓米開朗基羅來畫西斯汀禮拜堂，認為他只懂雕刻，要他作畫一定會搞砸，然後失寵。

米開朗基羅莫名其妙地被指派做這項工作，剛開始，由於作畫的高難度以及不

熟稔，他經常和教宗吵架，還曾憤憤不平地在日記中寫著——「西元 1508 年 5 月 10 日，我堂堂一個雕刻家，開始畫西斯汀禮拜堂的天花板。」

雕塑家放下驕傲，
〈創世紀〉故事畫得好極了

據說，他心灰意冷之下跑去酒館喝酒，還向老闆抱怨酒有怪味，結果老闆竟把所有的酒桶都砸壞，不要了；米開朗基羅很慚愧，也領悟到事情要做就要做到最完美，否則就沒有保存的價值。回到教堂後，他刮掉原本邊氣邊畫的壁畫，開除所有的助手，打算從頭來過，不假手他人來完成這項曠世鉅作。

禮拜堂的天花板的面積大約 14 X 38 公尺，以九大主題畫作呈現〈創世紀〉裡的故事。整個天花板壁畫包含了四百多位

人物，要靠一人獨力完成，實在是一件很辛苦的工作。由於長年累月仰著頭畫天花板，導致米開朗基羅畫完之後，頭頸僵硬得彎不下來，連讀信看書都要舉到頭頂上看才習慣。

米開朗基羅刁鑽固執地把自己關在教堂裡，除了拒絕助手幫忙，也不准任何人偷看，唯一允許入內參觀的只有教宗朱理斯二世；教宗希望他能儘快完成作品，於是不時爬上高腳梯審視壁畫的進度。

為了四百多位聖經人物，和上帝對話四年

根據《舊約聖經》記載，上帝以泥土照著自己的模樣塑形，再從泥人的鼻孔裡吹氣，給人類神奇的生命力，這天地的第一個人就是亞當；上帝擔心亞當一個人太寂寞，便取下亞當的一根肋骨，創造另一個女性人類，也就是夏娃。

米開朗基羅很傳神地將這個故事表現出來。壁畫中的亞當擁有上帝賜予的完美體態，卻沒有靈魂生氣地躺著；而當上帝伸出強而有力的手臂，準備把生命的力量傳遞給初生的亞當時，整個畫面充滿了戲劇性的動態——雙方手指即將碰觸的那種緊張感，展現出巨大無比的能量。可以說，米開朗基羅不畫則已，這一畫便創造出此

仰望上帝的日子

創世紀 | 約西元 1508 ～ 1512 年，14 X 38 公尺，義大利羅馬梵諦岡西斯汀禮拜堂天花板壁畫。

生最偉大的作品。

如果上帝創造世界是一項神蹟，那麼，米開朗基羅完成這個不可能的任務又何嘗不是奇蹟？這不僅是米開朗基羅足以為傲的成就，也是西洋藝術史光輝燦爛的一頁。即便到了二十一世紀，梵諦岡的西斯汀教堂仍每天大排長龍，而擁有壁畫的西斯汀禮拜堂更是滿滿坐了一屋子人，大夥不約而同地抬起頭瞻仰米開朗基羅的傑作，接著大概會不可思議地搖搖發痠的頭頸，心想——究竟是怎麼樣的耐力和信仰，讓米開朗基羅可以仰著頭和上帝對話了四年？

創世紀局部：上帝創造亞當 | 約西元 1508 ～ 1512 年，280 X 570 公分，義大利羅馬梵諦岡西斯汀禮拜堂天花板壁畫。

創世紀局部：原罪與逐出樂園 | 約西元 1508 ～ 1512 年，280 X 570 公分，義大利羅馬梵諦岡西斯汀禮拜堂天花板壁畫。

親切的聖母

拉斐爾 (Raphael)
西元 1483 ～ 1520 年 ｜ 文藝復興盛期

> 拉斐爾在佛羅倫斯的時候曾繪製了一系列的「聖母圖」，他筆下的聖母典雅安詳，彷彿是一般的凡人慈母，可說以寫實手法創新了宗教題材。

拉斐爾筆下的聖母聖子，平易近人

以前的「西恩那畫派」（Sienese School）認為「神」是至高無上的，祂們不是凡人，因此不該有喜怒哀樂表情；如此一來，聖母畫像就變得表情呆滯，有時還會故意拉長扭曲她的身體，營造出人神的差別。

但拉斐爾的「聖母」就不會這樣，他筆下的聖母溫柔秀麗，聖子可愛圓潤，從他們的身長比例和畫像後方的背景來看，會讓人乍以為是凡人母子；再仔細一看，瞧見聖子頭上的光環、聖母身上的藍袍，這才恍然大悟是一幅「聖母聖子圖」——以前，藍色的顏料比較貴，通常只在畫聖人的衣飾時才會使用藍色；藍色也代表真理，聖母的斗篷通常會用藍色來畫。

三角形構圖法，讓畫面安定和諧

拉斐爾常常以聖母和聖子的題材作畫，這幅〈草地上的聖母〉以文藝復興時期最典型的三角形構圖法排列，或者可以說是一種金字塔構圖，這種安排讓各人物之間呈現活潑又和諧的氣氛——聖母赤著腳坐在有花有草的原野，溫婉地看顧著兩位玩耍中的聖子，有片綠地往後延伸，遠處隱約可見蜿蜒的山巒；整個畫面非常生動，卻又井然有序，這在當時是很不一樣的宗教畫。

拉斐爾的金字塔構圖可能是受到達文西〈岩中聖母〉所影響，但他採用明亮的背景襯托主體，又是受到老師貝魯基諾（Pietro Perugino）的潛移默化；足見，拉斐爾融會貫通了各家精髓，創作出完全屬於自己的聖母風格。

當時的藝術家只有幾條生存途徑，一是幫教會製作宗教畫，二是幫王公貴族繪製肖像畫。宗教畫似乎比較容易表現，畢竟耶穌、聖母瑪麗亞、聖人等等都是聖經中的傳說人物，沒有任何影像記錄可判斷畫得逼真與否；但要如何在眾多宗教繪畫中脫穎而出，讓教會滿意地指派繪畫工作，

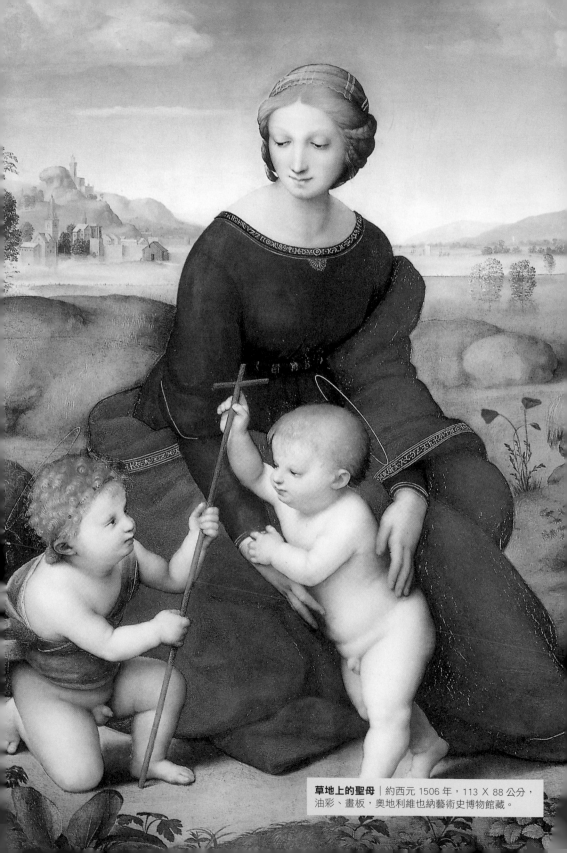

草地上的聖母 | 約西元 1506 年，113 X 88 公分，
油彩、畫板，奧地利維也納藝術史博物館藏。

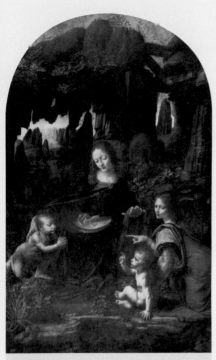

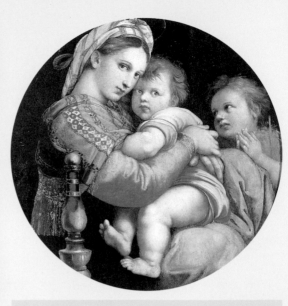

岩中聖母｜達文西繪，約西元 1482 ～ 1486 年，189.5 X 120 公分，油彩、畫板，法國巴黎羅浮宮美術館藏。

椅子上的聖母｜約西元 1514 年，直徑 71 公分，油彩、畫板，義大利佛羅倫斯烏菲茲美術館藏。

就必須各盡巧思了——而拉斐爾畫出美麗溫婉的女子，賦予血肉精神，將傳說中的聖靈俗世化，又營造出柔美聖潔的光輝，依舊保有宗教畫應該具備的美麗神聖。

聖家族的天倫之樂，與世人無異

再來看另一張更顯平凡的聖家族畫作，拉斐爾採用圓盤式構圖創作這幅〈椅子上的聖母〉，畫面飽滿卻不擁擠，顏色同樣亮麗活潑，焦點凝聚在聖母懷抱中的小耶穌身上；這次，聖母、聖子的衣著、神情，更是生活化地近似平民。據說，這是拉斐爾在某聚會看到一個慈愛的母親抱著孩子，腦海瞬間靈思泉湧，抓起筆便在身旁的木桶勾勒試畫了起來。他心目中的聖母聖子圖就是要這般真情流露——聖子親密地依偎在母親胸前，母親愛憐地擁抱懷中的愛子，左手邊的聖約翰雙手合十，仰慕地看著幸福滿溢的聖母聖子，三人形成了巧妙生動的畫面。

拉斐爾筆下的聖母既美麗又有女人味，讓人覺得很親切。聖母可以一邊看書，一邊陪聖子逗弄手上的金翅雀；聖母也可以腳穿涼鞋，抱著聖子在原野間休憩；聖母還可以頭戴美麗藍冠，輕揭罩紗地看著聖子……拉斐爾一生繪製了四、五十幅「聖母圖」，與其說他把聖母聖子擬人寫實地表現出來，不如說他借用了宗教聖家族來歌頌母子親情，表現自然愉快的天倫之樂。

提香的維納斯

提香 (Titian)
西元 1484～1576 年｜威尼斯畫派

維納斯，是最常被畫家拿來表現女性美的題材，尤其在「不當裸露便是猥褻下流」的那個年代，也只有畫女神才能光明正大地畫出裸露身體──神的裸體聖潔無比、不會讓人產生遐念。

從天上走向人間的美麗貴婦

提香畫過很多次維納斯，而這幅〈烏比諾的維納斯〉堪稱代表作，為往後幾個世紀的女體之美樹立典範，有不少畫家曾仿效提香筆下的維納斯，試圖創造自己心目中的女神。

提香的畫風和同門師兄吉奧喬尼（Giorgione）非常相似，兩人同在大師貝里尼（Giovanni Bellini）的畫室學習，後來還合作開設繪畫工作室。可惜，吉奧喬尼英年早逝，一幅尚未完成的〈沉睡的維納斯〉便由提香接手完成。吉奧喬尼筆下的維納斯優美靜謐，她在山林間沉沉睡去，表情超脫凡俗，有一種光輝聖潔、氣質不凡的美麗。後來，提香自己創作了〈烏比諾的維納斯〉，儘管和師兄的女神姿勢相似，整體環境氛圍卻已大大不同──維納斯似乎從天上走向人間，成為民間一美麗慵懶的貴婦。

畫中，維納斯斜躺在床上，美麗的臉龐、豐滿動人的軀體，腳邊竟還蜷伏著一隻可愛的小狗，後方的僕婢正翻著衣櫃幫維納斯找衣服……如此自然生動的畫面，若非標題是維納斯，誰不會猜想這是哪家的貴婦？據說，提香正是以烏比諾（Urbino）的某位貴婦為模特兒，畫下了這幅閨房中的人間維納斯。儘管他的維納斯不像吉奧喬尼的那麼端莊典雅，但仍然展現了驚人的女體美，另有一番親切的魅力與趣味。

畫女神，藉此光明正大歌頌女體

提香很喜歡歌頌女性美──女性是生命的泉源，又何必拘泥穿衣或裸體？

因為想畫女性婀娜多姿的體態、肌膚吹彈可破的膚質，提香只好拚命地畫維納斯。他畫中的維納斯可以逗弄小狗玩，可以聽風琴師彈奏樂曲；而就算創作「維納斯的誕生」這樣的主題，維納斯也像個沐浴後正在整理頭髮的少女，貝殼被絲毫不

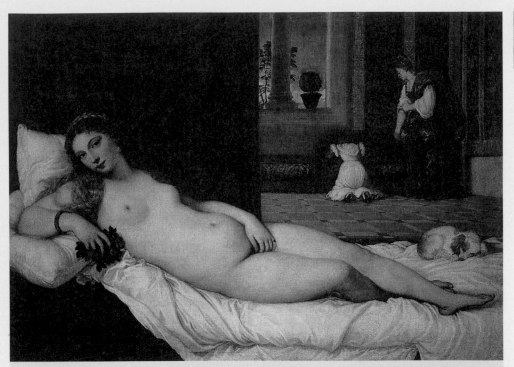

烏比諾的維納斯 | 約西元 1538 年，119 X 165 公分，油彩、畫布，義大利佛羅倫斯烏菲茲美術館藏。

沉睡的維納斯 | 吉奧喬尼繪，約西元 1508 ～ 1510 年，108.5 X 175 公分，油彩、畫布，德國德勒斯登茨溫格宮歷代大師畫廊藏。

起眼地點綴在角落，有如肥皂碟般大小，用以裝飾性地告訴世人，這畫的的確是維納斯。

提香確實有點「掛羊頭賣狗肉的味道」，來到〈烏比諾的維納斯〉他根本省略了貝殼或小愛神等屬於維納斯女神的裝飾，似乎只是藉維納斯之名、行展現動人女體之實，這或許是當時情色藝術得以生存的特殊方式吧？而這幅畫正是應烏比諾公爵的要求所完成，因為公爵想要一幅可以掛在臥室的女性裸體畫，提香便創作了這幅閨房味十足、身段完美的維納斯。

原本應該不食人間煙火的女神，大方地入住貴族家中臥室，並且與幾百年來的觀畫者兩眼相視；是提香賦予了維納斯人性，如此特殊的維納斯會讓人更想親近。

提香是一位熱愛生命、享受歡樂的偉大畫家，他以人文思想對抗中古教會的清規嚴律，帶給人們健康美麗的女性新形象。在他之後，哥雅的〈裸體的瑪哈〉，魯本斯、委拉斯蓋茲的〈鏡中維納斯〉，甚至十九世紀馬奈創作的〈奧林匹亞〉無不受到提香的啟發。提香筆下的女性美不僅在十六世紀發光，影響力更是貫穿整個藝術史，他所創造的完美女性，幾百年後仍然讓世人驚豔讚嘆不已。

從貝殼出生的維納斯｜約西元1520 年，76 X 57 公分，油彩、畫布，英國蘇格蘭國家畫廊藏。

聖經中的亂倫疑雲

馬塞斯（Jan Matsys）
西元 1510～1575 年｜北方文藝復興

《舊約聖經》〈創世紀〉中有一則非常不可思議的故事，那就是羅德（Lot）和女兒的不倫情事。希臘神話中雖有伊底帕斯王誤殺父親、娶了自己母親為妻的例子，但他畢竟是在不知情的狀況下犯錯，然而羅德的女兒卻刻意導出這一齣倫理亂劇。

女兒灌醉父親，盼能孕育人類後代

故事起源於上帝要摧毀作惡多端的索多瑪城，但由於羅德曾好心地接待天使，天使便幫助羅德帶著家人往山上逃，要他們無論聽到什麼都不能回頭。羅德帶著妻女趕緊逃命，但押後的妻子感覺到背後的城鎮似乎燒得很厲害，她忍不住好奇回頭，結果馬上變成一根鹽柱；據說，羅德妻子死去的地方就是現在的死海，因此這裡的鹽分特別多，草木都長不活。

羅德和兩個女兒逃到罕無人煙的山上，父女三人躲在山洞裡生活。久而久之，女兒開始苦惱了，想著他們可能是世上僅存的三人，難道要讓人類就這樣滅絕嗎？於是姊姊對妹妹說：「我們的父親已經老了，地上又沒有男人能依照世俗來跟我們親近。要不然我們來灌醉父親，與他同睡，這樣就可以從父親那邊懷孕生子了。」

於是，姊姊讓父親醉得不省人事，晚上便和父親同寢；隔天，姊姊要妹妹也如法炮製……姊妹二人總算都懷孕了，姊姊生的兒子取名為摩押（Moab），意思是

羅德和他的女兒｜約西元 1565 年，92 X 154 公分，油彩、畫板，比利時皇家博物館藏。

從父親得來的孩子；妹妹生的兒子叫亞孟（Ammon），意思是同一家族的孩子。

這是個匪夷所思的宗教故事，然而楊·馬塞斯根據這個故事所畫出來的作品更加荒唐——幫助羅德的天使居然只在畫面最左側占了極小的位置，天使後方的索多瑪城仍燃燒著熊熊烈火，可是羅德一家三口竟在森林中尋歡作樂起來——只見大女兒坐在老羅德的腿上，半裸著上身，還挑逗地看著正前方；小女兒端著水果盤，向父親殷殷勸酒；馬塞斯一點也不像在畫逃難場面嘛！

是警世畫作，還是春情閨房畫？

楊·馬塞斯，是法蘭德斯畫家昆亭·馬塞斯（Quinten Matsys）的長子，父親死後他便繼承家裡的繪畫工作室，也招收了不少學生。不過，西元1543年，他疑似因同情異教而被驅逐出境，此後流浪到義大利和法國居住，闊別家鄉十五年才又回到安特衛普。

十六世紀的歐洲正在經歷馬丁路德的宗教改革運動，他們反對教會腐敗，提倡應該直接讀聖經正典，而不要聽信教士為了賣贖罪券拿煉獄恐嚇人；也因這樣的時代背景，許多畫家便以聖經的故事來當作畫題材，楊·

馬塞斯正是這類受到路德教派影響的藝術家。他以希臘神話、聖經故事為題材畫了不少細膩華麗的作品，畫風融合了義大利的矯飾主義（Mannerism）和楓丹白露畫派（School of Fontainebleau）。馬塞斯最好的作品都是流浪歸國後的創作，包括〈花神〉、〈埃及豔后克利歐佩特拉〉，以及〈羅德和他的女兒〉在內。

但聖經裡頭的故事那麼多，馬塞斯為什麼偏要選擇不倫的主題呢？

以當時的文化背景來看，有可能是用來闡述女性權力的可怕，也可能想警告世人飲酒過量會帶來災害。不過，這幅畫的宗教意味很低，情色暗示倒不少，兩位女兒膚白勝雪、體態嬌媚，腿上還放了象徵成熟的水果，根本就是藉宗教之名、行意淫之實；有極大的可能，不過是應客戶要求而繪製的「閨房畫」罷了。

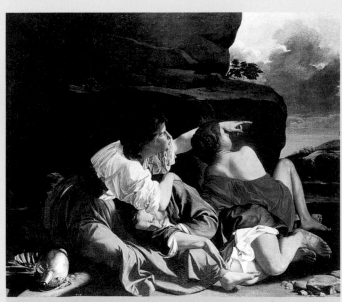

羅德和他的女兒 | 簡提列斯基繪，約西元 1622 年，157.5 × 195.6 公分，油彩、畫布，加拿大安大略省渥太華加拿大國家畫廊藏。

聖經中的
性騷擾疑雲

簡提列斯基 (Orazio Gentileschi)
西元 1563 ～ 1639 年│矯飾主義

「約瑟與波蒂法的故事」出自《舊約聖經》〈創世紀〉，也是十七世紀義大利佛羅倫斯派（Florentine School）很喜歡的作畫題材之一。無論古今中外，有關性騷擾的控訴，往往因缺乏證人，兩造各自表述，很難判定誰是誰非，尤其遇到聖經故事中這位年輕貌美的少婦求歡不成反栽贓的情況，那真是一時之間百口莫辯了。

以色列人約瑟，帥氣挺拔惹人愛

雅各的十二個兒子當中最受他疼愛的，就是約瑟：這孩子聰明正直、英俊挺拔，雅各甚至特別做了一件七彩長袍送給這位堪稱人中之龍的兒子。約瑟的其他兄長難免嫉妒這個小弟，便瞞著父親把他賣給以實瑪利人，再殺隻山羊把鮮血染在約瑟的七彩長袍上，讓雅各以為約瑟已經被野獸吃掉了。

以實瑪利人將約瑟帶到埃及，這麼一個體格健美、面貌清秀的年輕人，當然可以賣到很好的價錢，於是法老王的內臣波蒂法大人買下了約瑟。由於上帝一直眷顧著約瑟，祂讓約瑟即便在埃及主人的家中工作也樣樣得心應手；波蒂法見約瑟做事俐落又可靠，就把家裡大小事情都交給他管理，約瑟這個異鄉人反而最受主人寵信。

波蒂法的妻子看到相貌堂堂的約瑟，春心大動，每每以眼神挑逗這位新任的當家總管；但約瑟明言拒絕了夫人，表示不能辜負主人的信任，更不能犯下違背上帝的罪。不過，波蒂法的妻子並不死心，她趁家人不在，要約瑟進房裡幫忙整理東西，但約瑟一進房，竟發現女主人裸著身體躺在床上。多情的女主人摟住約瑟，要求和約瑟同床歡愛，約瑟連忙推開她，兩人掙扎推擠了起來。最後，約瑟雖掙脫女主人的糾纏，身上的外袍卻被扯了下來，惱羞成怒的少婦於是拿著約瑟的外衣一狀告到波蒂法面前，梨花帶雨地聲稱約瑟調戲自己，於是無辜的約瑟就被關進了監牢。

簡提列斯基，
含蓄畫出求愛不成場景

虔誠信仰著耶和華的約瑟最後當然洗刷了不白之冤，而如此戲劇性的故事總讓藝術家忍不住對房裡拉扯推擠的場面產生許多想像。大部分的畫家會突顯不安於室

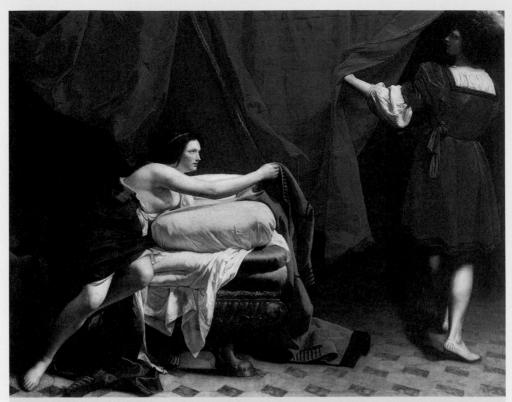

約瑟與波蒂法之妻 | 約西元 1626 ～ 1630 年，204.9 X 261.9 公分，油彩、畫布，英國溫莎古堡藏。

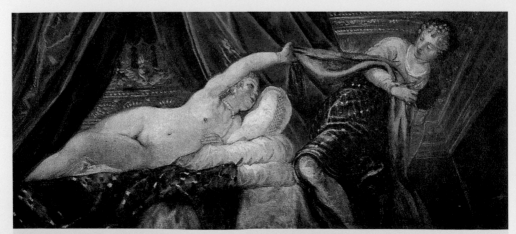

約瑟與波蒂法之妻 | 丁特列托繪，約西元 1555 年，54 X 117 公分，油彩、畫布，西班牙馬德里普拉多美術館藏。

的人妻如何緊緊抓住年輕的約瑟，像丁特列托、林布蘭大概都是這種畫法；不過，簡提列斯基則採取另一種方式，他讓約瑟轉過身去背對女主人，表達他正直不為所動的一面，而鮮紅色的帷幔大幅垂掛下來，與波蒂法妻子的雪白肌膚形成了最強烈的對比。

簡提列斯基出生於義大利的一個藝術家庭，長大後到叔父的工作室接受繪畫訓練。但他的繪畫事業起步得很晚，約莫到四十歲才有一些進展——可能是因為認識了開創寫實派的大師卡拉瓦喬（Caravaggio）的關係；他倆不但成為好

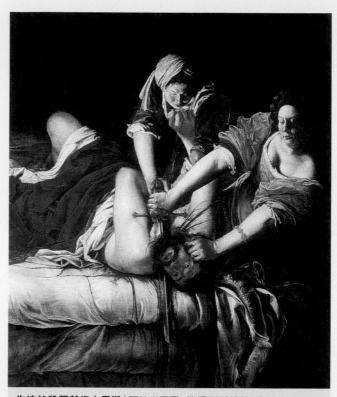

朱迪絲殺死赫洛夫尼斯｜阿特米西亞·簡提列斯基繪，約西元 1611 ～ 1622 年，199 X 162 公分，油彩、畫布，義大利佛羅倫斯烏菲茲美術館藏。

友，簡提列斯基還從好友身上學到很多作畫技巧，畫風很快地有所突破。

簡提列斯基在藝術史上並沒有太輝煌的地位，主要是他都畫一些大尺寸的圖，許多人常批評他筆下人物臉上都沒有表情、不夠生動細膩。可是他畫的人物舉手投足之間不失莊嚴優雅，英國仍有很多王公貴族欣賞他，他後來便移居英國擔任查理一世的宮廷畫家。

畫家女兒作畫，宣洩遭性侵之恨

簡提列斯基在真實生活中也曾遇上一次性騷擾疑雲。他有個聰慧的女兒繼承了繪畫事業，這位阿特米西亞·簡提列斯基（Artemisia Gentileschi）是藝術史上難得一見的女畫家；她在父親的繪畫工作室擔任助手，卻被父親的同事塔西（Agostino Tassi）性侵，父親便帶著她向法庭控訴自己的工作夥伴。

而當時的男女不平等情況可從審判一窺端倪，法院調查時不但要阿特米西亞將她被強暴的過程重述一遍，還質詢她在這之前是否仍是處女——阿特米西亞在法庭上等於遭受二次強暴，憤恨不平的她於是畫了一幅〈朱迪絲殺死赫洛夫尼斯〉，藉由這幅聖經故事畫作「殺掉」傷害她的塔西，替自己出了一口被性侵的怨氣。

金蘋果的禍事

魯本斯 (Peter Paul Rubens)
西元 1577～1640 年｜巴洛克藝術

魯本斯曾畫過兩次〈巴黎士的裁決〉這個神話故事，據說，畫中的裸體維納斯是以他第二任太太為模特兒所繪製的。

魯本斯於西元 1623 年喪女、1626 年喪妻，1630 年回到家鄉安特衛普，娶了好友的么女為妻——當時，魯本斯五十三歲，而新婚妻子才十六歲，如此的老少配無論古今都很罕見。魯本斯在年輕妻子的身上又找到了幸福青春，也讓這幅眾所周知的神話故事更加傳神。

這則神話故事的起源其實有點像童話故事《睡美人》，故事裡同樣都有一個盛大的婚禮，每位神祇幾乎都受邀參加，只有一個唯恐天下不亂的女神艾利斯被刻意排除在賓客名單之外。艾利斯當然很火大，故意拿一顆閃亮奪目的金蘋果來到婚禮現場鬧場，說是要讓宙斯把這顆美麗的金蘋果送給最美麗的女神。

特洛伊王子，真是不懂女人心

艾利斯這個害死人的舉動果然引起女神們好勝爭鬥的心理，於是最有力量的三位女神出列了——天后赫拉、戰爭女神雅典娜，以及美神維納斯，誰都認為自己應該擁有這顆金蘋果。聰明的宙斯知道自己不能蹚這渾水，因為無論把金蘋果給了誰，

巴黎士的裁決｜約西元 1638～1639 年，199 X 379 公分，油彩、畫布，西班牙馬德里普拉多美術館藏。

其他兩個女人都不會讓自己有好日子過，於是他把這燙手山芋交給特洛伊城的王子巴黎士，要女神去找他評選。於是，宙斯的信差墨丘利便帶著三位女神，去找當時被流放為牧羊人的巴黎士。

巴黎士出生時，父親曾經找人幫他算命，神諭表示這孩子將會導致城邦滅亡，父親因此便讓他到郊外牧羊；只可惜，凡人當然逃不過命定的神諭。當三位女神帶著金蘋果請巴黎士裁決時，便注定特洛伊城一定會遭受報復──畢竟，無論哪位女神得到這顆蘋果，其他兩名落空的女神哪裡會善罷甘休！

巴黎士沒有宙斯那麼聰明，三位女神直接以賄賂的方式，想贏得金蘋果──天后赫拉允諾給他權力，雅典娜願意給他聰明才智，維納斯則許他一個全天下最美麗的女人。巴黎士禁不住色誘，把金蘋果給了維納斯，於是維納斯幫他搶來最美麗的女人──海倫。當時，海倫是斯巴達國王的妻子，此舉引發了斯巴達聯合其他城邦攻打特洛伊；這場戰爭明著是城邦間的廝殺，暗地裡是三位女神之間的較勁，女神們各自支持兩方城邦，鼓動了這場戰爭──當年的神諭終於成真，特洛伊城果真因巴黎士而滅亡。

披著毛皮外衣的維納斯 | 約西元1630～1640年，176 X 83公分，油彩、畫板，奧地利維也納藝術史博物館藏。（和〈巴黎士的裁決〉一樣，畫中女神維納斯，魯本斯皆以其第二任太太為模特兒。）

魯本斯筆下的女神，豐腴可親

魯本斯畫的，正是巴黎士替三位女神裁決金蘋果的畫面。畫中，拿著金蘋果的就是信差墨丘利，他的帽子和涼鞋都有翅膀，可助他快速地幫天神傳遞消息；旁邊的巴黎士手拿牧羊杖，正在思考應該把蘋果判給誰；三位女神則擺動嬌媚的身姿，希望能得到這顆金蘋果。左邊的女神是雅典娜，她的腳邊放著盔甲戰袍；中間拉著紅袍的是維納斯，小愛神也湊在離母親腳邊不遠處以壯聲勢；右邊是天后赫拉，她的身旁永遠跟著一隻象徵皇后的孔雀。

最擅長畫人體肌肉的魯本斯呈現了女神豐潤的肌膚色澤，這幅畫是替西班牙國王菲利普四世（Philip IV of Spain）所繪製的。當時，國王請魯本斯進行一批古代神話故事畫作，用以裝飾他在馬德里近郊的夏宮。魯本斯晚年飽受痛風所苦，但仍完成這批多達五十六件的神話故事作品，足見他的創作力和耐力有多驚人。

特洛伊戰爭，在希臘神話故事中占了很重要的地位，這顆金蘋果的禍害可不輸亞當和夏娃惹出的麻煩。透過魯本斯以鮮活筆觸重現故事，到底該把金蘋果判給誰，還真是一個無法抉擇的難題。

就是那個光！

拉圖爾 **(Georges de la Tour)**
西元 1593～1652 年｜巴洛克藝術

夜幕低垂，四周一片漆黑，點燃一枝燭光，照亮局部的臉龐……這種黑暗中隱隱透著光的溫暖畫面，就是十七世紀畫家拉圖爾最擅長的技巧，他也因畢生作品都在描繪夜間光源的幽微神祕，而被稱為「燭光畫家」。

妓女變聖女，耶穌淨化馬德琳

拉圖爾最常畫的不是油燈就是燭臺，畫面四周不是全黑就是深棕色，只在靠近光源處才有局部暖暖的明亮；這麼強烈的明暗對比，就算是很注重光影變化的維梅爾、林布蘭都不敢這樣表現。拉圖爾可能是受到卡拉瓦喬（Caravaggio）的影響，對夜晚搖曳的燭光特別著迷，因而喜歡在畫面中點亮一盞燈，致力揭開黑夜神祕的面紗。

拉圖爾最常畫一位長髮少女在黑夜裡點燃蠟燭，少女總是若有所思地看著徐徐放光的燭火——這位女子就是馬德琳，她原本是個妓女，在還沒遇到耶穌以前，她的妖豔美麗代表著女性魅力（這已是很多畫家喜歡表現的主題）。後來，她認識了真主，哭倒在耶穌的腳邊，用淚水洗去耶穌雙足的塵埃，又用自己的長髮抹乾耶穌的雙足，虔敬地親吻祂的腳，並抹上自己帶來的香油。

儘管馬德琳渾身充滿罪惡，受到城裡人們的唾棄，但耶穌赦免了她的罪，於是馬德琳前往深山修行。她在法國山間過著餐風露宿的生活，放棄了過去的珠寶華服，

懺悔的賣春婦｜約西元 1640 年，128 X 94 公分，油彩、畫布，法國巴黎羅浮宮美術館藏。

身邊只有一個木頭十字架、一個骷髏頭、一本聖經陪她度過長年的苦修；最後，她成為聖女馬德琳瑪麗亞，是妓女、理髮業、園丁和香精業者的守護神。馬德琳在畫中常常披著綢緞般的長髮，身旁有罐替耶穌淨足的香膏瓶，一面照見自我的鏡子，偶爾也有骷髏頭和聖經出現，象徵人們應該要勘破死亡，唯有沉靜苦修才是正道。

燭火下的沉思，分外虔敬

但拉圖爾的表現手法和前人不太相同，他筆下的馬德琳不是悟道那一刻的那股戲劇張力，而是寂靜苦修、在夜晚沉思自省的畫面；比較特殊的是，桌上除了十字架和聖經，竟然還有鞭子，而且馬德琳裸露著雙肩，似乎顯示苦修之餘，她還會鞭打自己以洗滌罪惡。這幅畫有拉圖爾的親筆落款，有些作品因沒有畫家的簽名，如今便只能就風格和年代來猜測可能是拉圖爾的作品。

儘管拉圖爾當時很受路易十三的喜愛，去世之後卻像熄滅的燭火般遁入黑暗，不僅作品流失各處，連名字也不再被人提起，直到西元 1915 年有幾位學者發現了他的作品，才開始努力追溯這位畫家的生平事蹟。拉圖爾應該是出生於法國東北部的洛林區（Duchy of Lorraine），娶了一名

木匠聖約瑟夫 │ 約西元 1635～1640 年，137 X 102 公分，油彩、畫布，法國巴黎羅浮宮美術館藏。

就是那個光！

貴族富家女，同時擔任國王的常任畫家，生活似乎過得相當優渥。其繪畫技巧寫實細膩，刻畫一些像玩撲克牌作弊、女算命師的人物表情尤其生動逼真；至於明暗二元化的夜光作品則是神祕又迷人，似乎可以感受到燭火在黑夜中輕煙裊裊的氣氛。

專家小心翼翼地考證拉圖爾的藝術世界，儘管少部分作品依然有爭議，但有越來越多畫作被鑑定為是拉圖爾的真跡。拉圖爾被認為是十七世紀一位重要的寫實畫家，他的榮光漸漸被找了回來，就像黑暗中的蠟燭，一旦點上了火，就很難不正視它的光芒。

那一場黃金雨

林布蘭 (Rembrandt)
西元 1606 ～ 1669 年｜巴洛克藝術

「戴娜和黃金雨」是宙斯的其中一樁風流情史，也是藝術家最愛表現的主題之一。戴娜是阿戈思王國的公主，因父親被神諭告知「戴娜的兒子，將來會殺了祖父」，而嚇得將她鎖在高塔裡，不讓戴娜有機會和男人親近。國王以為只要戴娜不懷孕，自己的王國和性命就安全無虞。

面對宙斯，戴娜欲拒還迎？

　　獨自被關在高塔中的戴娜卻被天神宙斯瞧見了，宙斯驚豔於戴娜的美麗，風流成性的天神於是化成一陣黃金雨從天空降落。戴娜一直很喜歡黃金，禁不住宙斯的誘惑而懷孕，生下了有名的英雄柏修斯，國王亞克里休斯一想到神諭仍感到心神不寧，便狠心地將戴娜和新生兒裝箱丟進河裡；幸好，兩人都被救了起來。長大後的柏修斯殺了蛇髮女妖美杜莎，是個勇敢的大英雄，然而在一次運動會上擲鉛球時，卻不小心擊中也去看運動會的外

公；果然，神諭是命定的，凡人再怎麼想逃避，反而更加朝著既定的命運前進。

　　天上降下金黃色的光芒，幻化成醉人的甘露，落在嬌羞純潔的少女身上……這

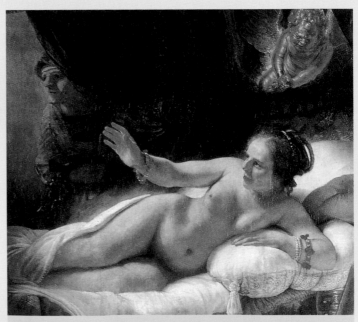

戴娜｜約西元 1636 年，185 X 202.5 公分，油彩、畫布，俄羅斯聖彼得堡冬宮博物館藏。

戴娜 | 克林姆繪，西元 1907 年，77 X 83 公分，油彩、畫布，私人收藏。

布蘭在荷蘭算是一位很幸運的畫家，與他同時期的維梅爾為了畫畫，過著相當貧困的生活。那時，一幅畫若能賣到十個金元就算是不錯的收入，而出身農家的林布蘭由於娶了富家千金，日子過得相當優渥；他最出名的畫作〈夜巡〉，竟然賣出了上千金元，這可是比一般行情高上百倍，顯示林布蘭的才華在當時極受肯定。

不過，〈夜巡〉之後的林布蘭開始走下坡，他先是因為妻子去世大受打擊，再加上藝術市場品味改變，找林布蘭作畫的人越來越少，他又不擅理財，沒幾年便宣告破產，房子、畫作被法院一一拍賣，晚年竟一貧如洗地死去。

一生大起大落的林布蘭看盡了世態炎涼，晚年由於沒人買畫，他就畫自己的肖像當作娛樂消遣；他對藝術自始至終都很執著，不願媚俗於市場的品味而改變理想。

林布蘭生前也許沒能獲得全面性的肯定，但幾百年後卻得到了空前的勝利——經過歲月的沉澱，林布蘭被公認為最能代表荷蘭黃金世紀（Dutch Golden Age）的藝術大師，他的光與影果然真金十足，經得起時代的考驗。

樣的畫面總讓人充滿想像，也難怪藝術家特別愛畫這個主題。義大利的提香便畫了兩、三幅〈戴娜〉，他筆下的戴娜還算是溫和地接受命運；不過，克林姆想像中的戴娜又是另一種風情，她在克林姆筆下簡直成了嘴角含春的蕩婦。

十七世紀的林布蘭也畫了〈戴娜〉，由於荷蘭畫派（Dutch School）特別注重光線的表現，林布蘭更是有「光影魔術師」之稱，只見他讓戴娜籠罩在一片光亮之中，眼神有驚訝也有喜悅；床頭邱彼特的雙手被銬住，提點出戴娜的愛情一直被束縛著；簾後有位躲著偷看的僕婦；戴娜朝光源舉起了手，彷彿天神宙斯就要走進來……畫面的意境和女體都非常動人。

光影魔術師林布蘭，堅守其道

林布蘭以神話為題的創作並不多，他畫的多半是肖像畫或宗教故事。不過，林

戴娜 | 提香繪，約西元 1553 年，120 X 187 公分，油彩、畫布，西班牙馬德里普拉多美術館藏。

171

伊底帕斯和史芬克斯｜約西元 1808 年，189 × 144 公分，油彩、畫布，法國巴黎羅浮宮美術館藏。

恐怖的猜謎遊戲

安格爾（Jean-Auguste-Dominique Ingres）
西元 1780 ～ 1867 年│新古典主義

安格爾除了很會畫裸女，其實他也曾以希臘神話為題材畫了一幅男性裸體，選擇的是──伊底帕斯和史芬克斯的猜謎遊戲。伊底帕斯的故事大概是希臘神話中最有名的悲劇，伊底帕斯由於誤娶了自己的母親為妻，讓十九世紀的心理學家佛洛伊德將有戀母情結的人稱為「伊底帕斯情結」。

伊底帕斯難逃神諭，殺死親生父親

伊底帕斯是底比斯國的王子，國王拉伊厄斯好不容易向神求來一個兒子，誰知神諭說這孩子長大後會殺父娶母，並生下一堆可怕的孩子。國王和王后不願見到這種人倫悲劇發生，便刺傷孩子的腳踝（「伊底帕斯」這名字即「腳部腫痛」之意），要牧羊人把王子抱到野外讓野獸吃掉。

結果，牧羊人不忍心棄小嬰兒於荒野，便把伊底帕斯交給鄰國的牧羊人帶回。正好，鄰國的國王也沒有子嗣，歡天喜地地將伊底帕斯當成親生兒子撫養成人。長大後，伊底帕斯到阿波羅神廟祈求神諭，同樣得到他將弒父娶母的駭人命運，但他一直以為自己是養父母的親生小孩，為了不釀成悲劇，伊底帕斯決定離開王宮，到其他國家避災。

伊底帕斯往底比斯國走去。路上，他遇到一輛窮凶極惡的馬車，和馬車上的主僕三人發生口角，打鬥起來，不小心殺了兩個人。一名受傷的僕役匆匆逃離，伊底帕斯也不以為意，繼續往城裡走去，此刻，他還不知道已在無意中殺了自己的父親。

伊底帕斯機智扳倒史芬克斯

原來，底比斯國王急忙駕車出城是為了去神廟祈福──城裡出現了一隻有翅膀的史芬克斯。史芬克斯擁有女人美麗的臉龐和胸部，卻有獅子的身體和胃口。牠守在城外以謎題詢問過往行人，答不出來的就會被吃掉。國境之內出現這樣的怪獸，也難怪國王要喝斥行人讓路，逕自揮鞭急行，卻讓初來乍到的伊底帕斯看不過去，才引發了一場禍事。

底比斯王國陷入了空前的災難，國王在路上暴斃，怪獸把人民一個個吃掉，弄得城裡人心惶惶……於是皇宮貼出告示，誰能殺了怪獸史芬克斯為民除害，就可以

入宮當國王，並且娶美麗的王后為妻。伊底帕斯於是自願向史芬克斯挑戰，回答怪物所出的謎語。

史芬克斯的題目很怪——「什麼樣的動物在早上是四隻腳，中午是兩隻腳，到了晚上卻用三隻腳走路」，聰明的伊底帕斯卻立刻猜到是「人類」，一生將歷經嬰兒期、少壯期和年老期的人類，正是謎題所暗示的意義。

史芬克斯沒想到有人猜得到，又氣又羞地從石岩上摔死；底比斯舉國歡騰，擁著伊底帕斯進入皇宮，和王后組織幸福美滿的家庭。

殺父娶母，最終戳瞎雙眼自我放逐

伊底帕斯是個好國王，他和王后生了兩男兩女，人民對他相當尊敬愛戴。但有一年國內發生大瘟疫，古時認為這是神祇發怒降罪於民，伊底帕斯身為國王自然要請示神諭，神諭指示——「必須抓到殺死老國王的凶手，終止一樁可恥的罪惡，才能讓國家得到救贖」。

但伊底帕斯渾然不知凶手就是自己，還很積極地調查當年的事件，抽絲剝繭地檢查每一項證據，卻發現自己不但是凶手，而且居然是國王的親生兒子……他和妻子（也就是親生母親）兩個人都傻了，王后掩面飛奔入房，隨即上吊自盡；伊底帕斯取下母親用的鉤帶，拿鉤子刺瞎了自己的雙眼。

他知道自己罪孽太深，一死不足以謝罪，於是眼盲心死地拄了一根拐杖，從此像個乞丐般浪跡天涯，自我懲罰犯下如此逆倫大罪。而伊底帕斯的大女兒安蒂岡妮覺得父親很可憐，也放下身為公主的榮華富貴，陪父親一步一腳印地贖罪。

這無疑是史上最慘絕人寰的家庭悲劇之一，伊底帕斯和父親都很想逃開神諭，沒想到越想逃，越往宿命裡去。

再看一次伊底帕斯和史芬克斯猜謎的畫面，或許當初他若猜不出來，反而沒有後面一連串的苦痛。

自我放逐——伊底帕斯王及其女安蒂岡妮｜希勒馬赫（EugEne-Ernest Hillemacher）繪，約西元 1843 年，油彩、畫布，法國盧瓦雷省奧爾良美術館藏。

雅各的夢

夏卡爾 (Marc Chagall)
西元 1887～1985 年｜超現實主義

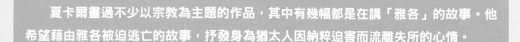

夏卡爾畫過不少以宗教為主題的作品，其中有幾幅都是在講「雅各」的故事。他希望藉由雅各被迫逃亡的故事，抒發身為猶太人因納粹迫害而流離失所的心情。

〈雅各之夢〉這幅畫的由來出自《舊約聖經》〈創世紀〉；雅各有一個雙胞胎哥哥名叫「以掃」，哥哥活潑好動，較受父親疼愛；雅各性格沉靜，較受母親喜歡。他們的母親在懷孕時很痛苦，上帝表示這是因為她腹中的雙胞胎在打架爭鬥，上帝亦同時預言這對雙胞胎將來會成為敵對的兩個族群，不過，「小的必須服從大的」這在古代是理所當然的事，長子本來就可以繼承最大的家產和福分——這件事大概一直擱在雅各的心頭。

欺詐福分，換來逃亡，上帝保佑

有一次，哥哥以掃從外面回來又餓又累，雅各剛好在煮紅豆湯，並要以掃把「哥哥」的身分讓他當，才把紅豆湯分給以掃喝。頭腦簡單的以掃實在太想喝紅豆湯，便對上帝耶和華發誓，把長子的繼承權賣給弟弟雅各。

父親臨死時，要長子以掃獵取野味回來祈福，他準

雅各之夢｜西元 1960～1966 年，195 X 278 公分，法國尼斯國立夏卡爾博物館藏。

備將上帝的祝福賜予以掃。這時，比較疼愛雅各的母親欺丈夫年老體衰、眼力又不好，便跟雅各串通，要他穿上以掃打獵時所穿的毛皮衣裳冒充哥哥，騙父親把祝福送給他。等到以掃回來向父親要祝福時，這才發現雅各的狡猾欺騙；父親後悔莫及，但上帝的祝福已經送了出去，沒辦法收回來改送給以掃。以掃非常生氣，揚言要殺了雅各，從此雅各便害怕地開始逃亡。

雅各一方面擔心哥哥的追殺，一方面得適應異地外族的敵意……這樣的心情，和夏卡爾看到猶太人被納粹驅趕的心情相似。雅各可能一邊逃，一邊擔心自己騙來的祝福不知道有沒有效？上帝會不會棄他於不顧？這時，雅各做了一個夢，夢見一把天梯通往天上，而上帝就在雲端看顧著他。在雅各最懼怕、孤單的時候，耶和華應許與他同在，並答應將安全地帶領他歸回迦南地。醒來之後，雅各才明白原來神一直都在他身邊，他也終於平安逃過以掃的追殺。

投射出猶太人躲避納粹追殺的心情

早在西元 1930 年，夏卡爾就已經畫過這樣的主題──當時，他被迫離開俄國轉往法國定居，於是畫下一幅天使從天而降的〈雅各天梯〉，藉以安慰自己。深藍的夜裡發出大白光束，雅各從睡夢中驚喜飛起，迎向平靜、希望之光。

後來，夏卡爾經歷了第二次世界大戰，感觸更深；因此，當再畫一次相同主題的作品時，他早已看盡納粹對猶太人高壓殘忍的迫害，畫面於是流動著更加不安定的夢境──他將沉睡的雅各塗滿猩紅色，以此象徵危險的警示；上帝和天使出現在雲端，安慰著雅各，表示神將與他同在。這對夏卡爾而言是信仰上的一大安慰，無論再怎麼流亡海外，神都會與自己同在；然而，不可抹滅的陰影應該是猶太人終身難忘的悲歌吧！

夏卡爾的一生正像雅各流亡的一生，而信心在當中扮演著重要角色──即便環境再怎麼充滿苦難，夏卡爾依然相信聖經中提過的上帝應許，他相信神的允諾是永恆不變的，納粹的暴行只是暫時的動亂，上帝並不會忘記那些受苦受難的子民。夏卡爾是這樣告訴自己的：「只要內心有堅定的信仰，將可挪去如山的憂慮。」

雅各與以掃 ｜ 史托美（Matthias Stomer）繪，約西元 1640 年，118 X 164 公分，油彩、畫布，俄羅斯聖彼得堡冬宮博物館藏。

聖經裡的摔角大賽

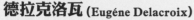

德拉克洛瓦 (Eugéne Delacroix)
西元 1798 ～ 1863 年｜浪漫主義

《舊約聖經》〈創世紀〉花了很多篇幅講述雅各驚險波折的一生——從一開始巧取雙胞胎哥哥的福分繼承權，到為躲避哥哥追殺而遠赴舅舅拉班的家。接著，換成雅各被舅父欺騙，白白幫舅舅拉班工作了十四年分文未取，才娶得舅舅家的兩個女兒；兒女成群的雅各不堪長年被舅舅壓榨，便帶著妻兒牛羊偷偷地從舅舅家出走，準備回故鄉看看思念已久的親人。

雅各心中的天人交戰，被畫了出來！

　　歸鄉路上，最讓雅各擔心的莫過於哥哥以掃是否還在記恨自己？這麼多年過去了，以掃應該氣消了吧？而當雅各聽說以掃帶了四百名隨從迎接自己，內心驚懼不已，不知哥哥是前來歡迎還是帶來殺機……於是他把牛羊分成三隊，讓隨從帶著禮物先行，希望能解以掃心頭之恨。雅各自己則留在河邊，向上帝耶和華祈禱，求上帝救他脫離哥哥的毒手，別讓哥哥前來擊殺自己和妻兒；他想起，天主曾答應會恩待自己，讓自己的後代如海沙般多不可勝數，現在也只能虔誠禱告尋求主的庇護。

　　待家人都過了河、往家鄉前進時，雅各仍獨自一人留在河邊營地過夜；突然，有名男子前來和雅各搏鬥，兩人直奮戰到黎明仍無法分出勝負。於是，陌

雅各與天使搏鬥｜約西元 1855 ～ 1861 年，751 X 485 公分，油彩、畫板，法國巴黎聖蘇爾畢斯禮拜堂藏。

生男子在雅各的大腿窩上拍了一下，雅各的腿脫臼無法再打，他因此知道了此人絕非凡人，硬是抓住對方的腳，要對方祝福自己才肯放祂離去。這名男子正是上帝派來的天使，祂替雅各取了一個新名字——「從今天起你不叫雅各，你要叫以色列。」雅各和天使打架竟然沒打輸，還成了以色列人的祖先；從此，以色列人不吃大腿窩上的筋。

德拉克洛瓦寫實，高更富想像

　　法國浪漫派大師德拉克洛瓦曾經承接教堂的裝飾工程，其中就有這幅〈雅各與天使搏鬥〉——雅各拚全力想扳倒天使，天使只好把手按在雅各的腿窩上；畫面動感而寫實，目前這幅畫作仍由巴黎的聖蘇爾畢斯教堂珍存著。三十年後，高更也以這個主題替布列塔尼的阿凡橋教堂（church near Pont-Aven）繪製了一幅雅各和天使搏鬥，不過他用的是全新的思維，利用一棵蘋果樹分割畫面，右邊是和天使角力中的雅各，左邊卻是一群穿著當代布列塔尼服裝的婦女；在高更的想像中，一群婦女剛聽完講道，腦海不禁浮現佈道中提到的雅

各和天使。這樣的構思很有趣，一邊是想像，一邊是真實；一方是凡間，另一方是神界……不過，保守的教堂可不這麼認為，認為這個畫古不古，今不今，天使在搏鬥，怎麼可以有現代的婦女當觀眾？這麼荒謬的作品實在不宜掛在教堂，因此把畫退回，讓高更沮喪不已。

　　雅各其實稱不上是好人，他工於心計，誘騙巧奪哥哥的繼承權，然後才擔心害怕自己會被追殺……這份近鄉情怯的心情的確「天人交戰」，但他對上帝的允諾始終抱持著信心，願意用全身力氣和天使打上一架，替自己贏得一線生機；或許因為如此，雅各的故事才會被用來當成「要信仰上帝，只要對上帝有信心，並真心懺悔祈禱，祂就會原諒世人的欺騙、詭詐、手段等罪行」教化故事，這也正是宗教希望傳達給世人的吧？

雅各與天使搏鬥 | 高更繪，西元 1888 年，72 X 92 公分，油彩、畫布，英國蘇格蘭愛丁堡國立博物館藏。

我看見了，
聖母在打小耶穌！

馬克斯・恩斯特 (Max Ernst)
西元 1891～1976 年｜達達主義、超現實主義

> 大概只有超現實主義派的前鋒恩斯特才敢顛覆傳統，把一向神聖美善的宗教主題畫得如此驚世駭俗——聖母瑪麗亞竟丟掉端莊優雅的形象，用力摑打光著屁股的小耶穌，而且很不巧地，這幕打人的荒謬劇還被窗子後面的三位超現實主義大師看見了！

這三位目擊者分別是恩斯特自己、布烈東（André Breton）、艾呂雅（Paul Éluard）。布烈東是畫家，艾呂雅是詩人，恩斯特自己則能畫又能寫，三人都是超現實主義運動的成員，恩斯特尤其是達達主義和超現實主義的一名大將。

達達主義，以荒謬形式思考人生

達達主義是恩斯特在一次大戰後發起的運動。恩斯特在德國出生，大學主修哲學，對心理學、文學、藝術史也多有涉獵，這樣一個文藝青年被送到戰場上打仗，回來後不免要提出很多疑問。當時，有不少年輕人對戰後社會產生茫然、失落，甚至叛逆的反感，造成了達達主義的興起——他們反對戰爭、反對傳統美學。恩斯特和幾位達達主義的前衛藝術家在西元 1919 年開了個畫展，把一些破銅爛鐵蒐集起來展出，氣壞了有關當局，勒令以後不准這樣搞破壞，認為這些東西怎能叫藝術！

在德國不被認同的恩斯特決定移居巴黎，那邊的藝術風氣比德國開放許多。果然，恩斯特的拼貼藝術在巴黎受到歡迎，稍後也在巴黎展開超現實主義運動，超現實主義甚至成為巴黎美術界的中心思想。當人們處在奢華安逸的社會，自然能好整以暇地欣賞優雅的藝術，因此膚色動人的裸女或風光明媚的寫生都很受歡迎；然而，這種精巧唯美的藝術並不能滿足經歷了戰爭的藝術家，他們對戰爭、對社會和人生有太多的問題要探索，因此必須衝破現實，展現內心世界。在超現實的領域裡，人物扭曲也好，畫面不合理也罷，他們只是想藉創作抒發內心鬱抑難解的情緒。

了解這樣的創作背景後，就會知道恩斯特筆下這幅〈在三個目擊者面前打耶穌的聖母〉是故意挑戰傳統的天主教教會。這群超現實主義人士全是無神論者，但小時都曾跟隨父母接受傳統的教會養成。恩斯特大膽畫出如此褻瀆神明的作品，顛覆了天主教最重要的兩名聖人形象——嚴峻

的聖母高高舉起手臂，打小耶穌的屁股；小耶穌的屁股都被打紅了，頭上神聖的光環還被打得掉在地上，更諷刺的是，光圈還圍住了恩斯特的簽名呢！

要大家反思，宗教的意義是什麼！

這樣的創作主題對達達主義來說根本司空見慣，畢竟，達達主義代表的就是偏激破壞，像這樣的油畫表現還算是恩斯特比較「傳統」的創作呢！恩斯特的創作一向前衛另類，他喜歡用廢棄物拼貼創作；喜歡在畫布底下放木板、石頭等表面粗糙的東西，再用刮刀將質紋拓到畫布上；也喜歡用兩張紙夾住顏料，讓顏色在紙縫中流動，自動形成畫面……而在欣賞那些神祕難解的恩斯特式超現實作品時，就會發現這幅「聖母打小孩」所要表達的意思，真是清楚明白。

恩斯特並不喜歡解釋他畫中的含義，作品反映了個人的心理、夢境，他為什麼要向別人解釋自己的內心世界呢？恩斯特還曾經在自己的展覽上放一把斧頭，要參觀的人覺得哪件作品討厭，就可以搞破壞砸爛它，還真是把反抗藝術發揮到了最高點！

不屑宗教信仰的恩斯特，藉由一幅反宗教的油畫說他看到聖母打人，這對衛道人士來說簡直荒謬無恥，因此被趕出教會。但對這群急於挑戰傳統觀念的藝術家而言，他們眼中所見一切才令人感到荒謬得可以──為什麼要恪守宗教規範？戰爭又到底為了什麼？社會的權力鬥爭、腐敗墮落，難道不是荒誕無恥的事情？對恩斯特而言，既然聖母以處女之身生子都有人相信，那他當然可以看到聖母在打小耶穌！

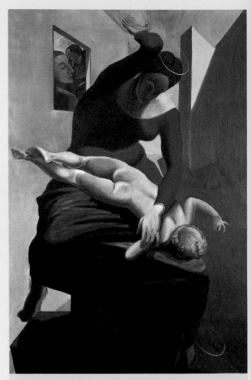

在三個目擊者面前打耶穌的聖母｜西元 1926 年，195 X 130 公分，油彩、畫布，德國科隆路德維格美術館藏。

獸形情侶｜西元 1933 年，91.5 X 73 公分，油彩、畫布，私人收藏。

達利的基督

達利 (Salvador Dali)
西元 1904 ～ 1989 年｜超現實主義

> 　　一向是無神論者的超現實主義，居然開始出現一系列的宗教畫作品？這種教人無法想像的事，也只有西班牙國寶級藝術天才達利做得到。達利邁入五十歲以後，又重新詮釋了天主教的古典藝術，他畫了〈聖母慟子圖〉、〈最後的晚餐〉等等，其中又以這幅掛在十字架上的耶穌最有名。

十字架上的祂，居高臨下疼惜眾生

　　居高臨下的耶穌，低頭看著里加港（Port Lligat），這是達利和卡拉回西班牙定居的地方。原來，達利有一次在西班牙阿維拉（Ávila）的加爾默羅教會，看到一幅十六世紀西班牙教士聖十字若望（St. John of the Cross）所畫的耶穌聖像，受了啟發，於是畫下這幅〈聖十字若望的基督〉。而聖十字若望則是有一天在睡夢中看到耶穌，醒來，就畫了一幅基督聖像。

　　當時，達利自己做了一個「宇宙夢」，在夢裡，他看見彩色的原子核。自從日本被原子彈轟炸以後，達利似乎對原子、核子的議題特別有興趣，他將原子核引申為宇宙獨一無二的神，也就是基督。達利此畫的取景角度和以往的宗教畫完全不一樣——首先，他筆下的耶穌並不是被「釘」在十字架上，畫中完全看不到釘痕。其次，耶穌基督是從天空往下俯看人類的世界，

而不像其他宗教畫都是凡人仰望著十字架上的耶穌；也就是說，達利在夢中不但見到了神，而且他是以耶穌的角度來看這個世界、看神的子民，光是這一點就已經超越傳統宗教畫的思維。

　　這幅畫剛開始在倫敦展出的時候反應不是很好，一位資深的藝評家覺得這幅畫很平庸，實在太不「達利」了；然而幾年後，這幅畫在格拉斯哥（Glasgow）展出時，竟被一名宗教狂熱者揮刀亂砍，可見這幅畫帶給人的影響力有多大。

耶穌有沒有被釘死在十字架？

　　達利完成此畫的時候也受了不少折磨。當時，他們住在里加港這個地方，屋裡出奇得冷，達利的妻子卡拉決定裝一臺中央暖器，可是達利這幅耶穌聖像的油料還沒乾。為了預防施工中的灰塵沾黏到畫布上，達利連忙把畫搬到臥室繼續畫完，

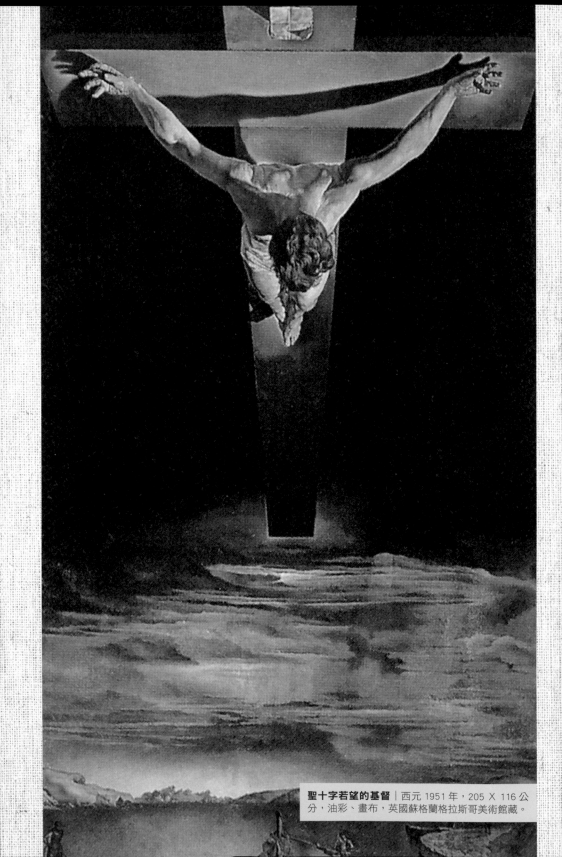

聖十字若望的基督｜西元 1951 年，205 X 116 公分，油彩、畫布，英國蘇格蘭格拉斯哥美術館藏。

並在上面蓋一層不會沾油彩的白紙以防堵灰塵，他很怕這幅畫一旦毀於意外，便再也畫不出夢中的耶穌聖像了。

事實上，達利在西元 1954 年又畫了一幅〈十字架上的耶穌〉，他同樣沒有用釘痕表現耶穌的受苦，而是被架在幾個以立方體組成的十字架上，形成一個完美的宇宙結構，耶穌成了三元立體世界的中心。

這正像達利在自傳中提到的──「上帝既不在天上，也不在地下；不在右邊，也不在左邊；只要有信仰，上帝就在你的心裡。」對達利而言，耶穌有沒有被釘死在十字架並不重要，只要有信仰，耶穌就是宇宙間最完美的性靈。

天主教會稱許達利筆下一系列的耶穌聖像，是二十世紀最傑出的宗教作品。達利在還沒確認自己的信仰時，曾經害怕死後見不到上帝；然而，當他以八十五歲高齡平靜安詳地去世，早已不擔心這個問題──他不但是一個可以看見上帝的人，也是一個化身耶穌來看普羅世界、是一個真正懂得基督精神的人。

十字架上的耶穌｜西元 1954 年，194.5 X 124 公分，油彩、畫布，美國紐約大都會美術館藏。

十六世紀西班牙教士──聖十字若望神父的素描畫作

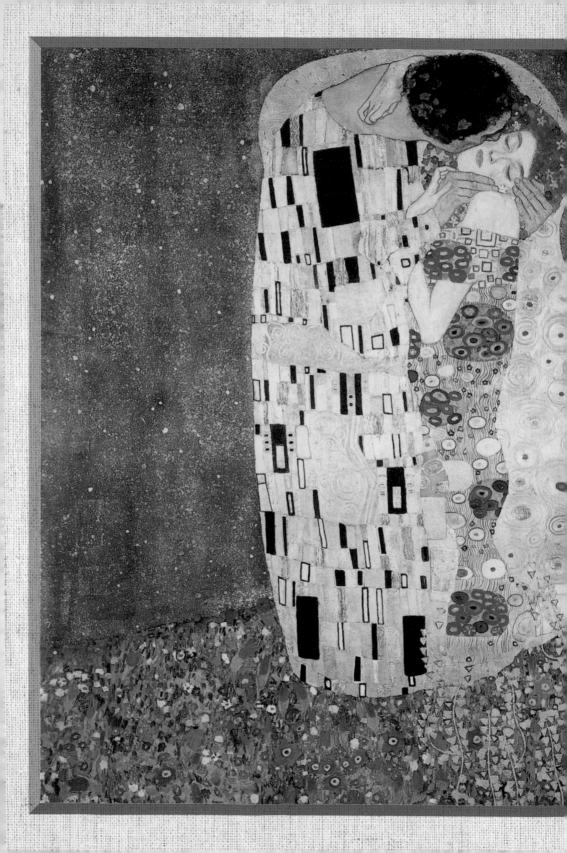

生死愛恨之謎

生的喜悅、死的悲傷、愛情的濃烈，還有嫉妒、憎
恨、苦惱等七情六慾……藝術家會以何種獨特的手
法呈現人類複雜的情感呢？

自由領導人民 | 約西元 1830 年，260 X 325 公分，油彩、畫布，法國巴黎羅浮宮美術館藏。

用繪畫上戰場

德拉克洛瓦 (Eugène Delacroix)
西元 1798 ～ 1863 年｜浪漫主義

讀法國歷史的時候，經常在十九世紀的篇章看到一幅搭配內容的畫作，名為〈自由領導人民〉，這是當時浪漫派大師德拉克洛瓦目睹革命，心有所感而為的時事畫。

站在自由女神身邊支持革命

西元 1830 年，巴黎爆發了「七月革命」，專制橫行的查理十世被推翻，當時他頒布了許多新法令，條文明顯偏袒貴族和教會，而且限制人民的出版自由和選舉權……這些措施激怒了中產階級，人民受不了繁瑣的新規定，再加上失業、低薪、物價上漲等生活壓力，於是群起帶著武器上街頭暴動，成功迫使查理十世下臺，改由民選的路易—菲利普擔任國王，歷史上稱為「榮耀三日」，因為這是一場為自由奮戰的光榮革命。

德拉克洛瓦並未參加革命，但他看到一群小市民奮不顧身地爭取自由，也感染了他們熱烈激昂的情緒，忍不住畫下這幅史詩般的作品。他寫信告訴哥哥——「雖然我沒有站出來打這場仗，但至少可以把這個事件畫出來。」德拉克洛瓦將「自由」幻化成一位女神，讓她揚著三色旗帶領人民作戰——利用有形的女神比喻抽象的自由，寓意非常巧妙。「自由」領導人民群起抗爭，女神是這幅畫的焦點，也是革命的精髓；而站在自由女神旁邊、戴著高帽子的男士正是德拉克洛瓦本人，他以這種方式參與了戰事；自由女神另一側拿著手槍的小男孩，據說靈感得自雨果小說《悲慘世界》中的小男孩迦夫羅契（Gavroche）。這是一個虛構的戰爭場面，德拉克洛瓦要表達的是同胞熱愛自由的精神，而非寫實描繪榮耀三日的街頭戰，這，正是典型的浪漫主義。

新上任的路易—菲利普國王買下了這幅畫，然後收起來不再展覽，畢竟政局仍舊敏感不安，如此激勵人心的作品很可能會鼓動另一次革命呢！直到 1848 年以後，人們才再度看到這幅畫，最終並且納入羅浮宮的館藏——畢竟，這是一幅描繪時事的歷史畫，記錄著法國追求自由平等博愛的那段歲月。

浪漫主義先鋒，掀起藝術革命

實際上，德拉克洛瓦自己也等於透過

畫作進行了一場藝術「革命」——當時，「浪漫主義」逐漸興起，德拉克洛瓦充滿浪漫的幻想，他在構圖和色彩上盡情揮灑奔放。可是那時候的法國仍以「新古典主義」為正統，遵循著大衛、安格爾的理念，認為構圖必須精緻嚴謹、畫面要平滑細緻。

但德拉克洛瓦絲毫不在乎這些規矩，只管畫出自己的風格，筆觸之大膽像是一種挑釁。許多參與革命、勇於改革的年輕藝術家紛紛認同德拉克洛瓦的改變，詩人波特萊爾、音樂家蕭邦都是他的好友，德拉克洛瓦的創作亦處處充盈詩意、音樂性的浪漫豪情。

德拉克洛瓦的父親曾擔任法國的外交官和地方行政首長，不過，據說他的生父另有其人，很可能是當時知名的貴族達勒鴻（Talleyrand）。德拉克洛瓦不僅長相、特徵神似達勒鴻，身上也流露出一種貴族氣質，這或許可解釋為什麼他的藝術生涯似乎一直頗受貴人照顧——儘管七歲喪父、十六歲喪母，卻在年紀輕輕的二十四歲就有作品入選沙龍；此外，政府也常高價買下他的畫，他更接攬了許多教堂、皇宮的裝飾工程，這一點可是對手安格爾望塵莫及的。

然而，德拉克洛瓦很想跟安格爾一樣成為藝術研究院的院士，不過，他年年申請都沒能成功——儘管作品在政界受到肯定，但傳統的學院派依舊抵制他為首的這群浪漫主義分子；晚年的德拉克洛瓦深受疾病所苦，最後仍帶著這個遺憾去世。

生前雖未能受到研究院的肯定，但德拉克洛瓦的藝術成就卻帶動了往後兩個世紀的創作，讓各家各派得以蓬勃發展；像是重視光線的印象派、用色大膽的野獸派，甚至是解放形體的抽象派，都曾經從德拉克洛瓦的浪漫主義得到靈感。

因為有德拉克洛瓦的堅持，後面的藝術之路變得無限寬廣，他就像藝術史上的「自由女神」，是一名揮舞著大旗的精神領袖，告訴後代藝術家應該勇敢地向主流傳統挑戰，爭取自由創作的舞臺。

斜躺的宮女｜約西元 1827 年，24.5 X 32.5 公分，油彩、畫布，法國里昂美術館藏。

浩浩蕩蕩的
送葬進行曲

庫爾貝 (Gustave Courbet)
西元 1819 ～ 1877 年｜寫實主義

> 很多藝術家都處理過死亡的議題，卻沒有一個藝術家像庫爾貝這樣，用一幅三公尺高、六公尺寬的畫幅去畫一場浩浩蕩蕩的葬禮──這又不是在遊行，有必要這麼隆重嗎？如此大場面的作品，庫爾貝是在戶外進行寫生嗎？哪來這麼大的地方讓他作畫呀？

庫爾貝並未接受正統的繪畫教育，他最好的啟蒙老師就是羅浮宮，他常到那裡臨摹名作的技巧；不過，他學習的只是繪畫的基本手法，庫爾貝打算建立一個全新的風格──他發表了「寫實主義宣言」，認為藝術不是美化，而是誠實地畫出真理、畫出當代風格，這樣的藝術才有生命。這種革命性論調讓庫爾貝的作品毀譽參半──為了寫實，庫爾貝筆下的裸女有時難免臀肥腿粗，這讓看慣了美女圖的拿破崙三世很受不了，氣得拿鞭子猛抽庫爾貝的裸女圖洩憤。

巨型群體肖像畫，小人物全收錄

〈奧南的葬禮〉是庫爾貝最有名的寫實主義作品，他幾乎把家鄉全村的人都畫在畫布上，有村長、牧師、農民、挖墳者、

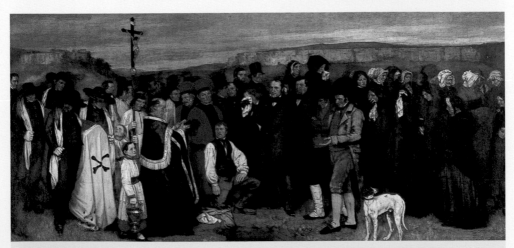

奧南的葬禮｜約西元 1849 ～ 1850 年，314 X 665 公分，油彩、畫布，法國巴黎奧塞美術館藏。

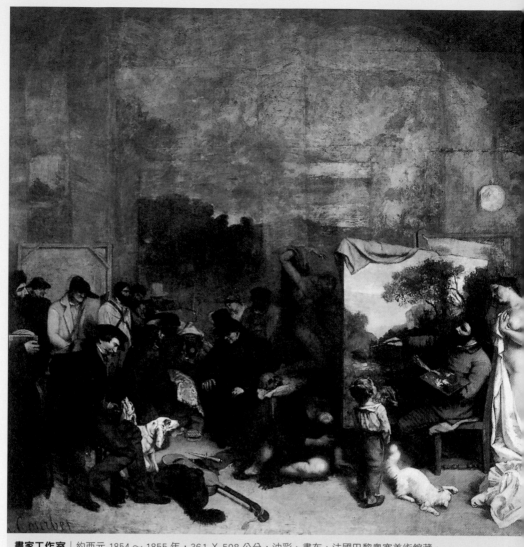

畫家工作室 | 約西元 1854～1855 年，361 X 598 公分，油彩、畫布，法國巴黎奧塞美術館藏。

抬棺人等等，就連庫爾貝的父親、朋友也在裡面……這些全是市井小民，他們在三公尺高的畫布上甚至大過真人的比例尺寸。以往只有貴族偉人才配「放大」到畫面上，庫爾貝憑什麼把微不足道的小人物擺在畫面中央？這些無名小卒根本就「不重要」嘛！

這幅畫沒有使用什麼遠近法，但風景色彩運用巧妙，送葬隊伍在畫面上一字排開，好像一幅群體肖像畫。由於庫爾貝用來當作畫室的穀倉不夠大，使他無法後退幾步觀看自己究竟畫了些什麼，於是只好捨棄遠近法，專心地將每個人物肖像的表情呈現出來。有些人臉上有哀悼的神情，有些人看起來卻無動於衷，每個人物的表情、心理各不相同；大大的紅鼻子、粗粗

寫實主義，
深刻描繪中低階層人民

　　庫爾貝並不灰心，沙龍不要他的作品，他索性租了一個場地，在沙龍展的對面展出自己的四十多幅作品，讓來看沙龍展的群眾可以順道認識另一種風格。可惜畫展的收入不佳，但他確實開創了藝術的另一條道路——原來，除了新古典主義的安格爾和浪漫主義的德拉克洛瓦，還可以出現第三種，那就是寫實主義。

　　庫爾貝選擇歌頌勞動者，帶領藝術從貴族世界走進平民生活，他畫工人、畫乞丐、畫農婦，這些中低階層的人物或許不夠唯美浪漫，卻非常真誠而踏實，庫爾貝成了寫實運動的先鋒，引導後來的米勒（Jean-Francois Millet）等巴比松畫派的藝術家繼續追求自然寫實的理想。

　　勇於追求藝術革命的庫爾貝在政治上也有他的看法，還曾因參加過幾次政治活動而入獄。後來，庫爾貝參加巴黎公社，支持無產階級工人起來組織政府，可惜革命失敗，庫爾貝被迫流亡海外，最後在瑞士因病去世。

　　庫爾貝不只是一位畫家，更是一個懷有社會使命的理想家。在〈畫家工作室〉裡，庫爾貝所安排的人物有中高階層的藝術雅痞，也有勞動基層的窮苦之人，這幅畫網羅了庫爾貝的各行各業朋友。如果畫室就是畫家的世界，那麼庫爾貝的世界絕不只有貴族和文人雅士，他希望各個不同階層的人都可以受到世人關注，這才是真實的世界。

　　的皮膚，從中可以看到勞動階層臉上的風霜……這些鄉親當然和高貴文雅沾不上邊。這種源於生活記實的概念，既不像安格爾充滿理想美，也不像德拉克洛瓦表現出誇張的戲劇性，庫爾貝獨立於兩大派系之外的作畫風格在當時被認為醜到不行，這幅畫和另一幅〈畫家工作室〉雙雙在沙龍年展中落選。

愛情能否固若磐石？

羅丹 (Auguste Rodin)
西元 1840 ～ 1917 年 ｜ 寫實主義、現代雕塑始祖

> 羅丹最有名的雕塑有二，一是〈沉思者〉，另一件就是〈吻〉，兩者都是從〈地獄門〉獨立出來的作品，表現出的情境卻大異其趣——〈沉思者〉理智冷靜地思考生死議題；〈吻〉則無視死亡地獄就在眼前，在還能愛的時候，也要把握最後的時刻熱情擁吻，化瞬間為永恆。

〈吻〉取材自但丁《神曲》中的兩個戀人——保羅和法蘭西絲，他們是義大利十三世紀的真實人物。大約在西元 1275 年的時候，法蘭西絲嫁給貴族喬切托，喬切托不在家時，將新婚妻子託付給年輕英俊的弟弟保羅照顧；不料，這對俊男美女墜入了愛河，他們情不自禁地擁吻被喬切托撞見，他憤而殺死這對偷情背叛的男女。但丁描述愛情令這對戀人走向死亡，不倫的戀情會導致沉淪毀滅。

「吻」出最熾烈直接的情感

〈吻〉原本被放在〈地獄門〉這件雕塑鉅作的左邊門頁，用來表示肉身愛慾之罪，但後來被羅丹拿掉了；也許是，這件雕像單純散發出的喜悅美好，和〈地獄門〉這件鉅作的悲劇調性不太契合。羅丹於 1887 年獨立展出〈吻〉這件作品，卻受到輿論的強烈批評——人們覺得這對戀人一

絲不掛，身上沒有半點裝飾可以證明他倆是法蘭西絲和保羅；不過，羅丹就是不喜那些多餘的矯飾，他要雕的是最原始直接

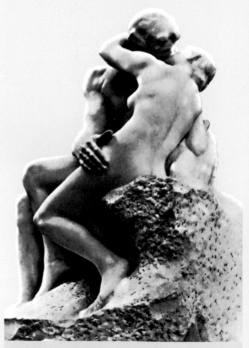

吻｜西元 1888 ～ 1889 年，181.5 X 112.3 X 117 公分，大理石，英國倫敦泰特現代美術館藏。

的情感，情感，又何需穿上衣服？

　　羅丹在創作〈吻〉的期間正和卡蜜兒（Camille Claudel）相戀，因兩人之間熱烈的情感激發出豐沛的創意靈感，也難怪這件作品充滿了熱情和愛意，讓人心醉神迷。羅丹在四十三歲的時候認識了十九歲的卡蜜兒，卡蜜兒從小就對泥土、石頭特別有興趣，因此跑到羅丹的工作室擔任助手，向羅丹學習、擔任他的模特兒。卡蜜兒是個才華洋溢的少女，讓羅丹不得不正視這位女弟子的光芒，他們年紀相差二十四歲，卻不顧一切地相愛了……這段時間裡，他們共同研究切磋，該如何在人體造形上表現出愛情的熱度和痛苦，於是〈吻〉、〈永恆的偶像〉、〈揹麥的少女〉出現，羅丹和卡蜜兒創造了新的雕塑語言。

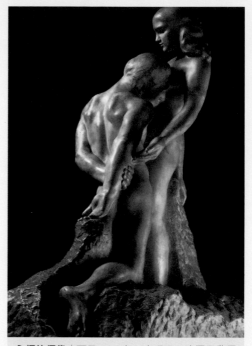

永恆的偶像｜西元 1889 年，大理石，法國巴黎羅丹美術館藏。

羅丹與卡蜜兒，雕塑見證真愛一刻

　　羅丹和卡蜜兒愛恨糾纏了十幾年，最後仍恩斷義絕，從此不相往來。羅丹早有家室（情婦蘿絲為他生兒育女，地位形同妻子），他始終無法割捨這個「家庭」，追求完美的卡蜜兒空有一腔熱愛，卻得不到平等的回應；她的狂情傲氣無處寄託，只有自己折磨自己，最後幾近崩潰地帶著滿身傷痛離開，發狂地搗毀自己的作品，但願這一生從來不識羅丹；之後的三十年，她都在精神病院度過。這對戀人相愛的時候熾熱如火，絕裂的時候寒冷如冰，讓人感嘆愛情如此脆弱，遠不如一尊相互擁抱親吻的石像。

　　羅丹的〈吻〉替脆弱的愛情留住了永恆——男女戀人深情地環抱，兩人宛如一體，身體和靈魂都完美地貼近彼此。他們將全世界拋在腦後，全心全意地吻著，愛情不正是這樣嗎？即便未來可能面對分手、絕裂、死亡，但愛得義無反顧的戀人哪裡管得住自己，在能愛的時候就盡情地相愛吧！

　　羅丹把愛戀的祕密刻在戀人的身上，赤裸裸呈現出愛慾沉淪，卻深情不悔，冰冷的石像因而有了歡愉熱烈的溫度。愛情雖然無常，羅丹卻留下它固若磐石的一刻，即便明天愛情將要接受無情的試煉，但此刻，「愛」是唯一的救贖，羅丹的〈吻〉正是愛情最神聖的封印。

母性與親情

貝爾黛‧莫莉索（Berthe Morisot）
西元 1841～1895 年｜印象派

> 貝爾黛‧莫莉索是藝術史上少數成功的女畫家之一。莫莉索出生的時代，法國並沒有女性從事藝術創作，不過，她是洛可可派畫家福拉哥納爾的姪孫女，父親又是喜愛藝術的政府高官，因此莫莉索和妹妹愛瑪兩人都向父親的畫家朋友習畫。

藝術與家庭兼顧的女畫家

愛瑪後來選擇走入婚姻，滿足於相夫教子的生活，莫莉索卻立定志向當畫家。她成了柯洛（Jean-Baptiste-Camille Corot）唯一的女弟子，之後嫁給馬奈（Edouard Manet）的弟弟尤金（Eugène Manet）——他們的婚姻並不全然因為愛情，而是尤金了解藝術家的生活，莫莉索可以在先生的支持下全心創作。莫莉索的繪畫生涯深受馬奈影響，馬奈也從莫莉索身上學到一些印象派技法，他還以莫莉索為模特兒畫了幾幅有名的作品；兩人不但是姻親，也是教學相長的好朋友，但莫莉索在畫這幅〈畫家的母親和妹妹〉時，卻對馬奈相當生氣。

這幅畫是莫莉索以女性的細膩筆觸畫下母親和妹妹。當時，妹妹愛瑪懷了第一胎，回娘家和親愛的家人一起過冬，畫面洋溢著幸福溫暖，莫莉索很滿意這幅作品，打算送去參選沙龍展。得失心很重的莫莉索，在最後一天請馬奈到家裡先看一下畫，原本希望馬奈給點意見，誰知馬奈看得高興，一時興起，竟然拿起畫筆直接幫莫莉索改畫。馬奈花了一個下午把莫莉索母親的肖像整個修過，母親的臉部和身上黑色洋裝有著馬奈輕快的短筆觸，這和莫莉索畫的妹妹和沙發花紋一比，差異實在相當明顯；最慘的是，馬奈改得正起勁，準備載畫作去評選的車子到了，莫莉索很生氣，但也無可奈何，只好將馬奈改到一半的畫作照樣送走。

幸好這幅家居作品仍然入選了沙龍；幾年後，莫莉索也在印象派沙龍展上重新展出這幅畫作。莫莉索是印象派畫家的中堅分子，她不但在經濟上給予支援、幫忙籌畫展覽，自己也提供畫作參與印象派運動。許多文人、畫家常常利用週末到莫莉索的家中聚會，雷諾瓦、莫內、卡耶伯特（Gustave Caillebotte）、畢沙羅、惠斯特（James Abbott McNeill Whistler）都是她的座上賓；其中，詩人暨作家馬拉美（Stéphane Mallarmé）更是仰慕莫莉索的才華。

史上首位舉辦個展的女畫家

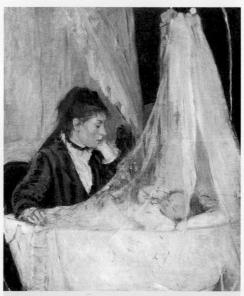

莫莉索擅長畫女性和小孩，她常常畫親人的家居生活。她先是畫下愛瑪懷孕的模樣，幾年後又畫妹妹守在搖籃旁，畫中盡顯溫柔的母性，那時愛瑪已經生了第二胎，雖然為了家庭而放棄繪畫，愛瑪似乎甘之如飴。莫莉索和尤金也生了一個女兒，她自己也是一位相當盡責的母親；女兒茱麗葉（Julie Manet）聰明快樂，她不但常常出現在母親的畫布上，甚至連雷諾瓦都忍不住畫下莫莉索母女真情流露的畫像。

莫莉索生前並未受到藝壇的全面肯定，反而因參加印象派的沙龍被藝評家一塊兒被批評；不過她去世後，朋友幫忙辦了一次紀念性的大型畫展，展出作品多達三百幅，由詩人馬拉美負責製作目錄介紹她，這也是首次有女性畫家單獨舉辦個展。

莫莉索的作品充滿母愛、親情，畫面洋溢著家居生活的快樂，她已經和卡莎特（Mary Cassatt）並列為十九世紀最重要的女畫家。不過，比起終身未婚的卡莎特，莫莉索的作品相對地投入了更多個人情感，從她明亮溫暖的畫風不難看出她的母愛天性、她和妹妹的手足情深，這是莫莉索獨特的個人風格。只因畫中人物不僅是模特兒，更是摯愛的親人；那些畫面不光是線條和色彩的組成，更是莫莉索再自然不過的生活。

莫莉索去世時將畫作都留給好友雷諾瓦，儘管大家都知道她是印象派畫家，死亡證明上竟然被記載「沒有職業」，莫莉索自己就曾經說過：「我覺得從來沒有一個男人可以平等地看一個女人，這是我一直努力想達到的訴求，我知道我和那些男人一樣好，我值得接受公平的對待。」

母性與親情

畫家的母親和妹妹 | 西元 1869～1870 年，101 X 81.8 公分，油彩、畫布，美國華盛頓國家畫廊藏。

搖籃 | 西元 1872～1874 年，56 X 46 公分，油彩、畫布，法國巴黎奧塞美術館藏。

母愛的溫柔寄託

瑪麗‧卡莎特 (Mary Cassatt)
西元 1844～1926 年｜印象派

十九世紀，法國印象派興起，一時間莫內、馬奈、竇加等畫家漸漸嶄露頭角。在這群以巴黎為中心的印象派畫家中，有一位比較特殊的畫家居然是女性，而且還是從美國遠渡重洋到歐洲取經的單身女郎，她的名字是瑪麗‧卡莎特。

為了學畫，到醫學院學習人體解剖

卡莎特的父親是美國賓州匹茲堡一帶的富商，一開始很不贊成女兒學畫，後來拗不過女兒的堅持，才讓她到藝術學校上課。不過，那個時代對於女人學畫畫也是束縛重重，女人不可以上人體寫生課程，只因那實在「太不文雅」；卡莎特轉而到醫學院修習人體解剖，想辦法補強繪畫所需的技巧。只是，當時美國的藝術師資有限，瑪麗便啟程到歐洲尋找願意教女子作畫的老師——不要說是美國，當時就算是藝術興盛的歐洲，也沒幾個女人會想把「畫家」這個職業當成一生的志向！

除了拜師學藝，歐洲也有許多美術館、教堂可以讓卡莎特臨摹學習。她到歐洲才短短三年，作品便入選巴黎的年度沙龍，天分實在不容小覷。當作品連續兩年獲得沙龍的肯定後，卡莎特曾試圖回美國發展，但當時的美國依舊是文化沙漠，卡莎特屢屢受挫，終於還是回到巴黎，從此以巴黎為自己的藝術舞臺中心。

卡莎特和莫內這群印象派畫家有一點不太一樣，那就是——她比較沒有風景寫生畫，而是專攻人物肖像。她筆下的畫像幾乎清一色都是女性，也許因為本身是女性，所以特別能掌握女子的神韻。卡莎特幾乎不以男性題材作畫（除非是幫哥哥或其他親友畫肖像），不知是否因為她一路習畫的過程比男人辛苦，不自覺地想把焦點放在女性身上，讓人們多關心女性這個弱勢族群？

來自美國，十九世紀最重要女畫家

卡莎特畫得最多的題材就是母親照顧子女的畫面，像是母親為小孩沐浴、母親抱著小孩親吻、餵乳等等，畫面生動而溫暖，親子間的樂趣表露無遺。

卡莎特終身未婚，這些栩栩如生的親子畫一來是描繪卡莎特對母親的記憶；二來是卡莎特在歐洲觀摩了很多聖家族的畫

作，從聖母、聖嬰的光輝聖潔轉化而來，這種題材在印象派畫作中比較少見，但母親慈愛的面容、孩童天真無邪的面孔，反而因情感豐富很容易便讓大眾接受。身為印象畫派中唯一的女畫家，卡莎特以獨特的風格走自己的道路。

可能也只有來自美國的卡莎特才會選擇「幫孩童沐浴」的題材，因為歐洲人並不愛洗澡，有時一個星期才洗一次也不稀奇。卡莎特讓畫中的母親穩穩地抱著小孩，用另一隻手幫孩子洗腳，母女的頭部親密地貼在一起，色彩明亮豐富，畫面生動自然，讓人看了不禁露出溫馨的微笑⋯⋯卡莎特的「親子系列」畫作，好似在宣導母親應親力親為地照顧小孩吃奶、喝水、梳頭、哄睡；從前，歐洲總是流行找奶媽、保母來做這些工作，直到西元 1870 年以後，法國的科學家和醫生才開始鼓勵母親要多照顧孩子的衛生和健康——當時，歐洲霍亂頻起，醫生也提倡應該多幫小孩洗澡，洗澡可以去掉身上的異味和細菌，也能幫助小孩提高抵抗力；看來，卡莎特真是有先見之明。

也許是出自女人與生俱來的母性，讓卡莎特成為一名彩繪親情的高手。她透過畫布呈現自然流露的親子之樂，那些溫暖動人的生活片段，通通被卡莎特收進畫作裡保存。她一生沒有結婚，無緣成為一個幸福的母親，這些畫作或許可視為母愛的一種溫柔寄託吧？

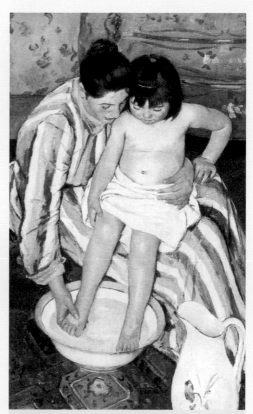

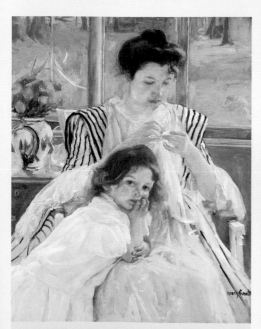

縫紉的母親 | 西元 1902 年，92.3 X 73.7 公分，油彩、畫布，美國紐約大都會美術館藏。

孩童沐浴 | 西元 1891 年，100 X 66 公分，油彩、畫布，美國芝加哥藝術中心藏。

母愛的溫柔寄託

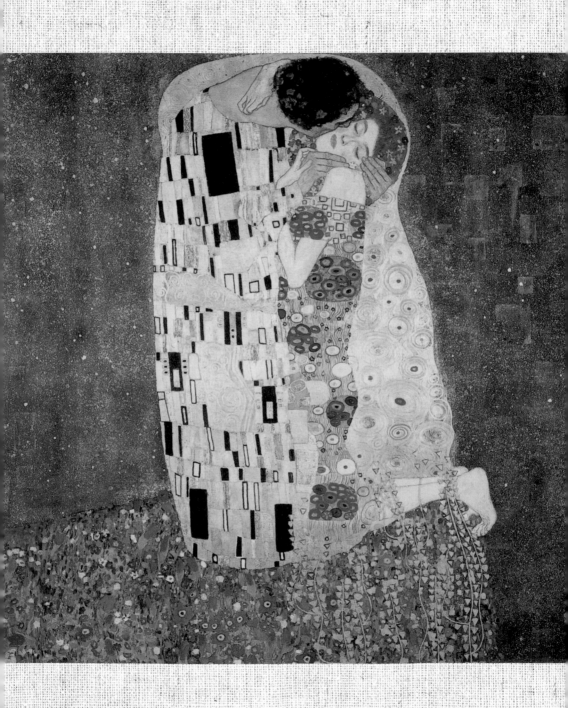

吻｜西元 1907～1908 年，180 X 180 公分，油彩、
畫布，奧地利維也納國家美術畫廊藏。

給我一個吻

克林姆 (Gustav Klimt)
西元 1862 ～ 1918 年｜新藝術運動

> 克林姆的〈吻〉無疑是詮釋男女情愛最美麗的作品。當時，克林姆的畫作常被批評為下流猥褻，〈吻〉這幅畫卻被奧匈政府認同，買了下來；如今〈吻〉已成為奧地利維也納國家美術畫廊的鎮館之寶，也是克林姆最有名的作品。

克林姆畫這幅畫的時候正和艾蜜莉熱戀，從畫面上可以感受到戀人之間的濃情蜜意──畫中男子珍愛地捧著女子的頭，深深地印上一吻；女子的頭已經被吻得歪向一邊，但仍閉著眼睛全心全意地感受著，絲毫未覺脖子已經扭曲；兩人的身體則在擁吻中合而為一，分不清楚彼此的界線，好像融合成一片金黃色的光，半跪在花團錦簇的地上，像極了一幅歌頌愛情的祭壇畫。

性、愛、生、死，克林姆早已看透

克林姆這種簡化兩人形體的靈感來自日本的春宮畫；當時，歐洲有很多藝術家對日本的浮世繪深感興趣，克林姆也是其中之一。他還在畫作上了華麗的金箔，讓人很難將視線從這對戀人身上移開；這幅畫幾乎占了整整一面牆，如果站在牆壁前凝視這幅畫，會讓人覺得全世界只剩下眼前這個吻。

克林姆大概是二十世紀最擅長描繪性與愛的藝術家。不過，他在品嘗美好性愛的同時，其實也接觸到了生死問題，這是人類命定的輪迴。

是的，克林姆除了擅長表現性愛，也洞悉生死，這四個主題常常在同一個畫面

女人三階段｜西元 1905 年，180 X 180 公分，油彩、畫布，義大利羅馬國家現代藝廊藏。

交織糾纏，形成強烈的視覺震撼；克林姆和北歐的表現主義畫家孟克一樣，也藉著〈女人三階段〉來象徵人類的生死循環。

克林姆筆下的三個女人，比孟克更直接而明顯——代表生命初始的嬰兒是那麼柔嫩；代表青春的少婦依舊姣好，頭上有片片花朵散落；然而一旁垂垂老矣的婦人則殘酷地點出一個事實，再怎麼灼熱的性愛歡愉，都不可能永恆不變，生命終究會有興替，任誰都無能為力。畫中的老嫗搗著眼睛不忍看；美麗的母女緊緊依偎在一起，閉上眼睛幸福地睡著……殊不知人生如夢，一場生老病死，轉眼就成過往雲煙。

生命榮光稍縱即逝，只管愛在當下吧！

克林姆在〈死亡與生命〉中更將生、死並立地呈現出來——代表生命的群體宛如一個卵形胚胎，青春與性造就了美好的生命；然而死神早已悄立一旁無情地竊笑，手裡舉著槌子，隨時準備打破生命的圓……人生不過是這麼回事，克林姆似乎看透了生死議題。

美國在越戰時期普遍瀰漫著恐慌無力，人們渴望拋開煩惱，單純

地享受性愛，由此形成一個以嬉皮、大麻、性解放所組成的特殊文化。而克林姆所面臨的情況也有些類似，世紀末的恐慌、新舊世界交替的衝擊，他以作品表達出內心的吶喊——眼看奧匈帝國如此岌岌可危，這個時候何必還要顧忌衛道者譴責的眼光？

於是，克林姆任由灼熱的情慾在畫裡肆意流竄，讓美麗的女人有情愛淋漓的表情；戀人就該轟轟烈烈地相愛，能擁抱的時候不要握手，能接吻的時候不要說話。即便甜美華麗的背後可能包藏著頹廢及腐敗，趁著末日來臨之前，只管用力地愛、盡情地吻，或許一個渾然忘我的深吻，就足以讓時間暫停在甜美的片刻，化瞬間為永恆。

死亡與生命｜西元 1911 年，178 X 198 公分，油彩、畫布，私人收藏。

來自北歐的吶喊

孟克 (Edvard Munch)
西元 1863～1944 年│表現主義

〈吶喊〉大概是孟克最廣為人知的一幅畫——他站在橋頭，似乎受到了驚嚇，兩手抱著頭，臉部扭曲得像個骷髏頭，似乎用盡全身力氣吶喊著……究竟發生了什麼事，讓畫中的孟克幾近瘋狂？

孟克為這幅畫寫下了當時的心情——「我和兩個朋友在路上走著，夕陽漸漸落下。突然間，天空變成一片猩紅，我停下腳步，覺得精疲力盡地靠在欄杆上。我發現，黑藍色的峽灣和城市快要被天空那片血紅的火舌吞噬。我的朋友還是繼續往前走，我卻焦慮地站在那裡渾身發抖，感覺整個世界正在歇斯底里地吶喊。」

母親和姊姊早逝，帶來死亡陰影

這幅畫傳神地描繪出孟克的焦慮和絕望，無論這樣的心情是來自本身的遭遇，或是對世紀末的無力感，整個畫面就是讓人感到驚懼震撼，觀畫者似乎都能感受到孟克內心的不安。他用了幾個簡單的線條拉長五官和人形，讓人物的曲線幾乎和背後的景色融為一體，再配上強烈的紅黑色對比，這幅畫真是驚悚得可以。

藝術評論家一直拿這幅畫探討孟克內心世界受到的衝擊和絕望，但科學家則有不同的意見。他們覺得，天空怎麼會「突然」變成一片火海顏色呢？美國的天文學家還特別調查孟克和友人所在的地點，發現當時印尼有大規模的火山爆發，因此那時北歐地區應該可以看到火山灰產生的紅

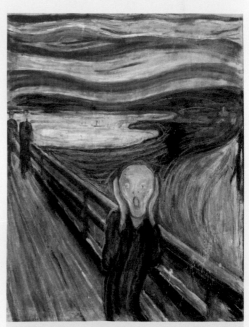

吶喊│西元 1893 年，91 X 73.5 公分，蛋彩、畫板，挪威奧斯陸國家畫廊藏。

光；科學家認為，孟克是真的看到紅色的天空，才有了「創作」〈吶喊〉的靈感。

　　孟克的畫作一直圍繞在疾病、死亡、孤寂、衰老、焦慮這些主題上，這的確和他成長背景有很大的關係。孟克生於挪威，母親在他五歲時死於肺結核，那時他可能還沒什麼印象；喪偶的父親希望從宗教獲得解脫，卻因信仰太過狂熱而變得怪異瘋狂。孟克十四歲的時候，姊姊又死於肺結核，這次的死亡在孟克心裡留下深深的烙印，孟克自己也染上肺病徘徊在生死關頭……這些不愉快的往事後來都成為孟克創作的靈感，相同的主題一畫再畫，好像他一生都逃不開生老病死的陰影。

生命情調焦躁不安，畫布成了宣洩的出口

　　〈病童〉是孟克早期的代表作，畫中充滿孟克對死亡的恐懼；人物的輪廓並不

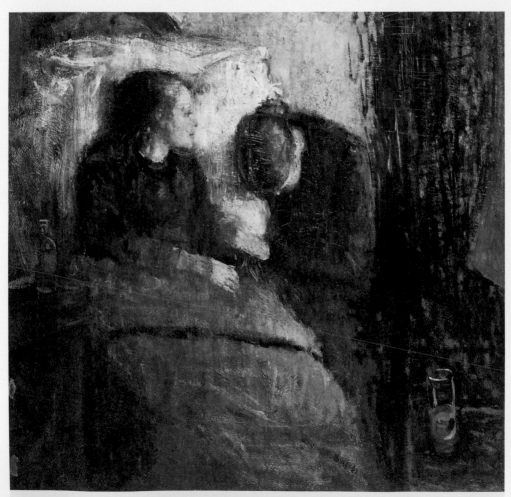

病童｜西元 1885 ～ 1886 年，119.5 X 118.5 公分，油彩、畫布，挪威奧斯陸國家畫廊藏。

清楚，孟克只是用畫刀拚命地刮著畫面，一層又一層上著厚厚的顏料，和梵谷的油畫同樣有類似浮雕的效果。孟克一直記得姊姊生病時的樣子，對於疾病纏身的不安和無奈，他何嘗不是感同身受？床上病著的是姊姊，是孟克無力的心情寫照；於床邊照料的親人疲倦又絕望地低下頭去，仍是孟克敏感痛苦的心情。

〈病房中的死亡〉則是孟克對姊姊去世的回憶。〈病童〉和〈病房中的死亡〉這兩幅畫，孟克都一而再再而三地畫了好幾次，彷彿每賣出一幅，孟克就忍不住要再畫一幅似的。他用強烈的色彩和線條迅速將自己的心情發洩到畫布上，他主要不是畫人物寫實，而是表現生老病死的輪迴。

孟克一生為死亡、瘋狂、疾病所環繞，因懼怕死亡，而不安地活著，絕望地吶喊。這種焦躁、沒有安全感的個性，令他的作品情感豐富又強烈，孟克終成北歐的表現主義大師。

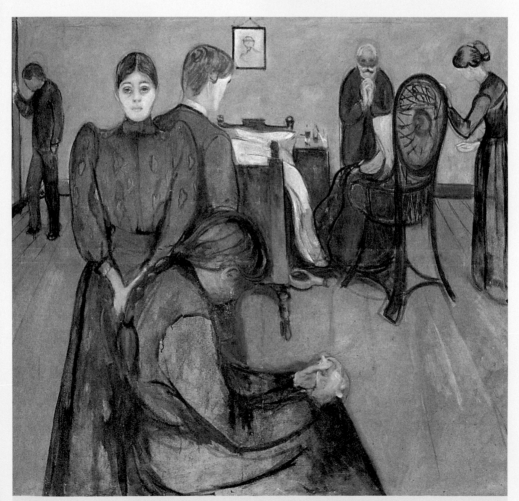

病房中的死亡｜西元 1894 年，150 X 167.5 公分，油彩、畫布，挪威奧斯陸孟克博物館藏。

生命的喜悅

馬蒂斯 (Henri Matisse)
西元 1869 ～ 1954 年│野獸派

這幅〈生命的喜悅〉是馬蒂斯在科里塢時期的寫生，也是日後據以發展出〈奢侈〉、〈舞蹈〉、〈音樂〉、〈裸女〉等主題的重要作品。美國企業家亞伯特‧巴恩斯（Albert C. Barnes）獨具慧眼地買下這幅畫，後來卻在遺囑中禁止這幅畫出借到各地參展，也不准彩色拷貝，因此這幅畫被神祕地禁錮了七十二年。看來，巴恩斯莫非只想獨自品嘗生命的喜悅，才捨不得與世人分享？

美國收藏家，慧眼識馬蒂斯

　　巴恩斯出生於費城的工人家庭，後來到歐洲深造，在海德堡唸醫藥學，接著回到紐約從事抗菌藥物的生產而漸漸累積財富。他在二十世紀初開始對現代藝術產生興趣，先是透過畫家朋友從歐洲買回畢卡索、馬蒂斯、梵谷等人的作品，接著又自己籌畫了一趟藝術之旅，親自跑到巴黎採購喜歡的畫作。買畫買出心得後，巴恩斯甚至覺得買畫也要有科學化的鑑定，價值才能有個準則，他還因此發表了一篇如何鑑定買畫的文章。西元 1912 年，巴恩斯撥了六百萬美金成立基金會（Barnes Foundation），將自己收藏的數百幅作品全數歸入基金會，希望對現代藝術的養成和賞析有所貢獻。巴恩斯認為，馬蒂斯是二十世紀最偉大的藝術家，他也是在這一年為基金會買下了〈生命的喜悅〉。

　　〈生命的喜悅〉宛如一首歌頌人文的田園詩──在野獸派的彩色森林裡有幾組愉快的人群，他們或是跳舞，或是吹奏樂器，或者是在擁抱，歡樂地情愛……整個畫面宛如色彩繽紛的伊甸園，給人繁榮快樂、安詳喜悅的感覺。

　　馬蒂斯後來衍生出一系列名為〈跳舞〉的畫作，便是擷取〈生命的喜悅〉裡面的舞者，加以放大而成。〈舞蹈〉這幅畫的尺寸，比原本〈生命的喜悅〉還大，也因此畫面簡化到只剩下單純的人體律動──

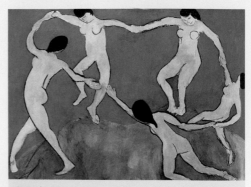

舞蹈│西元 1909 年，259.7 X 390.1 公分，油彩、畫布，美國紐約現代美術館藏。

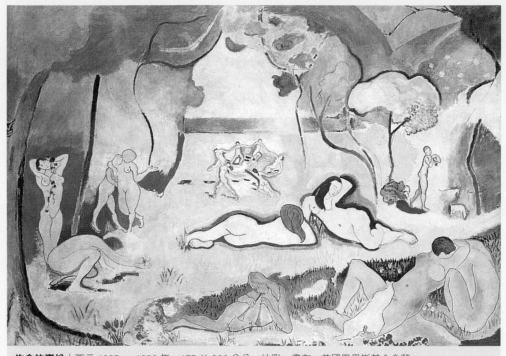

生命的喜悅 │ 西元 1905 ～ 1906 年，175 X 239 公分，油彩、畫布，美國巴恩斯基金會藏。

五個人手拉手，圍成一個和諧平衡的圓，這是一種喜悅、豐收的舞蹈。

平衡而寧靜，藝術本該如此安詳

馬蒂斯曾在自傳中說過，他追求的是一種平衡、純粹與寧靜的藝術，盡量避免會讓人覺得苦痛不安的題材；藝術應該跟沙發椅一樣，讓人坐下來就覺得放鬆安詳……出於這樣的理念，馬蒂斯筆下的人生擁有光明的色彩、愉快的音樂舞蹈、美好和諧的人群，也有熱情洋溢的溫度。歷經了工業革命的歐洲，在當時正值富強繁榮的巔峰期，生活富裕使人們得好整以暇地追求藝術之美，生命的喜悅本該如此奢侈、馥郁。儘管初期並非每個人都能了解

馬蒂斯的作品，但還是有少數像巴恩斯這樣的收藏家，看懂了馬蒂斯的色彩天地。

這幅〈生命的喜悅〉原本一直存放在基金會中，既不能印製圖片，又不能對外展覽，直到 1993 年基金會要籌募款項重整美術館，才破天荒地挑選了八十幅重要作品舉辦世界巡迴展，世人終於得見這幅作品的全貌，也得以感受巴恩斯對藝術的熱情，以及他洞燭機先的眼光。

曾經大肆蒐購現代畫作的巴恩斯，後來索性賣掉製藥公司，專心發展藝術基金會的各項計畫。如今基金會擁有眾多的收藏品，市值早已超過六億美金，巴恩斯不但欣賞馬蒂斯的作品，更身體力行馬蒂斯的精神，實踐馬蒂斯的「奢侈、寧靜、閒情逸致」，徹底享受生命的無限喜悅。

畫一張悲傷的臉

保羅．克利 (Paul Klee)
西元 1879～1940 年｜表現主義、抽象藝術、超現實主義

> 克利是瑞士人，早年和康丁斯基（Wassily Kandinsky）、馬爾克（Franz Marc）
> 一起創立了「藍騎士」畫派（Blue Rider Group），是二十世紀初期的表現主義大師。

克利和其他同樣跨越十九、二十世紀的藝術家一樣，面對新舊世界的交替，以及遭逢兩次世界大戰的衝擊，亦忍不住用多樣化的作品調整自己的心情；他曾說，世界越動亂，藝術就會越抽象，看來真是一點也沒錯。

克利的畫布，躍動音樂和詩性

克利出生於瑞士，那裡是母親的故鄉，不過克利的父親是德國人，因此他後來跑到德國學畫。克利小時候，音樂、美術、文學的成績都很好，他自己也很躊躇到底應該走哪一條路？直到高中畢業他才決心要當畫家，也因為有紮實的音樂、文學根底，克利的繪畫世界充滿了詩歌的意境，畫面彷彿有音符跳躍。

克利在德國娶了一名音樂教師為妻，兩人生了一個兒子；從此，克利畫畫，太太教音樂，日子過得平實甜蜜。克利家中的工作室不大，因此他只能畫一些小幅的作品，然而這些小小的方框就像一個小宇

宙般豐富。他的作品頗富童趣，一些簡單的線條色塊往往就能帶給人們直接的感動──他常常隨性地勾勒一些臉譜、金魚、

悲傷｜西元 1934 年，48.7 X 32.1 公分，水彩、紙板，瑞士伯恩克利基金會藏。

小鳥、植物，也利用各種不同材質的紙張、布帛、顏料完成不同風格質感的作品；克利的小小方矩之中，蘊藏著源源不絕的樂趣。

這幅〈悲傷〉的背景全部都是馬賽克般的小方塊，他稱這種畫作為「分割主義」──大地被灑了一地的種子，被分割成一塊一塊的，克利在上面用線條畫了一張悲傷的臉。簡簡單單的曲線便呈現出一個人閉著眼、垮著臉的難過心情，這就是克利的作品看似簡單、卻深刻動人的地方。

死亡與火｜西元 1940 年，46 X 44 公分，油彩、漿糊、麻布，瑞士伯恩克利基金會藏。

藍色的憂鬱，
擊不倒衰微的生命

西元 1930 年以後，克利漸漸感到德國官方對現代藝術的打壓──他們懷疑克利是猶太人，對他的作品更是大加抨擊。1933 年的耶誕節，克利被迫離開父親的故鄉，前往瑞士定居避禍；翌年畫了這幅〈悲傷〉，畫中有著藍色的憂鬱，似乎預告了克利的生命所剩無幾。

1935 年，克利因德國麻疹引發一連串副作用，染上一種皮膚硬化症，他花了一整年的時間治療、養病。

或許有感於自己生命將盡，克利晚年反而以更驚人的速度和數量作畫，光是1939 年就畫了一千兩百多幅作品；他一生共留下近九千幅畫作，這種源源不絕的創造力實在教人嘆為觀止。

克利生前最後幾年深受硬皮症所苦，沒法再畫太細密的線條，他必須把筆綁在手上才能作畫，因此後期作品的線條比較粗獷，卻另有一種收放自如的氣勢。

克利臨終前的〈死亡與火〉彷彿透露著生命終結的預兆──一名黑色男子走向白色的骷髏頭，手上還拿著一根黑色棍棒加以敲打；圓形的太陽照得火亮，底下的骷髏頭似乎浮現一抹曬得暖烘烘的微笑。其實，黑色的人影就是克利自己，他已安然地準備面對眼前的死亡；死亡不會是克利的終點，他真摯的藝術已讓生命變得溫暖而永恆。

那是個戰亂的年代

畢卡索 (Pablo Picasso)
西元 1881 ～ 1973 年｜表現主義、立體派

〈格爾尼卡〉這幅畫作是二十世紀最重要的反戰作品，也是畢卡索最重要的作品。身為西班牙人的畢卡索畫出了德軍荼毒格爾尼卡城的慘狀，抗議戰爭的冷血殺戮，悲悼同胞的無辜受害。

事情得從西班牙的內戰說起。西元 1936 年，西班牙爆發內戰，佛朗哥將軍崛起並席捲整個西班牙，共和國被迫遷都瓦倫西亞。強勢的柏林和羅馬都承認佛朗哥政權，但畢卡索支持共和國，他的母親、妹妹都還在巴塞隆納，內戰爆發以後，畢

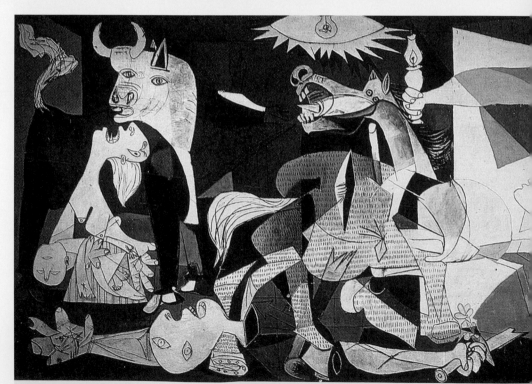

格爾尼卡｜西元 1937 年，349.3 X 776.6 公分，油彩、畫布，西班牙蘇妃雅王后藝術中心藏。

卡索很擔心家人。隔年，德國介入西班牙內戰，並於 1937 年 4 月 27 日派遣法西斯空軍將格爾尼卡城夷為平地——歷經三個小時的轟炸，無辜百姓傷亡慘重，這番殘酷舉動不但震驚了全世界，更讓畢卡索一股怒氣無處宣洩。

西班牙內戰，激起悲憫人道情懷

值此之際，西班牙的共和國政府要求他繪製大幅油畫，在巴黎萬國博覽會上展出，畢卡索立刻開始創作〈格爾尼卡〉，紅粉知己朵拉·瑪爾（Dora Maar）亦幫忙拍下完整作畫過程，見證了這幅曠世鉅作的誕生。

畢卡索將他對德軍的憤怒、對同胞的哀悼全都揮灑在這幅作品上——畫面左側，有位母親驚恐無助地抱著嬰兒，背後有個高大的牛頭怪冷酷地微笑著；畫面中央有匹受傷的馬正痛苦地嘶鳴，畢卡索以這匹馬象徵受難的西班牙人民；馬的下方有位倒下的士兵，一手握著鮮花，一手握著斷劍，這是畢卡索對死去戰士的哀悼；畫面右側有個婦女舉著油燈，從窗戶探出頭來照亮了畫面，這是畢卡索一心想揭露德軍殘暴猙獰的面目，特地點燃油燈要全世界都看見；畫面右邊又是一名呼救的婦女……畢卡索只用了黑白灰三色完成這幅畫，讓整個畫面更為沉重哀傷，但蓄積的力量反而更強大。

畢卡索希望藉這幅畫宣達反戰的信念，於是〈格爾尼卡〉輾轉從巴黎出借到各國展出，數十年間旅行近三十二座城市，所到之處無不引起強烈共鳴。畢卡索誓言，西班牙一天沒有獲得民主，〈格爾尼卡〉就不回西班牙……這幅畫就這樣到處旅行，即便 1940 年以後暫時存放於紐約現代美術館，仍不時借展到其他地方。

畫出〈戰爭〉與〈和平〉，反戰訴求

據說第二次世界大戰期間巴黎被德軍占領，很多德國軍人也好奇地到美術館欣賞大師畢卡索的作品；可想而知，這些德國人受到很冷淡的對待。甚至有一次，畢卡索站在美術館的出口，將〈格爾尼卡〉的複製卡片分送給來看畫的德軍，其中一位蓋世太保客氣地問他：「這幅畫也是您

的傑作之一嗎？」畢卡索很嚴肅地回答這位白目軍官：「不，這是你們的傑作。」

畢卡索一生都在為和平而努力，只要藝術不要戰爭。看到戰爭帶給人類的創痛，他創造了「和平鴿」的圖像，希望人類不要再互相殘殺，要像純潔美麗的鴿子那般振翅高飛。1950 年韓戰爆發，他還親自製作擁護和平的海報，接著又幫法國南部的瓦洛里和平教堂（Chapel of Peace in Vallauris）繪製〈戰爭〉與〈和平〉兩幅壁畫，無非是希望人類記取戰爭可怕的教訓。

1973 年，畢卡索因感冒引發肺炎病逝，享年九十一歲；臨終前，希望〈格爾尼卡〉能歸還西班牙。1981 年，紐約現代美術館遵照畢卡索的遺願，將〈格爾尼卡〉交給西班牙馬德里的國立美術館，這一年剛好是畢卡索百歲冥誕，此次的回歸展覽別具意義。1992 年，〈格爾尼卡〉轉由蘇妃雅王后藝術中心收藏，經過近六十年的流浪，〈格爾尼卡〉回到了自己的家。

戰爭｜西元 1952 年，470 X 1024 公分，油彩、硬質纖維板，法國瓦洛里和平教堂壁畫。

和平｜西元 1952 年，470 X 1024 公分，油彩、硬質纖維板，法國瓦洛里和平教堂壁畫。

孤獨與寂寞的顏色

霍伯 (Edward Hopper)
西元 1882 ～ 1967 年｜新寫實主義

> 霍伯是二十世紀活躍於美國本土的畫家，他的畫風寫實，擅用色彩和光線明暗構築畫面。他應該可算是一位記錄美國生活的寫實畫家，但無論是風景畫或生活畫，霍伯的作品總有一股說不出的憂鬱寂寞，這種孤獨的情緒反而成了霍伯的特色，他，是個彩繪寂寞的畫家。

霍伯一開始先學插畫，因為成績不錯又有天分，轉而學習真正的繪畫。他曾三次前往歐洲遊歷，到處參觀名家的作品，雖然當時歐洲流行立體派等現代藝術，霍伯卻受到哥雅、委拉斯蓋茲、馬奈的吸引，還是喜歡用寫實手法描繪美國的風景。不過，他的作品並沒有馬上受到重視，為了維持生活，還是必須靠插畫工作為生。他一直孤獨地堅持著自己的理想，一邊工作，一邊構思新作品，直到四十一歲才獲得肯定——布魯克林美術館買下他的一幅畫，人們漸漸知道霍伯這位畫家。

淡淡的哀愁，
顯出現代人的疏離與渴望

霍伯相當晚婚，四十二歲時和妮葳遜（Josephine Nivison）結婚。妮葳遜本身也是畫家，同時精通多國語言和文學，兩人志趣相投。妮葳遜不只是霍伯的伴侶，也

是他最愛用的模特兒——〈紐約電影〉中那名沉思的女子就是妮葳遜；〈少女秀〉裡的裸女也是她，當時，妮葳遜已年逾五十，很難想像五十多歲的妻子為了成全丈夫的藝術，在寒冬中全裸演出需要怎樣的毅力。

此外，霍伯和妮葳遜都喜歡戲劇，兩人常到百老匯看秀，也喜歡看電影。霍伯和竇加一樣，畫了不少以劇院為場景的作品，但無論畫面是熱鬧的電影院，或是跳

紐約電影｜西元 1939 年，81.8 X 102.1 公分，油彩、畫布，美國紐約現代美術館藏。

著豔舞的少女秀，霍伯式的孤獨還是會不自覺地流露出來。

　　最能代表霍伯內在孤獨的作品應該是〈夜鷹〉——夜晚無人的街道，陰暗寂靜，只有二十四小時營業的咖啡館亮著冷冷的日光燈，映照出陌生人孤獨的背影；吧檯坐著的一對男女似乎關係微妙，兩人的手碰觸在一起，彼此卻沒有交談，似乎各擁心事。霍伯常常畫一小群人，但他們在人群之中非但不見親密互動，反而有著層層的疏離感⋯⋯美國雖然有得是熱鬧繁華的大城市，但城市也有屬於城市的淒涼孤寂，深夜靜思的時候最易流露內在寂寞情緒。

寫實筆觸，記錄美國當代人文風景

　　芝加哥藝術學院買下了〈夜鷹〉，紐約現代美術館也繼而買下霍伯的〈加油站〉，霍伯的聲譽日隆。儘管美國仍籠罩在第二次世界大戰的陰影中，霍伯還是孜不倦地旅行、作畫，用自己的方式熱愛這個國家。

　　到了晚年，霍伯已經成為美國家喻戶曉的畫家——一些原本把焦點放在歐洲的收藏家，如今也開始重視美國本土的藝術創作；許多博物館也紛紛舉辦霍伯的回顧展，知名報章雜誌不約而同訪問這位年高德劭的畫家⋯⋯但霍伯並未因名利雙收而自得自滿，他反倒跟隨其他藝術團體抗議紐約的博物館舉辦了太多抽象畫展覽，而忘了真實的東西也可以很美麗；隨後又擔任《真實雜誌》（Reality：A Journal of Artists' Opinions）的主編，希望帶領大家從現實生活表現內在的精神。

　　霍伯的作品的確不屬於二十世紀主流的抽象主義，但他用純粹寫實的手法，依舊將無形的寂寞和淡淡的哀愁表達得適切傳神。霍伯簡約鮮明的風格深深影響了後來的「普普主義」，也難怪《時代雜誌》讚譽霍伯是當代最偉大的美國畫家。

夜鷹｜西元 1942 年，84.5 X 152.7 公分，油彩、畫布，美國芝加哥藝術中心藏。

生之喜

夏卡爾 (Marc Chagall)
西元 1887 ～ 1985 年 | 超現實主義

> 夏卡爾很喜歡用畫畫寫日記，他常常畫下生活中值得記憶的片段，這幅〈生日〉畫的就是夏卡爾在西元 1915 年過生日的場面——畫中女子是夏卡爾的女友貝拉（Bella Rosenfeld），兩人在這場生日宴會過後沒多久，便結婚了。

夏卡爾於 1909 年認識貝拉，貝拉是一位富家千金，夏卡爾的父親是鹹魚工廠的工人，兩人門不當戶不對卻墜入了情網。翌年，夏卡爾隻身到巴黎開始他的藝術學習，但依舊對貝拉念念不忘，他在 1911 年畫的新娘，心裡想的就是貝拉。1914 年，夏卡爾到柏林參加畫展，順道回俄國家鄉，終於有機會再次見到日夜思慕的愛人。

最幸福難忘的廿八歲生日

1915 年 7 月 7 日是夏卡爾的二十八歲生日，從〈生日〉這幅畫可以看到——窗外俄國鄉間的景色，房裡則舖著溫暖的紅色地毯；美麗的貝拉吻了夏卡爾，並送上生日花束；幸福滿溢的夏卡爾感覺輕飄飄的，整個人快樂地飛了起來……這是多麼詩意浪漫的畫面呀！貝拉的母親原本很反對

生日 | 西元 1915 年，80.6 X 99.7 公分，油彩、畫布，美國紐約現代美術館藏。

拿著扇子的新娘 ｜西元 1911 年，46 X 38 公分，
油彩、畫布，私人收藏。

他們交往，經過大半年的努力，貝拉的家
人終於同意他們在一起。這是婚前甜蜜相
聚的單身派對，兩人在 7 月 25 日正式舉行
婚禮；婚前的這場生日宴會因而別具意義，
兩人充滿了喜悅、幸福感，對未來有著無
限期待。

貝拉從此成為夏卡爾最重要的伴侶，
她是夏卡爾靈感的泉源；除了擔任夏卡爾
的模特兒，也會在第一時間對夏卡爾的畫
提出意見。儘管剛結婚時生活並不順遂，
但源源不絕的愛使他們高飛在幸福的道路
上，愛情的魔力讓夏卡爾的畫充滿愉快幸
福的氣氛。

1916 年，夏卡爾和貝拉的第一個孩子
出生，幸福的家庭增添新成員，夏卡爾因
而畫了幾張出生、洗澡、保母車主題的畫
作──相較於夏卡爾之前曾經畫自己的誕
生，女兒出生後的畫作要比以前溫馨多了。

原來，夏卡爾曾聽母親說他出生時本來是
死胎，後來大人們用瓶子刺他那毫無反應
的身體，又把他浸到水裡，夏卡爾這才虛
弱地哭了出來，撿回一條小命；他曾經按
照這個故事畫了自己出生時的情景，畫面
的色調明顯沉重陰暗許多。

帶著對亡妻的思念，愛在畫裡飛翔

貝拉隨夏卡爾避居美國的時候，因一
場急病驟然去世，當時五十七歲的夏卡爾
震驚悲傷了好一陣子，大約有一年的時間
都無法提筆作畫。隔年，夏卡爾畫了一幅
〈環繞的女神〉，表達自己對亡妻的思念
──他渾身漆黑地棲身在畫面的左下角，
仰起頭來，整個世界淨環繞著貝拉的身影；
樹上有兩人結婚時的美好記憶；右方的貝
拉拿著白扇子，忍不住對生死兩隔的彼此
輕輕拭淚；記憶中的故鄉，則放在畫面的
中心，第二次世界大戰已經結束了，他們
一起離開故鄉，但再也沒有機會一起回去；
然而這幅畫並不只有灰心絕望，重執畫筆
的夏卡爾依舊振作起來獨走人生未盡之
路，左上角畫有點燃燭火祈禱的飛鳥與天
使，貝拉，已經化身為永恆的天使。

夏卡爾六十歲時回到法國，六十五歲
再度結婚，娶了一位小名「娃娃」的俄裔
女子，兩人開始到世界各地旅行。夏卡爾
雖年紀漸長，創作力仍然旺盛，先後承接
了幾項大工程，包括幫巴黎歌劇院繪製天
井畫、替梅斯教堂製作彩繪玻璃、為紐約
大都會美術館製作壁畫等等。晚年的他過
著平靜充實的生活，最後以九十八歲高齡

安詳地在家中去世。

　　夏卡爾一生的作品豐富多彩，並且全都能以一個「愛」字貫穿，他對俄國故鄉、尤其是對妻子的愛，更是支持他走過將近一個世紀的歲月。夏卡爾曾在自傳中如此談到貝拉——「我只要打開窗戶，藍天和愛、她和花就飛進來。不管她穿黑的或白的，她都縈繞在我的畫中。」貝拉不僅在夏卡爾的畫裡飛翔，更永遠活在夏卡爾的心中。

生之喜

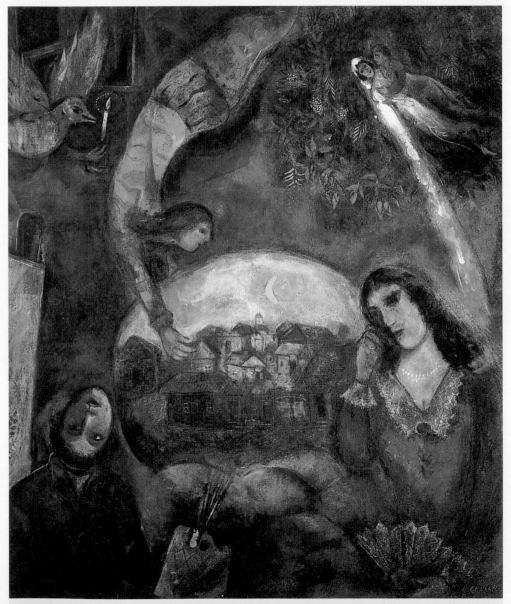

環繞的女神｜西元 1945 年，131 X 109 公分，油彩、畫布，法國巴黎龐度國家藝術和文化中心藏。

蒙著頭紗的戀人

馬格利特 (René Magritte)
西元 1898～1967 年｜超現實主義

西元 1928 年，馬格利特以戀人為題，畫了幾張「隔著面紗」的戀人——因無法看清對方，戀人之間的情感自然更顯神祕浪漫。但，馬格利特為什麼會想要這樣表達男女之間的情感呢？

頭紗罩面，隱喻母親自盡情狀？

有一種說法是，馬格利特潛意識裡受到了母親自殺的影響；原來，在他十四歲那年，母親因投河自盡身亡，那晚馬格利特跟著大人到岸邊認屍，當母親被撈起來時，長長的睡衣剛好翻起來覆蓋住臉部，這幅景象對一個十幾歲的青少年來說，恐怕一輩子都忘不掉。

死亡的畫面似真似幻，或許現實的痛苦來得太突然，反而有做夢般的不真實感。後來，馬格利特的畫作常常出現流水、蒙著白床單的女人、波濤洶湧的海面、落海掙扎的水手……這些意象很容易讓人聯想到馬格利特失去母親的挫折和抑鬱，反應出他個性裡的焦灼不安——他有一種亟欲顛覆社會常規的想望，這也驅使他走向超現實主義的道路。

不過，馬格利特本人可是駁斥這種說法的。他堅持，母親的死並未對他的人生和他的繪畫風格產生任何影響；

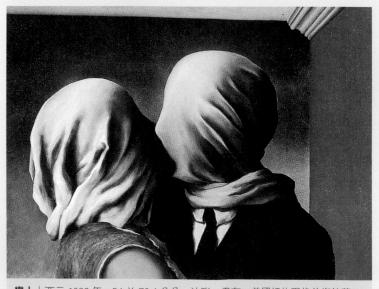

戀人｜西元 1928 年，54 X 73.4 公分，油彩、畫布，美國紐約現代美術館藏。

他甚至聲稱不記得在岸邊的那個晚上特別感到悲傷，反而因旁觀者都把焦點都放在他身上，以同情的眼光看待「死者的兒子」，讓他別有一種備受矚目、輕飄飄的驕傲感。

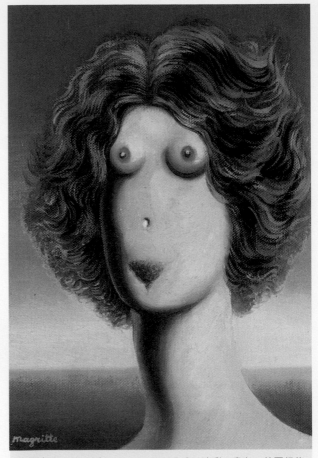

誰說愛情盲目，用心感受最真

儘管馬格利特再三否認，藝評家還是認為少年時期的陰影一直都在馬格利特的作品中出現。就拿馬格利特那幅很聳動的畫作〈強暴〉來看，他被認為在試著回憶母親的臉龐，但眼中所見卻是母親因長睡衣向上翻捲而呈現出裸體……這樣的解釋似乎有點牽強，難怪馬格利特不愛被這樣亂分析。事實上，當男人心中興起侵犯女性的念頭時，他眼中所見的女人不也只剩下原始的性徵嗎？

強暴｜西元 1934 年，73.3 X 54.6 公分，油彩、畫布，美國紐約大都會美術館藏。

而愛情也是這樣，無論再如何親密友好的戀人，總有些細微的地方是對方看不到的；因為看不到，更要用「心」感受那覆蓋住的感情……撇開有關面紗由來的諸多分析，這幅〈戀人〉實在是一件令人感動的作品。

馬格利特特地讓這對戀人穿上他慣用的中產階級服飾，用以象徵一般普羅大眾的情愛；無論這對戀人是相擁而吻或並肩相倚，都隱隱透露出一種兩情相悅的信賴感；白紗布也許可以遮住五官臉龐，卻遮不住由內而生的情感，這，正是愛情的真諦，是愛情最美好的部分──因為面紗的刻意覆蓋，反而讓原本很抽象的愛情突顯了出來。

喜歡用蘋果遮住自己五官的「人子」馬格利特，這次選擇用面紗包覆愛情，讓人們好奇面紗底下隱藏著什麼樣的情感。或許，這一切真的和喪母之情無關，馬格利特之所以蓋住愛情，純粹是要我們打從心底「看見」愛情而已。

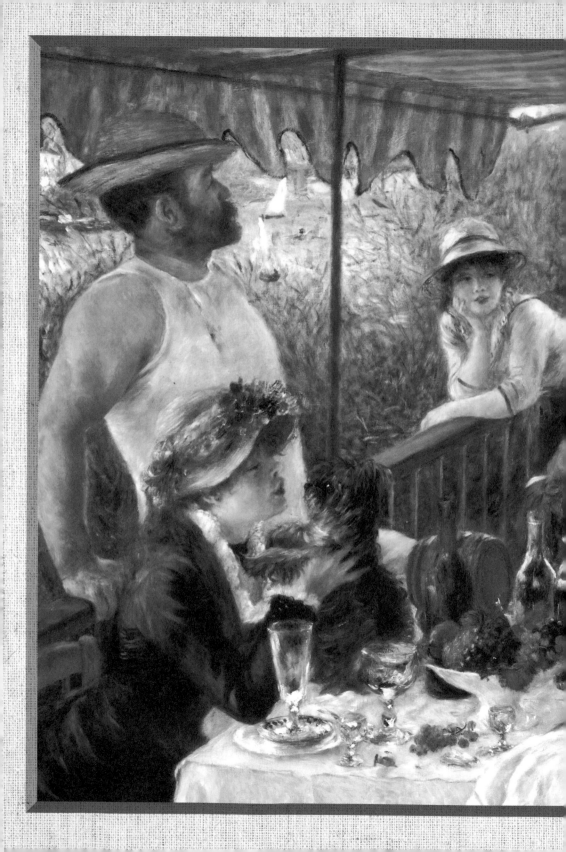

奇妙的眾生百態

古時候沒有照相機或手機，藝術家自然以畫筆記錄
周遭的人群和日常生活，我們於是從不同時期的畫
作，想像當時各行各業的面貌！

阿諾菲尼的婚禮│約西元 1434 年，82 X 60 公分，油彩、畫板，英國倫敦國立美術館藏。

用畫的結婚證書

范艾克 (Jan van Eyck)
西元 1395 ～ 1441 年｜北歐文藝復興

法國巴黎羅浮宮的鎮館之寶是達文西的〈蒙娜麗莎〉，英國倫敦國立美術館的鎮館之寶則是范艾克的〈阿諾菲尼的婚禮〉──這幅畫完成時，達文西甚至還沒出生呢！如果沒有范艾克改革油彩，讓後來的藝術家可以更方便地使用油彩作畫，整個西洋藝術史很可能完全不一樣。

范艾克是十五世紀北歐最有名的畫家，他尚未成名的生平已不可考，只能推測大約是西元 1390 年，出生於今日的比利時附近。

待歷史文獻有所記錄時，范艾克已經是個博學多聞的宮廷畫家了；他似乎精通各國語言，而且除了藝術才華，也很有科學精神──改良了作畫用的油彩，加入溶劑，讓顏料變得比較快乾，這樣一來，藝術家毋需耐心等待第一層顏料乾燥，便可接著上第二層顏料。

范艾克作畫時有一項「顯微」的技巧，那就是在畫中放一面鏡子或一顆發光的寶石，反射出一片如毫芒雕刻的精細畫作，其中最有名的就是這幅〈阿諾菲尼的婚禮〉，這也是一幅充滿謎題、讓後代藝術家爭論不休的作品。

以下舉出幾個引發熱烈討論與研究的細節──

婚禮｜富商結婚，衣著講究

有人認為這是一場祕密婚禮，但這種說法後來受到駁斥，因為十五世紀的法蘭德斯（Flanders，今日荷蘭、比利時一帶）是可以不用上教堂結婚的，只要有見證人，在家裡舉行儀式也可以。畫中的阿諾菲尼是一位義大利富商，他的婚禮應該相當隆重盛大，沒有必要偷偷摸摸進行，況且如果是祕密婚禮，范艾克又怎麼會在畫布上落款呢？

這幅畫被認為是阿諾菲尼的訂婚或結婚場景，只見新人手拉著手，莊嚴地許下一世承諾。新娘的綠色禮服看起來很高貴，從裙襬的內裡到袖口無不襯著毛皮，可以看出他們雍容華貴的身分地位；而新娘的手之所以撫著隆起的腹部倒不是因為懷孕，是那時流行穿這種高腰的蓬裙，以象徵多產富庶的生命力。

221

〈阿諾菲尼的婚禮〉局部：鏡子。

〈阿諾菲尼的婚禮〉局部：燭臺吊燈。

畫家落款│范艾克成了證婚人

范艾克在鏡子上方的牆壁以拉丁文龍飛鳳舞地書寫著──「我，范艾克在場見證，1434 年」，此舉讓這幅畫儼如結婚證書一般，范艾克成了結婚證人，宣告了這場婚禮的合法性。

鏡面反射│顯微技法畫出更多細節

從鏡子裡得以窺見室內的另一側，除了畫面中的新郎新娘，看得出來另有兩個人在場，而其中一位就是范艾克本人。

小小的一面凸鏡竟可將整個房間的縮影全都畫進去，鏡框外圍甚至環繞著十幅更小的宗教畫裝飾；這種顯微細節的再現，著實令人嘆為觀止。在這之後也有很多藝術家開始懂得利用鏡子的反射，來呈現另一側的活動空間。

蠟燭│只燃一根燭火的吊燈

天花板上有一組漂亮的燭臺吊燈，卻只插了一根蠟燭，又為什麼要在窗外透著光的大白天點蠟燭呢？關於這一點，後人也有不同的解讀──這根蠟燭象徵神的視線，也可視為婚禮祈禱用的蠟燭；還有一種比較世俗現實的解釋，認為根本就是當時的蠟燭很貴，因此得省著點用。

房間裝飾│豪華講究，甚至養寵物

從房間裝飾亦可一窺當時富豪的家中擺設──紅色的床幔和雕工精緻的紅褥座椅全都很講究。兩人的木屐拖鞋散放在室內，這種鞋是貴族王公常穿的便鞋，顯現出新人的身分地位不凡。

阿諾菲尼的生活過得相當優渥，腳邊還有一隻可愛的小狗，小狗一來象徵愛與

〈阿諾菲尼的婚禮〉局部：寵物狗。

〈阿諾菲尼的婚禮〉局部：床邊守護神。

忠誠，讓畫面更加生活化；二來說明當時的人已經開始飼養玩賞用的寵物小狗。

鏡子旁邊的念珠、床後的聖瑪格麗特雕像，甚至是新郎的舉手宣誓，均使畫面顯得虔誠莊嚴；聖瑪格麗特是婦女分娩的守護神，也帶有祝禱新人多子多孫的意義。

橘子 | 在當地很珍稀，必須進口

范艾克居然在窗邊及窗戶下方的櫃子放了幾顆橘子，這和婚禮有什麼關係？用意很可能是以水果象徵繁衍的生命力，也可能只是用來點綴富商的生活，畢竟，橘子在當地可是進口的水果，一般人買不起。

史上最有創意婚禮

范艾克彷彿是以繪畫代替照相，捕捉了婚禮現場。沒有人知道，這個點子是范

〈阿諾菲尼的婚禮〉局部：橘子。

艾克自己想到的，還是應新郎阿諾菲尼的要求而畫。無論如何，范艾克創新了「結婚證書」的意涵——原來除了文字，還可以畫上很多象徵愛和祝福的小東西。像這樣的結婚證書，即便在五百多年後的今天，也會是別具巧思的一份誓約吧？

腦袋裝的
都是石頭？

波希 (Hieronymus Bosch)
西元 1450 ～ 1516 年｜北方哥德式繪畫

畫家除了以宗教神話、日常民情為題材，也可以從地方諺語、文學詩歌入畫，十五世紀的波希正是一位描繪諺語和鄉野風俗的畫家。為了表現出民間故事的傳奇性與荒謬性，波希的作品經常帶有怪誕瘋狂，看起來相當「魔幻」。

波希簡直是妖怪和噴火獸的發明家，他筆下的動物經常是四不像的生物，畫面不時出現人身鳥嘴、擬人化的豺狼、野豬，或是被肢解、烹煮的人體等等，看起來不但怪異，有時甚至讓人覺得毛骨悚然。

取石手術，
拯救老百姓的愚昧？

儘管波希畫這些荒誕的動物可能純粹為了好玩，算是一種描寫民俗迷信的黑色幽默，希望引人發笑；不過，後世的專家可是非常認真地研究他的作品，認為那象徵著十五世紀的「世紀末恐慌」，是中古世紀的「超現實主義」。波希豐富的想像力，連二十世紀的超現實主義畫家布列東（André Breton）也讚賞不已，有些藝評家甚至稱波希為十五世紀的達利。

取石手術｜約西元 1475 ～ 1480 年，48 X 35 公分，油彩、畫板，西班牙馬德里普拉多美術館藏。

波希誕生於現在的荷蘭，在當時稱為「法蘭德斯」，歷史文獻對波希著墨不多，只能勉強從市政資料知道他娶了貴族的女兒，並成為聖母兄弟會的成員，他因此幫教會畫了一些祭壇畫，此外再也找不到其他關於波希的生平記述。神祕的波希究竟是向誰學畫畫？他腦子裡都在想些什麼，才會畫出夢裡的天堂和地獄？或許因為波希的一生太平凡，和他筆下不尋常的作品很難聯想在一起，而讓後人更有興趣挖掘他的內心世界。

難蛋中的音樂會｜約西元 1475～1480 年，108.5 X 126.5 公分，油彩、畫板，法國里爾現代美術館藏。

腦袋裝的都是石頭？

〈取石手術〉是中古時代的荷蘭諺語，當時形容一個人昏庸愚昧、行為瘋癲，會說他「腦袋裡長了石頭」，有些狡猾的江湖術士於是藉機欺騙愚昧的鄉下人，好意地說要幫他們動手術，治療頭痛。

這些騙子會將病人綁在椅子上坐好，然後在他們頭上劃一小刀，讓病人痛苦地號叫，接著利用魔術師般的障眼手法，假裝從病人腦袋裡取出一兩顆帶血的石頭，聲稱已經幫他治癒疾病而要求報酬。波希以此描繪人類的愚昧無知，又諷刺人性的邪念貪婪，讓後來的藝術家也紛紛以類似的行騙主題作畫。

波希式奇思異想，瘋狂中自有深意

波希去世時已是聞名國際的畫家，他的宗教畫雖然古怪，卻將地獄的痛苦罪惡詮釋得相當細膩，裡頭有各種奇怪的刑具和懲罰，妖魔鬼怪一點也不輸中國的牛頭馬面，〈最後的審判〉中也有油鍋、刀山、人肉串……可以說，聖經裡的刑罰，藉由波希的想像力有了生動的畫面，也更加發人深省。

波希生前的畫作大都被當時法蘭德斯的貴族收藏，目前則分散在歐洲各大博物館，但其中有許多作品都是後人仿製的，真正確定是波希的真跡畫作僅有三十幾幅和一些素描。十六世紀有許多畫家模仿波希的作品，可是他們往往只學到皮毛，無法深入波希內在的精髓，彼得·布勒哲爾（Pieter Bruegel the Elder）算是其中比較成功的例子，他不是一味地抄襲，而是參考波希的作品創造出自己的通俗繪畫。

波希可算是十五世紀的佛洛伊德，他的作品充滿幻想和深意，有些細節至今人們還無法完全理解。只可惜，這位超現實祖師爺沒有留下任何日記、手稿，後人無法全盤了解他的腦袋裡究竟裝了什麼，才會創造出那麼不可思議的世界。

琳瑯滿目的多寶格

揚‧布勒哲爾（Jan Brueghel the Elder）
西元 1568 ～ 1625 年｜法蘭德斯畫派

　　十六世紀的法蘭德斯出了一個藝術家庭，父子三人都是畫家——父親彼得‧布勒哲爾（Pieter Bruegel the Elder）被公認是法蘭德斯最重要的畫家之一，他畫了很多農民生活的情景，像是小孩在嬉戲、農民婚禮、戶口普查、戶外舞會等等，這些日常生活剪影是這位「老彼得」最喜歡的題材，他的畫作也成為現代人了解十六世紀荷蘭生活的最佳參考。

視覺的寓言｜約西元 1618 年，70.1 X 113.3 公分，油彩、畫板，西班牙馬德里普拉多美術館藏。

一家人都是畫家，藝術天分驚人

老彼得和繪畫老師的女兒結婚，兩人的大兒子也叫彼得（Pieter Bruegel the Younger），因此大家稱父親為老彼得，長子為小彼得以示區分；次子的名字叫做揚（Jan Brueghel the Elder），長大後也成為畫家，他的藝術成就凌越兄長，和父親老彼得、好友魯本斯合稱法蘭德斯三大畫家。

老彼得受波希的影響很深，人稱「農夫畫家」；長子小彼得因擅長畫地獄風景，而被稱為「地獄畫家」；次子揚則擅長畫花，他的筆法細膩，喜歡用光滑的搪瓷亮漆，因此常被稱為「花卉畫家」或「絲絨畫家」。不過，老彼得去世時，長子五歲，次子才一歲，兩人或許承襲了父親的天分，卻是從其他老師那兒學習繪畫技巧。像是擅

長油彩和蛋彩的長子小彼得，便是一位很好的模仿家，他一生幾乎都在臨摹父親的作品，〈冬季風景〉是其中最成功的複製畫。

次子揚·布勒哲爾最早則是跟著外婆學畫（外婆是專畫小幅畫作的藝術家），接著他又向好幾位老師學畫，並到義大利深造，在義大利待了七年才回到阿姆斯特丹，西元 1610 年被西屬荷蘭指派為宮廷畫家。

揚和魯本斯，為五感官能作畫

揚和魯本斯是好朋友，兩人也是工作上的好夥伴，常常一起旅行，一起合作畫圖。魯本斯擅長處理人物的肌理線條，揚專精花卉和精緻的裝飾，〈視覺的寓言〉這幅畫作就是由魯本斯畫維納斯和邱比特，至於包圍兩位畫中人物的琳瑯滿目收藏品則由揚負責。

十六世紀流行以繪畫表達無形的感官世界，揚和魯本斯合作了五大感官創作，分別是視覺、聽覺、嗅覺、觸覺和味覺。

嗅覺的寓言｜約西元 1617～1618 年，65 X 111 公分，油彩、畫板，西班牙馬德里普拉多美術館藏。

其中，〈視覺的寓言〉是揚自己最喜歡的一幅作品，畫中可以看到維納斯周圍的東西都和視覺有關，像是——賞心悅目的圖畫和雕像；腳邊的望遠鏡；邱比特拿了一幅畫給維納斯看，畫中講的是耶穌治癒盲人的故事；其他還有戴著眼鏡評畫的小猴子、星盤地球儀等……無不和光學、視覺有所關聯。揚的精美構圖和細膩筆觸，可說將法蘭德斯畫派的技巧發揮到了極致。

視覺的寓言，視野紛呈目不暇給

〈視覺的寓言〉場景是一間陳列著奇珍異寶的房間。自十六世紀麥哲倫展開航海探險後，人們便對異國事物特別感興趣，一般小康家庭會準備一個五斗櫃，將蒐集來的新奇物品放在櫃子裡展示，也有人稱之為「多寶格」（Cabinet of Curiosities）；至於富有的殷商貴族當然更要闢一間收藏室，專門用以存放珍品奇物。這和現代人出國旅行帶紀念品回來的心態一樣，物品有沒有藝術價值倒在其次，最重要的是特殊新穎，收藏越是琳瑯滿目，越能彰顯主人閱歷豐富、見多識廣。

揚的父親、兄長，以及外祖父母全是藝術家，而他自己的兩個孩子也同樣成為畫家，他們承襲了父親的畫風，將布勒哲爾家的藝術繼續往十八世紀傳承。有趣的是，當時的長子似乎常常跟著父親命名，揚的大兒子也叫揚，後人只好以「老揚」和「小揚」區分父子二人。先是老彼得、小彼得，現在又是老揚和小揚，祖孫三代各展所長，這個布勒哲爾家族在藝術史上何嘗不是一個琳瑯滿目的多寶格？

雲中獵人 ｜ 老彼得繪，約西元 1565 年，117 X 162 公分，油彩、畫板，奧地利維也納藝術史博物館藏。

撲克牌裡的祕密

卡拉瓦喬 (Caravaggio)
西元 1571 ～ 1610 年｜巴洛克藝術

> 撲克牌局一直是戲劇性很強的畫面，這個主題不僅在香港電影《賭神》中大受歡迎，其實早在十六世紀就有相關的藝術作品出現。

卡拉瓦喬的宗教畫自成一格

像是卡拉瓦喬便曾以自然流暢的筆法描繪日常消遣的賭博牌戲，這無疑給了文藝復興後期的矯飾主義一記當頭棒喝。原來，藝術並不一定要矯揉造作地在宗教、神話上打轉，藝術也可以畫當代的人物民情，於是一群藝術家起而效之，甚至出現了「卡拉瓦喬派」（Caravaggisti）──卡拉瓦喬成為一個革命性的人物，他可以算是開創巴洛克藝術的先驅者。

卡拉瓦喬出生於義大利一個叫做卡拉瓦喬的小鎮，後來人們就以此稱呼他。卡拉瓦喬十一歲時成了孤兒，但仍依照父親的遺願繼續學畫。他的作品擁有強烈的戲劇性和真實性，完全不照當時的繪畫公式走，這替僵化的矯飾主義帶來一股清新的風格。

不過，保守派人士還是對他多所批評，覺得他的作品缺乏神性、不夠虔誠，說他畫的聖人太像尋常人，馬槽也像真正的馬槽那樣髒髒亂亂的，耶穌，怎能誕生在那樣的地方呢！然而，欣賞卡拉瓦喬的人也不少，當時的樞機主教德爾蒙提（Francesco Maria del Monte）就相當讚賞這種自然風格，他委託卡拉瓦喬替聖魯齊教堂（San Luigi dei Francesi）繪製濕壁畫，卡拉瓦喬因而一舉成名。

畫五湖四海小人物，牌局就是人生縮影

卡拉瓦喬擅長以光線明暗營造臨場氣氛，他喜歡以勞動的群眾為主角，描繪小人物生動的肢體語言。在他之前的藝術家，沒有人會去畫樂手、娼妓、吉普賽人；不過，卡拉瓦喬本身就是從街頭「混」出身的畫家，筆下這些作品自然特別生動。謠傳，卡拉瓦喬有同性戀傾向，因為他畫中的男孩總有股放蕩妖嬈的感覺。事實上，卡拉瓦喬除了畫風叛逆，個性亦放蕩不馴，脾氣暴戾不定，他常在街上和人爭吵打架，多次鬧上法庭而紛爭不斷，最後還因過失殺人，逃亡避難。

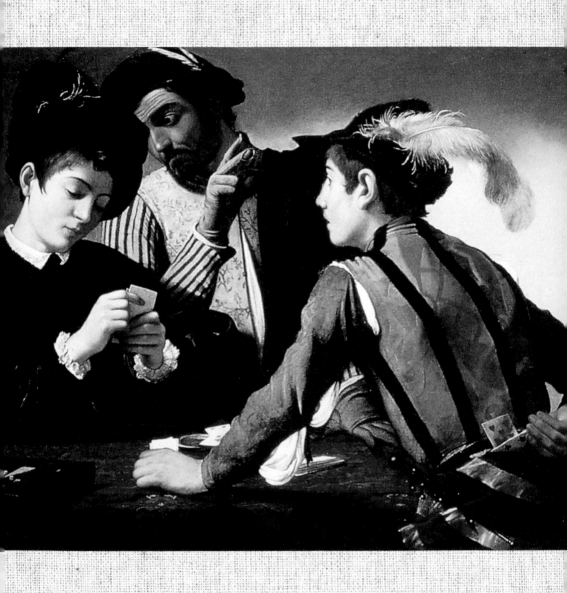

賭博 │ 約西元 1594～1595 年，94.2 X 130.9 公分，油彩、畫布，美國德州華茲堡金柏莉美術館藏。

〈賭博〉這幅畫的戲劇張力十足，畫面左邊的男孩正全神貫注思考該如何出牌，一旁偷看的牌客似乎以手勢打暗號，讓對桌的撲克牌老手在背後換牌……如此生動的耍詐場面，讓人不免揣測卡拉瓦喬是否也是箇中高手？

十七世紀的法國畫家拉圖爾（Georges de la Tour）深受卡拉瓦喬影響，也畫了幾幅撲克詐騙的牌局——畫面右邊那位衣著華麗的青年正是待宰的肥羊；中間穿戴珠寶頭飾的是一名妓女，她和倒酒女僕正不懷好意地交換著眼神；左邊的賭徒更在背後換起王牌，很顯然是一場精心設計、充滿性與欺騙的牌戲。

撲克牌裡的「侍從、王后、國王」

撲克牌最早的起源已不可考，有人說來自中國，也有人認為最早出現於埃及，但目前只能確定，十四世紀就已經有撲克牌的遊戲。

撲克牌的牌點 J、Q、K 分別代表「侍從、王后、國王」的縮寫，若再和撲克牌的四種花色相對應，亦各自代表真實歷史人物，著名的有——「梅花 J」是亞瑟王的騎士蘭斯洛特（Sir Lancelot）；「紅心 K」是加洛林帝國的建立者查理大帝（Charles the Great／Charlemagne），他是四張國王牌裡唯一沒有蓄唇上翹鬍的國王；「紅心 Q」則是查理大帝繼任者「虔誠路易」之妻朱迪斯（Judith of Bavaria, second wife of King Louis the Pious）；「梅花 K」則是馬其頓帝國的亞歷山大大帝（Alexander the Great），他的衣服上總是佩戴著十字架珠寶，他也是最早征服世界的國王；至於「方塊 K」則是著名的凱撒大帝（Julius Caesar），四張國王牌裡只有他是側面像。

撲克牌可說是人類文明中最簡單也最複雜的遊戲，玩牌的人常常爾虞我詐耍心機，需面對進退攻守的抉擇，每個人無所不用其極地想贏。玩家們圍著一桌牌戲，正像一個大千世界的縮影，卡拉瓦喬以牌局為題材，鮮活地畫出了貪婪取巧的人性。

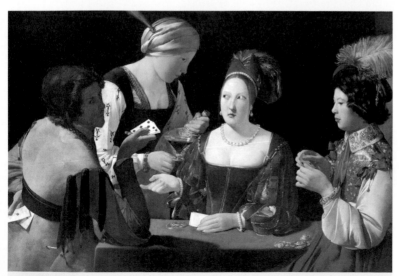

偷方塊 A 的老千｜拉圖爾繪，約西元 1635 年，106 X 146 公分，油彩、畫布，法國巴黎羅浮宮美術館藏。

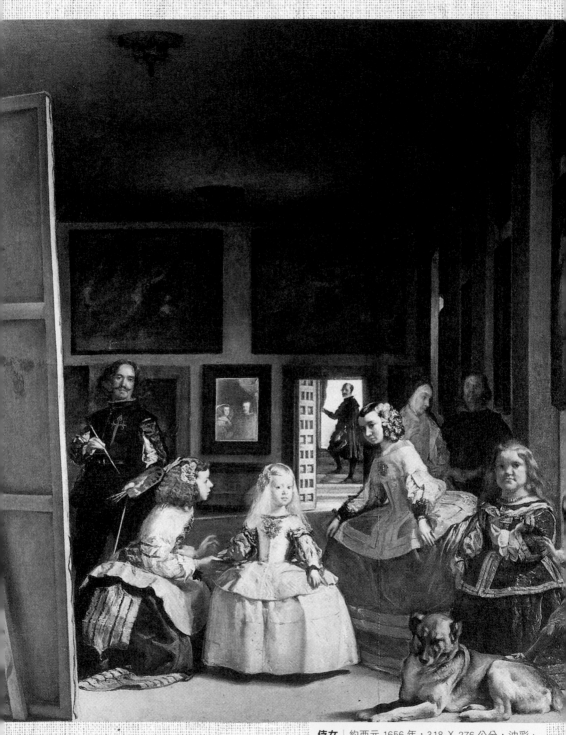

侍女｜約西元 1656 年，318 X 276 公分，油彩、畫布，西班牙馬德里普拉多美術館藏。

宮廷裡的生活

委拉斯蓋茲 (Diego Velazquez)
西元 1599 ～ 1660 年｜巴洛克藝術

〈侍女〉這幅畫大概是委拉斯蓋茲最出名的作品了，此畫原名〈國王的家庭〉，內容描繪西班牙國王菲利普四世（Philip IV of Spain）的家居生活。透過委拉斯蓋茲的畫筆，我們可一窺公主和王子在城堡裡如何過著幸福快樂的生活。

委拉斯蓋茲是國王最寵愛的畫家，他就住在皇宮裡，國王為他準備了一間很大的畫室讓他工作，國王自己也常常來畫室欣賞牆上的作品。委拉斯蓋茲替皇室的每位成員都畫過肖像，他和這些人都相熟，由他來畫皇室的生活自然格外生動。

畫布上巧妙表現空間立體感

畫面中央的人物是瑪格麗特公主，別看她穿得像個小洋娃娃，她可是當時王位第一順位的女繼承人呢！

畫家本人站在左側的畫架前，他正在幫菲利普四世和瑪麗皇后作畫，仔細看看公主後方的鏡子，就可以從鏡子的反射看到國王和皇后正在當模特兒擺姿勢。公主的左右是兩名侍女，畫面右邊還有兩名侏儒；侏儒的地位類似弄臣，和小狗一樣都是逗國王、公主開心的「寵物」。

畫面最右邊的那位小侏儒，甚至頑皮地拿腳踩狗，狗兒卻絲毫不生氣地趴著，

顯示出他們應該經常如此玩耍，而且即便在國王皇后面前這樣也沒關係；由此也可看出國王的隨和，在國王面前，大夥居然可以毫無拘束地玩耍、說話。

這幅畫最神奇之處還是在於它的立體空間感，只見——公主的斜後方還站著一對教士和修女；而出現在後頭遠方門口的則是宮廷侍官，他站在門外往裡探看一下這間充滿歡樂的畫室；國王和皇后則又站在一個我們看不到的平面……整幅畫好像一個可以任意走動的空間，這正是〈侍女〉最神奇的地方。

委拉斯蓋茲是國王的藝術好朋友

委拉斯蓋茲擁有幾近完美的繪畫技巧，由於他青出於藍，畫家老師也很高興將自己的女兒胡安娜（Juana Pacheco）嫁給他。委拉斯蓋茲一心想到馬德里替國王作畫，這是畫家累積名聲和財富的最好方法；正好年輕的菲利普四世剛上任，想聘

請新的宮廷畫師，他對委拉斯蓋茲的作品大為讚賞，委拉斯蓋茲於是得到這個機會，從此平步青雲為國王工作。

當時，畫家和國王兩人都很年輕，又同樣喜好藝術，兩人的關係儼然超出主從的尊卑分野，他們就像一對互相了解的朋友——年輕的國王不拘小節，他來到畫室就是要欣賞藝術和放鬆，委拉斯蓋茲甚至可以和國王平起平坐。

什麼都有了，就缺貴族封號

菲利普國王曾派遣委拉斯蓋茲兩次出使義大利，讓他臨摹義大利的藝術經典，順便幫國王挑選一些好作品裝飾皇宮；在當時，擔任宮廷畫師可不只是繪製肖像那麼輕鬆。出於國王的喜愛與信賴，委拉斯蓋茲甚至得負責王宮的美化裝飾、重要慶典的布置等等；他在王宮的地位已經無人能比，唯一缺少的就是貴族的封號，他想擁有更實至名歸的榮耀。

委拉斯蓋茲向國王要求了幾次，希望得到貴族的封號，但不只西班牙的皇家條例限制重重，其他的王公大臣也強烈反對這種擢升。畫家的這樁心願經過三年的請求才順利通過——西元 1659 年，委拉斯蓋茲終於獲得國王同意，取得了貴族的身分，只可惜委拉斯蓋茲無福消受，翌年便因旅途勞累而染病逝世。

痛失御用畫師，國王畫中加封

國王失去了委拉斯蓋茲這樣一位天才型的畫家兼好友，內心當然很難過，於是在〈侍女〉這幅畫中，由他親自於委拉斯蓋茲的胸前畫上代表聖地牙哥騎士的紅十字勳章，國王此舉確立了委拉斯蓋茲的貴族身分，並希望藉此畫千古流傳。

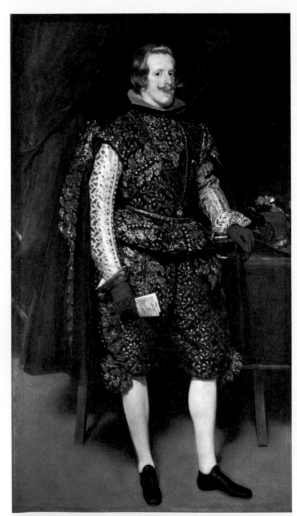

著棕色和銀色服裝的菲利普四世｜約西元 1631 ～ 1632 年，231 X 131 公分，油彩、畫布，西班牙馬德里普拉多美術館藏。

招牌也是藝術品

華鐸 (Antoine Watteau)
西元 1684 ～ 1721 年│洛可可藝術

〈傑爾桑藝廊的招牌〉這幅畫本來不是「藝術作品」，而是一家畫廊掛在店門口招攬生意用的廣告招牌；然而，畫這幅招牌的人本身也是個畫家，他就是素有「雅宴畫家」之稱的華鐸。

華鐸是法國洛可可派的先驅。而所謂的洛可可（Rococo），源自於法文的石塊（rocaille）和貝殼（coquilles），指的是建築上的一種螺紋裝飾，常用於王公貴族的家具或房屋裝飾；在繪畫上則代表細膩甜美的風格，也是法國國王路易十五（Louis XV，1710 ～ 1774）所喜歡的藝術形式，因此又稱為「路易十五式」（Louis XV style）。

受到注意，因此被引薦至巴黎的盧森堡宮（Luxembourg Palace）協助進行城堡裝飾；華鐸在這裡看到城堡的魯本斯作品館藏，深深被魯本斯筆下的磅礴氣勢感動，他決定也要開拓屬於自己的畫風。

華鐸早期的作品大都以平民戲劇、軍事戰爭為主題，但讓他成名並當上美術學院院士的，則是他自創的田園主題——他在一般自然風景中加入了衣著華麗的俊男

深受魯本斯震撼，華鐸成為雅宴畫家

華鐸一開始是以「名畫盜版」為生，他專門幫別人「複製」受歡迎的名畫，再以便宜的價格出售；後來有機會擔任劇場裝飾的助理畫家，從此迷上戲劇，畫盡舞臺人生。

由於他的才華漸漸

野宴圖│約西元 1718 ～ 1720 年，127.2 X 191.7 公分，油彩、畫布，英國倫敦華利斯收藏館藏。

美女，他們優雅快樂地在林間歡宴。以前從來沒有人這樣畫，學院為了收藏華鐸的作品還特別為他闢了一個新畫派，稱他為雅宴畫家。這種甜美的洛可可風深受貴族喜愛，也替華鐸贏來很多委託作畫的工作。

華鐸在巴黎並沒有自己的家，他要不是住在受委託作畫的貴族家裡，就是和畫商經紀一起住；而華鐸人生的最後一站，就是住在畫商傑爾桑的家裡。西元 1720 年，華鐸到英國求診，他因染上肺結核，健康情況大壞，回到法國後，傑爾桑收留了他。傑爾桑原本希望華鐸幫忙畫幾幅可以賣錢的作品，但華鐸看到傑爾桑的畫舖，卻主動要求幫傑爾桑畫一幅代表店舖的招牌。這幅招牌可說是華鐸所畫過尺寸最大的作品，也是華鐸逝世前的最後創作──1721 年，華鐸在傑爾桑的懷裡去世，享年三十七歲。

傑爾桑藝廊的招牌｜約西元 1721 年，182 X 307 公分，油彩、畫布，德國柏林夏洛騰堡博物館藏。

236

幫藝廊畫招牌，鮮活表達各色人物

透過華鐸繪製的這幅店舖招牌，我們得以了解當時名流雅士在畫廊中流連消費的情景——店內牆上掛滿了各式各樣的畫作，看得出來有人物肖像、宗教神話主題等等，可見這類作品仍是藝術市場的大宗。

畫框則有大有小，更有裝飾味十足的圓形畫框；據說，站在圓形畫框旁、正在向兩名顧客解說畫作的人就是店主傑爾桑，而另一名女性店員則拿著小幅油畫給另一組顧客參考。畫面右下角甚至點綴了一隻靜靜趴著的小狗，使得整幅畫更加生活化。

至於招牌最左側，則有顧客已經買好油畫，店裡的助手正在進行打包，木箱裡準備放進一幅路易十四的肖像，正好象徵當時是文藝興盛的太陽王時代。

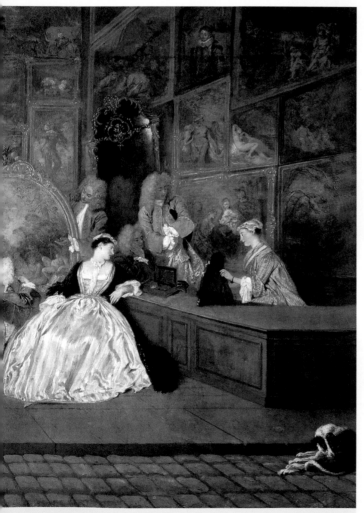

畫廊裡的男女顧客仍舊保持華鐸見長的優雅華麗服飾風，相較於手中拿畫展示的那位女店員，正好對比出不同階級的不同服裝打扮，由此可見當時的社會階層區隔相當明顯，這，就是十八世紀的世界。

華鐸只花了八天就把這幅巨型招牌畫好，這個招牌是華鐸短暫人生的最後一件作品，也是他最好的畫作，不僅構圖完美、人物細膩，還將畫廊送往迎來的熱絡情景表現得靈活生動。

這幅招牌才掛出沒幾天，上門的顧客不買店裡的畫，卻決定買下店舖的招牌，傑爾桑於是把招牌當成藝術品，和氣生財地賣給顧客了。

餐前禱告

夏丹 (Jean-Baptiste-Siméon Chardin)
西元 1699 ～ 1779 年 ｜ 靜物畫大師

十八世紀中葉本來是洛可可風格的天下，藝壇主流紛紛用華麗柔美的畫面歌頌輕鬆愉快的貴族生活，卻只有一位畫家背道而馳——此人專門彩繪中產階級的生活，作品裡沒有一絲貴氣，樸實中自有一股安詳美麗，這位特殊的畫家就是夏丹。

靜物畫大師，走出自己一片天

夏丹生於巴黎的一個木匠家庭，他的繪畫技巧大都自學而來。一開始，他先以簡單的日常主題練習作畫，因此早期的作品都以靜物為主；當時，巴黎的藝術家不是繪製大型英雄史詩，就是描繪田園逸樂的雅宴生活，只有夏丹安安靜靜地畫著魚肉水果、鍋碗瓢盆。

他不像洛可可派的畫家布雪（Francois Boucher）那樣，使用華麗光亮的色彩，夏丹筆下的顏色比較沉穩飽實，他自己曾說：「我當然也用顏色，但我更用感情作畫。」連靜物畫都可以讓人覺得感動，這是夏丹作品最神奇的地方。

夏丹原先可能是替商人畫一些招牌，或幫其他藝術家畫一些細節裝飾，他自己的作品是在西元 1728 年的戶外展覽被挖掘的。當時，皇家學院看到夏丹的〈鯆魚〉，竟破例讓這個默默無聞的畫工進入皇家學院成為院士；這個讓藝術家們擠破頭爭取的殊榮，竟然被一個「不入流」的靜物畫家意外獲得，可見夏丹的靜物多麼有魅力。

美，就在尋常日子動靜之中

進入皇家學院以後，夏丹除了繼續畫靜物主題，也開始嘗試彩繪家庭、母親、家事操持等日常生活；出身工人家庭的夏丹偏愛描繪這類人物，而其中最有名的作

鯆魚 ｜ 約西元 1728 年，115 X 146 公分，油彩、畫布，法國巴黎羅浮宮美術館藏。

品就是〈餐前禱告〉。只見畫中的母親正在盛湯，嘴裡教兩個女兒一字一句地重複唸著禱告詞；小女兒雙手合十，專心地聽從母親指示，她也許不全然理解禱詞的真正意義，但出於對母親那份完全的愛與信賴，很自然地便跟著母親複誦。

看得出來這是一個平凡樸素的家庭，夏丹卻能利用餐前禱告的主題，營造出安詳和樂的氣氛，讓這個普通家庭的信仰散發出一種不平凡的光輝。

對於自己所喜歡的主題，夏丹常常一畫再畫，像是〈餐前禱告〉就畫了三幅，目前分別存放在巴黎的羅浮宮、鹿特丹的布尼根博物館，以及俄羅斯的聖彼得堡冬宮博物館。這三幅畫之中，只有藏於聖彼得堡的那件作品有夏丹的親筆簽名和日期註記，這很可能是三幅畫之中夏丹自覺最重要、也最滿意的代表作。

晚年，夏丹的視力漸漸衰弱，於是改用粉彩筆作畫，畫出相當優美的粉彩肖像。

夏丹每年在沙龍展展出的作品都相當成功，他就像洛可可風潮以外的一股清流，讓人們看見了平凡生活的樸實美好。

因為夏丹，靜物畫的地位也跟著提高了，他堪稱是藝術史上最偉大的靜物畫家，關於這一點，法國文學家普魯斯特為夏丹做了最好的注解──「因為夏丹，我們才知道一顆梨子可以和一個女孩同樣鮮明；一件普通的陶器，也可以和發光的寶石一樣美麗。」

餐前禱告｜約西元 1744 年，49.5 X 38.4 公分，油彩、畫布，俄羅斯聖彼得堡冬宮博物館藏。

她們在撿什麼？

米勒（Jean-François Millet）
西元 1814 ～ 1875 年｜巴比松畫派

提到米勒，就會聯想到他最著名的兩幅畫──〈拾穗〉和〈晚禱〉。是的，米勒出身農家，擅長畫農村耕稼生活，是一位平實樸拙的田園畫家。

秋收後的農田，仍有上蒼恩物

米勒是貧窮的農家子弟，選擇走藝術這條路真是加倍辛苦──妻子多病，九個小孩嗷嗷待哺，常常籌到了今天的生活費，卻不知道明天的伙食費在哪裡。然而，賢淑的妻子卻非常支持丈夫的理想，全家搬到巴黎近郊的巴比松藝術村，讓米勒可以揹著畫架到大自然寫生，他便是在這段時間裡畫出了一幅又一幅刻劃農民生活的動人作品。

這幅〈拾穗〉是描繪秋收後，三位婦女正在撿拾農地上所殘留的麥穗。而這是法國農村的一項風俗，農地主人不可拒絕讓人撿拾麥穗，否則翌年的收成就會很差；聽說，這是從古希伯來人傳承下來的慈悲，要人們不可拒絕孤貧的同胞，應該讓他們自由地撿拾落穗，唯有保持這樣的慈悲心，神才會眷顧農民的土地。於是秋收之後，農婦會辛苦地彎著腰，撿起地上殘留的麥穗，這也代表勤勞節儉的美德。

畫中的婦女據稱是一家三代，畫面最右邊的是祖母，她年紀比較大，因此不容易彎身，雙手還得撐扶著膝蓋以保持平衡；中間的應該是媽媽，她動作俐落純熟，工作最辛苦，蒐集到了一大把穗子；最左邊的則是年輕的女兒，似乎有種邊玩邊撿的神態，一隻手還優雅地擱在背上休息，帽子則蓋住了脖子，深怕被太陽曬黑。

遠方的馬車滿載而歸，近景這三位衣著樸實的婦女成了麥田的主角，站在農田中，盡可能為家人多拾取一些上帝遺惠子民的麥穗。

〈拾穗〉寓有社會批判意涵？

這樣一幅律動優美的農村即景，在該年的沙龍展上卻引發了意想不到的猛烈批判。資產階級認為米勒別有居心，似乎故意用這幅畫挑釁現有體制──當時，巴黎歷經了幾次革命的紛擾，社會氣氛對於貴族和平民的階級差距非常敏感，沒想到一幅撿拾落穗的油畫竟然撿到了一堆是非。

以往的朋友如今帶著敵意的眼光看米

拾穗｜西元 1857 年，83.5 X 111 公分，油彩、畫布，法國巴黎奧塞美術館藏。

勒，覺得他這是故意強調農民的貧苦，帶有諷刺上流社會的意圖；也有少數想鼓吹民主政治的人，擅自拿米勒的畫來宣傳，將米勒奉為社會運動的先知……可是，這些都不是米勒的本意，他只是一名腳踏實地的藝術家，為了藝術也為了愛，畫出自己最熟悉的勞動族群罷了。

有一位替米勒辯護的評論家曾如此描述〈拾穗〉這幅畫──「一個在光天化日下勞動的乞丐，的確比坐在寶座上的國王還要美。遠方的農場主人滿載麥子，馬車因重壓發出了呻吟聲，三名彎腰的農婦在收割過的田裡尋找掉落的麥穗，這個畫面比看到一位聖者殉難，還要更痛苦地揪住我的心靈。」

米勒的〈拾穗〉和激烈的政治宣言無關，它的美是如此單純，好似簡單古樸的自然詩篇。撇開那些泛政治的口水戰，當時，大多數人仍肯定這幅畫的確十分生動感人，因此〈拾穗〉這幅作品依舊以兩千法郎的好價錢賣了出去。

米勒畫作，搖身成為國寶

而和〈拾穗〉相比絲毫不遜色的作品還有〈晚禱〉，這是幾年後，米勒所完成

的一幅連他自己也很滿意的作品——一對工作中的夫婦聽見了教堂的鐘聲，便在黃昏的農地上站定禱告。

米勒原本希望這幅畫同樣能以兩千法郎賣出，沒想到竟然找不到買主，米勒屈於生活壓力，只能以七十二英鎊脫手，沒想到這幅畫幾經轉手竟然炒到三萬法郎；晚年的米勒名聲是有了，財富卻一直和他無緣。

西元 1875 年，米勒去世，享年六十一歲。1889 年，買下〈晚禱〉的史克利達（Eugène Secrétan）決定拍賣這幅畫。當時，美國對米勒的作品志在必得，法國則一面倒地呼籲不能讓〈晚禱〉流落海外，於是畫價越飆越高。激動的巴黎人甚至在拍賣會場大喊法國萬歲、唱起國歌；無奈，此畫還是被美國人以五十多萬法郎買走。後來，法國某百貨公司鉅子又花八十多萬法郎買回〈晚禱〉，捐給了羅浮宮，替法國人爭一口氣。

短短三十年間，從畫下〈拾穗〉的居心不良，到拍賣〈晚禱〉的國寶捍衛戰，過程還真是戲劇性的大逆轉，可惜米勒未能親眼目睹這一切——原來，「拾穗」的婦人除了撿麥穗，還幫米勒撿回了應得的肯定與榮耀。

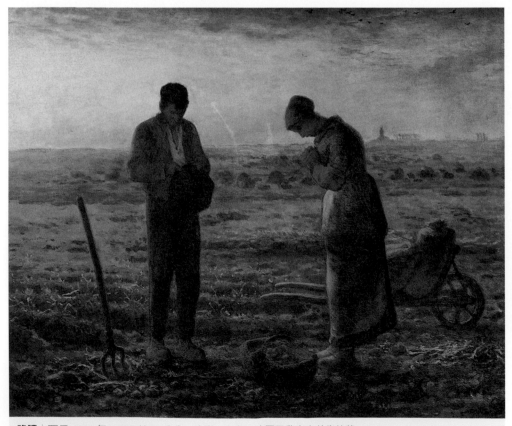

晚禱｜西元 1859 年，55.5 X 66 公分，油彩、畫布，法國巴黎奧塞美術館藏。

傷風敗俗的午餐

馬奈 (Edouard Manet)
西元 1832 ～ 1883 年｜寫實主義、印象派始祖

〈草地上的午餐〉可能是馬奈被罵得最慘的一幅畫，畫中兩位紳士衣冠楚楚，後方有位女子穿著薄紗在洗腳，身旁有個裸女毫不羞怯地直視前方，好似這樣的草地野餐是再自然不過的事；這幅畫引起學院派和一般大眾的不滿，覺得畫面太猥褻，如此的組合成何體統！

裸體野餐，重點其實在後方

不過，馬奈的朋友安東尼·普魯斯特（Antonin Proust）幫忙辯解，馬奈之所以畫出這樣一幅畫，是因他倆到巴黎近郊的亞尚特伊（Argenteuil）玩，看到一群正在沐浴的人，馬奈於是想起了吉奧喬尼（Giorgione）的〈牧歌〉，突發奇想地決定使用相同主題作畫，但替換成現代的人物和明亮的色彩，重新畫一幅大自然中的浴女圖。

事實上，馬奈本來將這幅畫取名為〈浴女〉，後來因輿論壓力才改成比較不讓人想入非非的〈草地上的午餐〉。

馬奈的畫和吉奧喬尼的作品是有些類似，不過〈牧歌〉描繪的是古代詩歌寓言，畫中裸女是繆斯女神，在古典的繪畫領域中，女神裸體是可以被接受的，但如果畫的是凡人的裸體，那就必須小心處理，藝術或色情往往一線之隔。

馬奈請了姊夫和弟弟擔任這幅畫的兩位紳士模特兒，女模特兒則找來常常和馬奈合作的維克多莉·穆蘭（Victorine Meurent），作畫的動機其實很單純，只是世人硬是以有色眼光看這幅畫，覺得正襟危坐的男士搭配不知廉恥的裸女，這樣的畫面太不倫不類，也毫無意義可言，看了就讓人生氣。

牧歌｜吉奧喬尼繪，約西元 1508 ～ 1509 年，110 X 138 公分，油彩、畫布，法國巴黎羅浮宮美術館藏。

243

草地上的午餐｜西元 1863 年，81 X 101 公分，
油彩、畫布，法國巴黎奧塞美術館藏。

而除了題材的聳動，馬奈的創新筆法也讓人無法接受，他採取強烈的對比顏色直接平塗，很少用中間色來表現裸體的立體明暗，這種離經叛道的畫法也讓傳統學院派幾乎抓狂。不過，這幅飽受批評的畫作反而讓馬奈大大出名，成了年輕藝術家的偶像。

馬奈的藝術，不矯揉造作

馬奈仍堅持走他的現代路線，後來又以維克多莉為模特兒，畫了另一幅〈奧林匹亞〉，結果又被罵得體無完膚。其實，這種斜臥的裸女遠在吉奧喬尼和提香的時代就很流行，只不過文藝復興時期的藝術家畫的是「維納斯」，而馬奈硬是畫成凡夫俗女。

只見，畫中女性儼然就是個交際花，女僕呈上男人所送的討好花束；這名高級妓女頭戴鮮花、腳蹬涼鞋，頸項和手臂還掛著鍊飾，但就是不穿衣服……氣得所有的媒體都批評馬奈不知廉恥，報端甚至出現了不少極盡醜化馬奈的諷刺性漫畫。不過，也有不少人瞞著自己的太太，跑到展覽會場偷看這幅傷風敗俗的畫作；人類對禁忌之事總是特別好奇，這種心態古今中外皆然。

十九世紀的法國已經出現了《瑪儂·雷斯考》（Manon Lescaut）、《茶花女》這類以女性為主體的小說，此間的公共場合也常有妓女故作優雅地走來走去。馬奈的畫筆志在描繪當代生活，脫去社會那層虛偽的外衣，沒想到引發民眾激烈憤怒的情緒，卻也讓他大大出了名。

竇加曾經讚美馬奈，說他比我們想像中還要偉大；小說家左拉也推崇馬奈，說他必將在羅浮宮占有一席之地。他們都說對了，馬奈只是本能地探討現實，這是他身為「現代生活畫家」的職志，那些無法接受新思維的人，其實處於一個荒唐可笑的社會而不自知，居然還嘲笑描繪社會現象的畫家，或許那些人本身才是最可笑的小人物。

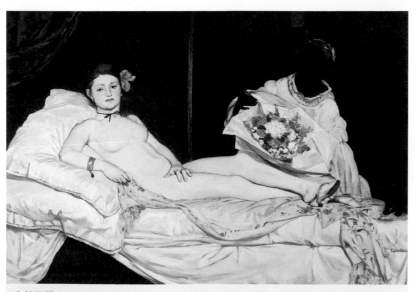

奧林匹亞 ｜ 西元 1863 年，130.5 X 190 公分，油彩、畫布，法國巴黎奧塞美術館藏。

特立獨行的社會觀察家

竇加 (Edgar Degas)
西元 1834 ～ 1917 年｜印象派

竇加是十九世紀最不合群的畫家，他抵制行之有年的巴黎年度沙龍，他瞧不起莫內那派戶外寫生的畫家，他所做的只是觀察眾生百態，將當時的社會活動不帶私人感情地傳神描繪出來。

竇加是銀行家之子，屬於家境不錯的中上階層，沒有賣畫營生的壓力，因此無須討好藝術收藏家的品味，他只畫自己想畫的東西，做自己想做的事；正是這種個性讓竇加勇於抵制巴黎的沙龍展。

巴黎沙龍展歷史悠久，遠從十七世紀開始，藝術學院便每年贊助這項活動，評選出好的作品加以展覽，這是年輕藝術家展出作品、藉此成名、得以賣畫的重要且唯一管道。然而，卻有一群印象派畫家因畫風不受學院派喜愛，決定自力救濟抵制巴黎沙龍，舉行自己的印象派獨立畫展，專門展出不受藝術學院青睞的印象派作品。

儘管竇加被歸類為印象派畫家，卻從不進行戶外寫生，和莫內那些風景畫家更是格格不入。他以自己的風格描繪小人物的生活，畫面生動自然，有別於一般傳統的肖像畫，比較像是記錄當時生活的浮世繪——

芭蕾伶娜｜優雅見長的靈巧身姿

「芭蕾舞」是竇加最熱愛的題材，他總共創作了一千五百多幅作品。法國是芭蕾舞的誕生地，尤以十九世紀的浪漫芭蕾最有名。芭蕾舞的服裝，以及舞者的肢體動作、辛苦練習、熱烈演出，全是讓人印象深刻的畫面。竇加對這些舞者觀察入微，舉凡一些靠桿練習、拉襪繫鞋帶等細節無不表現得唯妙唯肖。到了晚年，竇加對於

歌劇院的大廳｜西元 1872 年，32 X 46 公分，油彩、畫布，法國巴黎奧塞美術館藏。

舞臺上的芭蕾舞排演｜西元 1873 ～ 1874 年，65 X 81 公分，油彩、畫布，法國巴黎奧塞美術館藏。

芭蕾舞的場景已然再熟悉不過，簡直閉著眼睛就能畫出舞者的神韻，還自行幫她們在畫面中編舞排隊呢！

賽馬｜從小說文字馳騁畫面

賽馬是從英國流傳到法國的休閒活動，在十九世紀的巴黎算是很時髦的運動，寶加當然也去參觀過賽馬。但這一系列的作品（無論是賽馬前的準備姿態、賽馬中的奔跑快感）都是他在畫室中完成的，他閱讀了很多英國小說，從書裡對賽馬的描述，再過濾文字、加以想像，進而畫出一幅幅逼真極了的賽馬作品。

女帽店｜戴帽是一種禮貌

在歐洲社會，戴帽子並非上流社會才為之，這是一種禮貌，屬於衣著搭配的一部分。到了十八世紀末，歐洲淑女開始流行戴寬邊有花飾的帽子，帽子從此成為女性爭奇鬥豔的美麗配備。

寶加也畫了幾幅女性在店裡試戴帽子的作品，想像婦女正精心挑選適合自己的帽款；畢竟，當時的女性外出散步，幾乎人人戴帽。

洗衣婦｜認真的女人最美麗

有一段時間，竇加對巴黎的洗衣婦很感興趣，他著迷地看著她們的動作，並精準畫下她們工作中的神情。對竇加來說，祖露著雙臂勤奮工作的洗衣婦，她們認真的神態比任何美女都更值得入畫。

浴女｜毫無色情意味可言

西元 1886 年，竇加在獨立沙龍發表一系列「裸女」畫作，這些浴女幾乎全以背面入畫，感覺不像模特兒擺姿勢的肖像，倒像畫家偷窺得來的作品。沐浴是日常生活中很平凡的場景，竇加不帶私人感情地畫下浴後擦身、梳髮等畫面；據說，這是

浴女｜西元 1886 年，60 X 83 公分，粉彩、紙板，法國巴黎奧塞美術館藏。

竇加想像中的妓女生活，因此畫中背景的臥室或浴室陳設都很簡樸。這些裸女畫得絲毫不色情，也不像雷諾瓦筆下的裸女那麼豐潤美麗，竇加把重點放在姿勢的揣摩上。據聞，他曾讓模特兒持續梳髮長達四個小時，藉以觀察她的舉手投足；難怪這一系列的裸體畫顯得格外生動自然，竇加對人體姿態掌控之精確，著實教人佩服。

晚年，竇加遭眼疾所苦，視力不好的他更加離群索居，幾乎是一個人孤獨地死去。然而，藉由竇加所描繪的眾生百相，我們彷彿透過他的眼睛認識了十九世紀的生活面貌。

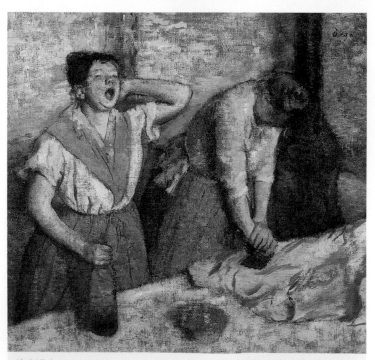

洗衣婦｜西元 1884 年，76 X 82 公分，油彩、畫布，法國巴黎奧塞美術館藏。

科學化的點描色彩

秀拉 (Georges Seurat)
西元 1859 ～ 1891 年｜後印象派

「藍色」配「黃色」等於綠色，「紅色」加「藍色」變成紫色，把幾種原色按比例加在一起，就可以產生更多不同的顏色；而這也是調色盤的功用，畫家可以事先調配所需的顏色，再將調好的顏料塗到畫布上……但這個規則在十九世紀被一群印象派畫家打破，他們喜歡把顏料直接塗在畫布上調色。

創新上色技法，仰賴觀者的視覺

印象派這種作畫方式流行了幾年之後，秀拉再次革新技法，他利用縝密的彩色觸點代替整片塗刷的色彩。

秀拉並不調色，他將不同顏色的小色塊排在一起，人類的視覺自會將這些色塊混合成不同的色彩明暗；這有點像中國的十字繡，近看是一格一格不知所以然的小方塊，遠看才能了解畫面的構成。秀拉的這種「點描法」不僅費工，還需精密的顏色分析，他正是以這種方法畫出了〈大碗島的星期天午後〉。

秀拉出生於巴黎，父親獨自在南法過著半隱居的生活，偶爾才回巴黎看看家人；秀拉和其他兄弟姊妹是母親一手帶大的。秀拉年輕時便已嶄露藝術天分，母親送他去學畫，他也順利地考進美術學校，進入安格爾的弟子亨利‧勒曼（Henri Lehmann）門下。西元 1883 年，他的作品入選了巴黎沙龍，這是法國藝術界的「聯考」，唯有通過審核的作品才能受到大眾肯定，可惜這是秀拉唯一一次入選，翌年他送了一幅〈河邊浴場〉參選，卻遭淘汰。

當時，印象派畫家頗受傳統評審的排斥，被刷下來的不只秀拉一人，於是他們決定自己辦一個「獨立沙龍」——既然官方沙龍不願接受非主流的藝術，他們總要想辦法自立救濟才行。於是，獨立沙龍從此開始每年自己審作品、辦展覽，替自己的作品增加曝光機會以便找買主。

〈大碗島的星期天午後〉則是 1886 年獨立沙龍展中最受矚目的作品，一來它位於會場正中央，巨大的畫幅相當引人注意；二來點描法是前所未有的作畫方式，吸引許多好奇的人群聚在畫前議論圍觀。大多數人都譏笑秀拉的手法，但也有少數藝評家看懂了秀拉的革命，還寫文章分析秀拉的點描法，這幅褒貶互聞的作品讓秀拉的知名度提高不少。

名媛仕女和伴遊女郎，都在大碗島上

秀拉的色彩光影在今天或許不足為奇，撇開技法不談，這幅畫也描繪了當時中產階級的生活面貌。

大碗島位於巴黎的西北邊，是塞納河上的一座小島，十九世紀的法國人假日經常到這裡踏青——畫裡有抱著嬰兒的年輕父母；有白帽紅頭巾的看護正陪侍著老婦人在草地上曬太陽；河邊有人看帆船賽，有人垂釣，還有人吹喇叭，也有一些優雅的仕女撐傘戴帽席地而坐；畫面中占最大比例的一對男女則是關係最為曖昧的人

大碗島的星期天午後｜西元 1884 ～ 1886 年，205 X 305 公分，油彩、畫布，美國芝加哥藝術中心藏。

物，胸前別著花的高帽紳士顯然是一位花花公子，旁邊則是伴遊的交際花，而那時的妓女很流行養猴子當寵物……三教九流的人群全在同一個場合出現，彼此卻沒有互動交談，放鬆的假日氣氛隱隱透出社會階級的緊張和疏離感。

　　畫家秀拉本身和社會也很疏離，他在1889 年認識了模特兒馬德蓮（Madeleine Knobloch），馬德蓮是一位沒有受過教育的女工，兩人過著與世隔絕的生活。秀拉替馬德蓮畫了一幅〈撲粉的女人〉，還將自己安排在窗戶後方；這本來是秀拉唯一的自畫像和生活即景，不過，有朋友覺得秀拉在畫裡看起來很可笑，最後秀拉用了一張桌子和花瓶遮蓋自己的畫像。

　　秀拉是法國畫壇上一顆短暫耀眼的星星，三十一歲時因感染咽喉炎暴斃；而馬德蓮和秀拉家人相處得並不和睦，她和秀拉的母親吵了幾架，從此自秀拉的生活圈消失。秀拉將〈大碗島的星期天午後〉留給母親，把〈撲粉的女人〉留給馬德蓮；他一生並未留下太多作品，不過他以科學的方式詮釋藝術，倒是留給後人相當獨特的藝術視野。

撲粉的女人｜西元 1889 ～ 1890 年，95.5 X 79.5 公分，油彩、畫布，英國倫敦大學科陶德美術學院藏。

科學化的點描色彩

快樂的跳舞

雷諾瓦 (Pierre-Auguste Renoir)
西元 1841～1919 年｜印象派

雷諾瓦是十九世紀法國印象派的其中一位成員，他和莫內是好朋友，兩人常常一起到戶外寫生。不過，莫內擅長畫風景、水面，雷諾瓦卻更擅長人物、風俗民情，他尤其喜歡畫翩翩起舞的群眾；舞蹈，最能表現一群人動感歡樂的氣氛了。

雷諾瓦的雙親是裁縫師，小時候家境不甚寬裕，十多歲就到陶瓷工廠當彩繪工人，利用晚上到夜間部旁聽繪畫課。直到二十歲存夠了錢，雷諾瓦終於進入畫室正式拜師學畫。正是在畫室學習的這段期間，雷諾瓦認識了莫內、希斯里（Alfred Sisley）等志同道合的朋友。

不分貧富，人人都能起舞作樂

雷諾瓦最有名的舞會作品就是〈煎餅磨坊舞會〉，煎餅磨坊並不是西點麵包店，而是巴黎蒙馬特區一家很受歡迎的舞廳，「煎餅」則是這家舞廳最有名的招牌點心。假日午後，煎餅磨坊會在花園舉辦露天舞會，平日辛勤工作的巴黎工人很喜歡來這裡跳舞放鬆，窮畫家們如雷諾瓦也喜歡來這裡聚會。

歡樂並不一定得付出昂貴的代價，一些平價的點心、幾段輕快的音樂、一個可愛的舞伴，照樣可以玩得很開心；雷諾瓦一直很想畫一幅這種平民舞會的歡樂情景。

但雷諾瓦那時還太窮，請不起很多模特兒營造舞影交錯的場面，只好找幾個朋友充當模特兒，坐在桌邊喝果汁聊天。雖然只有幾位朋友幫忙，雷諾瓦卻畫出了門庭若市的熱鬧感，舞池裡擠滿跳舞和聊天的民眾；雖然是露天場地，但根本沒有半點天空「露」出來……這真是一幅構圖複雜、效果極為生動自然的傑作。

雷諾瓦運用光線明暗和色彩調配，表現出人物的動態，讓他們栩栩如生地在畫布上一邊翩翩起舞，一邊觥籌交錯。

雷諾瓦的作家好友喬治‧里維耶（Georges Rivière），當時曾在印象派的刊物上如此讚美這幅畫──「這是歷史的一頁，一個精密記錄巴黎人生活的珍貴紀念，從來沒有人用這麼大一幅畫作捕捉巴黎生活的浮光掠影。」雷諾瓦不但做到了，而且後來又畫了〈船上的午宴〉，再次留下朋友餐聚的即時寫真；畫中人或閒聊或賞

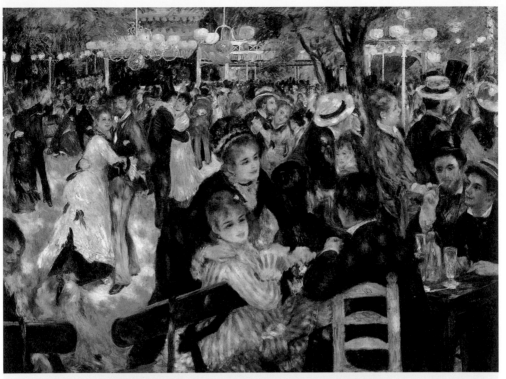

煎餅磨坊舞會｜西元 1876 年，131 X 175 公分，油彩、畫布，法國巴黎奧塞美術館藏。

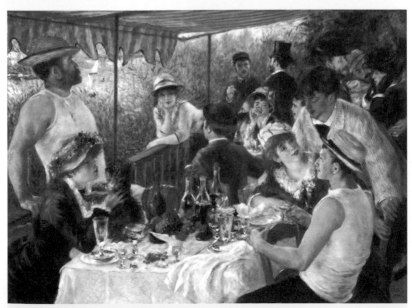

船上的午宴｜西元 1880 ～ 1881 年，129.5 X 172.7 公分，油彩、畫布，美國華盛頓菲力普斯收藏館藏。

景，每個人都有自己的表情動作，就像將電影畫面停格那樣逼真。

瞬間的生動歡愉，人生忒美好

　　而畫面中逗弄著小狗的女子就是雷諾瓦的妻子艾琳（Aline Victorine Charigot）；艾琳本來是一位縫紉女工，雷諾瓦喜歡她豐腴的臉孔和體態，便以她為模特兒畫了不少作品。畫商杜朗─胡耶（Paul Durand-Ruel）委託雷諾瓦所畫的〈城市之舞〉和〈鄉村之舞〉，裡頭那位圓臉的女孩就是艾琳。像艾琳這樣柔順知足的女工正是雷諾瓦最好的家居伴侶；不過，他們沒有公開戀情，直到西元 1890 年雷諾瓦才和艾琳正式辦理結婚登記。

　　雷諾瓦自從接了畫商委託的〈城市之舞〉與〈鄉村之舞〉，收入漸漸穩定，該年的畫展相當成功，奠定了他在畫壇的地位，雷諾瓦等於替自己「舞」出了一片天空。這兩幅舞蹈聯作很吸引人，城市的舞者愉快優雅，鄉村的舞者純真快樂，兩幅畫的處理方式不同，但都有跳舞的氛圍，彷彿可以聽見不同的背景音樂響起，讓人很想加入一起跳舞。

　　雷諾瓦曾經說過，他希望筆下的風景能讓人想去郊遊，筆下的裸女能讓人想伸手擁抱；這就是雷諾瓦式的生動。無論身處磨坊舞會或城市鄉間，跳舞的場景總是充滿音樂和笑聲，雷諾瓦彷彿以栩栩如生的畫面邀請觀畫者一起參加舞會。

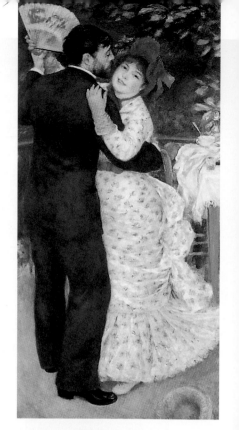

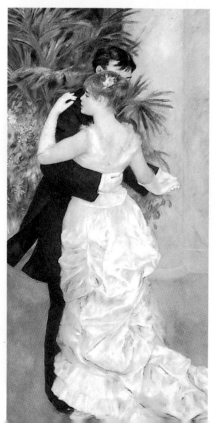

（上圖）**鄉村之舞**｜西元 1883 年，180 X 90 公分，油彩、畫布，法國巴黎奧塞美術館藏。
（下圖）**城市之舞**｜西元 1883 年，180 X 90 公分，油彩、畫布，法國巴黎奧塞美術館藏。

歌舞昇平的蒙馬特

羅特列克 (Henri de Toulouse-Lautrec)
西元 1864 ～ 1901 年 ｜ 後印象派

十九世紀後期，巴黎的蒙馬特區是個自由活潑的尋樂園，這裡是巴黎夜生活的大本營——各式酒吧咖啡館林立，流浪的文人、畫家紛紛到這裡尋找靈感。尤其是西元 1889 年巴黎舉辦萬國博覽會，世界各地的觀光客將紛紛湧進巴黎，大型歌舞夜總會「紅磨坊」也看準商機於同一年盛大開幕。

紅磨坊開幕時造成很大的轟動，它的裝潢布置很新奇，夜總會門口放了一個大大的紅色風車隨風轉動，裡面有舞廳和畫廊，外面有花園。花園設置了射擊練習場、算命攤位、一班訓練有素的猴子表演戲耍，最特殊的是還擺了一頭巨象，這可是女人止步的男性天堂——原來，只要爬上迴旋梯，進到巨象的肚子裡，就可以觀賞在當時列為「限制級」的肚皮舞孃表演。

巨幅馬戲團油畫，讓人一進入紅磨坊，就覺得這裡是個熱鬧好玩的地方。

羅特列克是貴族之後，十二歲時斷了左腿，十四歲時又斷了右腿，他的雙腿從此停止生長，這讓羅特列克顯得特別矮小，身高僅一百五十公分，走路還得拿拐杖才能取得平衡。但這些先天的殘疾並未影響他一派溫和歡樂的個性，出身貴族的羅特列克生活不虞匱乏，作畫純粹為了興趣，

羅特列克，
聲色藝術小巨人

夜總會的經理也很懂得造勢，他和很多知名畫家合作，為夜總會設計出美麗誘人的海報，而描繪蒙馬特夜生活的箇中翹楚，則要數畫家羅特列克。紅磨坊的入口大廳就掛著羅特列克所畫的

費南度馬戲團 ｜ 西元 1888 年，100.3 X 161.3 公分，油彩、畫布，美國芝加哥藝術中心藏。

紅磨坊——古呂｜西元 1891 年，191 X 117公分，
海報，私人收藏。

他的畫風自由奔放，尤其喜歡捕捉舞者、妓女、馬戲團等小人物的神情。

他每天流連在燈紅酒綠的聲色場所，常常一邊喝酒狂歡，一邊用紙筆勾勒夜總會的場景；隔天酒醒後，再拿著草圖到畫室進行上色。羅特列克筆下的蒙馬特因而特別生動，他並非刻意強調或醜化夜總會的狂歡，他只是置身其中地畫出夜總會的氣氛。

或許羅特列克實在太投入燈紅酒綠的生活了，他成天和模特兒、妓女廝磨，夜夜笙歌狂飲，才三十歲年紀已然酒精中毒，甚至感染梅毒，身體健康每況愈下。儘管母親將他送到療養院戒酒，但疲弱的羅特列克仍在三十六歲與世長辭，結束他歡樂放蕩的一生。不過短短的十年創作期，羅特列克留給了世人七百多幅油畫、三百多幅石版畫海報，素描更是多達五千幅，可見羅特列克真是隨身攜帶紙筆，信手拈來畫出精彩的市井活動。

撩人的歌舞女郎，男人蠢動的慾望

〈紅磨坊〉海報中的歌舞女郎名叫古呂（La Goulue），她是當時最有名的舞者，據說她身材豐滿、年輕任性，一站上舞臺便渾身散發性感魅力。古呂最能挑逗男人了，讓男人心猿意馬地為她而癡迷。當時，古呂幾乎就是紅磨坊的代名詞，慕名而來的男客將夜總會擠得水洩不通，而古呂的私生活難免被傳得繪聲繪影。羅特列克在海報中畫出古呂高抬大腿的舞姿，其他的尋歡客都成了遠處的黑色剪影；據說，抬

高腿部、小露吊襪帶和嫩白腿肚，是古呂最讓男人無法抗拒的招牌動作。

「紅磨坊」直到今天仍是一家名聲響亮的夜總會，到巴黎旅遊的人總不能免俗地前往欣賞從十九世紀開始流行的「康康舞」。如今的舞者並不以性感誘惑男人，現在的節目比較像是雅俗共賞、場面華麗的歌舞表演。此外，現在想進紅磨坊的舞者除了身材高䠷、臉蛋姣好，更需受過正統芭蕾舞訓練，有紮實舞蹈基礎才行；目前舞者的年齡以十六歲～二十五歲居多，來自世界各地所在多有，年輕舞者覺得能進紅磨坊跳舞就是一種肯定。

每當午夜的霓虹燈光亮起，蒙馬特也許不再像當年那樣狂歡頹廢、罪惡沉淪，但紅磨坊依舊歌舞昇平，帶領大家遙想當年觥籌交錯、歌舞盡歡的場景。

洗衣工 | 西元 1884～1888 年，93 X 75 公分，油彩、畫布，私人收藏。

巴黎的下雨天

卡耶伯特 (Gustave Caillebotte)
西元 1848 ～ 1894 年｜印象派

> 巴黎在今天常常被形容成一個浪漫美麗、既古老又現代化的都市，不過，巴黎的美麗其實是十九世紀中葉以後才有的事。

在那之前，巴黎的街道狹小，違章建築林立，典型舊社區式的骯髒腐臭，讓人一到巴黎就忍不住要掩鼻；但它卻在短短二十年間改頭換面，而親眼目睹巴黎改造運動、又細膩畫下見證的，便是當時的法國畫家卡耶伯特。

工程師畫家，支持印象畫派

卡耶伯特是一名家境富裕的工程師，但他也喜歡畫畫，結交了一群印象派畫家朋友如莫內、雷諾瓦等等。他是印象派最熱心的贊助者，看到朋友們經濟拮据，就會出錢買下作品，讓這些尚未闖出名號的貧窮畫家喘口氣，鼓勵他們繼續創作。也因為有卡耶伯特出錢出力，當時才得以舉辦第一屆印象派畫展。

不過，卡耶伯特的畫風並非全然的印象派，他的作品比較細膩、寫實，擁有工程師背景的他畫了幾幅巴黎改造後的街景、橋梁，替巴黎的都市計畫留下了美麗的記錄；也由於卡耶伯特本身是工程師，

因此對巴洪·奧斯曼（Baron Haussmann）的巴黎改造工程特別有興趣。

巴黎自路易十四時代開始便成為歐洲的經濟、文化中心，十八世紀的工業革命則加速了巴黎的繁榮發展，許多鄉村人口全湧進巴黎討生活，巴黎就像一個腦水腫的病人——馬車堵塞在狹窄的街道中；人滿為患，現有的房子不夠住，只好拚命搭蓋違章建築，有些往上面加蓋，有些則在中庭加一棟房子……房舍密度又高又紊亂，再加上衛生設備落後，當時的巴黎簡直快要淹沒在污水和垃圾之中。西元 1851 年，拿破崙三世（Napoleon III）決心改造巴黎，任命當時的巴黎省長奧斯曼為總工

巴黎街景｜重建於西元 1851 ～ 1871 年。（攝影／陳彬彬）

巴黎街景——下雨天｜西元 1877 年，212.2 X 276.2 公分，油彩、畫布，美國芝加哥藝術中心藏。

欣賞探看街上的綠樹、行人、商店櫥窗，「逛街」這個詞彙也隨之而生。卡耶伯特則成為時代的見證人，他畫出巴黎的新風貌，即便是下雨天，人們撐傘在街上閒晃，都是一種悠閒的美麗。

奧斯曼的改造計畫只花了二十年，他在 1871 年就讓巴黎整個改頭換面，巴黎有了最現代的下水道系統，有了新房子、大馬路，還有許多公共綠地空間……二十年內要平息拆屋整地的紛爭，投入如此多項龐大工程，奧斯曼實在有過人的魄力和決心。

卡耶伯特畫的〈巴黎街景——下雨天〉就在他家附近，那是當時巴黎有錢人的住宅區。從前景可以看到一對衣著精緻的男女，背景則是奧斯曼整齊劃一的新建築，卡耶伯特採用了幾何透視法，巧妙地以一盞煤氣街燈表現前後景深；儘管卡耶伯特是印象派畫作的忠實收藏家，他自己的作品倒比較傾向學院派理論。

卡耶伯特在遺囑中吩咐，要將自己收藏甚豐的印象派畫作全數捐給法國政府，但當時保守的官方藝術界並不太樂意接受，勉強挑了十幾件作品收下。看來，法國政府可沒有奧斯曼和卡耶伯特的遠見，以致這些日後屢創天價的印象派作品，沒能全數留在國家的博物館。

程師，大刀闊斧地替巴黎改頭換面。

奧斯曼先是徵收土地、拆掉老舊房子，規劃出幅射狀的大馬路；然後在馬路旁種樹，闢劃寬廣的人行道，接著才是蓋新房子。奧斯曼要求在同一路段買下地皮的建商，必須整齊劃一地蓋「奧斯曼建築」，意即每棟房子的石材、房屋高度都要相同，他非常重視街景的水平線，希望營造出和諧一致的都市空間——改造後的巴黎街道寬敞筆直，沒有特立風格的房子，只有整齊協調的美麗。

用畫筆見證巴黎的都市更新

因為有奧斯曼，才有所謂的「林蔭大道」都市規劃；因為奧斯曼的遠見，巴黎有了舒適的人行道，露天咖啡才能一家家地開，人們從此可以把散步當休閒，隨意

當工業遇上藝術

勒澤 (Fernand Léger)
西元 1881～1955 年｜立體派

早期，勒澤和畢卡索、勃拉克（Georges Braque）同樣活躍於法國立體派（Cubism）的創作，但勒澤常被開玩笑地說他應該是管體派（Tubism）才對。

看見機械線條的美麗

　　勒澤的畫裡總有一堆像是消防水管的結構，並夾雜不知通往何處的雲梯，看得人眼花撩亂；無論畫的是沉睡的女子或戲班芭蕾舞，他就是有辦法以水管和樓梯表現。難怪有人覺得勒澤好像成天追著消防車跑去，說他的畫作忙亂嘈雜得很！

　　勒澤喜歡建築、機械，還有辛苦勞動的基層群眾，他自己對於藝術也同樣抱持認真勤奮的態度創作著——工人用磚塊蓋房子，勒澤用形體構築畫面，呼應工業社會的勞動精神。大部分的藝術家通常不擅辭令，勒澤卻例外，他是一個能言善道、很愛說話的藝術家，對於演講、教書、接受媒體採訪簡直樂此不疲——勒澤的畫正好反應了他的個性，一幅幅忙碌堆疊的畫面，活像機器發出規律的運作聲響，勒澤透過畫面說話，熱情宣達自己的理念。

　　親身參與第一次世界大戰讓勒澤改變了很多，他看到許多軍人、鋼管大砲，袍澤的傷亡讓他感觸頗深，他自己也因為中了毒氣而退役療傷。戰爭是讓人身心受折磨的浩劫，身為藝術家的勒澤感受更加敏銳，作品於是出現了很多大砲般的灰色鋼管，並且不再屬於立體派，嚴格來說應該是「機械派」——他將二十世紀特有的飛機、大砲、戰車等機械物力融入作品，畫風變得更加堅實有力。

　　但後來戰爭結束了，勒澤的畫也跟著輕鬆起來，他會在斷裂的鋼管中加入撲克牌局、馬戲團表演等等；戰後的世界慢慢在復甦，勒澤除了對機械著迷，也開始關心「人」。勒澤開始畫人，畫手臂滿是肌肉的技工、畫女體，也畫在鷹架上忙碌工作的建築工人。

三個女人／盛大的午餐｜西元 1921 年，183.5 X 251.5 公分，油彩、畫布，美國紐約現代美術館藏。

閒暇向大衛致敬 | 西元 1948 ～ 1949 年，154 X 185 公分，油彩、畫布，法國巴黎龐畢度國家藝術和文化中心藏。

方地上的橙衣女子手中拿了一張紙，上面寫著「向路易・大衛致敬」。這個大衛是誰呢？

大衛（Jacques-Louis David）就是那位在十八世紀支持拿破崙的藝術家，他為當時法國大革命所倡導的「自由、平等、博愛」畫了許多作品，希望透過藝術宣揚這樣的理念。雖然最後拿破崙失敗了，法國又回到保守復辟的波旁王朝，

尊敬基層，喜愛踏實的美國生活

第二次世界大戰期間，勒澤避居美國，在耶魯大學教書。他看到新大陸正在發展，摩天大樓一層層地往上蓋，忙碌的鷹架工人讓他深深著迷；勒澤很喜歡在美國的生活，二次大戰以後雖然回到了法國，但作品仍脫離不了美國風。

他畫了一幅〈再見紐約〉，描繪搭船離開美國的心情；〈閒暇向大衛致敬〉這幅畫則讚頌美國的生活，在那個國度，工人平常辛勤流汗地工作，假日閒暇時則放鬆自己，和家人享受平凡之樂；勒澤覺得這樣的生活很踏實、很值得尊敬。畫裡有藍天、白鴿陪襯，爸爸揹著小孩，全家騎腳踏車到郊外親近大自然，而坐在畫面前

勒澤卻因為在美國看到真正的民主生活，並以一名藝術家的身分在其中生活，讓他忍不住想對最早懷有這種信念的藝術家致敬。

勒澤也是唯一一位讓冷冰冰、硬邦邦的機械轉換成美麗藝術的畫家，因為他，才有所謂的「機械主義」；只是，這個派別前無古人後無來者，從頭到尾就是勒澤一個人在堅持，幸好勒澤的藝術之旅並不寂寞，畫商很早就開始買他的畫。

勒澤熱中於藝術的宣達和教育，他甚至根據理念拍了一部名為《機械芭蕾》（Ballet Mécanique）的電影。勒澤的一生就像一部運作良好的機械，外表堅實樸素，但產能驚人，總是孜孜不息地律動著；因為有勒澤，工業和藝術終於有了交集。

鋼筋水泥的祕密

房子不只用來遮風蔽雨，建築物也可以很藝術，來看看各個時期的建築師，如何用石塊磚瓦或最新建材堆疊出藝術的殿堂。

雅典衛城的榮耀時代

建築師伊克提諾斯 (Iktinos)
活躍於西元前五世紀中葉｜古典希臘時期

雕塑家菲迪亞斯 (Phidias)
西元前 480 ～前 430 年｜古典希臘時期

中國有五千年歷史、有漢唐等文化盛世，想來應該有許多引人入勝的亭臺樓閣，只可惜當時的房子多為木造，幾千年後仍保存下來的屋瓦樓舍相當有限，但希臘卻保有一座兩千多年前的神廟建築——「帕德嫩神殿」(Parthenon)。

帕德嫩神殿，這座以花崗岩建造的神廟堅固又壯麗，若非因戰亂炸毀了一大半，現在可能仍屹立不搖；即便如此，目前殘存的神殿遺跡壯觀依舊，每年吸引無數人前往朝聖。而神殿遺跡林立的雅典衛城（Acropolis），更已於西元 1987 年被聯合國教科文組織列為「世界文化遺產」，是為全體人類的文明寶藏。

希臘人，建築美感與工法絕不一般

目前的雅典衛城是希臘人於西元前 447 年所重建，原本的帕德嫩神殿在戰爭中被波斯人燒毀（西元前 480 年），雅典人決心建造一座萬年不壞的聖殿，於是請來最好的建築師、雕刻師，以及手藝精良的石匠、木匠等等。

希臘人對神廟的結構、裝飾無一不要求完美。帕德嫩神殿的外觀採取希臘獨創的多利克式（Doric）列柱，而列柱數目通常以「2N＋1」的比例排列，意即正面若有八根列柱，側面就有十七根列柱，這樣的長方形神殿是最完美的。此外，每根柱子的形態也很講究，為了不讓柱子看起來太笨重，所有的柱身都稍微往內傾斜，而且柱子的中段比較寬，往上則逐漸變細，這樣可讓整體列柱顯得修長——一整排的

帕德嫩神殿｜重建於西元前 447 ～ 438 年。（攝影／陳彬彬）

列柱宛如天上的豎琴，風一吹，彷若天神撥動著歡樂的琴弦，發出陣陣清揚的仙樂。建築師並且發現，如果把地基砌成齊整的水平面，偌大的神殿看起來反而顯得扭曲變形，於是將地基造得中間微凸，往牆壁四面漸漸低斜，如此一來，配合著四周的列柱一起看才不會有壓迫感，視覺上反而是最和諧方正的構成。

菲迪亞斯向朋友展示帕德嫩神殿的橫飾帶｜塔德瑪爵士（Sir Lawrence Alma-Tadema）繪，西元 1868 年，72 X 110.5公分，油彩、畫布，英國伯明翰博物館及藝術中心藏。

建築師伊克提諾斯（Iktinos）為使自己的作品流芳萬世，捨棄傳統的紅瓦屋頂不用，整座神廟全以花崗岩砌成，然而要建造這樣一座莊嚴美麗的巨大殿堂，造價一定相當驚人……話說，當初希臘各城邦共組了一個「提洛聯盟」（Delian League）以對抗波斯帝國的入侵，每個城邦都貢獻了一筆黃金，存放於提洛島（The island of Delos）做為共同基金。沒想到，雅典人竟然偷偷挪用這筆緊急預備金來蓋自己的神殿，這件事引起其他希臘城邦不滿，導致城邦間爭戰不斷，這也是帕德嫩神殿在不穩定的政局中漸漸沒落的原因。

帕德嫩神殿，曾淪為戰爭火藥庫

帕德嫩神殿座落在雅典衛城上，是一座氣勢磅礴、卻不顯笨重的美麗建築，也是一處易守難攻的制高點。

十七世紀，土耳其攻占雅典，居然把固若金湯的帕德嫩神殿當作火藥庫使用；而後威尼斯軍隊反攻，一枚砲彈打中了火藥庫，將這座比例完美的希臘神殿轟掉一大半，神殿的屋頂不見了，門楣上的部分橫飾（Frieze）則被搬到英國的大英博物館——希臘政府雖多次希望英國能歸還古蹟，以盡可能地恢復神廟舊觀，可惜直到目前為止，英國尚未同意。

西元前五世紀，帕德嫩神殿重建當時，希臘知名雕塑家菲迪亞斯（Phidias）特地打造了一尊雅典娜神像（Athena Parthenos）放在裡頭。據說，這尊神像高十二公尺，全身由象牙和黃金打造而成，可惜十世紀時運往君士坦丁堡後便下落不明。十七世紀，歐洲進入全盛時期，英、法、德等強國每來到一個文明古國，就拚命地把那個國家的歷史古蹟搬回去，因此舉凡埃及、希臘，甚至是中國的古物都可以在這些國家的博物館找到，就連雅典衛城的遺跡也不例外。

昔日輝煌燦爛的希臘文化，如今雖只剩下一些廢墟供世人憑弔，但希臘的雕刻和建築卻深深影響了西方文化的育成。如何兼顧建物的實用性與藝術性，希臘早在兩千多年前就替人類找到了解答。

封印愛情的墳墓

設計師阿凡提 (Ismail Afandi)
生卒年不詳｜蒙兀兒建築

「泰姬瑪哈陵」（Taj Mahal）被稱為印度的珍珠，擁有美學和建築學上最完美的對稱和諧。它不僅是世界七大奇景之一，也是世界上最美的墳墓，這裡埋葬了一段淒美的愛情。

印度國王與皇后的不朽愛情

西元 1612 年，慕塔茲瑪哈（Mumtaz Mahal）嫁給印度的沙扎汗國王（Emperor Shah Jahan），瑪哈雖是國王的第二位妻子，卻是一次真愛的結合——瑪哈成為沙扎汗不可缺少的人生伴侶，即便出征打仗，國王都要帶著她隨行。瑪哈是國王的良伴、軍師，她教國王要慈悲仁善地救助疾苦，兩人恩愛異常。瑪哈一口氣幫國王生了十四個子女；1630 年，瑪哈隨國王到德干（Deccan）出征，結果在行旅中因難產身亡。悲慟欲絕的國王為了讓國人對皇后的記憶永垂不朽，決定建造一座美麗如詩的陵墓，紀念他倆永恆的愛情。

陵墓選擇蓋在朱木納河（River Jumna）的亞格拉（Agra），國王從各地請來知名建築人才——來自土耳其的阿凡提（Ismail Afandi）是陵墓的起草設計師，其他負責寶石鑲嵌、馬賽克、圓頂金飾等工匠也多達廿人，整座陵墓的建造費時廿二年，動用了兩萬名工人才完成。由於印度洪水多、地震也多，因此陵墓的地基必須挖得更深些。並且在正殿下方挖了十八個水井，讓整座陵墓好像漂在水上，據說有防震效果；主體周圍的四座塔柱也特別向外傾斜十二公分，以免地震時柱子倒下、壓壞主建築物。這樣的設計果然經得起考驗，泰姬瑪哈陵不畏強震洪水，幾百年來依然穩穩立於朱木納河畔，美麗如昔。

泰姬瑪哈陵｜費爾德（Erastus Salisbury Field）繪，約西元 1860 年，88.7 X 116.7 公分，油彩、畫布，美國密西根州弗林特博物館藏。

泰姬瑪哈陵｜建於西元 1632～1653 年。（攝影／戴梅芬）

情人的禮物，傷感且情濃

國王特意從外地運來最好的白色大理石，果然，純白色的陵墓，在不同時間、不同季節會有不同顏色的反射；整座建築左右對稱，又透過水面倒影上下對稱，的確是朱木納河畔最美的一顆珍珠。據說，國王本想在河的對岸為自己蓋一座黑色大理石陵墓，這樣他就可以和泰姬瑪哈陵一黑一白地隔河相望，讓靈魂相會於河面；不過，黑色陵墓才剛動工，國王就被兒子軟禁，黑色皇陵便沒能繼續蓋了。

「沙扎汗，你容許君主的權力化為烏有，只願使一滴愛情的淚不朽不滅。／可光陰卻沒有憐憫之心，還嘲笑你追思記憶的悲情。／沙扎汗，你以美麗誘惑光陰，俘虜時間，給無形的死亡戴上永不凋謝的花冠。／夜深人靜，你在愛人耳間低語的祕密，都封在石塊的永恆沉默裡。／雖然帝國崩滅，世紀瓦解，大理石仍向繁星嘆息：『我記憶猶新。』／『我記憶猶新』，可生命卻忘記了，因為生命負有自己無窮的使命，生命把回憶留給寂寞美麗的形體，而生命早已輕裝上路，繼續她的航行。」──泰戈爾，〈情人的禮物〉

印度詩人泰戈爾將泰姬瑪哈陵當作一種「情人的禮物」，心有所感地嘆息著沙扎汗國王的癡迷。生命無常，總希望可以留點什麼做為紀念，這座陵墓是國王送給愛妻的最後宮殿。雖然他的黑色皇陵沒能繼續興建，但國王和愛妻最終仍合葬於泰姬瑪哈陵，也算是令人安慰的結局吧！

錯誤也是一種美麗

建築師皮薩諾 (Bonanno Pisano)
活躍於西元 1170 ～ 1190 年間｜羅馬式建築

比薩斜塔一開始並不是斜的！原來，比薩城邦希望替教堂建造一座美麗雄偉的鐘樓，讓全歐洲都能見證比薩的富強繁榮。據說當時的建築師是皮薩諾（Bonanno Pisano），鐘塔於西元 1173 年開始動工興建，但歷經了好幾次戰爭，再加上鐘塔動工沒幾年右邊地基突然下陷，許多工程師覺得難度太高紛紛打退堂鼓，這座鐘樓於是時蓋時停，先後花了兩百年才完成。

1275 年，建築師湯瑪索（Tomasso di Andrea da Pontedera）發現這座塔已經蓋歪了，沒辦法修正成直立的鐘塔，但他還是努力地把鐘塔蓋到第三層樓。後繼的建築師也想盡辦法要讓鐘塔慢慢往中心垂直線扶正——有人想到，把比較低陷的右邊柱子加高一些，這樣鐘塔或許可以慢慢朝左邊傾斜回去；有人建議，把最重的鐘放在塔的左邊，這樣就可以跟日漸傾斜的塔身取得平衡。比薩斜塔於 1350 年勉強完成第八層的鐘室，掛上七口代表音階的鐘，整座建築物總算驚險萬分地完成，鐘塔可以發出悠揚的鐘聲了。

歪斜的鐘樓，
伽利略也曾來此做實驗

比薩斜塔雖在錯誤中完成，卻因此聲名遠播。著名的數學家伽利略曾經在比薩大學任教，他為了解釋重力加速度，還特別登上比薩斜塔，想證明不同重量的物體落地速度是一樣的。登上這座鐘樓總共

比薩斜塔｜建於西元 1173 ～ 1372 年。（攝影／陳彬彬）

要爬兩百九十四級階梯，1990年比薩斜塔關閉以前，每年約有七十萬名遊客好奇地爬上這座有趣的斜塔，俯瞰美麗的比薩平原。

由於這八百年來比薩斜塔一天比一天傾斜，高度也一天天下陷，再不想辦法補救可能撐不過一千年

奇蹟廣場與比薩斜塔 | 范史戴貝爾格（Jakob Rauschenfels von Steinberg）作，約西元 1800 年，42 X 29.7 公分，彩色版畫。

錯誤也是一種美麗

便崩塌成一堆廢瓦。1934年，專家曾往地基灌水泥，希望能穩住斜塔讓它不再下陷，沒想到，斜塔似乎傾斜得更加厲害。後來，義大利方面開始管制車輛進入此區，重金徵求挽救斜塔的計畫，希望盡一切力量保住這座不可思議的建築遺產。1972年，義大利發生大地震，比薩斜塔巨幅搖溫了廿二分鐘之久，真教人捏一把冷汗。

1990年，比薩斜塔正式封閉，不再開放讓觀光客在塔裡上上下下地爬，專家要全力搶救這座岌岌可危的斜塔——當時，塔身已經偏離中心線約十四英尺，很難相信如此歪斜的高塔歷經八百年依然顫巍巍地矗立在教堂旁，真是不可思議的奇蹟。後來，專家們總共花了十一年時間解決斜塔的問題。

搶救鐘樓大作戰，成功免除倒塌之危

1995年，先是在下陷的右邊埋入六百

噸的鉛塊；同年9月，斜塔一夜之間竟傾斜了二點五公厘。然而，修復工程開始之前，斜塔也不過以一年傾斜一點二公厘的速度緩慢歪斜中，這下嚇得工程師趕緊追加兩百五十萬噸鉛塊，穩住突然加快傾斜的塔身；同時又拉了一根鋼索環住斜塔加強固定，說什麼都不能讓它再斜下去了。

經過十一年的辛苦搶救，專家們成功地將比薩斜塔拉回近四十三點五公分，「扶正」至1838年左右的斜度；比薩斜塔在未來三百年內應能安然無恙地屹立不倒，繼續接受世人讚賞稱奇的眼光。

比薩斜塔歷經了平原沖刷、地基下陷，以及多次戰爭、地震威脅，竟還能歪歪斜斜地站立八百年，難怪名列世界七大奇景之一。如今，比薩斜塔又再度對外開放（每梯次皆限定登塔人數），讓世人有機會親自體驗這座在錯誤中建造出來的奇蹟。由於這個不可思議的錯誤，似乎讓斜塔更形珍貴，更加光輝美麗，這不正是比薩人當初建造這座鐘塔的心願？

巴黎鐵塔是下金蛋的母雞

作家、工程師、建築師古斯塔·艾菲爾（Gustav Eiffel）
西元 1832 ～ 1923 年｜建築史上的技術傑作

西元 1885 年，建築師艾菲爾提出「巴黎鐵塔」的建造案，這是一座為了 1889 年巴黎萬國博覽會而設計的指標性高塔；翌年，法國政府通過這個案子，卻在巴黎藝術界引起一陣抗議的風波。

許多藝文人士連署抗議鐵塔的興建，包括作曲家古諾（Charles Gounod），小說家莫泊桑（Guy de Maupassant）、小仲馬（Alexandre Dumas, fils）等等，他們覺得這個黑色的龐然大物肯定會破壞巴黎的古典美。莫泊桑甚至揚言，鐵塔建成之日就是他出走巴黎的時候，他要遠離巴黎，不忍看到巴黎變得如此醜陋。

建築師艾菲爾，美感遠見第一流

沒想到，巴黎鐵塔建造案不僅轟動，而且很成功；到目前為止，登塔參觀人數已經超過兩億人，這個數據連法國政府也始料未及。當初興建鐵塔時因造價昂貴（大約七百五十萬法郎），法國政府沒那麼多預算，便要求艾菲爾自行負擔一部分營造成本，並同意往後二十年讓艾菲爾先收取門票收入做為補貼；這項協議讓艾菲爾名利雙收，因為鐵塔第一年的門票收入便高達六百五十萬法郎，艾菲爾竟然在一年內就回收了營造成本，往後還可以淨賺十九年。

艾菲爾生於 1832 年，早期在南法替很多鐵路搭建橋梁，對鋼鐵類建材特別有心得。他在建造鐵塔之前已靠著造橋累積

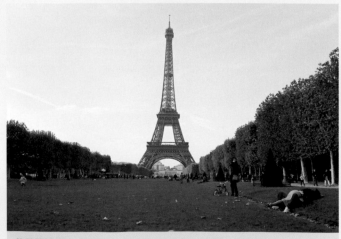

艾菲爾鐵塔｜建於西元 1887 ～ 1889 年。（攝影／陳彬彬）

了不少財富，他的名聲則在鐵塔落成後達到最高點——這座鐵塔簡直成了巴黎的象徵，「艾菲爾鐵塔」等同於「巴黎鐵塔」。

艾菲爾鐵塔的蓋法其實很簡單，艾菲爾先依照設計圖將鋼材一塊塊鑄模完成，然後運到現場，像堆積木那樣組合起來，再用鉚釘鎖緊，就完成了。當時，大約動用三百名工人，一個半月便將鐵塔組合完成，比蓋一棟房子還快。鐵塔總共有一萬八千片鋼材，使用了兩百五十萬根鉚釘，按照設計圖加以拼湊，總高度約三百公尺，重量達七千噸……光看這些數據似乎會讓人覺得量體很龐大，但鐵塔的造型其實一點也不笨重，入夜點燈後，讓巴黎的夜景更加美麗燦爛了。

1889 年巴黎萬國博覽會期間，火紅的艾菲爾鐵塔 | 葛漢（Georges Garen）作，西元 1889 年，65 X 45.3 公分，彩色版畫，法國巴黎奧塞美術館藏。

人人都想親近鐵塔，世上最受歡迎景點

鐵塔剛建成時被當成一個高空實驗室，法國人在上面放了晴雨表、風速器、避雷針等等，如今鐵塔的頂端則是無線電發射臺。此外，一般業餘人士也很喜歡登塔締造記錄——1892 年，巴黎有位麵包師傅踩著高蹺登塔，成功爬上三百六十三階樓梯；1912 年，裁縫師黑歇爾（Franz Reichelt）穿著自製的翅膀，從鐵塔試飛而下，不幸當場摔死；1945 年，有位飛行員居然駕駛飛機從鐵塔的腳柱下方低飛穿過；最不可思議的奇人異事應該是在 1965 年，有位西班牙遊客由於登上鐵塔太過興奮，竟把自己的太太從塔上扔入天際，造成樂極生悲的憾事。

到目前為止，巴黎鐵塔仍是全球參觀人次最多的景點，一年約可吸引六百萬人登塔覽勝，遠遠超過紐約帝國大廈的三百萬人、倫敦鐵塔的兩百萬人，以及羅馬競技場的一百多萬人次。鐵塔的門票收入自然十分可觀，還曾爆發工作人員集體販賣假票事件，相關人士將巨大的鐵塔當成搖錢樹，長期靠著兜售假門票獲取不當利益近百萬歐元。

艾菲爾當年不顧來自四面八方的反對聲浪，按照自己的夢想建立了這座鐵塔。儘管當時曾被批評成一根巨大醜陋的煙囪，但如今鐵塔幾乎成了巴黎的代表建築物，是巴黎夜晚最光輝搶眼的焦點。一提到巴黎，立刻讓人聯想到艾菲爾鐵塔；艾菲爾的自信和遠見，真是讓他獲得了空前的勝利。

舉著火把的女神

雕塑家巴特勒迪（Frédéric Auguste Bartholdi）
西元 1834～1904 年｜新古典主義風格的巨型雕像

〈自由女神〉是法國送給美國建國百年的禮物，這座雕像早已是紐約、甚至是全美國的精神象徵。然而，當初要橫跨大西洋完成這個「跨國賀禮」，背後其實有一段困難重重的故事。

美國建國一百週年的生日禮

〈自由女神〉是法國知名雕塑家巴特勒迪的作品。早在西元 1851 年拿破崙三世（Napoleon III / Louis-Napol on Bona-parte）推翻「第二共和」稱帝時，巴特勒迪看到忠貞的共和黨少女舉著火炬，高喊前進，朝軍隊衝過去，沒多久卻被射倒在血泊之中……打從那時起，他心裡便醞釀著自由女神的形象。據說，女神的容貌是巴特勒迪參考自己的母親而來；他之所以創作這件新古典主義風格的作品，原是想喚醒法國日漸失去的自由精神，但也很高興能將它送給新大陸，先歡慶美國的自由與榮耀，希望有朝一日，同樣的自由平等也能真正落實在法國的領土。

巴特勒迪為了這尊自由女神像多次奔走美國，向美國人介紹自己的作品。擔心美國人無法理解成品將何等壯麗，他還特別事先運了拿著火炬的手到美國展出，結果光是女神的一根手指便長達兩公尺，

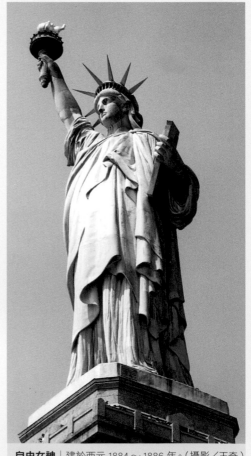

自由女神｜建於西元 1884～1886 年。（攝影／王奇）

手掌也有五公尺長，火炬的邊緣可以站上十五個人……由此不難想像整件成品的規模會有多驚人，於是國會同意美國接受來自法國的這份特殊禮物。

當初的協議是，由法國製作雕像，美國方面負責建造用來置放雕像的八角形底座，待雕像安放其上之時，正好象徵兩國友好的結合，共同宣揚「自由」的理想。法國方面為完成巴特勒迪所設計的雕像，還向人民發動捐款，希望塑造一尊代表法國「自由、平等、博愛」精神的美麗雕像，送給彼岸的美國人民。

自由平等博愛，精神永不止息

儘管巴特勒迪設計出完美的雕像，但要等比例放大成四十六公尺高的銅像，又是另一項艱鉅的任務，最後是由設計巴黎鐵塔的艾菲爾先生想出了辦法——他利用自己發明的中空鋼架先固定出形狀，再將銅皮一片片包覆在鋼架外，牢牢固定釘死，如此一來，不僅銅片可以伸縮呼吸，重量也大大減輕，這種「先砌鋼架、再貼外皮」的手法後來也成了蓋摩天大樓的圭臬。

法國這邊進行得一頭熱，雕像於 1884 年完成，美國那邊卻還沒開始建造底座——美國總統雖然也發起捐款，但民眾反應很冷淡，募款進度緩慢。眼看〈自由女神〉已經運抵美國，成立普立茲新聞獎的約瑟·普立茲（Joseph Pulitzer）忍不住跳了出來，在報端抨擊美國中產階級和富豪連這麼一點錢也不肯出，丟臉丟到了國外……他的批評終於刺激了美國人的參與

自由女神／自由照耀世界｜莫倫（Edward Moran）繪，西元 1886 年，125.7 X 100.3 公分，油彩、畫布，美國紐約市立博物館藏。

舉著火把的女神

感，最終總算募得所需款項——底座的部分於 1886 年完成，〈自由女神〉總算有個「踏腳」的地方了。

〈自由女神〉從此立足於紐約港邊，遊客可爬上三百五十四級階梯來到皇冠的位置；皇冠上開了廿五扇窗，象徵地球上挖掘出來的廿五種寶石；皇冠的七道光芒則代表世界七大海洋；女神左手握著的書簡，寫著 1776 年 7 月 4 日，那正是美國脫離英國獨立的紀念日。

巴特勒迪卓越的貢獻使他當選紐約市的榮譽市民；如今，〈自由女神〉已成為紐約地標，看到自由女神就會想到紐約。1904 年，巴特勒迪於巴黎去世，但他所塑造出的自由象徵，依然矗立在紐約、巴黎兩地（巴黎的塞納河畔，有一座六公尺高的〈自由女神〉原型），繼續向人類傳達他所嚮往的自由、平等熱情。

建築鬼才高第

建築師高第 (Antoni Gaudí)
西元 1852 ～ 1926 年 | 加泰隆尼亞現代主義

西班牙出了好幾位原創性很高的藝術家，他們不遵循前人的脈絡，而是天馬行空地發揮自己的創意，像是美術領域裡有畢卡索、達利、米羅，建築的天地則有高第——走一趟巴塞隆納，就可以體驗高第建築的奇幻風情。

高第的父親是一位銅匠，母親在他很小的時候就過世了；由於高第當過銅匠學徒，使他往後在運用相關建材時更顯得心應手。

高第在巴塞隆納唸建築，儘管在學校裡不算是個循規蹈矩的好學生，依舊順利拿到了學位，開始在巴塞隆納展現建築長才，他先後幫許多當地富商名流設計房子。

人體肌理、工藝技法，造就高第建築

「文生之家」是一位陶業大亨的夏季別墅，也是高第嶄露頭角的初期作品。後來，高第認識了奎爾公爵（Eusebi Güell），奎爾相當欣賞高第的才華，從此成為高第的贊助人；高第幫奎爾設計了一系列建築作品，包括「奎爾宮」、「奎爾公園」等等，高第因此聲名大噪。許多人紛紛慕名而來，邀請高第幫忙設計自宅，像「巴由之家」、「米拉之家」都是高第的代表作；而「米拉之家」更是高第封筆前的最後一棟私人住宅。

據說，當年有一富有的寡婦嫁給富有的商人米拉，兩人富上加富，於是請來早已身價百倍的高第，為他們打造獨一無二

巴由之家 | 建於西元 1904 ～ 1906 年。（攝影／Raul Polanco Montiel，使用許可／CC BY-SA 3.0）

米拉之家 ｜ 建於西元 1905 ～ 1910 年。（攝影／David Iliff，使用許可／CC BY-SA 3.0）

的新家。高第花了六年時間才完成這件作品，整個外牆有活潑的曲線，屋頂還有造型奇趣的雕像，結果米拉夫婦雖然花得起錢，卻不太欣賞這棟建築的風格，認為這棟房子顯不出貴族般的典雅風範；幸好，這棟房子仍然被保留下來，更因高第的名氣吸引了不少觀光客前來朝聖。

高第之所以名揚國際，主要因為他能兼顧傳統與創新，並大膽結合工藝技術來裝飾建築；他彷彿把人體的骨架肌腱轉換成建築物的結構曲線，許多匪夷所思的創意簡直沒有前例可循。儘管大部分人覺得高第的建築有點超現實，而將他歸入新藝術一系；然而高第就是高第，他其實是自成一格的，很難將他定位在任何一個流派。

聖家堂，將永遠興建不輟

晚年，高第把精力全放在「聖家堂」的建造上，這座教堂造型奇特，有著哥德式的高塔，但感覺又不是哥德，遠看還比較像四根玉米棒。高第為了全心全意投入聖家堂的工作，好幾年間不再承接新建築的設計；他甚至把所有的財產捐出來蓋這座教堂，希望完成一座名垂千古的經典教堂，藉以豐富人類的精神信仰。

可惜高第因一場車禍意外去世，未完成的聖家堂成了他臨終前的遺憾。不過，教堂的工程仍在繼續進行，許多遊客不遠千里而來幫高第監督工程進度——沒想到，一座教堂蓋了一百多年竟然還未完工，據

說再花兩百年都不一定蓋得完，讓人忍不住想像教堂完成以後會是什麼樣子？

高第曾說：「一輩子都蓋不完的教堂，不見得就不能蓋。」這，就是對藝術崇高無私的愛；也正是這樣的精神，驅使後人繼續進行這項辛苦的工程。高第的肉體或許已經死去，但他的靈魂仍然在聖家堂裡，教堂周圍彷彿還能看見無數個高第在鷹架上忙碌著……無論聖家堂能不能在這個世紀蓋好，高第的精神仍會繼續傳承下去。

聖家堂｜建於西元 1882 年～。（攝影／Jordiferrer，使用許可／CC BY-SA 3.0）

五顏六色的調色盤

**畫家、雕塑家、建築師百水先生 /
佛登斯列 · 亨德華沙**（Friedensreich Hundertwasser）
西元 1928 ～ 2000 年│沒有直線的繽紛建築

> 在奧地利這種歷史悠久的國家，照理說，建築物應該是古色古香的典雅風格，但在維也納、格拉茲（Graz），偶爾會看到像小孩子塗鴉、線條很不規則的彩色房屋，那，就是奧地利著名的「百水建築」。百水先生雖然是一位畫家，但他的建築作品似乎更有名，許多人稱他為「奧地利的高第」——他和高第一樣勇於突破傳統，能把建築物變成一種不可思議的藝術。

集畫家和建築師身分於一身的「百水先生」，本名是 Friedrich Stowasser，他於西元 1949 年開始到處旅行，展開繪畫生涯，後來才改名為 Friedensreich Hundertwasser，意思是「和平百水」，展現他喜愛大自然的和平天性。百水先生幼年接受蒙特梭利教育，很喜歡鮮豔活潑的顏色和自然生態，小時候會蒐集美麗的圓石、乾燥押花；長大後開始蒐集維也納鑲嵌玻璃和日本花紋織品，這些五花八門的題材隱約可從百水先生後來的作品看見。

打破建築物四四方方的局限

其實，百水先生沒有受過正統的藝術教育，只上過短短三個月的藝術學校。他喜歡色彩，痛恨筆直的線條，他認為——直線沒有神性、沒有創意、沒有想像力，只能讓人毫無限制地複製和模仿，它，沒有自己的個性。百水先生覺得人類不該住在四四方方如雞籠般的空間，他想設計出更自然、更有創意、完全沒有直線的房子。

百水公寓│建於西元 1983 ～ 1986 年。（攝影／陳彬彬）

277

這種想法還真是顛覆了傳統的建築法則，然而百水先生做到了。第二次世界大戰過後幾十年，維也納決定修繕並重建一批具有美感的新房屋，「百水公寓」應運而生。百水先生設計的房子大膽而創新，房子外觀就像五顏六色的調色盤，有些深色區塊甚至故意保留不上色，線條歪歪扭扭，窗戶大大小小。據說，裡面的房間沒有一間是正方形格局，而且地板也是高高低低的不平整地面；百水先生希望打破人為的方正規格，他不讓工人使用水平測量儀以及皮尺角規，一切都要純手工打造，讓房子回歸自然。

百水建築，曲線風景童趣又亮麗

百水公寓一蓋好立刻吸引眾人目光，這原本是市政府興建的國宅，要讓低收入戶承租使用，沒想到提出申請的人數爆滿，幾乎是空屋的六倍數量。目前，住在百水公寓的大多是藝術家，但也有普通家庭；聽說，公寓蓋好的第一天，就有七萬人大排長龍地前往參觀。時至今日，每天仍有數以千計慕名而來的觀光客在公寓樓下徘徊，不知住戶會不會感到困擾？或者他們都習以為常，甚至引以為傲？

由於百水公寓是民房，一般人無法入內參觀，為了方便日漸熱絡的觀光市場，百水公寓旁邊有棟房子依照百水建築的風格，被改建成一座小型商場，裡面的地板、樓梯，甚至廁所都是色彩鮮豔、形狀不規則的「百水風」，可讓遊客想像一下百水公寓裡頭的樣子，順便購買有關百水先生的紀念品。

百水建築就這麼成了奧地利的一處新觀光景點，當地甚至推出旅行團專門帶遊客參觀百水先生的作品，走訪維也納各處，參訪百水建築。

百水溫泉山莊 | 建於西元 1993 ～ 1997 年。（攝影／李宗裕）

來跳支舞吧！

建築師法蘭克‧蓋瑞（Frank Gehry）
西元 1929 年～｜後現代主義、解構主義

> 西元 1992 年，美國建築師法蘭克‧蓋瑞為捷克首都布拉格設計了一棟很有趣的建築物，他和另一位捷克建築師米盧尼克（Vlado Milunić）通力合作，終於在 1996 年聯手完成這棟充滿後現代美學的建築物，還被美國《時代週刊》遴選為該年度「最佳建築設計」。

跳舞的房子，讓建築活了起來

這棟「跳舞的房子」由兩棟建築物組成，右邊是圓頂柱狀的「男舞者」，左邊是玻璃帷幔外觀的「女舞者」，因此這兩棟建築物別名叫做〈佛雷和金姐〉（Fred and Ginger）——他們是美國一九八〇年代，歌舞片裡的舞王佛雷‧亞斯坦（Fred Astaire）、舞后金姐‧羅傑斯（Ginger Rogers），這兩棟建築物像極了他們舞影婆娑的模樣。

這棟跳舞的房子正好位在街角，對面就是美麗的莫爾島河（River Vltava），原址在第二次世界大戰期間曾被美軍的炸彈誤擊，後來交由美國建築師設計出這樣一棟新穎的建築物，填補這塊廢墟，引發了正反兩極的意見——

反對的人尖酸刻薄地說，美國人轟炸布拉格一次還不夠，現在還要用這麼怪異的房子天天轟炸我們的視覺美感。如此現

代的設計，座落在一群十九世紀的建築當中是有點怪，不過，十多年下來，捷克人也漸漸習慣了它的存在。贊成的人則表示，布拉格不應自詡為中世紀的建築博物館，這座古老的城市應該往前邁進，讓布拉格成為歐洲新的文化中心，畢竟全歐洲找不

跳舞的房子｜建於西元 1992 ～ 1996 年。（攝影／陳彬彬）

到幾棟像跳舞的房子這般新穎別致的建築物了！目前，這棟跳舞的房子是荷蘭銀行（ING Bank）大樓，頂樓則是布拉格極富盛名的法式餐廳。

畢爾包「古根漢美術館」，活脫壓扁的罐頭

法蘭克·蓋瑞出生於加拿大，他先在南加大唸建築，接著在哈佛大學研究所專攻都市設計，1962 年在加州成立了一間小公司開始執業。蓋瑞於 1989 年獲得了有「建築界諾貝爾獎」之稱的——普立茲克建築獎（Pritzker Prize），這個獎使他的事業到達顛峰，各國競相請他設計建築物。如今，蓋瑞的建築事務所聘請員工超過兩百位，他的作品分布美國、捷克、德國、法國、日本、英國和瑞士等等。

位於西班牙畢爾包的「古根漢美術館」，則是蓋瑞的另一件傑作，更是建築界在 1998 ～ 1999 年間最常提到的建築作品。畢竟古根漢美術館一直致力於現代藝術的蒐集，如此深具現代美感的建物正好和美術館的精神相呼應。整座美術館由不規則的幾何圖形組成，整體呈現自由的波浪，蓋瑞希望建築物能像一個輕軟起伏的枕頭，而且外觀必須能隨晨昏光線差異而有不同的顏色變化；幾經嘗試，蓋瑞發現，用來製造火箭和飛彈的鈦金屬是最合適的材質，它的厚度只有三公分，正好可貼出他想要的活潑曲線。由於這座美術館通體呈現金屬銀，再加上多層次的高低起伏曲線，因而常被戲稱為「壓扁的罐頭」。

蓋瑞是近代最富創意的建築師之一，他所設計的不只是一幢房屋建物，而像一個立體的雕塑品。他另有一件與古根漢美術館相互輝映的建築作品，那就是位於美國加州洛杉磯市區的「迪士尼音樂廳」，整個建案計畫長達十六年，最終於 2003 年完工，在洛城的豔陽下閃耀著絕不褪色的金屬光澤。這會兒才剛迎接廿一世紀沒多久，十多年來，蓋瑞又為世界許多城市帶來了超過二十件各式新建築，創作力和執行力著實驚人。

西班牙畢爾包 · 古根漢美術館｜建於西元 1993 ～ 1997 年。（攝影／Mongie）

迪士尼音樂廳｜建於西元 1999 ～ 2003 年。（攝影／李中萬）

漂浮金字塔

建築師貝聿銘 (I. M. Pei)
西元 1917 年～｜現代主義

> 「羅浮宮」建於西元 1190 年的奧古斯特皇帝（Philip II Augustus）時代，原是一處附帶壕溝的皇家要塞，後來被查理五世（Charles V）改為皇宮。經過八百年的歲月，累積歷任強權從各國搜括而來的名畫、雕塑、珠寶，如今羅浮宮館藏豐富，是世界三大博物館之一；然而，當初這棟建築根本不是為了用作博物館而設計，羅浮宮在整修之前，連近在咫尺的巴黎人都不太喜歡去逛這座文化寶藏。

過去的羅浮宮，昏暗老舊很難逛

試想，一棟占地寬廣、古老悠久的舊皇宮，裡面燈光灰暗、氣味難聞，隨便一逛就是長達好幾公里的動線；甚至，這種舊宮殿並沒有現代化的廁所設備，導致進去逛的人往往來去匆匆——通常得花半小時尋找〈蒙娜麗莎〉，十分鐘隨便逛逛其他的收藏品，然後再花一小時找廁所（據說，當時的羅浮宮只有兩處廁所），而後還得忍受不清新的氣味，祈禱自己的膀胱夠強，隨著在廁所前大排長龍的隊伍慢慢前進……如此這般的逛博物館經驗，當然很不愉快。

法國人覺得應該把羅浮宮改建得更人性化、更像博物館一點。1983 年，當時的法國總統密特朗將這個任務交給了華裔美籍建築師——貝聿銘。貝聿銘祖籍蘇州，生於廣州，於 1935 年赴美求學；在美國因設計「甘迺迪圖書館」一夕成名，他曾感激地說賈桂琳‧甘迺迪是自己事業上的一個貴人。貝聿銘成名後也回到東方參與了不少工程設計，像是中國的「香山飯店」、香港的「中國銀行大樓」，以及臺灣臺中東海大學校園與「路思義教堂」等等，都是他的作品；貝聿銘十分擅長融合環境特色，建築物在周遭環境中不顯突兀，又能獨樹一格。

甘迺迪圖書館｜建於西元 1977 ～ 1979 年。
（攝影／Fcb981，使用許可／CC BY-SA 3.0）

貝聿銘操刀改造，修改動線和設施

密特朗希望貝聿銘不僅要讓新的羅浮宮保留法國舊傳統的光輝，也要為這棟古老建築注入新血，讓它走在時代的尖端，也就是說——這座博物館不僅要實用，還要讓人永難忘懷。於是，貝聿銘設計了一個很現代化的「玻璃金字塔」，這項大膽的構思氣壞了法國人，貝聿銘被罵得狗血淋頭——法國人覺得他不倫不類，搞不清楚這裡是法國還是埃及，有些人甚至諷刺地稱呼它「貝法老」；還有人直接表現出不滿，朝貝聿銘吐口水……當時貝聿銘受到的壓力很大，所有的客戶都開始質疑他的能力，反對聲浪恐怕比當年艾菲爾先生建鐵塔時還嚴重。

羅浮宮金字塔（日景）｜建於西元 1983 ～ 1989 年。（攝影／Alvesgaspar，使用許可／CC BY-SA 3.0）

羅浮宮金字塔（夜景）｜建於西元 1983 ～ 1989 年。

幸而貝聿銘始終堅持自己的信念，於1989年完成了他的作品，交由世人評斷。儘管還是有不少人覺得羅浮宮搭配玻璃金字塔看起來很怪，但反彈的聲音已經消失，改建後的羅浮宮解決了以往的問題，遊客紛紛回籠，許多人開始覺得新的羅浮宮比原來的樣子好。

其實，貝聿銘不只是在羅浮宮廣場架起一座透明金字塔而已，他可是把大家看不見的羅浮宮地底整個翻了過來——開挖輻射狀的地下廣場和通道；將入口改在廣場的玻璃金字塔，大大縮短了通往八大展覽區的距離；從此以後，逛羅浮宮不用像行軍趕集似地從這頭走到那頭了。

今日的羅浮宮，
東西交會，明亮美好

新的展覽室由於採光良好，不再像以前那樣陰森森，充滿霉味和灰塵；此外，改建後的羅浮宮不但有地鐵直達地下大道，還有購物街、商場、餐廳、咖啡館；最棒的是，廁所指標處處可見……羅浮宮成了一個既現代又舒適、完全可以消磨一整天的絕佳去處。以前的羅浮宮，人們得在廁所前大排長龍，現在則是在入口廣場大排長龍；前者是無奈被迫的選擇，後者卻是懷著無怨無悔的熱情之心想親近羅浮宮。如今，羅浮宮每天除了觀光客如織，還有當地學校的校外教學人潮，以及藝術系學生們適意隨地而坐，專注地臨摹素描……它，成了許多人消磨時間的好去處，也成為法國人津津樂道的驕傲。

貝聿銘以一介美裔華人的身分要為法國設計出一座能代表法蘭西精神的建物，本來就很容易被挑毛病，然而，協和廣場可以有埃及的方尖碑，羅浮宮為什麼不能有金字塔？貝聿銘正是希望融合東西方精神，讓世界文化在羅浮宮相遇，激盪出更美的火花；貝聿銘憑著視野與遠見，以及不怕輿論批評的抗壓性，成功做到了這一點，留給世人和羅浮宮一件如館藏般珍貴的建築里程碑。

香港中國銀行大樓｜建於西元 1985 ～ 1990 年。
（攝影／陳彬彬）

當藝術走上街頭
公共藝術，進化中！

以往想看藝術家的作品，總要大排長龍等著進入保全森嚴的博物館，甚至得隔著圍欄、防彈玻璃才能遠遠地欣賞一幅名作。如今，有越來越多藝術作品走上街頭，不僅是建築物，就連街頭塗鴉、街燈、桌椅都可以成為「公共藝術」。藝術開始變得很親民，走在路上就可看見美麗的藝術品。這些公共藝術可任人自由碰觸、拍照、擁抱；藝術，就是人們日常生活的風景。

跳脫思維，公共藝術無比開闊

早期，公共藝術以紀念碑、偉人雕像居多，其中雖不乏曠世鉅作（如米開朗基羅的〈大衛像〉），但多以紀念目的為主，藝術價值倒在其次。後來，人們意識到公共藝術不但可以美化環境，更可以走入群

雲門｜阿尼什‧卡普（Anish Kapoor）作，西元 2006 年，美國芝加哥ＡＴ＆Ｔ廣場。（攝影／ Randy Calderone）｜**當地人暱稱它為「芝加哥豆」， 創作靈感來自液態水銀。人們可透過鏡面般的表 面，看到彎曲折射的城市輪廓。**

眾，遠比存放在博物館裡的藝術品更能與人產生互動、共鳴。公共藝術的設置，因此越來越受到重視。

歐美國家很早便訂定公共藝術政策——或透過徵案遴選，或透過政府甚至企業贊助，以藝術作品妝點公共空間；有些作品還因此聲名大噪，成為當地特色景觀，吸引許多外地遊客前來朝聖。例如芝加哥就是一個以公共藝術聞名的城市，它非常努力地想把自己變成一座「無牆美術館」；在那裡，處處可見公共藝術，作品無不充分展現芝加哥的都會風貌和人文精神。

走進日常生活，藝術可親又可近

但並非所有的公共藝術都需經嚴格評選才能躍上街頭，有時無心插柳的「街頭塗鴉」也能成為眾人喜愛、進而認同的公共藝術，其中最有名的一位藝術家，非美國的凱斯‧哈林（Keith Haring）莫屬。剛開始，他只是在紐約地鐵站的牆面恣意塗鴉、創作，還被警察逮捕了好幾次。但他筆下的卡通小人逐漸受到大眾喜愛，他的知名度也越來越高。最後，哈林不但舉辦了個人畫展，甚至受邀到世界各地參展、進行創作。儘管年輕的他後來因愛滋病去世，他的作品到現在依然深受世人喜愛。

公共藝術除了要走向人群，更要和環境對話。藝術家利用公共空間表達自己的設計理念，作品本身也得和周遭環境相呼應才行，不能有違和感。尤其設置在戶外的公共藝術往往是巨型雕塑作品，因此，

搖搖洛克馬｜何文彬作，西元2014年，臺灣宜蘭三星鄉。（攝影／陳彬彬）｜臺灣也有屬於自己的療癒童玩藝術，這種搖搖木馬是中青世代許多人的童年回憶；最難得的是，這隻高達六公尺的大木馬全靠榫接組合，完全沒用任何一根釘子。

世界一家｜凱斯‧哈林（Keith Haring）作，西元1989年，義大利比薩聖安東尼奧阿巴特教堂外牆。（攝影／Cutiekatie，使用許可／CC BY-SA 3.0）｜凱斯‧哈林擅長以粗線條勾勒出中空的人形圖案，這種自成一格的塗鴉語言，辨識度很高。他的畫作不受國界限制，深受世人喜愛。這些看似天真簡單的卡通小人，卻擁有很強的能量。

材質的選用、建造組合以及日後的維修保養，都是一門大學問。

像是置放在芝加哥「千禧公園」（Millennium Park）的〈雲門〉（P.284），長二十公尺，寬十三公尺，「渾身」由一百六十八塊不鏽鋼鋼板焊接而成，表面卻光滑無比，看不出任何一點接縫，實在讓人嘆為觀止。此外，丹佛市「科羅拉多會展中心」（Colorado Convention Center），外頭站了一隻趴在玻璃牆上探看的「藍熊」，高達十二公尺，藉此營造由外向內窺探的趣味。

不過，法國女藝術家露易絲・布茹瓦（Louise Bourgeois）所創作的巨型蜘蛛〈母親〉也不遑多讓，她高達九公尺，寬十公尺，張開八根強而有力的觸肢，堅定守護懷抱在卵囊中的蛋。

男性專屬藝術品，小便斗蒼蠅

當然，公共藝術不一定是放在戶外的大型雕塑作品，它可以是任何媒材，也可以待在室內的公共空間進行展示，例如〈小便斗蒼蠅〉就是一件別具巧思的創作。

最早是阿姆斯特丹的史基浦機場率先採用，只見機場裡的男廁似乎有隻蒼蠅停在小便斗上！其實，那只是一張以假亂真的蒼蠅貼紙──利用簡單的蒼蠅圖案，吸引使用者的注意力，進而激起遊戲心理，自然而然地對準蒼蠅尿尿。此舉果真大大減少男性如廁時無意間亂噴亂灑所造成的髒污，由此減輕了清潔人員的工作負擔。由於效果顯著，許多國家紛紛跟進，就連臺灣也有〈小便斗蒼蠅〉的設置。可見，公共藝術無所不在，甚至非常「生活化」。

我看懂你的意思｜勞倫斯・亞金（Lawrence Argent）作，西元 2005 年，美國丹佛市科羅拉多會展中心。（攝影／陳彬彬）｜原是最單調無趣的商展空間，加上一隻往大廳窺探的「藍熊」雕塑，氣氛馬上活潑、趣味了起來。

母親｜露易絲・布茹瓦（Louise Bourgeois）作，西元 1999 年，西班牙畢爾包古根漢美術館藏。（攝影／Didier Descouens，使用許可／CC BY-SA 3.0）｜乍看宛如從電影《異形》走出來的龐然大物，竟擁有最溫柔的名字──「母親」。仔細看，牠的懷中可是抱著二十六顆大理石蛋呢！母親用愛編織成綿密的網，為了呵護親愛的子女，她可以是最堅強的戰士。

無論是廣場的大型雕塑，或是公園商場的路燈桌椅，甚至是微不起眼的公廁設計，都在訴說著一件事──公共藝術其實早已走入人們的生活，對你我的生活產生潛移默化的影響。「生活」可以藝術化，「藝術」也可以生活化；未來，這兩者之間的界線勢必越來越模糊，甚至達到合而為一的境界。

公共藝術在臺灣，好有「愛」

精彩的公共藝術不只國外可見，臺灣也有不少作品。美國普普藝術大師羅柏特·印第安納（Robert Indiana）最著名的雕塑〈LOVE〉，如今在臺北街頭就能看到。這個圖案原先是以平面印刷形式出現在耶誕賀卡上，剛好當時嬉皮文化提倡「自由的愛」，便很快流行了起來，甚至發行同款視覺設計郵票。第一座〈LOVE〉雕塑，則於 1970 年設置在羅柏特·印第安納的故鄉，也就是「印第安納波利斯美術館」（Indianapolis Museum of Art）的庭院；隨後開始陸續出現在世界各大都會街頭，像是紐約、新加坡、東京都可以看到這個由字母堆疊而成的愛，提醒人們即便在都市裡忙碌地生活著，也不要忘記「愛」。

藝術作品從平面轉成立體的例子很多。臺灣知名畫家幾米的繪本作品，同樣跳脫平面空間，一躍而成宜蘭街頭的「幾米公園」。這裡原是鐵路局的舊宿舍區，宜蘭縣政府與幾米團隊合作，擷取繪本中的圖像置入這片空地，賦予廢棄空間新的生命力。一來畫家幾米是宜蘭人，在故鄉進行這樣的裝置藝術別具意義；二來幾米

小便斗蒼蠅｜1990 年代初期，荷蘭阿姆斯特丹史基浦機場男廁率先使用。（攝影／Gustav Broennimann）｜**據說，瞄準目標是男人根深蒂固的本性。沒想到小小的蒼蠅圖案，竟有這麼大的妙用。**

愛｜羅柏特·印第安納（Robert Indiana）作，西元 1964 年，臺灣臺北１０１廣場。（攝影／陳彬彬）｜**這件普普藝術的知名作品，如今在臺北街頭就能看到，不必大老遠跑去紐約或東京朝聖了。**

的作品色彩溫暖又充滿童趣，深受國人的喜愛。幾米團隊選擇了《星空》、《向左走、向右走》、《地下鐵》等繪本的圖像，將主題設定為「旅行」與「人生的片段風景」，以此詮釋鐵路局的舊宿舍區，確實很巧妙。如今，幾米廣場已成為當地最受歡迎的其中一處旅遊景點；步出宜蘭火車站，遊客就能走進童話世界，重拾童心，品味一段段的人生風景。

除了火車站，近年來興建的捷運站也不忘加入公共藝術元素，像是臺北捷運的新莊線、信義線，各站都有藝術作品供來往民眾欣賞。至於高雄捷運美麗島站的〈光之穹頂〉，則出自義大利視覺藝術家「水仙大師」（Maestro Narcissus Quagliata）之手。這是全世界最大的單件玻璃藝術作品，藝術家花了四年多的時間，利用玻璃鑲嵌、彩繪工藝，再配合燈光映射，營造出很有故事性的繽紛世界。

2012 年，美國旅遊網站 BootsnAll 曾評選全球最美的十五座地鐵站，其中第二名就是高雄捷運的「美麗島站」，第四名則是高雄捷運的「中央公園站」。這實在是臺灣的驕傲。有機會在北高兩地搭捷運時，不妨停下腳步，看看這些美麗的藝術作品。

黃色小鴨、紙貓熊，近來最「萌」的展覽

提到臺灣的公共藝術和裝置藝術，自然不能忘了近來在臺灣造成轟動的〈黃色小鴨〉和〈紙貓熊展〉旋風。「巨大」的黃色小鴨，來自荷蘭概念藝術家霍夫曼

幾米主題廣場｜幾米作，西元 2013 年，臺灣宜蘭。（攝影／陳彬彬）｜還記得那段一大清早穿上制服、和其他學生一起靜候公車的日子嗎？這是許多人共同的回憶。

光之穹頂｜水仙大師（Narcissus Quagliata）作，西元 2008 年，臺灣高雄捷運「美麗島站」。（攝影／陳彬彬）｜以陰陽為柱，撐起一片由水、土、光、火元素調和而成的「天」。水仙大師在創作〈光之穹頂〉時，顯然對東方文化和高雄特色都進行了研究，甚至將木棉花（高雄市花）和五色鳥也放了進去。

（Florentijn Hofman）的靈感——他將孩童的洗澡玩具放大，從浴缸搬到廣闊的河面，希望藉此喚起每個人的童年回憶；於是從2007年開始，黃色小鴨走訪世界各國，定名為「散播歡樂的世界之旅」。黃色小鴨在香港維多利亞港口展出時，吸引了八百萬人次前往觀賞。臺灣相關單位而後也力邀黃色小鴨來到臺灣，依序在高雄、桃園和基隆展出。黃色小鴨的確帶來了觀光人潮和驚人商機，卻也引發一些原創性與版權的爭議。

〈紙貓熊〉則出自法國紙雕藝術家保羅・格蘭金（Paulo Grangeon）之手。他接受「世界自然基金會」（World Wildlife Fund）的邀請，創作了一千六百隻紙貓熊，並於2008年開始在歐洲主要城市巡迴展出，是「藝術」結合「保育」的大型戶外展覽。原來，世界自然基金會希望透過這一系列名為「1600貓熊世界之旅」的展覽，讓世人重視瀕臨絕種動物的保育問題，因為——全世界的野生貓熊只剩下一千六百隻了！這個巡迴展大受好評，2014年，紙貓熊大軍終於來到臺灣。除了在臺北市幾個重要景點展出，隨後也遠赴臺灣各地的偏遠學校，讓小朋友從小建立起保育動物的觀念。

儘管臺灣對公共藝術的推廣起步較晚，但近十年來急起直追，文化部更設立了公共藝術網站（http://publicart.moc.gov.tw/），想一試身手的藝術家可以上網查詢徵案公告。至於一般民眾如你我，也可上網查詢自己所居住縣市有哪些公共藝術作品，說不定可以從公共藝術觀點，再一次認識自己的家鄉。

黃色小鴨｜霍夫曼（Florentijn Hofman）作，西元2013年，臺灣高雄愛河。（攝影／Eleni Wang）｜來到高雄的黃色小鴨，以愛河為浴盆，玩耍了起來。這樣的作品或許原創性不足，但確實與環境、群眾產生互動——它喚起人們的童心，也帶來了許多歡樂。

紙熊貓展｜保羅・格蘭金（Paulo Grangeon）作，西元2014年，臺灣臺北兩廳院藝文廣場。（攝影／Eleni Wang）｜紙貓熊全世界巡迴展來到台灣，除了展出一千六百隻紙貓熊，還加入了兩百隻紙黑熊——黑熊是臺灣瀕臨絕種的動物，同樣需要大家的關注與重視。

西洋藝術年表暨藝術家群像

◀西元前BC **0** 西元AD▶

2000　1000　500　　　50　100　200　300　400　500　600　700

| 希臘 |
| 巴比倫亞述　希臘化　羅馬 |
| 埃及 |
	早期基督教		中古歐洲（黑暗時代）
	波斯		
	拜占庭		

1700　1750　1800　1850　1860　1870　1880　1890　1900　1910

新古典主義		印象派		德國表現主義
英國美術　寫實主義		野獸派		
洛可可		象徵主義		立體派
浪漫主義		後印象派		

西元前

古典希臘時期
- 雕塑家邁隆（Myron，約西元前485～前425年）→ P.74
- 雕塑家菲迪亞斯（Phidias，西元前480～前430年）→ P.264
- 建築師伊克提諾斯（Iktinos，活躍於西元前5世紀中葉）→ P.264

12世紀末

羅馬式建築
- 「比薩斜塔」建築師皮薩諾（Bonanno Pisano，活躍於西元1170～1190年）→ P.268

15世紀

北方文藝復興
- 范艾克（Jan van Eyck，西元1395～1441年）→ P.221

文藝復興初期
- 波蒂切利（Sandro Botticelli，約西元1445～1510年）→ P.108 / 144

北方哥德式繪畫
- 波希（Hieronymus Bosch，西元1450～1516年）→ P.224 / 227

文藝復興盛期
- 達文西（Leonardo da Vinci，西元1452～1519年）→ P.12 / 76 / 147 / 155
- 米開朗基羅（Michelangelo，西元1475～1564年）→ P.76 / 149 / 152
- 拉斐爾（Raphael，西元1483～1520年）→ P.76 / 79 / 80 / 155

威尼斯畫派
- 吉奧喬尼（Giorgione，西元1477～1510年）→ P.81 / 158 / 243
- 提香（Titian，西元1484～1576年）→ P.79 / 81 / 158 / 171 / 245

16世紀

北方文藝復興
- 馬塞斯（Jan Matsys，西元1510～1575年）→ P.161

矯飾主義
- 丁特列托（Tintoretto，西元1518～1594年）→ P.148 / 165
- 簡提列斯基（Orazio Gentileschi，西元1563～1639年）→ P.162 / 163

| 800 | 900 | 1000 | 1100 | 1200 | 1300 | 1400 | 1450 | 1500 | 1550 | 1600 | 1650 |

哥德
羅馬式藝術

國際哥德
文藝復興

矯飾主義
威尼斯畫派　巴洛克
日爾曼及尼德蘭藝術　法蘭德斯藝術

荷蘭美術

| 1920 | 1930 | 1940 | 1950 | 1960 | 1970 | 1980 | 1990 | 2000 | 2010 |

超現實主義
抽象畫
達達主義
未來派

普普藝術
抽象表現主義
新達達主義
行為／偶發藝術
裝置藝術

法蘭德斯畫派
- 彼得‧布勒哲爾（Pieter Bruegel the Elder，約西元1525～1569年）→ P.228
- 揚‧布勒哲爾（Jan Brueghel the Elder，西元1568～1625年）→ P.226

巴洛克藝術
- 卡拉瓦喬（Caravaggio，西元1571～1610年）→ P.165 / 168 / 229
- 魯本斯（Peter Paul Rubens，西元1577～1640年）→ P.79 / 160 / 166 / 227 / 235
- 拉圖爾（Georges de la Tour，西元1593～1652年）→ P.168 / 231
- 阿特米西亞‧簡提列斯基（Artemisia Gentileschi，西元1593～1656年）→ P.165
- 委拉斯蓋茲（Diego Velazquez，西元1599～1660年）→ P.22 / 23 / 84 / 160 / 211 / 233

17世紀

巴洛克藝術
- 史托美（Matthias Stomer，約西元1600～1652年）→ P.176
- 林布蘭（Rembrandt，西元1606～1669年）→ P.165 / 168 / 170

蒙兀兒建築
- 「泰姬瑪哈陵」設計師阿凡提（Ismail Afandi），生卒年不詳，此陵墓建於西元1632～1653年→ P.266

荷蘭畫家
- 維梅爾（Johannes Vermeer，西元1632～1675年）→ P.14 / 168 / 171

洛可可藝術
- 華鐸（Antoine Watteau，西元1684～1721年）→ P.19 / 235

靜物畫大師
- 夏丹（Jean-Baptiste-Simeon Chardin，西元1699～1779年）→ P.238

18世紀

洛可可藝術
- 福拉哥納爾（Jean-Honore Fragonard，西元1732～1806年）→ P.18 / 194

新古典主義
- 大衛（Jacques-Louis David，西元1748～1825年）→ P.25 / 86 / 188 / 261
- 安格爾（Jean-Auguste-Dominique Ingres，西元1780～1867年）→ P.24 / 61 / 173 / 188 / 191

國家圖書館出版品預行編目資料

藝術裡的祕密 / 陳彬彬著.
—— 二版. —— 臺中市：好讀，2014.08
面： 公分，——（圖說歷史；42）
ISBN 978-986-178-329-1（平裝）
1.西洋畫 2.畫論
947.5　　　　　　　　　　103013067

好讀出版

圖說歷史42

藝術裡的祕密

作　　者 / 陳彬彬
總 編 輯 / 鄧茵茵
文字編輯 / 葉孟慈、簡伊婕
美術編輯 / 許志忠
封面協力 / 廖勁智
行銷企劃 / 陳昶文
發 行 所 / 好讀出版有限公司
台中市407西屯區何厝里19鄰大有街13號
TEL:04-23157795　FAX:04-23144188
http://howdo.morningstar.com.tw
（如對本書編輯或內容有意見，請來電或上網告訴我們）
法律顧問 / 陳思成律師

戶名 / 知己圖書股份有限公司
劃撥專線：15060393
服務專線：04-23595819 轉230
傳真專線：04-23597123
E-mail：service@morningstar.com.tw
如需詳細出版書目、訂書、歡迎洽詢
晨星網路書店www.morningstar.com.tw

印刷 / 上好印刷股份有限公司　TEL:04-23150280
初版 / 西元2004年7月15日
二版 / 西元2014年9月1日
二版二刷 / 西元2017年2月1日
定價 / 380元
如有破損或裝訂錯誤，請寄回台中市407工業區30路1號更換（好讀倉儲部收）

Published by How-Do Publishing Co., Ltd.
2014 Printed in Taiwan
ISBN 978-986-178-329-1

只要寄回本回函，就能不定時收到晨星出版集團最新電子報及相關優惠活動訊息，並有機會參加抽獎，獲得贈書。因此有電子信箱的讀者，千萬別吝於寫上你的信箱地址。

書名：藝術裡的秘密——一百個你不知道的藝術名作之謎

姓名：_____ 性別：□男 □女

生日：____年____月____日 教育程度：_____

職業：□學生 □教師 □一般職員 □企業主管
　　　□家庭主婦 □自由業 □醫護 □軍警 □其他 _____

電子郵件信箱（e-mail）：_____

電話：_____

聯絡地址：□□□□□

你怎麼發現這本書的？
□學校選書 □書店 □網路書店_____
□朋友推薦 □報章雜誌報導 □其他 _____

買這本書的原因是：_____
□內容題材深得我心 □價格便宜 □封面與內頁設計很優 □其他 _____

你對這本書還有其他意見嗎？請通通告訴我們：

你購買過幾本好讀的書？（不包括現在這一本）
□沒買過 □1～5本 □6～10本 □11～20本 □太多了

你希望能如何得到更多好讀的出版訊息？
□常寄電子報 □網站常常更新 □常在報章雜誌上看到好讀新書消息
□我有更棒的想法 _____

最後請推薦幾個閱讀同好的姓名與E-mail，讓他們也能收到好讀的近期書訊：

我們確實接收到你對好讀的心意了，再次感謝你抽空填寫這份回函，請有空時上網或來信與我們交換意見，好讀出版有限公司編輯部同仁感謝你！
好讀的部落格：howdo.morningstar.com.tw
好讀的粉絲團：www.facebook.com/howdobooks

好讀出版有限公司　編輯部收

407 台中市西屯區何厝里大有街13號
電話：04-23157795-6　傳真：04-23144188

沿虛線對折

買好讀出版書籍的方法：

一、先請你上晨星網路書店 http://www.morningstar.com.tw
　　檢索書目或直接在網上購買

二、以郵政劃撥購書：帳號15060393　戶名：知己圖書股份有限公司
　　並在通信欄中註明你想買的書名與數量

三、大量訂購者可直接以客服專線洽詢，有專人為您服務：
　　客服專線：04-23595819轉232　傳真：04-23597123

四、客服信箱：service@morningstar.com.tw